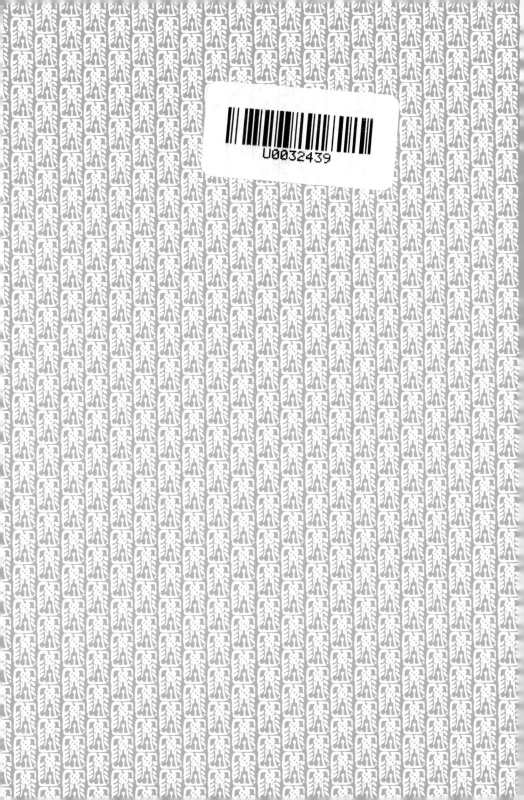

POST-MALAYSIAN CHINESE-LANGUAGE FILM
Accented Style, Sinophone and Auteur Theory

華語電影
在後馬來西亞

土腔風格、華夷風與作者論

許維賢

著

名家推薦

許維賢教授的新書是一部不可多得的力作。本書資料詳實、理論嚴謹、視野開闊，極大地幫助人們了解在南洋乃至全球範圍內的華語、華人、和華語電影這些當今學術界的關鍵問題。

——魯曉鵬／美國加州大學戴維斯校區比較文學系教授及系主任

本書的最大貢獻，是以歷史的材料與東南亞的視角，回應並補充華語語系此一顯學的研究。馬來西亞新銳電影導演的作品，應當得到更大的關注。

——林松輝／香港中文大學文化及宗教研究系教授

本書將華語語系文化與電影的論述，推進到大馬與新加坡的史前史。聚集了中文、英文、馬來文等豐富的在地資料，本書跨出了主流華語語系論述被限制在北美與大中華圈內的視角。

——林建國／國立交通大學外文系副教授

本書不但從跨國、跨族、跨語言、跨文化和跨類型的角度鉅細靡遺敘述華語語系電影製作在馬來西亞電影歷史上的存在，並以新穎的理論和關鍵術語來探討和闡明馬來西亞電影多方面在美學與社會評論提出的尖銳議題，以及這些電影跟其他後殖民電影在主題上的共振回響。作者展示個別不同的電影作者如何創意性地跟國家保持不即不離的間距，以「後馬來西亞」的概念對馬來西亞電影提出極其重要的質詢，從而富有成效地質疑國屬分類的使用。

——Brian Bernards／美國南加州大學東亞語言文化
與比較文學系副教授

目次

圖片說明

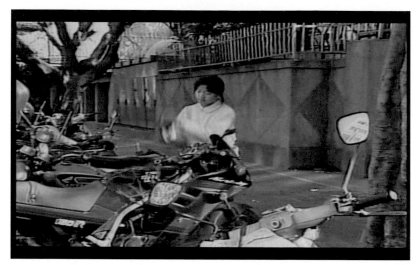

圖1.1：《海角天涯》的美雪在戲院入口發現暗戀的男同學已有女友，心碎地舉起鐵鎖砸毀男同學的機車（汯呄霖電影）。

圖1.2：《海角天涯》的長鏡頭：弟弟阿通在沒有駕駛執照的情況下，一面哭著，一面在路上窮追著被警車挾走的姊姊（汯呄霖電影）。

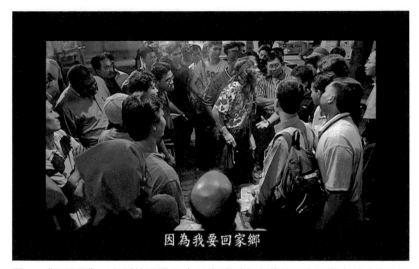

因為我要回家鄉

圖 1.3《黑眼圈》：自稱能通過馬來巫術讓別人中獎的巫裔江湖老千（汯呇霖電影）。

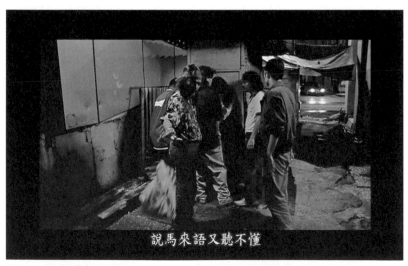

說馬來語又聽不懂

圖 1.4《黑眼圈》：沒有身分證又不諳馬來語的華裔流浪漢被那群巫裔江湖老千痛毆，但這場痛毆發生在鏡域之外，隱喻 513 事件（汯呇霖電影）。

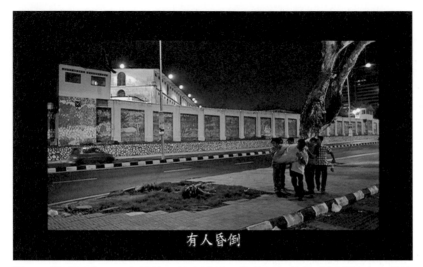

有人昏倒

圖 1.5《黑眼圈》：固定長鏡頭的大遠景：外勞們扛著從垃圾堆撿出來的床褥，經過當年大馬政府扣押前副首相安華的半三芭監獄外牆，並看到了重傷倒地的流浪漢，有幾個外勞說不要管他。長鏡頭並沒有交代到底他們有否停下來協助流浪漢（汭咎霖電影）。

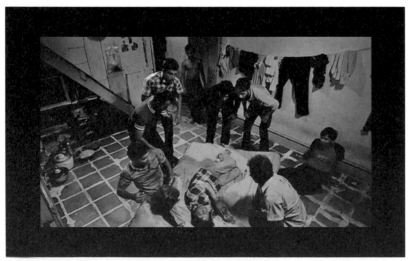

圖 1.6《黑眼圈》：跟著觀眾就看到這張床褥被八位外勞一起抬進宿舍裡，床褥放下被攤開在地上之際，滿身傷痕的流浪漢正蜷縮在床褥上（汭咎霖電影）。

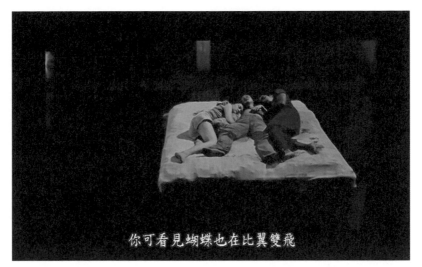

你可看見蝴蝶也在比翼雙飛

圖1.7《黑眼圈》：片末是長達超過四分鐘的固定長鏡頭，這張床褥出現在廢墟大樓的黑水上，拉旺、流浪漢和女傭躺在漂浮的床墊上（汯呂霖電影）。

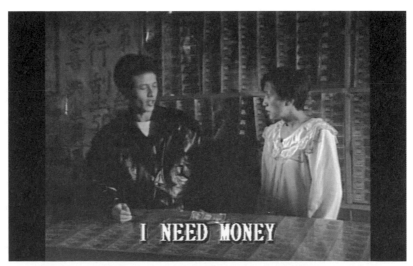

I NEED MONEY

圖1.8《小孩》：陸奕靜開始扮演小康母親，小康之家的雛形已顯露端倪（汯呂霖電影）。

圖 2.1 《木星》（*Mukhsin*）：左邊戴着馬來男生宋卡帽子的小孩，即是阿蘭。當時她在觀看木星與一群馬來小孩在玩 *galah panjang*（MHz Film）。

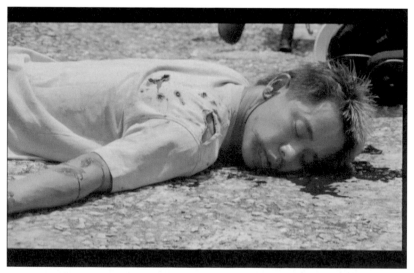

圖 2.2 《單眼皮》（*Sepet*）：照片顯示阿龍身上被槍傷的洞口（MHz Film）。

圖3.1《初戀紅豆冰》：女主角經常主動請男主角吃紅豆冰（Verygood Movie
(M) Sdn Bhd）。

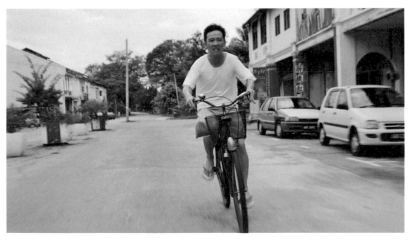

圖3.2《初戀紅豆冰》平行蒙太奇：男主角快速騎著自行車，急著要把手中的
紅豆冰和情書送到車站（Verygood Movie (M) Sdn Bhd）。

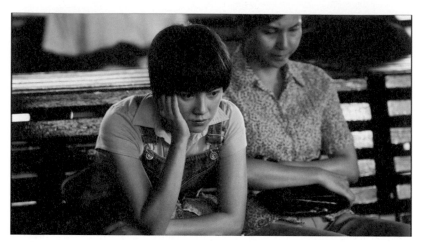

圖 3.3《初戀紅豆冰》平行蒙太奇：呆坐在車站的女主角和母親（Verygood Movie (M) Sdn Bhd）。

圖 3.4《初戀紅豆冰》平行蒙太奇：一路上男主角被擦身而過的印度人駕駛的麵包機車撞到流血（Verygood Movie (M) Sdn Bhd）。

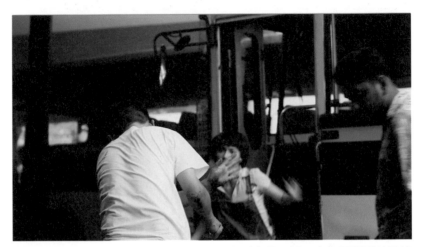

圖3.5《初戀紅豆冰》平行蒙太奇：最後趕到車站又被巫人正要開駛的長途
巴士撞倒（Verygood Movie (M) Sdn Bhd）。

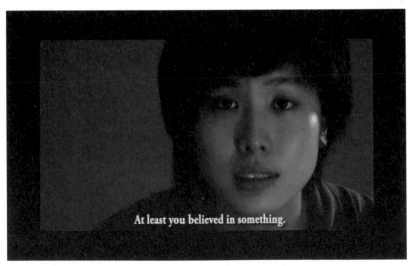

At least you believed in something.

圖4.1《你的心可能硬如磐石》：陳翠梅特寫，她說道：「至少他們（馬共）
真的相信一些東西。」（Greenlight Pictures/大荒電影）

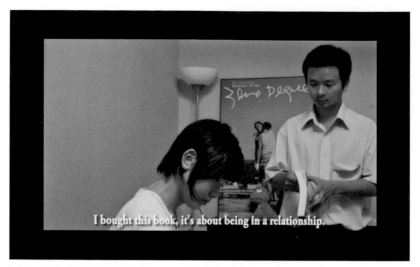

圖4.2《你的心可能硬如磐石》：陳翠梅（左）和劉城達（右），背景是王家衛電影《春光乍洩》的紀錄片《攝氏零度·春光再現》海報（Greenlight Pictures/大荒電影）。

圖4.3《口袋裡的花》：吃飯的動作不僅是文化儀式，它在馬華電影經常扮演對國家資源配置不公的隱喻，背後是把批判矛頭指向土著特權（大荒電影）。

圖4.4《用愛征服一切》：從這個大遠景的地形出現一座小島來看，這其實是陳翠梅在現實中魂縈夢牽的故鄉蛇河村（大荒電影）。

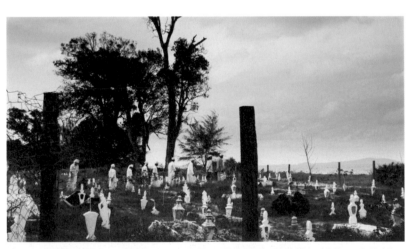

圖4.5《無夏之年》：靠海的巫族墳墓，翠梅請來關丹蛇河村的巫裔鄉村父老充當客串演員（大荒電影）。

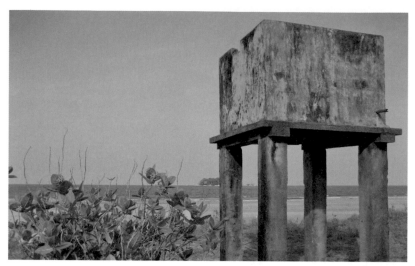

圖4.6：陳翠梅透露她在關丹的童年故居已沉進海底，海灘逐年漸漸延長，僅剩下高架的水塔寂寞地豎立在沙灘上，成為電影《無夏之年》唯一能見證童年記憶的座標（許維賢拍攝）。

圖5.1《辣死你媽2.0！》：童年的黃大俠路見不平，被吉隆坡街頭的巫裔流氓追殺（Namewee Studio Production）。

圖 5.2《辣死你媽 2.0！》：黃大俠的師傅以一把鍋鏟在膠園裡教授黃大俠武功（Namewee Studio Production）。

圖 6.1《不即不離》：片頭一片漆黑中映入眼簾的是一盞冉冉上升的孔明燈，伴奏的是一首反覆出現在片中的馬來西亞國歌〈我的國家〉（Negaraku）旋律的前身——一支改編自印尼民謠的馬來情歌〈月光光〉（Terang Boelan）（蜂鳥影像有限公司）。

圖6.2《不即不離》：導演帶領父親一家人回到公公遠在霹靂州實兆遠的老木屋掃墓（蜂鳥影像有限公司）。

圖6.3《不即不離》：老木屋還保存著公公唯一剩下的一張畫像，側對鏡頭對公公語焉不詳的父親，昭示了兩代之間對馬共歷史記憶傳承的徹底斷裂（蜂鳥影像有限公司）。

圖6.4《不即不離》：導演安排這些流亡在大馬境外的馬共遺民在鏡頭前以各自的土腔訴說著無家可歸的旅程，其中一位馬共隊員以鋼琴無言彈著抗戰旋律（蜂鳥影像有限公司）。

圖6.5《不即不離》：尾聲是泰南和平村（馬共村）各族群的馬共隊員聚會的相見歡，他們互相寒暄和緊擁彼此，在悅耳輕快的馬來民間旋律伴奏下，各族馬共同志不分老幼圍起圓圈熱情地跳起馬來傳統舞蹈（蜂鳥影像有限公司）。

圖6.6《不即不離》：通過一系列精彩快速的剪輯閃回以往的馬共時間，當代那些彩色馬共老同志上半身跳舞的鏡頭很巧妙地被切接到過去黑白馬共原住民部隊下半身的節慶傳統舞蹈。此黑白紀錄片剪輯自馬共部隊攝製的內部紀錄片《節慶》（蜂鳥影像有限公司）。

圖6.7《不即不離》：馬共部隊攝製的內部紀錄片《野營》，呈現了當時部隊裡馬共隊員們的籃球比賽（蜂鳥影像有限公司）。

圖 7.1：在開拍《無夏之年》之前，工作人員和演員已提早到關丹的蛇河村進行很長時間的訓練，包括學習捕魚、駕船、游泳和潛水等等（大荒電影）。

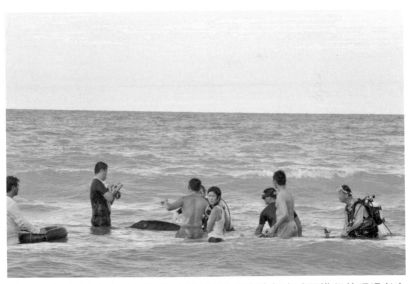

圖 7.2：《無夏之年》為了籌備拍攝馬來人在海邊打山豬而進行的現場考察（大荒電影）。

我們繼承著歷史有意的錯誤
以及無意的偏差
我想到諸如「後馬來西亞人」
新樂園遊戲規則
……
再見了，C
我還是選擇定居於此
「在最後一則瓶裝的諾言腐爛之後
這裡已不值得讓你預支下半生的期望。」
喔，那純粹源自你對未知的不安

〈後馬來西亞人組曲〉（呂育陶1999：110-111）

這裡是這裡，遠方是遠方
然則有時異鄉就是本土
本土就是異鄉

〈地球儀〉（游以飄2016：14）

導論

一、有關「華語」與「華語電影」的兩種說法

　　近三十多年以來，以「華語」作為定語的名目，例如「華語電影」、「華語歌曲」等等普遍見於全球的華人大眾傳播媒體與學界，也廣泛被接受為某種語種文本類型甚至文化產業概念。語言專家指出「華語」和「漢語」在定語位置上的競爭已趨向白熱化，跟文化（尤其是流行文化）有關的組合傾向於選擇「華語」，而傾向於選擇「漢語」的則基本上跟漢學學習有關（郭熙2012：12-13）。華語用作定語表示「某種屬性的」，作為一個區別性黏合定語，它能在交際中凸顯差異，不需要改變中心詞語，只要改變它的修飾成分，就能標明自己的群體身分，因此它尤其在以崇尚差異的年輕一代中受落，從語言總是屬於年輕一代的角度來看，有語言專家比較和預測「華語」和「漢語」的競爭，「華語」的勝利已經為期不遠（13）。因此中國大陸語言專家倡議在涉及跨境漢語的場所，盡可能採用「華語」一詞，而不是「漢語」，以便有利於漢語傳播和國際化（16-17）。1990年代已有大陸學者乾脆主張把中國大陸「對外漢語教學」改稱為「華語教學」，「漢語」主內，「華語」對外（張德鑫1992：38）。

　　從語言學層面看，「華語」看似形勢一片大好，然而現代語言專家界定的「華語」跟文化研究和華語電影學界對「華語」（Chinese-language）的說法存有分歧。語言專家傾向於把「華語」界定為「華語是以現代漢語普通話為標準的華人共同語」（郭熙2012：16），在此界定下，「華語」是標準語，它不包括任何的華人方言，筆者稱之為「一元華語」。然而文化研究和華語電影學界對華語的界定是既包括標準語普通話，亦涵蓋各種華人方

言，筆者稱之為「多元華語」。魯曉鵬對「華語」和「華語電影」的以下詮釋就傾向於「多元華語」的理解：

> 華語電影中的「華語」，不等同於漢語。華語不是一個嚴格的語言學上的概念，而是一個寬泛的語言、文化的概念。華語電影中的「華」，與中華民族中的「華」的意思相同。中華民族是一個多民族、多語言的國家。它包括漢族和漢語，也包括少數民族和少數民族語言。這個含義上的華語，應當包括兩岸四地（中國、臺灣、香港、澳門）使用的所有語言和方言。其中自然也包括由北京方言演變成的普通話或「國語」。華語電影是在兩岸四地內用華語（漢語、漢語方言和少數民族語言）拍攝的電影；它也囊括在海外、世界各地用華語拍攝的電影。（魯曉鵬2014a：6）

2004年前後魯曉鵬和葉月瑜提出的「華語電影」（Chinese-language cinema）作為「一個更為全面的術語，包含一切與華語相關的在地、國家、區域、跨國、漂泊離散以及全球的電影」（Sheldon H. Lu and Emilie Yeh 2005：2），至今此術語已非常廣泛通用於兩岸三地與英美的主流學術界。這主要歸功於魯曉鵬和葉月瑜對「華語電影」一詞的落力推廣，把它理論化和主流化，[1]並且給予詳細界定：「那些主要使用華語方言，在大陸、臺灣、香港及離散華裔社群製作的電影，其中也包括那些與其他電影工業跨國合作生產的影片。」（1）華語電影的提法經常被批評為是

[1] 例如魯曉鵬指出：「是我和葉月瑜把『Chinese-language film』這個概念推出，在英語界把它理論化、主流化的。」（李鳳亮2008：32）

一種「語言本質主義」，如果拋棄「一元華語」的界定，華語電影的「多元華語」就能拋開「語言本質主義」的枷鎖。固然華語電影不僅是語言和聲音而已，也包含影像、敘事、意識形態等諸元素，以華語電影統稱中國大陸和臺、港以及其他華人地區的電影，不是要排除各地區之間華語電影的差異和特色，僅是把華語元素視為連結和辯證各地華人電影文化之間的最大公約數，別無任何的政治議程。

　　魯曉鵬先後提出的Transnational Chinese Cinema和Chinese-language Cinema在中文學界多半均對譯成「跨國華語電影」和「華語電影」；英國的中國電影研究先聲裴開瑞（Chris Berry）提出的Chinese　Cinema在中文學界也多半翻譯成「華語電影」；從史書美奠基的華語語系理論發展出來的Sinophone Cinema也譯成「華語語系電影」或「華語電影」，雖然這些名目各自所攜帶的理論意識形態和所指涉或批判的「中國性」（Chineseness）的深淺不盡相同或有所歧義，甚至在區域指涉上有所區隔，但這些命名在中文的翻譯語境中均不約而同出現「華語」一詞，也由此端倪「華語」一詞是一個在中國內外比較能讓各方接受的最大公約數，即使有些譯詞的原字Chinese偶爾被翻譯成「華語」或「漢語」或「中文」或「中國」或「中華」。當中國大陸學者憂心忡忡感嘆中國國內「『華語電影』概念確已逐漸形成並在政界、業界、學界、媒體和觀眾中廣泛使用；被稱為『華語電影』的影片文本，也在全球觀眾特別是華人社區的不同範圍內擴散」（李道新2011：98），這究竟意味著什麼？

　　華語電影的出發點不是國家和疆界，而是跨越疆界的語言、文化和泛中華性，它將分散在兩岸四地以及海外的華語影片製作

進行整合（魯曉鵬2014a：8）。眼看這樣的一個廣義上的「華語電影」概念，近二十多年來從海外到中國大陸漸漸已形成命名的共識，然而也在中外學界引起非議。北京大學的李道新撰文批評華語電影論述都是在歐美人文學科背景下產生，含有「美國中心主義」之嫌（李道新2014：53），並批評「華語電影這一概念的生成和演變是缺乏歷史維度的。華語電影只是作為一個政治性的概念具有它自身的生命力，無力闡述它想涵蓋的那一種更具深廣歷史背景的電影。並且，不可以期待會有一種『華語電影史』的出現。」（呂新雨、魯曉鵬、李道新、石川、孫紹誼等人2015：49）[2] 另一邊廂北美的日裔加拿大學者Mitsuyo Wada-Marciano卻撰書在其中一章批評華語電影論述是偽裝的中國中心主義，非但沒有解構中國和中國中心主義，反而把本來分散的大陸、臺灣、香港重新整合為一個不可分割的帝國——大中華：「魯曉鵬提倡的這些泛中華的族群性近似極壞地在支持當前國族主義論述中常見的族群中心的凱旋主義。」（Mitsuyo Wada-Marciano 2012：100）

　　上述兩極的爭議癥結在於有關華語電影的兩種說法。第一種說法，可稱之為作為向心力（centripetal）的華語電影論述，尤其為中國大陸學者所擅長。這一派的論述通常傾向於使用中國民族主義的價值取向，不自覺地從民族、國家和疆界出發，衡量或發揮華語電影的政治功能。例如中國學者自認在大陸圍繞「華語電影」概念所展開的論述，不管是支持、反對，還是客觀的研究：「都有一個共同的關注，那就是對大陸、香港、臺灣三地電

2 李道新之後在一個跟魯曉鵬當面針鋒相對的座談會裡說「『美國中心主義』就是以『全球化』為中心的一種學術話語；在電影研究裡，就是以好萊塢或者美國電影為中心，為世界電影確立一種主導的理論基礎和分析框架，進而重塑世界電影以及國族電影的一種努力和嘗試。」（陳旭光、魯曉鵬、王一川、李道新、車琳2014：72）

影給予整體性的正式命名的渴望，以及維護『中國電影』完整性、同一性、獨立性的焦慮。」（陳犀禾、劉宇清2008：87）因此這派學者比較傾向於突出「華語電影」中的「一元華語」功能，淡化華人方言在電影敘事的實力；第二種說法作為離心力（centrifugal）的華語電影論述，尤其為海外英語學術界的學者所擅長，這一派的學者比較傾向於從文化和語言出發研究「華語電影」，藉此進行跨區域的、跨國的、多元的、共時的研究（魯曉鵬2014：5），但也被李道新批評「總是以超越政治的方式回到政治」（陳旭光、魯曉鵬、王一川、李道新、車琳2015：78）。這派學者比較傾向於突出「華語電影」中的「多元華語」的方言功能，從而淡化或批判「一元華語」在電影敘事的實力。

　　上述兩種有關「華語」和「華語電影」的說法，決定了作為向心力的華語電影論述和作為離心力的華語電影論述之間持久的博弈或對峙，筆者簡稱為「華語論述結構」，近乎所有爭議都糾結在這個結構中不斷延伸、重構或解構而已。「中國中心主義」和「美國中心主義」作為「華語論述結構」中發生衝突兩端的論述磁場，這兩個中心分別在國際政治論述場域的通俗表述就是「中國夢」和「美國夢」。這兩個中心經常會以諸種二元對立的修辭比方「東方／西方」在論述場域中持續發揮力道，它輕易排除了美、中兩國以外的華語語系社群對「華語」和「華語電影」享有的原初記憶和歷史，似乎美、中兩國以外的華語語系社群既不在「東方」，亦不在「西方」，彷彿它們都在「烏有鄉」（nowhere），新馬華語語系社群正是長久被置於「烏有鄉」的虛擬實境中。

二、「華語」與「華語電影」在新馬的原初記憶和歷史

　　當李道新批評「華語電影」論述含有「美國中心主義」，魯曉鵬即撰文反駁：「華語電影的概念最初在臺灣的中文學界提出，如今在中國大陸的中文學界廣泛展開，應當和美國中心主義沒關係。」（魯曉鵬2014b：28）無論「華語電影」是「美國中心主義」抑或「中國中心主義」，這些正反論述都遮蔽了美國和中國以外的華語電影概念的歷史起源和發展語境，例如全球無論中外的學者至今都認為1990年代的臺灣人或香港人是「華語電影」命名概念的始作俑者，但是沒有多少學者去正視1950-60年代新加坡和馬來亞報刊媒體已經普遍使用「華語電影」概念，也在1950年代末被新馬國泰機構電影發行人兼導演易水進行理論實踐，出版《馬來亞化華語電影問題》，也親身拍攝數部以新馬為背景的華語電影。華語電影在當時新馬的使用語境已類似當代華語電影的用法，它一開始就是一個複數的概念，既包含中國大陸、港、臺和其他華人區域的中文電影，亦涵蓋各地華人方言電影。

　　當代華語電影論述的奠基者魯曉鵬和葉月瑜當年認為「華語電影」一詞是「最初被臺灣和香港學者於20世紀90年代早期採用」（Sheldon H. Lu and Emilie Yeh 2005：10）。[3] 葉月瑜追溯「臺

3　2016年筆者訪問魯曉鵬教授，並提供他華語電影概念出自1950年代新馬華文書刊的證據，他接受了此說，並在訪談中呼籲「追本溯源華語電影這個命名，其實更早是在新加坡、馬來西亞地區被使用。大家需要正視這個事實。」（魯曉鵬、許維賢2017：65）新馬華人是否最早使用「華語電影」一詞還有待核實，但新馬華人的確比中國大陸和港、臺更早普遍使用「華語電影」一詞，並且把「華語電影」進行初步的概念化。筆者把「華語電影」輸入民國期刊全文資料庫，僅有兩篇文獻出現「華語電影」，這顯示「華語電影」的用法在民國時期很不普遍，還沒形成通行的概念，而且僅是出現在指稱中國以外的國家攝製有關中國或加入華語聲帶或中文字幕的電影。資料庫最早出現「華語電影」的文獻是一篇1936年簡訊的副標題（佚名1936：81）。此外，就是1943年的一篇報導（佚名1943：28）。很感謝上海圖書館顧梅從旁協助查詢有關資料。

灣李天鐸教授1992年在臺北舉辦了一個華語電影研討會，這是第一次兩岸三地的學者聚集在一起討論三地電影。」（唐宏峰、馮雪峰2011：72）後來會議部分論文收錄在1996年李天鐸主編的《當代華語電影論述》中。筆者翻閱此書，李天鐸有在緒論提及1992年底臺灣輔仁大學大眾傳播學系與中華民國視覺傳播藝術學會主辦「海峽兩岸電影學術交流研討會」（李天鐸1996：12），邀請四位大陸學者（倪震、楊遠嬰、胡克、李迅）親自來臺出席提報，但會議名稱並沒有出現「華語電影」一詞。另外，全書論文包括李天鐸的緒論並沒有對「華語電影」一詞進行任何詮釋或理論建構，不過從李天鐸的緒論名稱和論文裡能推斷他命名「華語電影」背後的蘊涵。他非常不滿歐美強勢體系的價值論斷已在三地形成一種阿圖塞所謂的「自然現實」（natural reality）意識形態效果：「歐美對我們自身文化成品的論斷說法即是當然的論斷說法的認定」（9），他批判三地學術與評論界不但遠離了對歐美強勢體系解構的「對抗閱讀」（oppositional reading），反而把它們當作權威式的憑證，轉述又轉述（10）。他批判「西方電影學界配合著媒介系統、影展評選、特定的行銷網路，形成一套對三地中國電影價值評述的強固體系，不斷向我們邊陲的文化成品提出優劣論斷說法。」（114）因此李天鐸一方面為了「找尋一個自主的電影論述」（7）跟歐美強勢體系的價值論斷進行「對抗閱讀」，另一方面又需要避開中國民族主義對港、臺電影的收編，「華語電影」是他當時命名兩岸三地電影的權宜之計。

　　在李天鐸主編的《當代華語電影論述》出版之前，1995年鄭樹森也在臺灣主編論文集《文化批評與華語電影》，版權頁註明其英文書名是 *Cultural Criticism and Chinese Cinema*，示範了所

謂的「華語」是可以跟Chinese或「中國」隨時互換的先例。全
書包括主編與撰寫導論的廖炳惠也是沒有對「華語電影」進行任
何論述和界定，倒是在導論裡屢次使用「華文電影」，用來描述
中、港、臺的電影之間的關係：

　　由於分享共同的書寫文字及某種形式的文化傳統，中、
港、臺的電影生產及消費行為是有其內在的向心律動，特別
是在主題的開展、資金的運用、人力的支援及發行的網路等
等面向上，中、港、臺的華文電影相互學習、合作、競爭、
指涉，讓這些地區內外的華人及非華人社群了解海峽兩岸三
地的文化差異及剪不斷理還亂的「生命共同體」文化經驗。
（廖炳惠 1995：10）

　　無論是李天鐸的「華語電影」或廖炳惠的「華文電影」論
述，一方面承認中國和港、臺電影之間的文化互動，樂觀其成作
為一種向心力的華語電影論述之形成；另一方面他倆也相當謹
慎地在不抹除兩岸三地差異的原則之下，避開兩岸三地國族政治
的敏感地帶，不排除作為離心力的華語電影論述的在所難免。這
套既向心又離心的華語電影論述至今依舊是港、臺電影論述的特
色。它一方面被中國大陸偏右的洋務派學者所繼承，另一方面近
年卻被中國大陸偏左的本土派學者所拒絕。無論如何，也正因為
從歐美到兩岸三地的學者長期聚焦的都只是作為中心的中國跟
港、臺之間的互動和協商，任何其他關於「華語電影」論述不在
中、港、臺語境的起源之說，似乎很難進入他們的視野範圍，
以致「華語電影一詞最早出於港、臺學者」一說這些年來近乎

已成為中外學界定論，乃至於上升到「華語論述結構」的「檔案」（archive）。這個「檔案」在「中國夢」和「美國夢」之間持續發酵，發夢者念茲在茲的要不是「中國夢」，不然就是「美國夢」。夢是發夢者按照自身的法則重新進行對原初元素的排列（Derrida 1978：209），因此這個「檔案」不追求對原初記憶的忠實記錄，乃是對原初記憶的錯置，「檔案」被處理成：「保存和儲存過去的檔案物，此檔案物在任何形勢下，即便是空檔，仍然被視為理所當然的檔案物……」（Derrida 1996：17）這種形勢非但不容中、港、臺和歐美以外的他者置喙，也自動抹消或改寫了「華語電影」的原初記憶。

　　李道新批評「華語電影」概念的生成和演變缺乏歷史維度，2015年他開始意識到說華語電影誕生於1990年代初是不嚴謹的，因為他在對1960、70年代的香港雜誌、報紙進行閱讀和梳理的過程中，發現出現過「華語」和「華語電影」的詞彙，因此他下了定論「華語電影這個概念，我們最早也只能把它推到六七十年代的香港。」（呂新雨、魯曉鵬、李道新、石川、孫紹誼等人2015：49）其實「華語」和「華語電影」的詞彙更早屢見於1950、60年代新馬的華文報刊。舉例1959年6月4日，《南洋商報》第六版標題為〈播音車出動，邀人民赴會〉的新聞曾報導「而在報告華語方面，該黨備有能操粵、閩、潮、瓊等方言及普通話的報告員，……」（佚名1959：6）當中「華語」明顯是涵蓋普通話和華人方言。再舉例1957年，即馬來亞獨立的那一年，1957年9月18日《南洋商報》第十六版當中，一篇標題為〈星馬的華語問題〉的社論當中就曾提到，當時的馬來人認為華語有許多種，並列出馬來人認為屬於華語的語言，即「閩南語、粵語、

潮州語和瓊州話」，直言華人的語言「很複雜」，無法抉擇（煥
樂1957：16）。由此可見，當時不但是華人社會內部，就連華人
社會以外的社群也認為「華語」並非僅指一種語言，而是認為
「華語有許多種」並且是沒有「標準」的，同時還能列出「華語」
包括了各種華人方言。上述舉例都是作為「多元華語」在新馬歷
史的鐵證，它不能等同於當代中國大陸以現代漢語普通話為標準
的「一元華語」。

　　1950、60年代新馬和香港的報刊媒體有極度頻密的互動和
交流，相信香港報刊媒體當時是受到新馬報刊的影響，開始在
1960、70年代使用「華語」和「華語電影」一詞。簡而言之，
「華語」在新馬歷史的含義具有廣義和狹義之分。廣義是指「新
馬華人所操的語言，除了普通話之外，也包括華族社群中所通
行的各種方言」[4]（楊貴誼1990：479），狹義則指「在華人人口
中通用的如中國人所稱呼的普通話或漢語，不包括方言在內。」
（479）在新馬這三十多年以來推行的「講華語運動」所主張的
「多講華語，少說方言」的意識形態中，前者的廣義內涵至今逐
漸被人遺忘，取而代之則是後者的狹義。[5]近年葉月瑜在中國大陸

4 例如1883年由李清輝在新加坡校訂，重版的一部華馬辭典《華夷通語》，此「華」指的是福
　建語（閩南語），此辭典原名《通夷新語》，於1877年由新加坡本地人林衡南編寫，他完全
　以福建語音的華文拼寫馬來語詞彙錄，從此辭典先後重印數次看來，可見用途廣大，有一定
　的影響力。此外，早期南洋華人也以客家音、廣東語音和瓊州語音分別編寫和出版各自方言
　群體的華馬辭典（楊貴誼1990：478-479）。
5 新加坡的「講華語運動」肇始於1979年至今，它主要針對的對象在很多時候不是華族內部那
　些不會說華語的英校生，而僅限於華族內部那些在新加坡建國後一直處於弱勢地位的方言群
　體。1979年以後，官方禁止任何方言節目在電視和電臺播出，一切從港、臺進口的粵劇和臺
　語劇都要配上普通話。馬來西亞的「講華語運動」則開始於1980年代，它主要由馬來西亞民
　間華社推動，後來影響到政府的部分國營廣播措施，例如上世紀50年代在翡翠電臺播放的方
　言諧劇《四喜臨門》，每劇都由四位華人演員，即福建佬海洋、廣西佬黃河、廣東妹韓瑛，
　還有客家婆黎明，以各自的華族方言演出，炮製不少笑料，廣受歡迎。1962年四名演員被印

接受採訪說道：「新加坡華語其實是一個包容性的概念，各種語言都有，包括福建話、廣州話、客家話、潮州話、海南話、普通話等等。華語本身也是複數，表述一種包容性，和一種複雜的語言形態。」（唐宏峰、馮雪峰2011：73）葉月瑜提及的「新加坡華語」其實是早期新加坡的「多元華語」，跟新加坡1965年建國至今以現代漢語普通話為標準的「華語」不能同日而語。

　　為了配合官方的「講華語運動」，1980年代以降新加坡從事華語教學的語言學家通過諸種著述和演說，落力把「華語」的狹義「正名」，把方言從「華語」的含義排除出去。其中一位揚名中國的學者即是陳重瑜。1980年代他開始在國內外推廣以「華語」來取代「國語」、「漢語」和「普通話」的稱謂，他對「華語」的定義在沒有論證的情況下就把方言排除在外，例如他說「『漢語』一詞包括了漢人的各種方言，而『華語』指的卻只是所謂的『國語』或『普通話』」（陳重瑜1993：4），自我遮蔽了廣義的「華語」在新馬本土的原初記憶和歷史。

　　在1950年代之前，南洋各電影小報，例如1920年代的《消

尼片商力邀，黃河負責編寫劇本，把同樣方言色彩的故事改編成本土電影《有求必應》，票房不俗，表現成熟，這是「多種華語」電影在新馬的又一例證。1964年馬來西亞國營電視臺成立，次年上述四位演員的廣播劇，被改編成第一部華人電視國產劇《四喜臨門》，同樣由這四名演員以各自方言演出，夾雜華語和馬來語。電視國產劇《四喜臨門》放映了二十多年，1988年被官方下令停播，理由之一即是此劇的方言使用，受到馬來西亞民間華團的反對。《四喜臨門》的幕後老牌演員，包括21世紀憑梁智強導演《錢不夠用2》而獲得金馬獎最佳女配角提名的大馬喜劇演員黎明，當時即被大馬國營電視臺解僱，演藝事業一度陷入困境。弔詭的是，亦於1980年代下半旬開始，大量的香港粵語電視連續劇反而被允許在國營電視臺和私營電視臺播映至今，近十多年也有不少臺語電視連續劇在國營電視臺和私營電視臺重複播映。可見馬來西亞政府並沒有一如新加坡那樣，完全貫徹和響應民間華團的「講華語運動」。這也使得馬來西亞的「講華語運動」，對華族方言的衝擊，其殺傷力比起新加坡來得小，但它卻助長了大馬新一代華裔對「狹義」的「華語」認知，而漸漸放棄「華語」的廣義內涵。

閑鐘》、《海星》、《曼舞羅》以及1940年代的《娛樂》，絕大部分均以「國產電影」或「國片」來稱呼從中國進口的電影；華南或香港的廣東電影則以「粵片」稱之。1950年代以後卻出現微妙的變化，「華語中的XX片」或「華語電影」或「華語片」逐漸作為「國片」、「粵片」以及諸種方言的片種統稱。例如1956年7月21日《新報》「培養健康進步文化，反對黃色文化運動」專頁刊登一篇無人署名的文章：「華語中的粵語片專門以鴛鴦蝴蝶式的『戀愛歌唱悲劇』和『武俠打鬥』來迷醉……」（佚名1956：4）《南洋商報》的影片廣告把《幸福之門》形容為一部「首部以本邦人力物力攝製完成之華語巨片」（佚名1959：8）。1960年新馬《電影周報》也以「華語電影」指稱粵片《馬來亞之戀》和《檳城艷》、廈語片《遙遠寄相思》和《恩情深似海》等片（馬化影1960：1）。

　　易水《馬來亞化華語電影問題》一書，正是1950年代華語脈絡派生出來的知識生產。易水提倡的馬來亞化「華語電影」，其「華語」恰巧一如魯曉鵬和葉月瑜給華語電影下的定義，非但不排斥方言電影，而且還包含方言電影：「照目前國片在馬來亞市場的需求而觀，本地華語電影中國語粵語廈語三種語言都是可以拍攝的」，甚至他也不排斥其他方言，例如榕、瓊、客，不過考慮到不要分散馬來亞化華語電影起初發展的力量，他希望華語電影「主要的仍然以國粵廈三種語言為先」，預言將來馬化華語電影「必然可能成為各種方言滲合性的語言，甚至滲合了馬來語。」（易水1959：15-16）不過易水的「華語電影」不是主張一種「峇峇國語」，他「仍主張拍本地國語片須用標準國語（不是京片子）」（16）。值得注意的是，易水也特別聲明所謂標準國語

也不是京片子，即不是以北京官話發音為標準的普通話。他同意當年周圍華裔同仁的看法，華語也不過是其中一種方言（14）。這足見易水「華語電影」概念是在多元格局導下的「雜語共生」的「多種華語」（33）：即不以北京官話霸權為唯一的「國語」依據，亦包容諸海內外地方方言，甚至可以夾雜外族語。

　　「華語電影」命名的起點，首先要嘗試安頓和解決的是當年寓居於新加坡與馬來亞不同籍貫華人觀影群體的多重語言身分和文化認同需要。未晉升電影編導之前，易水十多年來負責國泰機構在新馬的華語片發行工作，他很早就注意到新馬華人觀影群體的差異和不同需求，但這些差異卻不會導致不同籍貫的族群互相排斥彼此的方言電影：「粵語片的觀眾並不限於粵僑，而廈語片的觀眾也不限於閩僑」（33），原因在於「這就是他們能懂多種華語的關係」（33），易水認為這是因為當時的華語電影具備多種方言的特質，對觀眾「做了這種多種語言教育有力的工具」（33）。在二戰後至1965年間，香港製片公司與新馬院商發生千絲萬縷的關係，不少片商非常依賴新馬院商的電影資金，沒有新馬院商預先買下電影放映權，很多電影都不敢拍攝。[6]正如易水指出，二戰後「國片入口的數字方言的區別是粵語占第一位，國語第二，廈語第三」（14），「香港出品國語片以馬來亞為最大市場，占六十巴仙，臺灣為第二，約占二十巴仙，香港本土不過十巴仙。」（120）因此冷戰時代的電影資金在明在暗跨越並且流動於新馬與港、臺，任何一種排斥其他方言群觀眾的華語電影，無疑是自我設限。因此就不能再簡單以「國語」或「國片」的「一個中國」

6 尤其5、60年代新馬的邵氏家族、陸運濤家族和何啟榮家族控制了香港電影的製片、發行到放映的主導權。

視野框架看待華語電影。當年易水如此宏觀的視野，跟當下華語電影要「同質與異質」（唐宏峰、馮雪峰2011：75），既要指涉中國大陸電影，亦要包含「臺港、南洋、乃至歐美以中文為發音的電影」（73）的宏大企圖頗為相似。易水以「華語片」統稱臺灣的國語片與廈語片（易水1959：109），也以「華語電影」或「華語片」統稱從香港入口的國語片（例如1956年《風雨牛車水》）、粵語片（1954年《檳城艷》）。這些電影具備跨區域的電影流動資金特性，均在馬來亞和新加坡取景，也是當年易水向國泰機構總裁陸運濤建議，代理發行到新馬的電影（易水1959：4）。

　　另外，「華語電影」命名逐漸地合法化和普遍化，也被1950年代新馬建國運動時期的「國語」政治角力推波助瀾。「國語」原有指涉「中國語」意涵，最終在面對華人公民身分被轉換當兒出現歧變，「國語」成了新馬政府共同作為指稱「馬來語」的同義詞。紛雜的華夏語言面對異族語言，在失去了政治法制的「國語」身分後，它只能退而求其次以文化身分的「華語」作為統稱普通話與方言的族群「中國語」，更是作為面對此時「國語」（馬來語）和他者語種例如英語的自我劃分。在馬來語和英語之間，易水選擇認同前者。他不滿1950年代亞洲影展在馬來亞舉行期間，馬來亞的行政長官，均在大會用英語致辭，反觀當時的亞洲電影製片人協會主席，來自日本的永田雅一卻在大會用日語致辭，配以英語翻譯。易水認為既然馬來語是馬來亞和新加坡的「國語」，馬來亞的官員「應該用馬來亞國語發言，最少應該同時用國語及英語」（33），這顯示了易水對殖民者語言的抵抗，批判了普遍存在於新馬社會中的「英語霸權」。值得注意的是，他抵抗的方式卻是強化「華語電影」的提倡，而不是「國語」電

影名目下的馬來片。易水在書裡希冀未來的「國語」電影：「華人看得懂聽得明白，因為它吸收了更多與更豐富的華語詞彙，使華人更容易學更容易懂了。」(33) 這個被易水自嘲的「夢囈」，顯示出作者的文化焦慮。他承認「今天的國語還滯留在極落後與極貧乏的階段中」(33)，他屢次擔心華裔族群接受不了國語電影名下的馬來片，因為「華人由於一種『優越感』的作祟，瞧不起馬來片，也瞧不起印度片……」(33) 他對這種存在於華人世界的「中國中心主義」也持批判立場。他除了呼籲應該多努力進行巫印片及華語片的翻譯工作，也期望華、巫、印三大種族彼此打破文化隔離，「這三種語言的影片是該在發展馬來亞化文化中並肩發展起來的」(33)。這裡作者選用「三種語言的影片」，而不是推廣「國語」電影作為「馬來亞化」的橋梁，隱約顯示了易水對「華語電影」召喚各方言群和各族同胞情感的文化自信，以及面對失去「國語」作為指涉「中國語」意涵的最後文化抵抗。易水希望在這些馬來片之外，提倡「多種華語」的「華語電影」。

　　易水提倡的「華語電影」和「多種華語」，非但是魯曉鵬和葉月瑜提倡「華語電影」的先聲，也頗似21世紀華語語系概念強調的「聲音與書寫的多語性」(Shih 2011：715)。然而即使兩位來自新加坡的旅澳學者主編的《華語語系電影》(*Sinophone Cinemas*) 一書，從導論到全書論文不斷強調華語語系電影的多元語言、多元方言和多元土腔之重要性的同時 (Audrey Yue and Olivia Khoo 2014：6)，卻沒有回顧或提及易水在早期新加坡提倡的「華語電影」和「多種華語」。換言之，這些來自新馬的原初記憶和歷史不但被中美和其他地區的學者排除在外，亦被來自新馬的學者自動消除。新馬本土有關「華語電影」和「多種

華語」的早年知識生產還能具備多少合法性？難免叫人唏噓。
即使新馬兩座小國早已獨立超過半個世紀，但本土的華語文知
識、記憶和歷史的生產，彷彿永遠只能依附於大國的理論中才能
被看見。「華語電影」需要依附跟中、美兩國有淵源的魯曉鵬等
人的著述立說，始能被看見和討論，作為大國理論橫跨中西場域
流傳。在這點上我們還是很感激魯曉鵬等人多年來把華語電影帶
進西方學界進行理論化的努力。「華語電影」論述彷彿不去西方
學界繞一圈頂著光環回來，它大概也不會廣泛被中國大陸學界採
用。這種現象在近年有關華語電影的爭論裡更是明顯，正如魯曉
鵬和張英進先後揭露出大陸學者在著述引用和評價上所流露出來
對「美國中心主義」和「西方中心」的默認。[7]這是否意味中國
大陸主流學界只承認和吸納西方的知識生產？其他中國境外的華
語語系地區所生產的華語知識一概不在中國的視域裡？似乎一旦
承認「華語電影」起源自小國小民的說法，即會讓大國理論顏面
盡失？「華語電影」概念的源（roots）與流（routes）之說為何
不能以新馬為起源，在中、港、臺開枝散葉為流？華語語系研究
「讓我們反思源與流的關係，『源』的觀念可以看作是本土的，而
非祖傳的……」（Shih 2010a：46）有關「華語電影」的兩種說法
卻把一切本土有關起源的論述，看作是祖傳的。華語語系理論在
此足以提供一個批判的思路。

　　有關「華語電影」的兩種說法絕非是單獨個案，這種現象
重複發生已久，在「華語電影」概念起源爭議之前已有「文化中
國」概念作為前車之鑑。當「文化中國」理論的奠基者杜維明

7 詳見魯曉鵬（2015：105-109）；張英進（2016：47-60）。

1991年追溯「文化中國」是近十年左右在中國大陸以外的思想期刊新造的詞彙（Tu 1991：22），大部分的引述者都以此為據，不加詳考此概念的出處，均以為是杜維明創造了「文化中國」概念，這違背學術求證的基本倫理。其實「文化中國」概念的最早提出者是以溫瑞安為代表的神州詩社成員，他們來自馬來西亞，赴臺創辦神州詩社，於1979年在臺北出版的《青年中國雜誌》第三號即以「文化中國」為題刊發（張宏敏2011：57）。而現在「文化中國」概念被大陸學者提升為「可謀中華民族偉大復興的精神力量」（59），跟當下作為向心力的「華語電影」論述的持續發展邏輯是一樣的。當下在海內外持續發酵和引起爭議的華語語系理論又將如何？也許史書美把中國大陸漢族排除在外的華語語系界定在此已設下防線，然而王德威堅持華語語系「其版圖始自海外，卻理應擴及大陸中國文學。」（王德威2006：3）因而出現了至今有關華語語系論述的幾種說法。華語語系概念的版圖無疑來自海外，但其源與流之說又要從何說起？

三、華語語系論述：1.0、2.0和3.0版本

　　雖然華語語系論述的理論建構僅有區區數十年的歷史，但卻已經出現眾聲喧嘩的三種版本說法。筆者把陳慧樺（真名陳鵬翔）在馬來西亞於1990年代初對Sinophone的「華語風」闡發稱之為華語語系論述的1.0版本；把2004年以降史書美在美國奠定的華語語系論述稱之為2.0版本；再把近年王德威重新界定Sinophone為「華夷風」的華語語系論述稱之為3.0版本。由於2.0版本以降在美國生產的華語語系論述在全球比較有影響力，導致

當下很多學者推論華語語系的最早說法，多半僅會追溯到史書美2004年發表於美國《現代語言學會期刊》（PMLA）的論文〈全球的文學，認可的機制〉。史書美在文中的一條注釋裡首次展開對「華語語系」的界定：

　　我所謂的「華語語系」文學指涉那些在中國大陸以外會說華語的作家以華文所書寫的文學，此概念是要與「中國文學」區別開來，臺灣和回歸前的香港的兩地文學構成了華語語系文學的兩大主力，而20世紀的東南亞社會也存在著充滿活力的華語語系文學傳統和實踐。另外，很多生活在美國、加拿大、歐洲的作家同樣以華文寫作，最著名的一位即是2000年諾貝爾文學獎得主高行健。開創「華語語系」術語的迫切性是要應對中國文學史寫作中的兩種趨勢：忽視或邊緣化中國大陸以外出版的華文作品，同時又意識形態化、選擇性和武斷地摘取某些作品進入文學史裡。在這個意義上，華語語系就類似於英語語系和法語語系這類概念，在臺灣有些人就認為漢語是一種殖民語言。另外，華語語系文學也要與前現代時期東亞學者的漢文書寫區別開來，當時漢文書寫非常普及盛行，來自日本和韓國的學者可以與中國學者以漢文「筆談」溝通，而非開口講話。（Shih 2004：29）

　　上述這個完全不把中國大陸包括在內的華語語系界定，後來在其出版於2007年的專書《視覺與認同：跨太平洋華語語系表述‧呈現》中得到調整：「華語語系是構成了一種外在於中國同時也是處於中國、中國性邊緣的文化生產網絡，大陸性的中文文

化幾個世紀以來一直在華語語系場域面臨眾聲喧譁和本土化的歷
史化過程。」（Shih 2007：4）這個比較概念化的界定為較後把中
國少數民族包括在內的華語語系進行了鋪墊。中國少數民族在史
書美看來正是處於中國和中國性邊緣的文化生產網絡，他們要會
說標準漢語才能儀式性地被接納為中國民族（31）。此書也把華
語語系理論的應用從文學擴展到視覺文化，為全球華語語系視覺
文化做了開拓性的示範。史書美在該書結論中提到自己「開創」
（coining）Sinophone 一詞，乃是為了挑戰中國漢族的國族意識，
那種具體的「本真性體制」（183）。在史書美看來，華語語系在
告別和批判中國性之後，它是一種「變化社群」（a community of
change）的「過渡階段」（a transitional moment），無論它能維持
多久，它不可避免地與本土社群進一步融合，並成為本土的構
成部分（Shih 2010a：45）。在此史書美表達了她激進的本土化
（localization）立場：

> 「華語語系」的存在取決於這些語言多大程度上得到維
> 持。如果這些語言被廢棄，那麼「華語語系」也就衰退或消
> 失了；但是，其衰微或消失不應作為痛惜或懷舊的緣由……
> 就此而言，它（筆者按：華語語系）只應是處於消逝過程中
> 的一種語言身分——甫一形成，便開始消逝；隨著世代的更
> 迭，移居者及其後代們以本土語言表現出來的本土化關懷，
> 逐漸取代了移民遷徙前關心的事物，「華語語系」也就最終
> 失去了存在的理由。（39）

華語語系的提法經常被質疑為是一種「語言本質主義」的

表現。其實史書美早已闡明華語語系社群可以是「變化社群」的「過渡階段」，這也意味著華語語系跟其他語系一樣沒有永恆不變的本質，也沒有堅持華人一定要先驗性地必須會說華語，這已經提前澄清華語語系不是「語言本質主義」。換言之，史書美詮釋的華語語系理論不但要解構中國漢族的國族意識，也排除華語語系的「語言本質主義」，以解構中國大陸以外的華人身分認同。這種力求反「中國中心主義」的華語語系論述在國際學界引起熱烈的迴響或爭議，也全面啟動全球的華語語系研究至今。史書美毋庸置疑是華語語系理論的奠基者，她重繪了華語語系版圖的今生，然而華語語系版圖的「前世」語境似乎也太快被世人遺忘了，恍如隔世，因此戲稱它是「前世」語境，看似如此遙遠，其實距離很近。[8] 一如早前「華語電影」和「文化中國」的說法始自新馬，華語語系在新馬也有一個比史書美之說更早的1.0版本。這裡特指在臺馬華學者兼詩人陳慧樺（真名陳鵬翔）於1993年在馬來西亞《星洲日報》撰文把Sinophone一詞翻譯成「華語風」的事件，比起史書美「開創」Sinophone一詞提前將近十年。陳慧樺（1993a）還在文中標明Sinophone此英文原詞乃「本人杜撰」。他當時以「華語風」翻譯此詞，並把「華語風」跟世界華文文學並置，認為它們應是一個鬆動的結合體，

8　僅有少數學者例如莊華興在近作注釋中，在匿名評審要求和主動提供相關材料下（即陳慧樺該篇1993年刊登於《文訊》的文章），認為「Sinophone」一詞並非始自史書美，而是陳慧樺，參見莊華興（2012：101）。然而Sinophone一詞在1988年德國翻譯家基恩（Ruth Keen）的論文注釋已出現，該注釋提到基恩與廖天琪（Tienchi Martin-Liao）將在德國主編一本橫跨華語語系社群（Sinophone Communities）的華文婦女小說（Chinese women's fiction），收集中國大陸、臺灣、香港、新加坡、印尼和美國有關華人婦女問題的小說，參見Ruth Keen（1988：231）。無論如何，從目前報刊資料來看，陳慧樺是首次在中文世界提出Sinophone一詞也是事實。

而不是把「華語風」跟世界華文文學進行二元對立。不久後陳
慧樺把「Sinophone」一詞從馬華場域攜帶到臺灣場域，[9] 接著於
1994年的加拿大國際比較文學大會，陳慧樺召開一場名為Chinese
and Sinophone Literature的圓桌會議，這也是陳慧樺首次把他的
Sinophone研究提上西方漢學議程，在會議提呈論文者有林建國、
彭小妍等人（翁弦尉2014b：40）。

　　陳慧樺近來回想「華語風」，自認當時採取的是「弱勢論述
對比強勢論述、薩伊德（Edward Said）的《東方論》（1978）以
及周策縱『多元文學中心』的說法，甚至解構論的觀點來探討區
域華文文學與母體文學的辯證關係。」（40-41）在臺灣大學考取
比較文學博士學位的陳慧樺，多年研究和撰寫有關馬華文學的
著述。早年跟他有師徒關係的林建國後來留學美國撰寫〈方修
論〉，從西馬新左派理論的視角肯定馬華史家方修左傾的馬華文
學史書寫，指出「方修的文史實踐觸及了『現代性』的結構，承
擔了所有『現代性』要命的後果，變成第三世界文學史寫作的
『共同詩學』。」（林建國2000：92）而這也引來黃錦樹跟林建國
的決裂和討伐至今。林建國也在〈為什麼馬華文學？〉指出馬華
文學的發生「須從中國以外被殖民的第三世界角度審視」（林建國
2004：17）。

　　陳慧樺一方面跟林建國一樣承接馬華文學史家方修反帝反殖
的第三世界史觀，繼承了馬華（華文）文學中的社會文化功能，
承認馬華文學的「華」一詞作為新馬「華文」文學獨特性的景
觀，從而認同20世紀馬華文學文化反帝反殖的主體性；另一方面

9　陳慧樺後來把同名文章發表在臺灣《文訊》。參見陳慧樺（1993b：76-77）。

他也和林建國那樣超越方修侷限於中國現實主義傳統的表述，把馬華文學置於中國和西方的現代性論述的雙重語境進行比較和反思，倡議馬華文學自主於中國和西方論述的必要性。從方修的馬華文學史寫作到陳慧樺的「華語風」和林建國的〈為什麼馬華文學？〉和〈方修論〉，此乃「華文」的華語語系1.0版本，他們繼承了馬華文學反帝反殖的第三世界遺產，而這卻似乎是以黃錦樹為代表的馬華文學現代主義陣營要完全摒棄的過去。

　　簡而言之，史書美「開創」的Sinophone，跟陳鵬翔「杜撰」的Sinophone最大的不同，乃是前者是衝著取代Chinese Overseas而來的顛覆，這也是針對中國大陸以外的華人（或華文）身分認同的解構，後者僅是要解構作為母體文化的中國文學，但依舊堅持原來的馬華身分認同，因此保留馬華文學的「華」原來的Chinese意涵。陳鵬翔對Sinophone的詮釋比較鬆動，僅是要辯證地把中國文學文化納入視野；其實這也是後來魯曉鵬和王德威對華語語系採取的靈活界定。魯曉鵬認為華語語系屬於全球華語社群，需要把中國包括在內，而不是把它排除，華語語系不應把它的正確功能僅鎖定在抵抗中國的視野裡（Sheldon H. Lu 2008）。王德威也同樣認為華語語系：「其版圖始自海外，卻理應擴及大陸中國文學」，但是要把「中國包括在外」（王德威2006：3）。

　　因此至今出現了有關「華語語系」的幾種版本說法，看似重複了「華語」和「華語電影」兩種說法背後「華語論述結構」的意識形態邏輯，作為離心力的華語語系論述以史書美為首的2.0版本，而作為向心力的華語語系論述則以陳慧樺為代表的1.0版本，以及以王德威為代表的3.0版本。1.0版本跟其餘兩個版本最大的不同在於對世界華文文學和反帝反殖的第三世界文學的認知

和評價。1.0版本的華語語系要辯證地把海外華文文學和中國文學都納入世界華文文學的版圖，而且在陳慧樺看來「華語風」和世界華文文學的概念可以互換使用，並承認「華語風」作為反帝反殖的第三世界文學遺產的重要性，1.0版本的華語語系全面見證和參與了大陸性的中文文化是如何在上幾個世紀來到南洋面臨本土化的進程，而這過程就不可避免涉及如何面對反帝反殖的第三世界歷史。2.0和3.0版本的華語語系論述比較傾向於把「世界華文文學」進行問題化，更願意以現代性和全球化視角看待華語語系的各地歷史和其進程。雖然1.0版本和2.0版本的華語語系都願意回顧和探討反帝反殖的第三世界歷史，但史書美的反帝反殖的批判立場不像1.0版本的論述只是比較傾向於批判英美和日本的帝國主義和殖民主義，她更是強烈批判中國的帝國主義和殖民主義，這點尤其跟1.0版本的華語語系論述依舊把中國視為弱勢的第三世界國家很不一樣。

　　2.0和3.0版本的華語語系的版本說法分歧，在於2.0版本認為華語語系聚焦的研究範圍應把中國大陸漢族文化排除在外，而且質疑全球的華人離散論述含有中國中心主義，華語語系必須建構反離散（against diaspora）論述；3.0版本則認為華語語系聚焦的研究範圍應該也包括中國大陸漢族文化，實踐作為「離散論述」的華語語系，不認為全球的華人離散論述都含有中國中心主義。上述兩種版本說法雖有不同觀點，但兩方均同意華語語系文學不是中國大陸學者所熱衷討論的「世界華文文學」，華語語系文學文化也不應該以中國大陸為中心。由於上述兩種有關華語語系的版本說法都出自具有留美背景的學者，導致中國大陸學界也輕易指控華語語系理論帶有「美國中心主義」。

　　王德威曾說過Sinophone Literature一詞可以譯為「華文文
學」：「此一用法基本指涉以大陸中國為中心所輻射而出的域外
文學的總稱。由是延伸，乃有海外華文文學，世界華文文學，台
港、星馬、離散華文文學之說。」（王德威2006：1-2）[10]但這樣的
譯法在王德威看來無足可觀，因為這裡頭明顯有「中央與邊緣，
正統與延異的對比」（2）。職是之故，上升到華語語系2.0版本，
Sinophone被史書美和王德威先後翻譯成「華語語系」，而不是
「華文」。[11]

　　然而，近年美國哥倫比亞大學出版社推出華語語系英文讀
本，收錄幾篇有關馬華文學的論文和譯文，這包括黃錦樹完成
於1995年的華文論文〈華文／中文：「失語的南方」與語言再
造〉，需要注意當年史書美詮釋的Sinophone尚未誕生。這篇譯
文極富文采，譯者下了一番功夫，這應記一功，只是譯者把通
篇從標題到內容的「華文」都翻譯成Sinophone。如果大家同意
Sinophone翻譯成「華文」是無足可觀，為何這裡的「華文」卻
可以通通翻譯成Sinophone？這首先是否意味「華文」在翻譯語
境的輸出／輸入是不對等的？「華文」可以大量被輸出翻譯成
Sinophone，但Sinophone卻無法通過翻譯輸入回來還原成「華
文」？這是否意味「華文」的文化資產可以隨意選擇性地被華語
語系論述所詢喚或嫁接，但華語語系論述累積的文化資源卻無法

10 弔詭的是，儘管海外很多學者包括王德威以為「華文文學」是包括中國文學，而且以中國
文學為中心，然而大陸學者卻指出中國大陸普遍使用的「華文文學」是不包括中國的（陳
林俠2015：48）。

11 從目前所見到的文字資料來看，史書美比王德威稍早把Sinophone翻譯成「華語語系」。史
書美於2004年指導她的博士生紀大偉在〈全球的文學，認可的機制〉把Sinophone譯成「華
語語系」（史書美2017：9；史書美2004）。王德威於2006年在〈華語語系文學：邊界想像
與越界建構〉（臺灣版是《文學行旅與世界想像》）正式把Sinophone譯成「華語語系」。

回頭算在「華文」的名下？再來，華語語系英文讀本收錄這篇黃錦樹點名批判以方修為代表的馬華現實主義文學觀的論文，卻沒有持平收錄林建國飽含反思現代性、典律和第三世界反帝反殖歷史語境的論文〈為什麼馬華文學？〉或〈方修論〉，而事實上這兩篇論文在馬華文學研究的引用率並不亞於黃錦樹的論文。這是否意味1.0版本的華語語系要提升版本，它是否一定要告別和摒棄過去曾構成新馬華文文學文化主體性的反帝反殖的第三世界遺產？

　　華語語系文學在史書美的界定下是「指涉那些在中國大陸以外會說華語的作家以華文所書寫的文學」（Shih 2004：29），照理無論左右意識形態的馬華文學和論述在華語語系理論的關照下應該都是平等並存的，若不這樣要如何彰顯華語語系理論主張的眾聲喧譁？ 1.0版本的華語語系版圖作為華語語系論述的前生，正是它全面見證和參與了大陸性的中文文化是如何在上幾個世紀來到南洋面臨本土化的進程。史書美（2007：16）反覆強調華語語系是「反離散的在地實踐」，它「探索在地的政治主體的華語文化生產，而不是流放或離散主體自戀式的懷鄉母國症。」（16）由此端倪，史書美非常肯定各地華語語系社群告別離散，朝向本土化的文化生產。而1.0版本的華語語系全面參與了本土化的文化生產如何成為可能的歷史化進程。倘若把這個初版的原初記憶和歷史從提升版本的華語語系論述自動消除，是否等於自我抹消了華語語系進行「反離散的在地實踐」在新馬的任何可能？

　　1926年至1965年新馬的華語電影文化生產，這不但是國際的左右意識形態在南洋短兵相接的歷史時期，亦是新馬華人以「華文」和「華語」參與本土化的歷史轉折點。當時東南亞成為美英

帝國圍堵中國大陸赤色政權的邊界／前沿（frontier），當地華人在中國和居留地之間離散或反離散的政治認同抉擇已成為族群內部和外部不斷產生衝突和磨合的彈火庫，各種華人群體的政治傾向也成為全球冷戰兵家必爭的前沿場域。新馬的華語電影文化因此成為冷戰時期資本主義陣營和社會主義陣營激烈角逐的意識形態戰場。也許只有重繪和接合了華語語系論述前生的原初記憶和歷史，我們才能更完整透視今生華語語系版圖論述的命題、綱領和爭論。[12]

　　史書美把中國大陸漢族排除在華語語系版圖的說法，讓王德威擔心「如果我們緊守海外和海內的這樣鐵板一塊的界限的話，會不會可能反而間接的，有意無意的承認了中國的牢不可破的形象……史書美太強調和中國的一個分裂性，難免讓人想到，這是不是後冷戰的一種姿態呢？就是中國跟海外。這並沒有和我們在五十和六十年代所想像的一個政治版圖有所太明顯的差距。」（翁弦尉2014a：32）史書美則澄清「中國已經不是共產國家了，現在中美之間的對峙，已經不應該用冷戰思維去解釋……冷戰是資本國家和共產國家意識形態戰，因此不是熱的（軍事上的），是冷的。當中國雖然掛的是共產主義的名、而實際上非常資本主義時……我還堅持我是一個左傾思想的人，所以我對中國的批判，事實上批判它對整個那個社會主義的本來的理想的完全破滅。」（許維賢2015a：186-187）史書美不認為自己挑起冷戰情緒，並堅持華語語系是多維批評，不僅是對中國中心主義的批判，也是對美國白人中心及英語至上論的挑戰（175）。

12 詳論參見即將由香港大學出版社出版的拙書《重繪華語語系版圖：冷戰前後新馬華語電影的文化生產》。

　　王德威是從現代離散理論出發，並不認為「中國」是鐵板一塊，對「中國」越界進而解構之，實踐作為一種「離散論述」的華語語系，建構其3.0版本的華語語系論述。以「離散論述」定位馬華文學文化屬性，乃21世紀馬華研究的主潮。張錦忠認為馬華文學為離散華人的華文書寫，因為馬來西亞華人在「名義與本質上難以擺脫其離散歷史、文化及族裔性，這也是離散華人在馬來西亞的歷史。」（2011a：20-21）因此，他直言「『離散華人』的後裔，即使不再離散，也還是『離散華人』。」（張錦忠2009a）此說引來留臺生的追問：「如果以國家鄉土歸屬感為依歸，對國家土地還有深刻情感和沒有漂泊離鄉的自覺性的話，已經落地生根了的華裔馬來西亞人，又怎麼還算是張氏筆下的『離散華人』呢？」（吳詩興2009）

　　史書美堅持把作為歷史的華語語系跟中國漢族區別開來的努力（Shih 2012：5-7），雖然不無爭議，然而她在華語語系理論基礎上開展的「反離散論述」，提前回應了上述留臺生的追問。不同於張錦忠的離散論述，史書美（2007：16）不同意大馬華人是離散華人，並認為「在馬來西亞墾荒居住的華人，有些追溯數百年的歷史，怎麼還能稱為離散族群呢？馬來西亞建國也不過是半個世紀而已。華語語系研究因此是反離散的在地實踐……」在她看來，反離散即是本土化的實踐，馬華一直在經歷和面向本土化的歷程，因此它屬於華語語系研究的重要基地之一。即使作為主導國族意識的「中國漢族」成為史書美定義反離散的邊界，但她積極關注各地華語語系社群的本土化進程，打開了華語語系研究被遮蔽的另一面。

　　無論如何，有關於當下華語語系版圖要否把中國大陸漢族

包括在內，以及馬來西亞華人是否永遠是離散華人的追問，一道
以「中國漢族」為參照的邊界已在離散和反離散的華語語系版圖
論述中被劃分開來，離散華人和反離散華人的關係，是冷戰和後
冷戰意識形態之間的辯證關係嗎？離散論述的華語語系傾向於越
界？反離散論述的華語語系則傾向於守界？如何看待此道邊界是
否存在的冷戰／後冷戰狀態，成為研究者使用華語語系理論需要
說明和限定的為難之處。本書嘗試點明超越介於離散與反離散論
述的「中國漢族」邊界之必要，並挪用王德威在其論文〈邊界想
像與越界建構〉的問題意識（2006：1-4），把他有關於「邊界」
的問題意識從「中國」轉移到「新馬」，把「漢族」置換成「巫
族」（Malay，或譯「馬來人」[13]），以便反思「離散論述」和「反
離散論述」的華語語系研究落實到馬華文學文化語境，它已經形
成或行將遭遇到的契機或難題。這些契機或難題主要跟馬華文學
文化本土化的境遇有關。

　　近年王德威在張錦忠倡議下也把Sinophone翻譯成「華夷
風」：「Sinophone的『phone／風』意味為聲音、風向、風潮、
風物、風勢，總在華夷之間來回擺盪。」（王德威2015：iv）「華
夷風」出自2014年王德威與張錦忠等人訪問馬六甲時，無意中
看見在工藝店「剪紙人家」紅宅門張貼的一副對聯：「藝壇大展
華夷風，庶室珍藏今古寶」。此譯法既採自大馬本土語境，亦不

13 本書大部分的行文，傾向於以「巫族」、「巫人」或「巫裔」翻譯Malay，而不是「馬來
人」，主要原因在於很多當代的西方人和中國人總是把「馬來人」誤解為「馬來西亞人」的
簡稱，這嚴重混淆了前者作為族群概念，後者作為國族概念的理解。中國古代記載華人下
南洋的文獻，早期是以「巫來由」或「無來由」音譯Melayu（Malay一字的馬來文），「馬
來由」的譯名在中國古籍很晚才出現。「巫族」、「巫人」或「巫裔」的指稱是「巫來由」
的簡寫。「巫來由」可參見陳善偉（1990：353、366、370）。有關「無來由」和「馬來由」
一詞的研究，參見王賡武（2005：137-152）。

約而同跟本書要把「漢族」置換成「巫族」的設想呼應，本書不
但把巫族導演雅斯敏納入研究視野，也有幾章探討大馬的華語電
影如何再現華巫關係，華夷之間的文化互動和滲透是這些電影反
覆出現的母題。因此本書選用的「華夷風」譯法基本上是策略性
地與「華語語系」互換使用。王德威認為「夷」在中國古史裡沒
有貶義，為漢民族對他族的統稱，中古時期華夷互動的例子所在
多有，五胡亂華所帶來南北文明的重新洗牌、唐代帝國建制下的
胡漢文化交融，均可作如是觀；他也提醒「誰是華、誰是夷，身
分的標記其實游動不拘，一本護照未必能道盡內和外、華和夷的
關係。後夷民遊走華夷邊緣，雜糅兩者的界限，稀釋、扭曲『正
宗』中華文化，但也增益、豐富中華文化的向度。」（40）他以
那些以英語創作的大馬華裔作家如歐大旭（Tash Aw）和陳團英
（Tan Twan-eng）為後夷民的例子，指出「這些作家是代表馬來西
亞寫作，相對中國，他們原本就是夷，就是他者，外人。」（43）
華語語系的「風」來回擺盪在中原與海外、原鄉與異域之間，啟
動華夷風景（王德威2016：8）。

　　後馬來西亞的華語電影隊伍中也不乏後夷民，例如以英語
或馬來語創作的華裔導演就有劉城達、胡明進、李添興等人，這
跟那些以華語創作的華裔導演阿牛、黃明志和蔡明亮等人的電影
風格形成華夷風景。間中遊走於這片華夷風景的是一批同時用英
語、華語或馬來語創作的多語導演，其中就有雅斯敏、陳翠梅和
何宇恆等人，旅臺的何蔚庭甚至能導演一部得到臺灣政府承認為
「國片」的菲律賓語電影《台北星期天》（Hee 2016：99）。華夷
導演在華語語系的論述下沒有高下之分和主次之分。需要指出這
三批導演的華夷身分是游動多變的，他們在大馬國內相對於強勢

族群巫族眼中都是少數族群華人，巫族對他們而言則是「夷」；
但他們來到中國相對於強勢漢族的正統化而言卻是「夷」了，漢
族則以「華」自居；這批導演在歐美觀眾眼下則是「華夷」難
辨了，有者被視為代表馬來西亞人（雅斯敏和胡明進）或臺灣
人（蔡明亮和何蔚庭），有者被看作離散華人，有者卻被誤以為
是「夷」（馬來人）。這些游動多變的華夷身分不是主客之間的
主觀認知而已，更牽涉到從冷戰到後冷戰時期各種地緣邊界和身
分認同的形成和嬗變，以及離散論述和反離散論述之間的對峙和
辯證，本書簡稱為「華夷風的邊界」。我們正視華夷之間既有共
同的普遍價值觀，也承認兩者之間存在著無形的邊界和特殊的差
異性。本書從早期新馬華裔導演易水身體力行的華語電影概念出
發，有意重繪和接合華語語系論述的1.0、2.0和3.0版本，探析
當代馬華電影文化的離散論述和反離散論述的華夷風景和各自邊
界，檢視當代華語電影文化在後馬來西亞和泛華人世界的雙向軌
跡，反思華語語系和馬華本土化論述存在的危機和其契機。

四、華夷風的邊界：冷戰與身分認同的再造

　　根據現代政治地理學的定義：邊界（frontier）被定義為「在
地圖（或土地）上，一道被明確定義的線條，完全區隔著兩個鄰近
國家」（Leach 1960：49-50），因而邊界劃分出疆界（territory）。[14]
當今亞洲與非洲各國的政治邊界，幾乎都是於19至20世紀初開
始被殖民力量所設定。其設定原因不外：一、歐洲殖民力量之間

14 Territory也被翻譯成「畛域」，考慮到「疆界」一詞更容易被一般讀者理解，也更能與本書
　 的「邊界」對應，因此本書選用「疆界」一詞。

互相競爭之後的協商結果；二、殖民機構臨時的規劃發明，以達致行政管理上的方便（Kratoska et al. 2005：3）。因而啟始了疆界化（territorialization）以及有關邊界的種種體制控制，開始受到重視。當今東南亞各國之間的邊界，主要也由霸道的政治決定或軍事介入所產生的。新興民族國家的政府因沉迷於建構可以解釋與合法化自己存在的國家歷史，以及在社會經濟的研究脈絡下進行現代化的國家發展，因此上述這些由殖民政府設下的地理參照框架，不但沒有受到任何的質疑或挑戰，反而日益被欣然地接受與繼承（3）。雖然邊界的性質是任意且經常是不合理的，邊界卻成了一種現實，並被賦予一種神聖不可動搖的必然性，從時空概念一直延伸到社會文化的政治場域裡，最終成了民族國家的鎮壓性國家機器和意識形態國家機器的絕對依據，無論支持它或反對它的聲音，都是在有意無意強化這條邊界的不可跨越性。

　　在社會學有關對文化或政治理論的論述裡，「邊界」被普遍理解為一種標誌差異或使差異變得標誌化的分界線。「邊界」定義「自我」與「他者」，並且將兩者分離開來。這是身分認同的社會建構，但同時也提供了發展和維持社會價值規範（social norms）的基礎（Geisen et al. 2004：7）。設定邊界，乃因此成為重新再現與定義不同族群差異的過程（7）。華夷風的邊界乃是中國大陸境外的華人在不同年代不斷需要／被迫重新再現與界定海外華人不再是中國人的分界線，這也構成了海外華人多半長時間處於邊界的生存狀態。需要澄清這條分界線當然不是始於華語語系論述，這要追溯到二戰後全球冷戰年代美、蘇兩大陣營各自在全球版圖所設置的鐵幕，冷戰元素逼使中國境外的各地華人必須面臨身分再造的命運。

　　容世誠指出所謂的冷戰因素，主要是從兩組相關的概念來切入：

　　一、1950 年代由美國主導的「圍堵」和「整合」（containment and integration）文化戰略；二、因冷戰而帶動的「美國文化全球化」和「全球文化美國化」（Globalisation of America and the Americanisation of the World）現象。1947 年，美國總統杜魯門（Harry Truman）在國會提出杜魯門主義外交政策，展開對外經濟援助馬歇爾計畫（Marshall Plan），正式拉開了美國和蘇聯兩大陣營的冷戰幕幔，也啟動了所謂的「文化冷戰」（Cultural Cold War）。1950 年韓戰爆發，東南亞包括香港成為雙方意識形態抗爭文化戰場。美國的「文鬥」策略，往往通過不同的媒體形式（例如：出版、廣播、電視）和藝術呈現（例如：文學、音樂、電影），在言談話語的層次上建構、宣揚、整合一個想像的「自由世界」，從而劃分、抗衡、圍堵另一方的「集權世界」。換言之，「整合」和「圍堵」是一個銀幣的兩面。此外，在實踐「整合」／「圍堵」的活動過程中，資金人才、技術知識、商品時尚、價值概念、藝術思潮、權力關係等，透過一個實質的跨國網路，在亞洲國家區域（例如：日本、南韓、臺灣、香港、東南亞）之間不斷流通、生產和再生產。一方面達到某程度上的資源互享和跨地合作，一方面也加速了美國文化（例如：好萊塢電影和爵士音樂等）的全球性擴散。（容世誠 2009：126）

　　上述的文化冷戰元素，正體現在新馬二戰後的電影文化工業中。由曾參與二戰日軍的永田雅一發起，並由英殖民政府攜手新馬電影公司兩大巨頭國泰機構和邵氏機構輪番主導的歷屆東南亞影展（後來改名成亞洲影展），從影展方針、籌委到參展電影與明星宣傳的意識形態，無不是宣揚資本主義「自由世界」的美好和共產主義「集權世界」的腐敗。影展的觀眾成千上萬，亦透過媒體新聞和影評報導塑造影展的權威性。千萬影迷的觀影過程，也成為他們猶如處在「自由世界」再造身分認同的過程。

　　在新馬語境裡，人們把「身分認同」理解成「個人（即行為的主體）和個人以外的對象（即客體，包括個人、團體、觀念、理想及事物等）之間，產生心理上、感情上的結合關係，亦即通過心理的內攝作用，將外界的對象包攝在自我之中，成為自我的一部分。結果在潛意識中，將自己視為對象的一部分，並作為該對象的一部分而行動。」（宋明順1980：225）新馬的華人認同形貌，正是在1950年代後漸漸被冷戰意識形態所牽制和形構，華語電影在這裡扮演著一個很重要的串聯和分裂功能。

　　王賡武在探討東南亞華人認同的論文裡認為1950年之前的「華人從未有過認同（identity）這一概念，而只有中國性的概念，即身為華人和變得不似華人。」（Wang 1988：1）1950年代至1970年代，華人認同概念的討論，才開始在國家認同、文化認同、族群認同、階級認同和社群認同（communal identity）之間的華人研究論述中凸顯出來（1）。東南亞華人研究從「中國性」到「華人認同」的範式轉移，發生在1950年代至1970年代冷戰時空的脈絡中，這不太可能是偶然。我們有必要回返馬來亞戒嚴狀態的冷戰意識形態，重溫華社如何回應殖民政府強施的政策，

因為這是導致不同群體的華人認同漸漸被分化和區隔成不同認同的主要因素之一。

1948年戒嚴法令在馬來亞實施後，英殖民政府即刻在新馬頒布一項令華社抗拒的「馬來亞化」（Malayanization）政策，包括指示新馬的華校教科書有必要全盤「馬來亞化」。表面上，此政策以融合各族文化為名，實質上其主要目標是為了「對抗共產黨和贏回華社對英殖民政府的支持」（Oong, Hak-ching 2000：139）。華社不滿不在於不準備和其他族群進行文化融合，而是這項政策只針對華校教科書的改革，沒有包括英校、巫校、印校所用的教科書（葉鐘鈴2005：98）。當時政府支持英校教科書繼續灌輸效忠英國女皇和英美文化的意識形態予各族學生，也容許巫校教科書灌輸效忠馬來蘇丹和馬來文化的意識形態予馬來族學生，卻成立調查團撰寫《方吳報告書》，批評華校教科書出現以中國背景和內容的敘述，質疑華校生沒有專注效忠馬來亞；1951年政府頒布的《拜恩巫文教育報告書》，主張設立以英巫文為主要教學媒介語的國民學校，廢除華校。這一切讓華社懷疑「所謂馬來亞化乃消滅中國文化的企圖」（98），擔心「當局以推行『馬來亞化』為名，實際上是以『馬來（巫）化』或『英化』為實。」（崔貴強2005：73）那些拒絕被改制的華文小學和華文中學，一律被殖民者和巫人貴族階級長期指控為「共產主義」和「種族主義」的溫床。

上述這些指控更嚴重地導致人們長期錯以為1950-60年代只有左傾的新馬華人才會捍衛華文教育並進行反帝反殖的訴求，卻嚴重忽略了當時華社內部無論左、右意識形態的華人都願意集結在華文教育的守界場域上進行反帝反殖。[15]1950年代很多傾向於

支持中國國民黨右派意識形態或無黨派的馬來亞華文教師、藝術工作者、新聞工作者和其他知識分子，跟大多數的華商和土生華人一樣，為了擺脫當局的「種族主義」和「共產主義」的指控，因而響應本土化的國族政策。當中就有本土馬華群體在冷戰時代美援文化的直接或間接支持下，在馬來亞獨立前後辦起主張「馬來亞化」色彩的華文文學刊物例如《蕉風》（林春美2012：201-208），既希望能遠離政治但又被要求表達對馬來亞的忠誠（沈雙2016:44），以及拍攝一系列帶有「馬來亞化」色彩的華語和方言電影（Hee 2017）。這些既心懷歐美現代化價值觀或現代派美學觀，亦支持本土化的新馬藝術工作者，跟左傾的華人群體一樣捍衛華文教育。他們不少是第一批在馬來亞獨立前後率先大力支持「馬來亞化」國族政策的大馬華人群體，在冷戰年代積極配合當政者的反共政策和國族政策，亦支持臺灣國民黨在美援文化下以「自由中國」自居的「中國性」。1960年代很多大馬華人受利於臺灣政府在美援文化下極具優惠的僑生政策，大規模開始留學臺灣，這也是在臺馬華文學的離散起點。

　　換言之，冷戰年代1950年代上半旬新馬華人的身分認同多半是出於被「改造」的局面。1950年代下半旬卻是新馬華人也開始主動自我調整打造身分認同的時期。1955年29個亞非國家的首腦聚集於印尼的萬隆會議（Bandung Conference）是重要的分界點。這項會議的主要宗旨是要抵制以英美和蘇聯為代表的殖民主義和新殖民主義活動，爭取各個弱勢國家的民族獨立。這也是「第三世界」（Third World）一詞在該會初現的歷史時刻。第三世

15 需要注意當時反帝反殖的聲音也不僅限於華人，其他民間各種族群也積極參與和領導各項反殖民運動。

界是指「世界上那些已被殖民、新殖民、或擺脫殖民的民族以及
少數群體。在殖民的進程中，他們的經濟和政治結構一直以來
被形構與整治。」（Stam 2000：93）至此以降眾多亞非國家包括
新馬不分族群的知識分子從「第三世界」的角度進行反帝反殖運
動。周恩來在該會也代表中國與印尼簽署《關於雙重國籍問題的
條約》，中國不再承認雙重國籍，居留地的本土華人開始必須在
本土國籍和中國國籍之間做一抉擇，這標誌著「新中國在海外華
人問題上的根本性政策轉變……『血統主義』國籍原則的終結。」
（劉宏2010：84）國籍原則至此以後成為各國政府衡量海外華人
身分認同和效忠性的絕對原則。一旦入籍居留國，新馬華人毫無
選擇必須接受國族主義所賦予的身分認同再造。1957年馬來亞獨
立、1963年馬來西亞的成立以及相繼1965年新加坡脫離馬來西
亞宣告獨立，這些歷史事件發生的前前後後，更賦予新馬華人打
造身分認同的契機，而華語電影文化至今都在見證和參與當代新
馬華人反離散和離散的歷史進程。

五、土腔電影：作者論、馬華電影與後馬來西亞

　　本書採納魯曉鵬在〈華語電影研究的四種範式〉的說法：
「華語語系電影這一術語基本上是能與華語電影互換使用的」
（Sheldon H. Lu 2012：23）。正如魯曉鵬也已指出，「華語語系電
影指涉了與華語電影所指相同的區域和範圍」（23），兩者之間的
不同僅在於華語語系電影「對諸如離散、身分構成、殖民主義和
後殖民性等問題保持了特殊的敏感性」（23）。誠哉斯言，「華語
語系電影」只是「華語電影」四種範式中的其中一種而已，兩者

之間在本書的從屬關係也接近如此。

　　華語語系電影被理解為那些在中國大陸以外的離散華人社群以及在中國境內生產的多元語言、多元方言和多元土腔的電影（Audrey Yue and Olivia Khoo 2014：6）。這些多語元素是多種華語和外語、方言和土腔（accent）的交織和共響，形成華語語系電影的混語化（creolized）語言景觀。[16] 這是語言學和人類學意義上的「語言馬賽克」（linguistic mosaic）現象，它是全球化進程下的「文化馬賽克」（cultural mosaic）現象，尤其發生在語言生態非常多元的亞洲。語言學家估計至少有一千五百種語言在亞洲被言說，從語言的譜系來看，至少有六大語系共存於亞洲社會中（Prasithrathsint 1993：88）。語言馬賽克指涉主體語言的詞彙或詞組夾雜著少許客體語言的詞彙或詞組，形成一種多語並用、混成一體的特殊口語（陳原 2003：63）。馬華電影正體現了大馬社會的語言馬賽克現象。馬華電影從文本延伸到導演多元的語言能力，均展現這些多語並用的元素。因此**馬華電影**在本書可以是**「馬來西亞華語語系電影」**或**「馬來西亞華語電影」**的簡稱，它包含由大馬導演以華語方言拍攝的獨立電影和商業電影。張錦忠近年著書《馬來西亞華語語系文學》，持見認為「馬華文學」今後可以是「馬來西亞華語語系文學」的另一簡稱，而不一定是過去「馬來西亞華人文學」的簡稱而已（張錦忠 2011a：9-17）。這

16 「土腔」譯自 accent 一詞乃取自牛津雙語辭典的翻譯（Hornby 2001:7），譯成「口音」未嘗不可，然而本書的土腔風格理論來自哈密‧納菲希（Hamid Naficy）提出的「土腔電影」（accented cinema）之說，把 accented cinema 翻譯成「口音電影」，讀起來似是而非，不及「土腔電影」來得通順。本書的華語方言「土腔」指涉大馬華人自成一家的口音，相對於臺灣標準國語的清麗雅致或中國大陸普通話的音韻諧和，大馬的華語方言「土腔」顯得突兀和奇特。土腔風格不一定是粗俗和在地，它是可以攜帶出境和入境的鄉音，尤其對於境外的離散族群而言，即使入籍他鄉，往往依舊保留或無法完全擺脫各自的土腔鄉音。

賦予馬華文學新的意涵，讓馬華文學擺脫其族裔文學範疇，進入多語和去疆界化（deterritorialized）的生產空間。馬華電影更可以作如此觀。本書把馬來裔導演雅斯敏也納入華夷風的視野就是要讓馬華電影擺脫其族裔電影範疇，進入多語和去疆界化的生產空間。雅斯敏那些跨語際的電影大量再現華語和方言，為日後的大馬各族導演樹立了去疆界化的華夷風典範，其影響不可小覷。大馬語境的土腔正是包含了華夷風，華夷風是大馬土腔中的本土再現之一。

根據彭麗君（2008：116）〈馬華電影新浪潮〉的描述，馬華電影近年「造就了洶湧的馬國新浪潮，攻占了全球主要的電影節，贏了掌聲也摘了獎項」。馬華導演至今在國際影展的得獎影片，以大馬華語和方言的多元土腔作為主要媒介語，再夾雜英語、馬來語等外語。其多元土腔再現了大馬現實中南腔北調的華語和方言，構成了馬華電影的多元口音特色。「土腔」被界定為在區域上或社會裡能辨識一個人從哪裡來的發音特質，因而所形成的聽覺效果，說話人著重使用的某個詞彙或音節在言說流程中顯得突兀（Crystal 1991：2）。不同的土腔有不同的社會成因，這除了涉及到發言者的第一語言和第二語言之間在發音上的互相滲透，也通常包含其他同等的社會成因，例如社會和階級出身、宗教背景、教育程度和政治分類（Asher 1994：9）。從語言學的角度來看，所有土腔都具有平等的重要性，但是所有土腔在社會屬性和政治層面上，卻往往沒有在價值上得到平等對待。人們不但傾向於從發言者的土腔，評估其社會地位，也從中評估其人格。依賴於土腔的評估，一些人在口音上很可能被看成是土包子、下流的或醜陋的，而其他不同口音的人卻被看成具有教育水

準、上層階級和美麗的。這不幸導致土腔成為其中一種最能分辨身分認同組別和其一致性的強大標籤工具，甚至也包含個人差異和其人格的評估（Naficy 2001：23）。

　　人們傾向於從主流國營電視和廣播的新聞報導來學習官方口音（official accent），把官方口音視之為語音的唯一標準，而主流電影也遵循這些社會生產的官方模式，把官方口音如法炮製到電影裡，形成「去土腔」的主流口音。在這些主流電影的生產模式下，其他不遵循主流口音的電影都被蔑視為帶有土腔。相對於主流電影這種被官方口音霸權同質化的生產模式，來自伊朗目前任教於美國西北大學的哈密‧納菲希（Naficy，1944-）提出「土腔電影」（accented cinema）之說，土腔電影一反主流口音霸權的同質化，此類電影的「土腔風格」突出多元土腔、多元語言和多元口語（multivocal）（Naficy 2001：22-24）。土腔電影多半被來自第三世界的導演，通過集體手工式的電影生產（artisanal production modes）模式生產出來，這類土腔電影多半是在低成本的、不完美的、業餘的製作模式中完成（以下簡稱為「土腔模式」）。電影工作者往往身兼製片人、導演、編劇、剪輯或攝影師的多重責任，並全程投入電影的前期籌資階段到後期的展映活動（45-46）。

　　哈密‧納菲希把土腔風格的譜系追溯到20世紀中旬的第三電影美學，這包括崛起於拉丁美洲的第三電影、貧窮美學和不完美電影論述。儘管土腔電影不如第三電影那樣一定具有政治爭議性，然而兩者之間都是帶有反權威主義和反壓迫立場的政治電影。土腔電影不一定像第三電影那樣必然帶有馬克思主義或社會主義的階級鬥爭和大眾色彩，它更多指向特定的個體、族群、國

族和身分認同的去疆界化,並由各種錯位的主體和離散社群生產
出來(30-31)。哈密‧納菲希研究的「土腔電影」主要涵蓋後殖
民和後蘇聯時代以降,一批以流亡、移民、離散、難民、族裔或
跨國之名的導演們,在西方的社會形構、主流電影和文化工業的
夾縫中打造出一種新跨國電影、一種全球在地化(glocal)的土
腔電影(Naficy 2012:113)。在他看來,這些流亡或離散導演主
要來自1960以降從第三世界、後殖民國家或南方國家移居到北方
大都會中心的群體,他們在居留地和原生地都面臨緊張和分歧的
生存狀態(Naficy 2001:10)。

　　土腔電影是否僅能在這些導演流亡/離散到西方後才被生
產出來?不少學者不以為然,蘇娜(Suner Asuman)就論證亞洲
那些沒有流亡/離散的導演也能在自己的家國生產土腔電影,例
如香港王家衛的《春光乍洩》、土耳其努里比格錫蘭(Nuri Bilge
Ceylan)的《遠方》(*Distant*)和伊朗巴緬(Bahman Ghobadi)的
《酒醉之馬的時光》(*A Time for Drunken Horses*)都具備土腔電
影的特色(Suner 2006:363-379)。她指出土腔電影不必侷限定
位在流亡/離散的情境,即使當代移民運動的確有一股從第三世
界和後殖民社會移居到西方的趨勢,但這不能一概而論,它無法
從整體上全盤解釋各種錯置和流亡/離散經驗的不同模式(377-
378)。她認為土腔電影論述需要把國家電影納入範疇中,從而揭
示國家電影和流亡/離散電影之間的相互糾葛關係(363)。林
松輝也認為土腔電影導演的移居路徑有很多種,他以李安和蔡明
亮為例,說明土腔電影的論述不需受限在從第三世界移居到第一
世界的等級結構,也應該包括那些亞洲內部(intra-Asian)之間
的移居路徑(Lim 2012:132-133),本書即是採取林松輝對土腔

電影的重新界定。其實哈密・納菲希也承認那些沒有流亡／離散的導演也能在自己家國生產土腔電影的事實，例如他以香港導演許鞍華的《客途秋恨》作為土腔電影的分析文本之一（Naficy 2001：233-237）。他提醒不是所有土腔電影都是流亡或離散的，但所有流亡或離散電影必定是土腔電影（23）。這意味流亡或離散特色不是土腔電影的必然風格。在哈密・納菲希筆下，土腔電影是一個界定很寬鬆的名詞，所有的另類電影（alternative film）在他看來都是土腔電影，都攜帶各自特定和足於被區分的土腔（23）。土腔電影是延續哈密・納菲希在1990年代提出的「跨國獨立電影」（independent transnational cinema）概念，跨國獨立電影指的是那些「跨越過去被地理、國家、文化、電影和元電影界限界定」的電影類型（Naficy 1996：119）。土腔電影是在跨國獨立電影的概念基礎上增添跨越語言的新元素。

　　這些土腔電影跟主流電影（dominant cinema）最大的差別在於它們的土腔特色，而沒有土腔的主流電影則代表著普世性、中性（neutral）和不體現任何價值觀（Naficy 2012：113）。土腔電影被蘇娜批判為存有一個西方和剩餘世界（非西方）的等級結構，彷彿西方一定能再現普世性的正常規範，而非西方僅能構成差異的基礎（Suner 2006：378）。林松輝也質疑哈密・納菲希沒有在整本書裡界定和闡述什麼是主流電影？誰能證明主流電影一定就沒有土腔？為什麼主流電影就沒有土腔？哈密・納菲希並沒有對那些沒有土腔的主流電影偽裝的中性價值進行問題化，這導致土腔電影的模式被泛化，僅作為主流電影（好萊塢）和剩餘電影的錯誤區分而已，主流電影（好萊塢）正常規範的霸權位置沒有進行問題化的同時，剩餘電影卻必須在這些正常規範的框架上

接受檢視（Lim 2012：140）。上述這些批判都指出了土腔電影
在哈密‧納菲希筆下的不足。本書不認為相對於大馬土腔電影的
一定就是好萊塢模式的電影或商業電影，反而兩者之間並不一定
是涇渭分明。比較相對於大馬土腔電影的主流電影是渲染種族
主義和官方口音的馬來愛國電影（Malay[sian] Patriotic Films），
這些愛國電影都全額得到大馬官方的巨額資助（David C.L. Lim.
2012：101）。大馬土腔電影的經費則多半得到國內外影展基金或
私營電視臺資助或自資拍攝。

　　本書探討大馬的土腔電影導演，雖然經常參加國際影展活動
進出第一世界，然而至今並沒有移居到第一世界。雖然大馬的確出
現移居第一世界的好萊塢華裔導演溫子仁（James Wan，1977-），
然而他七歲就跟隨父母舉家從馬來西亞移民到澳洲，至今在好萊
塢拍攝的幾乎都是部部賣座的純英語電影，很難把他置於本書華
語語系和土腔電影的理論框架裡。溫子仁的個案比較接近臺灣導
演李安，兩人都有能力在好萊塢拍攝純英語電影。[17] 在林松輝看
來，土腔電影的理論模式未必一定適用在李安身上，因為李安在
居留地經歷著同化和變成他者的過程裡，可以口操幾種不同的母
語和土腔，也有能力拍攝具有土腔或沒有土腔的電影（Lim 2012：
140）。溫子仁至今並沒有拍攝華語電影，在原生地的居住經驗比
李安更短，土腔電影的理論模式更不適於用在他的個案上。

　　馬華電影的土腔風格脈絡則跟本土化、離散論述與華巫關係
有密切互動。本土化在人類學中被理解為「成為本地人的過程，
涉及到文化調整以適應本土地理和社會環境，以及產生本土認同

17 至今溫子仁拍攝的幾乎都是恐怖片，例如《奪魂鋸》（*Saw*，2004）、《陰兒房》（*Insidious*，
　2011）和《厲陰宅》（*The Conjuring*，2013）。

的過程。」（Tan 2004：23）[18] 馬來亞華人的本土化可以一直追溯到明朝以降從中國移居南洋的土生華人，他們與馬來半島巫族或原住民通婚，生下後代，並漸漸同化或融合進本土社會。19世紀下半旬以降，另一批從中國南來的華人移民，被土生華人稱為「新客」，大舉登陸馬來半島。「新客」群體本土意識的萌芽，可以從20世紀上半旬邱菽園描寫新馬地方性的漢體詩文看出端倪。[19] 馬華電影的本土化也早在上個世紀上半旬已呈雛形。馬華電影和馬華文學雖然不是同步發展，然而每當某段歷史時期馬華文學出現本土化的訴求，無獨有偶即能窺見馬華電影的如影相隨。[20]

　　馬華電影的起點，可以追溯到1927年的《新客》，該片也是新馬首部本土生產的電影。當時精通六種語言的製片人兼編劇劉貝錦自資成立電影公司，以及身兼導演和攝影的郭超文，兩人都身兼多重責任，為馬華電影的土腔模式開了先河。《新客》再現本土夾雜馬來語和方言的「多元聲音」和「多元拼字」，也展

18 誠如汪琪（2014：6-10）指出，「本土」（indigenous）和「在地」（local）經常被交替使用，翻譯成中文也未必有所區分，但是如果要從全球化的理論脈絡來看，「本土化」與「在地化」有微妙但關鍵性的差異，「在地化」對應「全球化」，在學術上，「在地化」所隱含的不過是靈活運用源自西方的理論，增強它的適用性與有效性；然而「本土化」卻是一種建立本土知識體系的過程、活動，也可以是知識上的自覺、反省與批判，使研究彰顯本土的語言、社會、文化特質與主體性以服務本土，也強調要發展理論論述與國際接軌的重要性，其主要意義是將根基放置在本土，而不再透過西方的出發點、觀察角度與關懷主旨來從事學術研究工作。有鑑於此，本書會比較傾向於選用關懷涵蓋面較為廣闊的「本土化」一詞，而不僅是「在地化」而已。
19 有關其「本土意識」的詩文分析參見朱崇科（2008：13-48）。有關其人和其漢詩，參見高嘉謙（2004：37-53）。
20 這也是為何本書不能放棄從馬華文學角度去雙向探討馬華電影，兩者之間的成員們有不少互動和重疊的現象，而且一直都共處於同樣的歷史文化脈絡。馬華電影在文化啟蒙上受過馬華文學的薰陶，這不但奠定了早期馬華電影的土腔風格，也影響了當代馬華電影評論的走向。倘若本章把馬華電影研究跟馬華文學進行切割，這只會讓原本屬於第三世界的馬華電影文化理論的貧窮現狀繼續惡化，僅作為第一世界電影理論的佐證材料，自動喪失其歷史化的面向和發言權。

示馬來舞蹈和馬來蘇丹，不但回應當時馬華文壇提倡的「南洋
色彩文藝」，也為馬華電影的土腔風格奠下基礎。二戰後的新馬
報刊，已出現以「馬華電影」的提法來命名吳村在新加坡拍攝
的三部華語語系電影，分別是《星加坡之歌》、《第二故鄉》和
《度日如年》。[21] 而馬華電影的命名也是回應當時馬華文壇提倡的
「馬華文藝獨特性」。這些電影在主題、對白語言和內容基調上，
也嘗試貫徹「馬華文藝獨特性」所講究的此時此地的現實新馬地
方色彩，本土多種語言和生活方式的多元特徵，這強化了馬華電
影的土腔風格。其時還有另外一部電影《華僑血淚》，也多面再
現二戰時期華人的本土意識，其中對白也夾雜馬來語、日語和道
地土腔的華語方言。

　　1950 年代崛起的馬來亞化電影，有關華巫關係的電影主題
頻密在國泰、邵氏和光藝機構的銀幕上進行敘事。[22] 1955 年國
泰克里斯（Cathay Keris）機構出品的馬來語電影《生死之戀》
（*Selamat Tinggal Kekasehku*）邀請麻坡女僑生林麗娜擔任女主
角，與男主角馬來紅星羅邁諾搭檔，並且邀請了日後赴香港發
展的演員兼女導演張萊萊，在影片客串飾演母親角色。這被新
加坡國泰克里斯片廠創辦人何亞祿譽為「馬來亞化初期的代表
作」（易水 1959：64），也啟發了「馬來亞化華語電影」的提倡
者——易水把此作改編成他的首部馬來亞化華語電影劇本《馬來
姑娘》。不過易水有感於此馬來電影「主題不明確，華巫兩族相
戀由於宗教的不同，致造成悲劇收場」，因此把故事改為「一個

21 有關《新客》，參閱許維賢（2011b：5-6；2013：16-18）；有關這三部早期馬華電影的分
　析，參閱許維賢（2015b：105-140）。

22 例如光藝機構的《血染相思谷》（1957 年）、邵氏機構的《馬來風月》（1958 年）和《星島
　芳踪》（1959 年）。

華僑青年他愛上了馬來姑娘，但是因宗教及生活習俗的距離犧牲
了自己的愛情去成全他的愛人去愛另一個馬來青年。」（64）易
水對男女性別與膚色的改編，顯示了他一早就意識到華巫族群再
現銀幕的窘境。為了確保華人的主體性，他讓原作的華人從原本
「被凝視」的女性客體，改換成「凝視」的男性主體。雖然此劇
本後來沒能拍攝，不過卻推動了易水於1959年在國泰克里斯機構
的支持下拍攝他的首部馬來亞化華語電影《獅子城》。易水通過
電影敘鏡（diegese），嘗試把馬來語和他主張的多種華語方言共
冶一爐，華裔男主角跟片中的馬來男女，以一口流利的馬來語進
行溝通，電影也穿插馬來音樂表演和大量的馬來風光。[23]上述這
些含有第三電影美學的土腔風格，豐富了馬華電影的混語景觀。

　　哈密‧納菲希把土腔電影導演分成三種類型：流亡導演、離
散導演和後殖民族裔／身分認同導演（Naficy 2001：11-17）。二
戰期間有一批從中國逃亡到南洋的流亡導演，例如侯曜、尹海靈
和吳村，這些導演在新馬拍攝數部華語片或馬來語片，可以稱之
為流亡導演。哈密‧納菲希把流亡界定為個人或群體自願或非自
願離開原生地，逃到國外，但又在原生地和居留地的文化之間繼
續維持矛盾的關係（12），侯曜、尹海靈和吳村在南洋流亡的歲
月裡繼續跟中國保持著緊密的聯繫，符合流亡導演的特徵。大馬
獨立建國至今還沒出現嚴格意義上的流亡導演，雖然黃明志近年
因為自製的錄影視頻內容數次被大馬官方逮捕和提控，近年電影
新作《猛加拉殺手》也被當政者指控為影射大馬政治現象而遭全
面禁映，但他至今還是非常頑強堅持留在大馬發展電影和歌唱事

業，繼續在網上為身為二等公民的華裔和印度裔群體喊不平，他
與阿牛以及一批在地的獨立製片導演例如陳翠梅和何宇恆等人更
似哈密‧納菲希所謂的後殖民族裔／身分認同導演，這些群體在
入籍國得不到當地土著的全然接受，也享受不到完全平等和完整
的公民待遇（16）。另外很值得注意的是也有部分大馬華裔導演
移居到臺灣發展電影事業，例如蔡明亮、何蔚庭和廖克發等人，
他們多多少少符合哈密‧納菲希對離散導演的界定，這些人維持
著長久的族群意識和鮮明標誌，他們對家國或居留地產生的週期
性敵意，更進一步強化他們的族群意識和鮮明標誌（14）。

　　邱玉清認為大馬華人在21世紀之後積極投入本土電影的生
產，有拜於數位電影技術，它推動了21世紀初大馬獨立電影的崛
起，而這支獨立電影的導演群，大多數是由大馬華裔所組成。邱
玉清把這些年來崛起的大馬獨立電影運動定義為一種地下式的、
低預算的，不以利潤為主的游擊式創作（Khoo 2007：228），這
呼應土腔電影集體手工式的電影生產製作模式。

　　邱玉清認為主流的馬來語電影主要以巫族演員為主，主要
投焦於巫人的文化和社會，這僅是為巫人觀眾服務，因而較傾向
於再現對華人、印度人、洋人的刻板印象，華人老闆很貪婪、印
度人很滑稽、歐亞女人很放蕩（230）。長年的發展至今，邱玉
清認為當今大馬華人終於有機會在銀幕中「自我再現」自己了
（230）：

　　　　這是破天荒，很多獨立電影導演是大馬華人（也有一些印
　　　度裔導演），他們不管是用馬來語、英語、華語、福建話或
　　　粵語等等訴說他們的故事，通過電影再現他們自己，這都挑

戰了馬來主流電影裡普遍消極存在的族群刻板印象。（Khoo
2006：123）

　　邱是在把這些獨立電影賦予政治訴求功能，這些電影是否如
邱玉清寄望那樣挑戰了主流馬來語電影裡普遍消極存在的族群刻
板印象？黃錦樹卻頗質疑馬華獨立電影的政治訴求功能，他認為
雖然目前大馬的獨立電影不乏華裔，可是那些「華裔年輕人基本
上均走向類型電影，相當自覺的不碰『敏感問題』──一切的政
治禁區。」（黃錦樹2015：287）其實除了李添興，馬華獨立電
影很少製作類型電影。而是否沒有一部電影觸碰「一切的政治禁
區」？是否是因為這些電影面臨大馬電影審查局的壓力？另一位
研究大馬獨立電影的拉朱（Raju, Z. H）卻認為這些獨立電影並沒
有直接面對大馬電影審查局的壓力，因為這些電影主要是巡迴在
各國的國際影展上映，並不會一定要在大馬審查森嚴的主流戲院
放映，這讓大馬獨立電影避開了國家電影審查局的嚴苛審查，獨
立電影也因而成為大馬華人導演自由表達和建構身分認同的新渠
道，因此他也以「馬華電影」來命名這些獨立電影（Raju 2008：
72）。拉朱指出了這些獨立電影主要流通於國外影展，但國內觀
眾比較難以在戲院觀賞的事實。這些獨立電影的小眾傳播模式符
合土腔電影反差的觀眾接受情況，往往這些電影得到好評，但卻
僅得到小眾的觀賞（Naficy 2001：51）。

　　拉朱研究馬華獨立電影，2007年觀賞了短片《美麗的馬來
西亞》，即以此片作為例證，持論認為這些華裔導演通常敘述著
華裔主角在當代大馬場域的故事，在他們的影片中幾乎看不到非
華裔的角色（68）。此說以偏概全，沒有注意到馬華獨立電影無

論是長片或短片，很多重要的代表作，例如劉城達導演的《口袋裡的花》和短片《追逐貓和車》、黃明志導演的《辣死你媽！2.0》、陳翠梅導演的長片《用愛征服一切》和短片《夢境2：他沉睡太久了》（*Dream #2：He slept too long*）、李添興導演的長片《黑夜行路》、何宇恆導演的長片《心魔》，以及胡明進導演的長片《虎廠》和一系列短片集《大馬15》等等，非華裔角色尤其巫裔角色或印裔角色，在這些影片中非但不是可有可無的角色，反而發揮了推動影片情節敘事的重要功能。另外，陳翠梅、李添興和胡明進等人也導演了主要以巫裔演員演出的馬來語電影，其中分別有 *Year Without a Summer*（《無夏之年》）、*Hysteria*（《校園鬼降風》）和 *Days of the Turquoise Sky*（《不是師生戀》）。其中 *Hysteria* 還是2009年最賣座的大馬國產電影。

　　人們透過再現形成身分認同，因此身分認同就是再現的問題（Shih 2007：16）。因此，本書要論證的問題，不在於馬華電影有沒有直接觸碰政治敏感問題，而是它再現多重身分認同的方式，跟單一的族群認同再現問題保持了距離。換言之，本來看似族群認同的議題，在馬華電影的再現機制中被轉化成其他身分認同的問題。問題癥結不在於非華裔角色在多大程度上被再現於馬華影片中，而是馬華電影對非華裔角色包括華巫關係的再現，並沒有把它刻意處理成族群議題。這些馬華導演有些從小學到大學，都不是中文教育背景，並沒有華語文讀、寫和說的能力，例如胡明進。或者有者沒有中文書寫的能力，說起華語夾雜大量英語、馬來語和方言，例如劉誠達和李添興。即使有者會說寫華語文，受過華文小學教育，中學和大學則在非華文學府完成，也會在言

談中淡化其華人的身分認同，例如何宇恆。[24]即便擅長說寫華語文，從小學到大學受過完整的華文教育，例如黃明志，其混合南馬土腔的華語腔調也跟中國大陸以北方語音為標準音的普通話大異其趣。有者受過北馬華文小學和華文獨立中學的教育，說起華語帶有濃厚的北馬腔調，導演攜帶這些腔調到臺灣發展其事業，口音也漸漸摻雜臺灣國語的腔調，代表者有阿牛。

　　馬華導演不同的語言能力所形成的多元土腔，在很大程度上影響他們的身分認同。倘若我們把**身分認同**定義為「我們如何看待自己與他人如何看待我們的方式」（16），大馬華族身分認同的建構，就不僅是自身如何界定「華人」，也包括巫族和其他族群如何看待和界定「華人」。馬華導演擅長於通過電影內外的多元土腔，操演各自的文化認同。文化認同是「一個永遠不會完成的『產品』（production），總是在過程中的再現形成。」（Hall 1990：222）以華語語系指稱這些導演流動的文化認同，是否恰好道出華語語系在史書美的定義下那種「處於消逝過程中的一種語言身分」（Shih 2010a：39）？而這是否正是華語語系所召喚的「本地的文化實踐」（史書美2007：16）？一種邁向本土化的過程？

　　至今為止馬華獨立電影比較傾向於繞開代表大馬華人發聲，但不少馬華商業電影卻意外拾取代表大馬華人發聲的本土文化功能。近幾年崛起的馬華商業電影，從周青元的賀歲電影《大日子》，到阿牛導演叫好叫座的《初戀紅豆冰》，均不約而同再現大馬華人對本土華人文化的憂患和承擔。這兩部電影製作都是土腔模式的民間籌資。《大日子》是大馬民間電視臺華麗台

24 這是筆者這幾年跟他們進行訪問和對話的觀察。部分訪問，參見許維賢（2014b：62-69）和許維賢（2014a：51-55）。

（Astro）出資的電影，全片混雜多種語言和多種土腔，成功贏取人心，在全馬35間戲院上映，導演親自率領演員們巡迴全馬各城鎮戲院、中藥店和戶外籃球場宣傳演講。周青元畢業自北京電影學院，他之後導演的幾部商業片例如《天天好天》、《一路有你》和《輝煌年代》在大馬都非常賣座，也成功吸引了不少非華裔觀眾入場看戲，被譽為「全民電影」；《初戀紅豆冰》是阿牛抵押房子予銀行，籌資電影公司拍攝的影片，全片演員口操北馬華語方言的土腔，並摻雜馬來語和淡米爾語。這並沒有阻止此片跨越國界，在中、港、臺和新加坡上映。《大日子》直接通過一個長輩對電視記者的回答，通過「電影敘鏡的聲音」（diegetic sound）直接以大馬華語的土腔呼籲大馬華人「記得歷史，記得文化」；《初戀紅豆冰》卻是透過電影工作者和宣傳文案，道出這是一部要讓本地華人可以集體回憶，也讓海外華人認識大馬華人的電影。影片所要定位的本土文化功能可見一斑。

　　《初戀紅豆冰》更是破天荒首部被大馬政府承認為大馬國產電影（或國家電影或國族電影）的華語電影。本來此片像2011年之前的所有馬華電影一樣，由於對白沒有百分之六十以上的馬來語，不被大馬國家電影發展機構承認為大馬國產電影，因此此片像其他外國電影，須在大馬繳交百分之二十的娛樂稅。後來阿牛在臺灣綜藝節目《SS小燕之夜》向張小燕訴苦，並呼籲大馬政府應修改有關對大馬國產電影的條令。[25]跟著大馬華社朝野通過各種政治管道，把阿牛的呼籲帶進國會和內閣辯論，最終有關政治風波平息，大馬國家電影發展機構檢討有關條令，決定只要相關

25　參見綜藝節目《SS小燕之夜》（張小燕、阿牛：2010）。

電影超過50%是在大馬攝製、電影公司股份的50%持有人是大馬人，即可被視為國家電影，無視電影是以什麼語言的對白為主，只要附上馬來文字幕，一律被歸納為大馬國產電影，不需要繳交娛樂稅。[26]這個重要的改變，不但為2011年至今的馬華電影工業帶來蓬勃的生機，也意味著馬華電影跟馬來語電影一樣，同樣是大馬國家電影的組成部分。這是馬華電影邁向本土化的里程碑。《初戀紅豆冰》導演阿牛往返於大馬和中華文化圈，他既扎根大馬本土，亦跨界到臺灣和其他華人世界，借助離散和反離散之間的間距（écart）向大馬政府嗆聲，從而回來得到承認。[27]整個事件即是去疆界化和再疆界化的旅程，體現馬華電影流動的本土性，它同時是馬來西亞國家電影的一環，也是全球土腔電影的組成部分。

　　哈密・納菲希認為土腔電影跨越各種邊界，進行去疆界化和再疆界化的旅程，它最重要是體現主角在追尋身分認同的過程中，如何操演其身分認同，其中包括尋找家園的旅程、無家可歸的旅程以及回家的旅程（Naficy 2001：5-6）。土腔電影是在家國和居留地之間跟兩地的國族電影和其觀眾群分別展開對話（6）。由於在馬來西亞出生成長的導演都分布在家國與居留地之間拍片，彼此作為馬來西亞人的身分認同也存在著差異和變動，國族電影的命名比較難以適用在每部電影的分析上，反而土腔電影更

26 以上資料分別出自兩篇新聞報導佚名（2011a）和佚名（2011b）。

27 「間距」是當代法國哲學家朱立安（François Jullien）在比較和研究古代中國思想和西方哲學之間所創造出來的概念，用之於對抗「差異」概念，他說差異建立分辨，間距則來自距離（Jullien 2013：32-33）；差異是在歸類，間距卻是在探險開拓（38-39）；差異只是在分析，製造它自己，然而間距產生「之間」，並對它所造成的張力加以組織（58-59）。本書借用「間距」概念來嘗試解構馬華的離散論述和反離散論述之間的差異和距離，提出「不即不離」之說（詳論見〈結語〉）。

能眷顧到在家國與居留地之間製作的這些電影。本書正是要探討土腔電影在後馬來西亞的個案，一些導演更偏向於長期在國外成立電影公司發展電影事業，例如蔡明亮、何蔚庭和廖克發等人在臺的離散電影，既跟臺灣的國族電影對話，亦跟馬來西亞本土的華語電影互動；另一些導演則更偏向於留在國內成立電影公司拍片，例如陳翠梅和劉城達反離散的大荒電影；然而這不意味著前者與後者是被區隔開來的兩種導演群體，反而彼此之間也會互相跨界，面向全球的新浪潮電影市場或華語電影市場。

　　上述這些無論是在家國或居留地生產的獨立電影通常都不約而同被中西媒體泛稱為「新浪潮電影」（簡稱「新電影」）。然而，馬來西亞獨立電影導演何宇恆卻對「新浪潮電影」的命名有所微詞：

> 　　我只是覺得要把我融入進這大局裡，對於我來說是非常不舒服的。我知道這麼說會有些尷尬，但人們確實會這麼形容我們這樣的人，或 Amir 或 James Lee。這是好意的。他們可以更好地被歸類其中。可是我覺得整體而言，我們的作品還沒達到出色的水準。我不知道，這只是我個人的立場。我覺得我自己依然很困惑。對我而言，這種歸類並不會為作品帶來任何意義，所以對於這種歸類，我無法認同。（許維賢 2014b：63）

　　新電影在何宇恆的認知裡應該都是那些達到出色水準的電影，因此才覺得馬來西亞獨立電影不配戴上「新浪潮電影」的桂冠。其實法國新電影也不見得每部都是出色之作，至於馬來西亞

獨立電影有否達到出色水準更是見仁見智。說到底主要原因出在這些獨立電影絕大部分都是數位電影，不是使用傳統新浪潮電影和商業電影所講究的35毫米膠片攝影機進行攝製，反而完全由數位攝影機拍攝而成，成本很低和操作起來比較簡易，拍攝出來的畫面和聲音質感自然也跟傳統新浪潮電影的藝術效果有別。有鑑於此，本書不會一味使用第一世界傳統膠片電影的美學標準來衡量這些電影出色與否，而是更關注這些通過集體手工式的土腔模式生產出來的第三世界電影，如何在低成本的、不完美的和業餘的製作模式中成就了土腔電影在後馬來西亞的個案。無論是「新電影」或「獨立電影」的命名一般都會給人是藝術電影的印象，本書選擇分析的電影文本既有少數使用35毫米膠片攝影機進行攝製的商業電影，亦有大量使用數位攝影機拍攝的藝術電影，而且有些導演例如雅斯敏、何宇恆、胡明進、李添興和何蔚庭等人的攝製活動也跨越商業電影和藝術電影，因此本書無法簡單以「新電影」或「獨立電影」或「數位電影」來概括這些電影，以土腔電影來命名是比較周全的說法，因為這些電影的聲音都含有馬來西亞人的諸種「土腔」。

　　當然也不是說所有上述導演的電影都是土腔電影，蔡明亮部分近乎沒有多少口音對白的藝術「默片」也許一概納入土腔電影的譜系會引起爭議。至今中外學者比較傾向以新電影的作者論（auteur theory）來分析他的電影。其實作為方法的作者論和土腔電影的概念並不矛盾。事實上，哈密・納菲希承認他是把土腔電影理論建立在作者論的基礎上，土腔電影之所以如同指紋那樣具有個性和特色，那是因為它們都含有作者和自傳色彩（Naficy 2001：34）。他認為土腔作者（accented authors）的經驗主體是

先於影片，也建立在影片之外。尤其對那些流亡的土腔作者而言，哈密‧納菲希認為流亡作者基本上是交織著經驗主體和歷史運動跨越國族和文本界限的產物，正是這些流亡論述能抵抗一些後現代評論家要把電影的作者從電影中的言說主體剝離出去的舉動（34-35）。土腔電影理論部分立基於導演們的社會和電影情境，這讓它可以融合進作者電影的範疇裡，在哈密‧納菲希看來，那些具有作者印記的多產土腔電影導演也可列在作者導演名錄裡（Naficy 2012：114）。

　　雅斯敏一系列圍繞著一位穆斯林少女阿蘭（Orked）含有半自傳的電影，更能說明作者導演在文本內外的陰魂不散（詳論參見第二章）。有別於蔡明亮傾向於建構作為一種沉默的土腔電影，雅斯敏的新電影卻充滿各種族群的口音和聲音。然而她的影片跟蔡明亮電影也有所呼應，即都以個人元素在一組電影文本中重複出現似曾相識的人物和印記。新電影之父安德列‧巴贊（André Bazin）雖然對作者論不無批評，不過他精準地界定了何謂作者論，作者論是指藝術創作中遴選個人元素作為參考標準，並且假定在一部又一部的作品中持續出現，甚至獲得發展（Bazin 1985：255）。蔡明亮和雅斯敏在作者論的界定下都是名符其實的作者導演，代表了當今大馬藝術電影風格各異的出色成就。蔡明亮和雅斯敏上述兩種不同風格的作者論分別經歷了臺灣和馬來西亞新電影文化的創造性轉化歷程，不但豐富了亞洲新電影文化的面貌，也承先啟後推動了土腔電影在後馬來西亞的發展。

　　21世紀土腔電影在全球的蓬勃發展有拜於數位技術應用在影片製作的普及化。正如哈密‧納菲希指出當下任何一部電影的前製、生產、後製、發行、影展和觀眾回應均已離不開數位技術

領頭的開創（Naficy 2009：12）。在當代各種媒體匯聚（media convergence）、數位化和網路的時代裡，他認為我們已進入一個多元裝置、多元平臺和多元頻道的媒體世界中，這導致土腔電影在美國和歐洲近年也出現漸漸發展成為「多廳電影」（multiplex cinema）的趨勢，「多廳」一詞來自「多廳影院」在全球各大城市的普及，指的是一間大影院同時放映多種電影（3-10）。所謂的「多廳化」（multiplexing）指的是多種模擬錄音信號（multiple analog signals）或數位數據流（digital data）匯合成單一信號（3）。「多廳電影」指的是那些大量結合多種產業、技術、作者、敘述、語言或觀眾形成的電影（Naficy 2012：113）。哈密‧納菲希認為「多廳電影」的發展趨勢已經把作者導演的生態進行問題化，也衝擊了傳統上作為單一和獨特無一的作者論，作者論在面向一個「多重作者」（multiauthored）、多元平臺和多元裝置的媒體世界中還能有立足之地嗎？網路和手工藝自製（artisanal do-it-yourself）的策略是否會啟動一個更平等、民主的社會？催生公民、社群記者、自學的電影和音樂工作者、業餘愛好者、無須出版紙質書本也能名利雙收的網路作家？並衝擊各種觀念和文化產品的底線？抑或上述的發展趨勢僅會造成一批假借業餘愛好者之名的異端群體，大量生產淺薄和重複的平庸藝術，並形成一批專門製造謠言和意見的攪局者，並大肆輕易剪貼他人的智慧產權的竊盜癖者？最後是否會導致群眾的智慧取代專家意見的局面（Naficy 2009：10）？這是哈密‧納菲希當下比較關注的問題。

　　馬來西亞的土腔電影的確借助數位技術的普及化乘勢崛起。1990年代中旬大馬政府大力推動「多媒體超級走廊」（Multimedia Super Corridor），建立一座覆蓋面積長達15公里寬，50公里長

的信息通訊產業科技園區，打造和連接兩座智慧型城市，即賽布再也（Cyberjaya）和布城（Putrajaya），以發展高附加值的信息通訊產業，最終目標是協助大馬實現2020宏願，即於2020年把大馬建成一座發達的先進國家。這項國家計畫也讓大馬尾隨全球化的趨勢漸漸邁向一個多元裝置、多元平臺和多元頻道的媒體世界，並催生了一批擅於利用網路和手工藝自製策略製作視頻影片或音樂錄影的電影和音樂工作者，本書探討的黃明志和阿牛即是其中兩位非常擅於利用網路、新媒體和數位技術製作和宣傳視頻影片或音樂錄影的佼佼者，他倆各自前後都有一群密不可分的合作團隊提供支援，在新媒體上吸引了海量的粉絲紛紛轉貼他倆的視頻影片或音樂錄影無償進行廣泛的宣傳，最後直接刺激和帶動了他倆的商業電影票房。他倆的商業電影不是出自一人之手，而是「多重作者」的集體創作，因此本書也不需要刻意以傳統上的作者論去詮釋他倆的電影，即使他倆的電影風格都已自成一家了。

　　1997年創立於賽布再也城市的多媒體大學也是「多媒體超級走廊」的產物之一。這所在全馬數州也有分校的私立大學設有多媒體創作學院和電影藝術學院，本書探討的幾位數位電影導演例如陳翠梅和劉城達就是畢業自這所大學。陳翠梅在訪談中透露這所大學的多媒體設計學習當初不但在藝術美學上啟發她，更重要的是讓她找到製作數位電影的團隊（許維賢2014c：60）。這群獨立製片團隊非常擅於利用網路和手工藝自製策略製作視頻影片的宣傳，以跟國內外的觀眾和影展主辦方進行緊密的互動。他們也經常在各自的電影幕前幕後進行互助和支援，每人多半都具備製片、編劇、攝影、剪輯和演員等等的多重身分，「多重作者」的集體創作焉然形成。對這一代數位導演來說，是否是作者導演不

再是他們最關心的議題，即使他們還是堅持各自的個性和理想在
進行製片。

　　當代馬來西亞數位電影運動興起於20世紀末，恰好大約發
生在大馬發生金融危機和「烈火莫熄」（reformation）政治改革
運動的前後。「烈火莫熄」運動表面上肇始於大馬前副首相安華
在「雞姦」和「貪汙」罪名不經審訊下被革職、逮捕、毆打和被
提控而引發的社會群眾運動，實質上是大馬人民長期在馬哈迪鐵
腕統治下對民主自由和社會正義遭受嚴重破壞而爆發的全國公民
運動，史無前例地從網路媒體平臺延伸到公共場域，召喚了社會
不同族群和宗教的知識分子團結在一起表達了對國家政府濫權的
憤怒，發出尊重和保護公民基本權利的訴求，這場運動要求終
結在政府內部日益嚴重的貪汙腐敗、任人唯親和政治裙帶作風
（López 2007：59-60）。這場運動對大馬的種族政治生態影響深
遠，至今餘波未了，它直接衝擊了全國大選的成績，統治超過半
個世紀的執政聯盟維持三分之二的多數國會議席至今在兩次的全
國大選中都被否決。這一切卻引來了執政聯盟實行更為強硬要控
制社會輿論和網路媒體的鐵腕政策，非政府組織和反對黨的結社
和言論自由在遭受打壓的同時，也鼓舞了年輕一代不分族群和宗
教的選民凝聚在社交媒體上對執政聯盟進行批判。

　　1997年的大馬金融危機引發的政治騷動也導致「多媒體超
級走廊」國家計畫受到很大影響，2020年的先進國宏願如同空中
樓閣。當初數名被大馬政府邀請擔任「多媒體超級走廊」國際顧
問的微軟總裁比爾‧蓋茨等人也因為不滿大馬政府濫權處理安華
事件而最終退出國際顧問團。當初「多媒體超級走廊」的創立原
則之一是政府無權對網路進行審查，1999年創立的「當今大馬」

（Malaysiakini）多語新聞網站就是利用這個契機在後馬來西亞崛起，成為「烈火莫熄」運動的網路媒體發聲平臺，至今它已成為大馬各族群最受歡迎瀏覽的民間新聞網站之一，也成為大馬各族異議知識分子聲音匯聚的主要發聲平臺，也因此至今間斷性地遭受大馬政府的打壓和威脅。馬來西亞從「烈火莫熄」運動開始就進入了一個既躁鬱不安又充滿變數和生機的歷史新階段，本書稱之為「後馬來西亞」，它不僅意味著馬來西亞政府這二十多年來的濫用權力和侵犯民主已讓它可能邁向「國家失敗」（state failure）的殘局，也意味著這座在冷戰年代為了阻遏共產主義在東南亞的蔓延而被英美帝國打造的馬來西亞在半個世紀以來至今有待清理的種族政治亂局。這裡的「後」不僅意味著大馬種族政治亂局的沒完沒了，更意味著幾個世代追求民主、自由和獨立精神的完而不了。

　　本書無意論證馬來西亞是否就是當下國內反對黨所熱議的「失敗國家」（failed state），但卻更關注在後馬來西亞語境下大馬導演如何在電影裡面對和稀釋「國家失敗」（state failure）的集體挫敗感。「國家失敗」指的是一座國家正在發展成為「失敗國家」的過程（Ezrow and Frantz 2013：15）。「國家失敗」普遍上可以在五個面向中被檢視：其一、壟斷權力和暴力叢生：社會失序，公民沒有得到法律保護，政府無法提供公民安全感，最壞的情況是國家邊界遭受侵犯或失控，國家權力完全失控，最終發生革命或內戰；其二、無法提供基本和有效的行政服務和公共設備於廣大人民，例如自來水和電流服務中斷，公路、碼頭和火車站沒有持續保修，最終政府停止付諸行動實踐法律條文協助改善民生；其三、無法提供公民基本的社會服務，例如學校和醫院的建設發展被忽略，最終公民失去最基本的社會安全網；其四、司法服務

失去公信力：喪失獨立和有效的法制，最終社會貪汙腐敗猖獗；
其五、國家經濟表現差勁：經濟政策、經濟制度和經濟管理沒有
發揮應有的作用，最終成為低入息國家，貧者越貧（19-23）。嚴
格來看，當下的後馬來西亞情況還沒發展到上述所有面向的最壞
局面，但近些年這座國家政經文教的發展漸漸開始暴露出上述面
向的問題，民怨四起，但還是在政府可以調控和反對黨足以勉強
制衡的局面當中，即使這些補救措施和抗議行動經常陷入長久的
對峙僵局裡。本書無意武斷預言或總結後馬來西亞是否最終面臨
「國家失敗」，僅是要從後馬來西亞土腔電影的發展脈絡、內容主
題和形式設置來管窺這些導演們如何在「國家失敗」的陰影籠罩
下突圍和發聲，大馬的離散電影和反離散電影是如何運用華語語
系的聲音和土腔去回應或超克「國家失敗」的預兆？這無疑也是
20世紀末至今無論是各族精英或庶民在日常生活中都要面對和關
心的議題。

　　當代馬來西亞數位電影文化基本上是在「後馬來西亞」語
境下產生的媒體運動。它擅於借助20世紀末以降在大馬民間興
起的網路媒體平臺進行連結和宣傳，結合和挪用了人們在「烈火
莫熄」運動下遭受國家機器壓制的情緒，從而使到影片廣泛受到
國內外網民的注意和支持，然後再從傳統媒體報導延伸到日常
生活和國際影展。大馬數位電影先鋒的馬來裔導演阿謬（Amir
Muhammad）近年接受筆者訪問，依舊熱情高漲肯定「烈火莫熄」
運動至今對他這一代馬來青年的餘溫和反思：[28]

28 2000 年阿謬編導了大馬第一部數位長片《唇對唇》（*Lips to Lips*），這是一部帶點奇想和鬧
　劇的黑色幽默喜劇（black comedy），時空背景是吉隆坡的一天，電影取景於那裡的英語劇
　場，數位大馬知名英語劇場演員也參與演出。

我覺得「烈火莫熄」是個很令人振奮的時期。不是人們現在理解的那種「烈火莫熄」運動，因為當年大眾不再感到害怕，非常自發發起的群眾運動，這是相當罕見的。1970年代，我們的社會政治運動，主要由大學生和知識分子發起，1980年代則由政治積極分子（activist）帶領，但是1998年的烈火莫熄運動，則是由大眾（mass）發起。我想我們不應該把烈火莫熄運動，解讀成是每個人都愛安華，包括安華本身也錯誤解讀了，他以為每個人都支持他，但對我來說他不過是個政治人物，我們高估了他的重要性。更重要的當人們不再感到害怕，人們實際上就可以貢獻更多，尤其是同時期出現了網路。雖然在那之前的三、四年，網路已經存在了，但電郵和色情還沒那麼普遍。我覺得那是一個奇幻的時期，人們現在不誠實地解讀當年烈火莫熄運動的影響和性質，往往會以為人們只是厭惡政府。其實不然。所以現在我們的反對派裡，存在著一些愚蠢的人，只因我們要為反對派投票。只要他是反對黨的人，我們就不管那人是否真正有能力。這導致我們所有的反對黨和執政黨裡，都有很不可信賴的人。這已經不再是關乎意識形態的事情了。我們現在投票，不是支持一個人，而是反對一個人。這是負面的。而很不幸的，很多反對派的政策也是負面的。這是不健康的，因為它鼓勵人們不為自己的行為負責。我認為目前大馬以種族主義為中心的政治結構，不會長久維持下去，它奠基於一個過時的關於治理社會的理念。為什麼來到21世紀，人們還在擔心各自的祖先來自哪裡？這是非常可笑的，其他國家不會發生這些進退兩難的困境，然而人們還縱容這些種族主義存活，因為

> 它已成為這個政府權力的一切基礎⋯⋯我認為烈火莫熄運動
> 還是很重要的，它至今還有火花四處閃現，嘿嘿！（許維賢
> 2014b：66）

阿謬指出網路媒體對「烈火莫熄」運動的推波助瀾，對大馬的種族主義政治生態造成衝擊。他也澄清自身既不願被執政黨收編，也不想站在反對黨陣營為他們背書。這種意圖保持中立和批判的政治姿態是大馬公民運動下多數獨立電影導演一貫的立場，也顯示了大馬年輕一代要在「後馬來西亞」語境下終結種族主義政治生態的強烈意圖。

六、研究目的和章節概述

本書探討一批在馬來西亞出生成長的電影導演在後馬來西亞語境下如何在國內外催生一組揉合土腔風格、華夷風或作者論的華語電影。電影研究一直比較偏重以從敘事、影像或美學等幾個層面進行文本和理論分析，華語電影中的土腔、語言等聲音元素，卻少有研究觸及。影像和聲音之間的等級關係反映在那些普遍忽略聲音研究的電影學者群體（Lim 2014b:64），本書結合近年在全球興起的土腔電影和華語語系理論，探討當代馬來西亞土腔電影文化中的華語、方言和多語現象，這些交織著各種土腔、多元聲音和多元拼字的揉雜化語言（linguistic creolization）景觀，如何在離散和反離散的邊界內外進行去疆界化和再疆界化的同時，也在全球化的世界主義（cosmopolitanism）和本土第三世界後殖民的雙重語境下，操演諸種涉及語言、本土、國族、文

化、階級和性／別的身分認同？這些電影又是如何在後馬來西亞語境下運用離散論述或反離散論述去回應或超克「國家失敗」的預兆？本書指出後馬來西亞的土腔電影是不即不離處於離散和反離散之間的間距，無論是從蔡明亮到廖克發不時重返馬來西亞歷史現場的離散電影，抑或從阿牛到黃明志對離散去疆界化的土腔電影，再回到本土雅斯敏、陳翠梅和劉城達對國族叩問的反離散電影，馬華的離散論述不盡然是反本土化的書寫；馬華的反離散論述也不必然就是對國家仰慕和充滿願景的國族主義。本書也收錄作者走訪多位大馬導演和歐洲影展選片人的第一手資料，對華語電影在馬來西亞內外的生產、消費和傳播進行田野調查，從而更深入理解華語電影在後馬來西亞的崛起。

　　第一章〈在鏡像中現身：重探蔡明亮電影的作者論和肉身化〉把蔡明亮整體作品的作者論和肉身化（embodied），置於法國新電影、「內在互文性」（intratextuality）和鏡像體驗的發展脈絡中進行檢視。「蔡明亮」這三個字本身在很多研究者眼裡已不僅是一個署名，它更表現了法國新電影的作者導演論述在亞洲的流風餘緒。本章卻從蔡的新電影延伸到8、90年代在臺灣的電視連續劇、電視單元劇、劇作和早期在馬來西亞古晉的文學創作，指出正是這些早期的創作經驗所構成的內在互文性，造就了當下蔡明亮作者論的自我表現，而不僅僅是法國新電影資源而已。本研究也探討作為離散導演的他如何在後馬來西亞語境下，透過《黑眼圈》再現吉隆坡低下階級各族群的身體和聲音。那些飽受疾病、煙霾和欲望折磨的身體，和片中交織著來自世界各地的外勞土腔，跟片中失去身分指認的男女主角的沉默音效形成詭異的平行對比。有異於其他大馬大量夾雜各種口音對白的土腔電影，

蔡往往以主角的沉默來抵抗任何身分認同的探勘。沉默既是一種
對土腔的庇護，亦是一種掩飾自己來自何處的方式，蔡構建了一
種傾向於沉默的土腔電影，以稀釋「國家失敗」所帶來的虛無
感。他電影的聲音和土腔元素極度依賴於環境音效和劇情內外的
音樂。《黑眼圈》飄曳的粵語歌曲、華語歌曲、馬來歌曲、印度
歌曲和德文歌曲，以及非重要角色穿插的馬來語、粵語、華語和
淡米爾語，體現了蔡非常多元兼在地的土腔風格。從影片開始到
結束不斷移動和漂泊的床墊，最後成了三位底層工人唯一的棲身
之家，同一階級的身分認同把這三人進行親密連結，而不再是種
族或國籍身分，華語時代曲〈心曲〉更扮演著連結華巫關係與男
女和男男關係的神奇功能。此外，本章也會結合筆者對小康和蔡
的訪問，以及分析媒體對他倆的訪問，探究他倆彼此之間的「影
像迷戀」（cinephilia）和鏡像關係。由於酷兒身分在現實中備受
壓抑，蔡需要不斷重複作者論，讓打造小康酷兒身體的工程得以
合法化的同時，也可以在電影裡通過「小康之家」的打造，為自
己常年離散在臺灣，找到一個寄託感情的酷兒之家。小康之家的
兩個主人公：蔡明亮和李康生，他們多年在影像上不離不棄的親
密關係，可被視為是當年巴贊和楚浮（François Truffaut）的象徵
性父子關係，以及楚浮和他後來鍾愛的男演員尚・皮耶李奧的親
昵關係在亞洲新浪潮影像的延續、繁殖和極致性的發展。蔡的電
影重複把小康肉身化的影像機制，也成功讓蔡電影的觀眾產生一
種對酷兒之家的影像迷戀。

　　第二章〈鏡外之域：論雅斯敏電影的國族寓言、華夷風和跨
性別〉結合電影概念的鏡外之域和作者論，審視雅斯敏（Yasmin
Ahmad）如何為她的兩部電影《單眼皮》（*Sepet*）和《木星》

（*Mukhsin*）裡的羅曼史嵌入國族寓言、跨性別和華夷風的生命
力。那些重複再現華巫苦戀的視覺表現（mise-en-scène），到底
如何與導演被性別技術進行遮蔽的「陰陽同體」（intersex）身分
產生內在意義？這一層「內在意義」和鏡外之域，如何在雅斯敏
生前死後的社會脈絡裡，與馬來西亞華社和「一個馬來西亞」意
識形態產生對話和錯位？雅斯敏的多語電影最引起華裔觀眾注意
的是那些展現在地土腔風格的華夷風元素。土生華人男主角阿龍
在《單眼皮》再現的鏡外之域和書信體，隱喻著大馬土生華人雖
然早已告別離散論述，但他們多年在成為本地人的過程中，卻被
排除在馬來西亞國族主體的建構之外。這位原名「李小龍」的土
生華人後代混血兒，對中華民族圖騰「龍」已沒有多少認同感，
他只會用華語寫詩和讀詩、以英語寫情書、跟馬來少女阿蘭談情
說愛，以及操演跨性別意識大跳馬來少女民間舞蹈。結果這不會
功夫的李小龍在大馬成了一個經常被華人黑幫勒索和追殺的弱
者，最後在鏡外之域中被槍殺後成為幽靈。本章認為無論是男主
角阿龍和木星、或女主角阿蘭，其實都是雅斯敏的跨性別意識在
電影中的體現。這兩部電影均以失敗的羅曼史告終，不但反面印
證「一個馬來西亞」作為「國家失敗」的隱喻，而且也是雅斯敏
和自己的「陰陽同體」相愛，面臨鏡外之域之「再現的不可承認
性」，因而提早夭折的羅曼史。

　　第三章〈離散的邊界：離散論述、土腔電影與《初戀紅豆
冰》〉揭示馬華的離散論述不盡然是反本土化的書寫，本章回顧
和檢視大馬土著霸權的源起和發展，以揭示它既構成了大馬華人
離散的邊界，亦建構了以黃錦樹為代表的在臺馬華離散論述。這
套離散論述把馬華的本土化論述排除在外，並傾向於把本土化與

土著特權的原鄉迷思進行理論的連鎖。本章反思馬華本土化的困
境與其正當性，從華語語系的離散論述探討作為離散電影的《初
戀紅豆冰》的土腔口音和地方感性認同。此片在初始公映階段不
被大馬國家電影發展機構承認為大馬國產電影，後來導演阿牛在
臺灣綜藝節目向大馬政府嗆聲後，經過大馬朝野政黨力爭，終於
被承認為國產電影，免除繳交娛樂稅。阿牛既扎根大馬本土，亦
跨界到臺灣和其他華人世界，借助離散或反離散的位置向大馬政
府嗆聲，從而回來得到承認，整個事件即是去疆界化和再疆界化
的旅程，說明了離散和本土化在馬華的共存共榮，馬華離散論述
不需把自身的合法性建立在「反本土化」和「國家失敗」的籌碼
上，它也需要擺脫傳統離散理論以族群作為主要規範的分析框
架，因為這讓它難以探討橫穿於跨族群、階級和性／別之間的問
題。《初戀紅豆冰》對華巫關係的描述框架就不停留在族群的規
範框架，它創造性地轉換成對中國化論述和父權制度的批判。此
片也借助馬華的土腔和本土音樂創作，建構大馬的地方感性認
同，讓流動的本土性也能轉化成離散影像中的土腔口音，隨時可
以攜帶出境和入境。馬華電影的土腔風格和其流動的本土性，既
產生在跨國資本主義全球化的資金流動和文化馬賽克現象裡，亦
立足於本土華夷風文化跟國族主義的抗爭和協商中。在去疆界化
和再疆界化的過程中，《初戀紅豆冰》以土腔風格無限拓展華夷
風的邊界，從而重新發現其流動的本土性價值，成就了離散的去
疆界化。

　　第四章〈反離散的在地實踐：以陳翠梅和劉城達的大荒電影
為中心〉以大荒電影公司攝製或其成員演出的土腔電影為例，探
討他們如何在反離散的邊界進行本土化和身分認同的書寫。大荒

電影連結華巫關係的階級面向從而哀悼馬共的同時，也傾向於通過本土化的通俗形式，通過再現大馬各族的底層階級，參與了通俗世界主義的想像，讓當下的馬華獨立電影更能走進全球跨國的不同社群。這些土腔電影也藉著非精英語言的相似性和混雜性，以及非標準和邊緣的語言和文化，質疑大都會世界主義與大馬國族共謀的霸權。換言之，大荒電影把各族群的底層問題提升到公民的階級問題並進行再現，從而克服「國家失敗」的陰影。大荒導演的身分認同處於多重認同的複雜狀態，在族群認同、國族認同、文化認同和階級認同之間突圍和進行協商。彼此之間的身分認同也有很大的糅雜性和流動性，在這種「非馬非華」的身分認同裡，以華語語系指稱他們流動的身分認同，是否恰如其分道出華語語系在史書美的詮釋下那種「處於消逝過程中的一種語言身分」？而這是否正是華語語系所召喚的「反離散的在地實踐」，一種邁向本土化的過程？本章指出大荒電影對身分認同的書寫，正呼應華語語系所召喚的「反離散的在地實踐」，一種邁向本土化的過程。然而反離散不意味著大荒電影就對馬來西亞國族主義充滿仰慕和願景，對大馬國族政府的無能和荒唐提出反思和質疑反而成為大荒電影經常重複的主題。大荒電影並沒有總是傾向於展示「處於消逝過程中的一種語言身分」，反而華語語系在電影裡成為連結階級面向和本土化的身分認同。

　　第五章〈土腔風格：以黃明志的饒舌歌和土腔電影為例〉從華語語系和土腔電影理論的角度，探討黃明志的饒舌歌（rap）和電影《辣死你媽！2.0》的土腔風格，並指出馬來西亞華人的土腔正體現了華夷風。本章檢視黃明志的饒舌歌和土腔電影在去疆界化和再疆界化的旅程中，如何在後馬來西亞語境下通過聲音和

影像操演華語語系的認同。本章分析黃明志的土腔電影對華巫關係的再現，發現土腔電影不但不停留在族群的規範框架，反而借助其土腔風格，充分發揮華語語系多維多向的批判能動力，既批判「本真性」的中國化論述，也通過操演國族認同，抵抗種族主義的在場，更揭露和反思巫族對「原住民性」的迷思，以樂觀的調子超克「國家失敗」的命運。黃明志也借助馬華的土腔和本土音樂創作，建構大馬的地方感性認同，讓流動的本土性也能轉化成影像中的土腔口音，隨時可以攜帶出境和入境，反離散的認同也有了面向異族糅雜文化不斷推移和交揉的可能。最後本章指出黃明志的作品深刻表述了土腔理論尋找家園的旅程、無家可歸的旅程以及回家的旅程，亦實踐了華語語系作品不屈從於民族主義或帝國主義的壓制，容許產生多維多向的批判能動力，為自身的創作錘鍊出自成一家的土腔風格。

〈結語：不即不離〉總結後馬來西亞的華語電影是如何處於離散和反離散之間的間距：既不完全在場，也從來沒有完全抽身離開的存在狀態。這種不即不離的間距漸漸構成這些土腔電影文化的傾向、氣性和動能，最終形成獨樹一格的土腔風格。筆者最後以廖克發處理家庭記憶和馬共時間的紀錄片《不即不離》為例，分析此片如何遊刃有餘來回遊走於民間話語和官方話語之間的間距，從個人卑微和瑣碎的家庭記憶向民間話語和官方話語提出大哉問。從馬來西亞的角度來看，這麼一大批反離散的遺民至今依舊被大馬政府拒之於門外，離散對於他們來說從來不是自願的選擇，而是當年反帝反殖反離散的結果。他們跟馬來西亞不即不離的間距，解構了離散論述和反離散論述之間的距離、差異和對立。最後筆者指出離散論述與本土論述在後馬來西亞的土腔電

影語境裡並沒有構成理論實踐上的二元對立，沒有構成分別作為
向心力和離心力的華語電影論述的二元獨立，也沒有構成中國性
與馬來西亞性的二元對立，更沒有構成中國中心主義和歐美中心
主義的二元對立，這些導演的電影實踐既同時朝向華夷風、作者
論、土腔電影或華語電影的理論目標前進，但也不可避免在實踐
過程中同時讓這些理論在某種程度上都落了空。而這正是這批導
演處於歷史和現實之間不即不離的間距所形成的眾聲喧譁和美學
政治效應，而不應該是後馬來西亞的導演需要負起的倫理責任。

　　本書僅是策略性地採集土腔電影在後馬來西亞語境的樣本
進行考察和分析，並不是說所有的馬來西亞電影均是土腔電影，
更無意把所有當代大馬獨立電影和商業電影都納入華語語系電影
的版圖。當代大馬獨立電影和商業電影是一支由多元族群、多元
文化和多種語言所構成的龐雜隊伍，沒有一種完美的電影理論足
以概括這些電影的意識形態和美學傾向。本書是選擇性地從華語
語系的角度探討馬來西亞土腔電影的聲音和風格，這些華語語系
電影當然也跟英語語系和馬來語系的大馬土腔電影有所重疊或交
集。由於本書篇幅有限，有待後來者進行不同語系角度的考察和
比較。

第一章

在鏡像中現身

重探蔡明亮電影的作者論和肉身化

「不好意思，好像有一個攝影機對著我在演戲。我們也很習慣對著攝影機……」

<div align="right">（蔡明亮、李康生2014：262）</div>

一、肉身化與作者論的共盟

　　蔡明亮（以下簡稱「蔡」）的電影，再現的總是一座華人異性戀家庭的解構，以及生命的孤獨與沉默。即便這樣，華人同志是否就能現身了？其實他的電影沒有什麼現身的旗幟──如果有，那僅僅是一個從男孩到男人的身體──李康生（以下簡稱「小康」）的身體。小康是蔡電影的專屬演員，他不喜歡說話，與其他電影人物之間也往往沒有多少對白，甚至連稍微美麗的獨白姿態也沒有，人物只剩下粗樸的身軀和日復一日的動作──喝水、吃飯、遊走、排泄、自慰、做愛、睡覺。這正是小康的肉身化在蔡電影的重複再現。

　　蔡以法國的作者論作為理論基礎，不斷通過電影把小康的肉身化，塑造成蔡「表現自我」的「個人印記」，近年被臺灣著名學者彭小妍批評為「自我崇拜」，導致無盡的「自我複製」（Peng 2012：144-145）。彭批評蔡「把演員當成活動道具（很少臺詞，放棄演技）」（140）。蔡的電影一再重複作者論的「個人印記」，例如水的神祕意象、華麗歌舞、超現實夢境和情欲的暗潮洶湧等等，也被彭小妍強烈批評為是蔡的「自我重複」；蔡的電影獨尊影像的美學，放棄組成電影的其他元素，例如故事和表演，也被批評為是放棄「敘事邏輯」（140）。跟著彭小妍追問，是不是自

我表現和敘事邏輯必然互相排斥（140）？

　　我們有必要把彭敏銳的上述追問，置於蔡的整體作品進行檢視。要反思蔡經常掛在口中的「自我表現」，他作品中那些被同志性（gayness）所主導的肉身化，論者不能避開。正如巴特勒（Judith Butler）指出「同志性的職業化，要求某種程度上的操演和對於『自我』的製作，這是一種話語建構的後果，儘管這一話語聲稱它以先天真理的名義『代表』了自我。」（Butler 2004：124）在蔡的整體作品創作歷程中，他的「自我表現」和同性戀是如何產生關係？在「自我表現」和「敘事邏輯」之間，究竟是什麼因素導致這兩者之間產生衝突？是不是蔡所有的電影都放棄敘事邏輯？早期的蔡是一個擅長敘事的能手，他在臺灣編寫通俗的電影劇本，以及編導劇場、連續劇和電視單元劇，叫好又叫座，敘事邏輯緊密（容後分析）。換言之，他不是沒有敘事邏輯的能力，早期的他在很長的一段時期靠此為生。是什麼時候開始，蔡漸漸減低或放棄敘事邏輯？為什麼他要這樣？我們必須回到蔡的整個酷兒生命歷程和整體作品的脈絡裡考察這些問題。

　　1990年是蔡「整體作品」的轉捩點，他在這年的臺北的公館街頭，遇見了小康，並邀請小康在自己導演的電視單元劇《小孩》擔任一個配角。[1]很快地在1992年，小康當上了蔡第一部電影《青少年哪吒》的男主角。至此以後，他整體作品的敘事邏輯漸漸起了變化，都和小康的身體和生活有離不開的私密辯證關係，用蔡的說法是「所有這些就是我自己」（Riviere 2001：

1 資料出自筆者2010年6月21日在臺北對小康進行長達一小時半的訪談錄音。Michael Lawrence 認為蔡當年是在臺北的西門町遇見小康，並邀請他拍攝電視單元劇《海角天涯》，這些資料都有誤。參見Lawrence（2010：153）。

72）。換言之，蔡是在把銀幕看作鏡像（mirror），以至於對鏡像中的小康，產生自我誤認（misrecognition）。蔡經常說創作是一種「自我的追尋」（林松輝、許維賢2011：73）。這個所謂的「自我」，應該從拉岡（Lacan）提出的「鏡像階段」（mirror stage）去理解。蔡需要通過鏡像中的小康進行自我表現的同時，也在塗飾把小康視作為生活中的欲望對象，這一直是蔡的電影隱含的內容。蔡必須找到一個形式，以重新編碼這些隱含內容。蔡當年正是從楚浮的電影中找到了這個形式，一個「生活和電影結合在一起的感覺」的形式（陳寶旭1994：200）。

楚浮因而成為蔡「作者電影」（auteur cinema）重要的啟蒙源頭。什麼是「作者電影」？楚浮的精神之父安德列·巴贊在〈論作者論〉早已指出：「作者自己往往就是他的主題。無論什麼樣的劇本，他向我們講述的總是同樣的故事，或者如果『故事』這個詞容易混淆的話，我們可以說在動作和人物中總是投注同樣的視角和道德判斷。」（Bazin 1985：255）蔡的電影對小康，總是投注同樣的視角和道德判斷，作為角色的小康歷經歲月滄桑所展現的變化，構成了蔡電影的敘事主題本身。

這正是蔡作為「作者導演」一貫不斷重複的作者論，在這二十年期間已和歐洲影展的觀眾群建立起特定的觀影默契。這以法國新電影為美學趣味主導的觀眾群，推崇50年代楚浮等人主張以導演為中心的「作者論」的製片模式。這種「作者電影」擺脫片廠制度和明星制度對影片的控制，主張編導合一，強化導演的藝術個性和個人印記。小康是非職業演員，蔡擺脫片廠制度對電影明星的干預和控制，嘗試以自己的個人元素作為塑造小康的參考標準，並持續關注和發展小康身體的私密性，從而讓小康的肉身

「體現蔡明亮的藝術電影」（Lawrence 2010：152）。

　　這一切背後支撐蔡走下去的是作者論。甚至近年接受專訪，直接呼籲大家：「你必須相信電影有一個作者。」（Lim & Hee 2011：181-191）「蔡明亮」這三個字本身已不僅是一個署名，它表現了法國新電影的作者導演話語對臺灣電影的巨大影響。[2]蔡重複在不同場合強烈批判商業化的好萊塢電影模式壟斷全球的電影市場，他追求藝術個性的作者電影，和第一世界的好萊塢電影製片模式勢不兩立。雖然早年楚浮斬釘截鐵地把自己的「作者電影」和當時非常討好觀眾的法國傳統素質的主流電影對立起來（楚浮1968：41），然而當年楚浮和一群新浪潮電影導演，非但並不覺得欣賞誇大花俏的好萊塢商業作品是一種矛盾，反而認為那些具備作者導演資格的好萊塢電影，具有重要的藝術地位（Bordwell & Thompson 2008：461）。這一點和蔡反好萊塢的立場是很不一樣的。可見蔡對他心儀的楚浮從理論到實踐的挪用，不是全盤照搬，而是具有選擇性的挪用。其實楚浮在上世紀50年代提出的「作者論」，即使連晚年楚浮的電影製作，都無法一以貫之堅持下去，何以在半個世紀以後，它卻還能在蔡的作者電影中借屍還魂？

　　從《青少年哪吒》到《郊遊》，已經超過二十年，蔡的電影依舊堅持原班演員人馬，小康已從當年叛逆的青少年演到時至的哀樂中年，除了死亡帶走一些人，例如演飾父親的苗天，其他演員例如作為小康母親的陸奕靜、作為小康女友的陳湘琪，她們還是在蔡的電影中若隱若現，維持著一個似有似無的小康之家。

2 有關臺灣新電影脈絡的分析，請參考Peng Hsiao-yen（2012：133-139）。

　　蔡在戲裡戲外，多年經營這個「小康之家」。幾乎每部蔡的電影都會出現小康之家，而且戲裡小康和父母先後都有曖昧關係，似乎只有這一層的肉身化，才能把他們緊緊聯繫起來，小康在片中也斷斷續續跟其他男孩和女孩發生肉體關係。戲外，這些演員們也和蔡明亮保持緊密聯繫，尤其是小康和蔡，兩人的親密關係一直讓大家費解，最近蔡還在威尼斯國際影展的記者發布會，直言小康是他的「終身伴侶」（佚名2013a）。蔡、小康和在影片中演飾母親的陸奕靜，也在現實的臺灣聯手一起經營幾間咖啡館。

　　小康之家是酷兒之家嗎？在戲外，這個小康之家的獨特之處，在於家庭成員之間的親密關係，並不具備傳統家庭成員之間的血緣性；而在戲內，小康之家的父子和母子關係，以及小康和其他男孩與女孩的肉體關係，這一切維繫角色之間的肉身化，既親密又疏離。

　　小康之家的兩個主人公：蔡明亮和小康，他們多年在影像上和現實中不離不棄的親密關係，既像情侶，又像父子，這格外讓全球關注蔡電影動態的觀眾群浮想翩翩。正如論者指出片中小康的：「性特徵很複雜，他渴望著女人和男人，同時也被他們當作欲望對象，對他那種模糊和流動的性欲最合適的理解便是酷兒……無法說清楚是同性戀還是異性戀……通過建立與一個作者導演的固定工作關係……李康生擁有了全球範圍的影迷。」（Lawrence 2010：152）

　　然而蔡近年向外界透露，其實小康在現實裡不是同志。[3] 小

3　英文知識界對gay和queer二字在定義上有所區分，但中文知識界則沒有，「同志」和「酷兒」經常互用。由於本書更貼近中文知識界的語境，因此會靈活地同時以「同志」或「酷兒」指涉gay和queer，不作刻意區分，而視上下文而定。有關蔡和小康的訪談，請看沈春華（2007）。

康曾接受筆者專訪，也澄清自己不是同志，並表示自己會抗拒在蔡電影中扮演同志。[4]這一切無阻於全球觀眾群繼續把他們對小康的同性戀想像，從影像延伸到現實中。這些觀眾群在觀看蔡電影的當兒，彷彿跟蔡一樣，回到了拉岡所謂的「鏡像階段」，寧願混淆了想像和現實。這種「鏡像體驗」，正是蔡把肉身化跟作者論進行結盟的過程。

　　這層在觀眾群和蔡電影之間多年所建立起來的鏡像體驗，也可被視為是當年巴贊和楚浮的象徵性父子關係，以及楚浮和他後來鍾愛的男演員尚・皮耶李奧（Jean-Pierre Léaud）的親昵關係在亞洲新浪潮影像的延續、繁殖和極致性的發展。蔡的電影通過小康的身體，連帶把上述這些原本帶有歐洲異性戀機制的象徵性父子關係，進行某種程度上的酷兒化（queering）。蔡電影的「小康之家」的父子關係，既建立在傳統家庭的異性戀脈絡裡，又建立在帶有亂倫和同性戀關係的鏡像體驗上。這不但意外為千人一面的「華人家庭」再現上，在影像機制中注入更多的異質性，也在為法國新電影的譜系，注入更多的酷兒性。

　　然而，蔡電影的觀眾群，更多不是對蔡這樣的酷兒操演歡呼。小康一會在《愛情萬歲》中扮演迷戀直男身體的酷兒，一會在《河流》扮演一個和女性做愛的直男，卻又不小心和父親在三溫暖發生肉體關係。這些不斷流動和變化的性傾向，讓異性戀群體和現身的酷兒群體覺得生氣。一方面，異性戀群體懊惱的很可能不僅是那些同性戀關係，而是蔡電影總是把異性戀或同性戀的

4 資料出自筆者2010年6月21日在臺北對小康的錄音訪問。此英文版的論文發表後，近年蔡明亮也在一場跟李康生的公開對談中說：「而且你那個時候，常常會跟我頂嘴說我就是不想演你的戲！就是GAY！就是那些角色。我知道你很強烈抗拒……」（蔡明亮、李康生2014：269）

男孩身體，一律作赤裸裸的影像體現。在異性戀群體的主流話語裡，作為大多數的男人身體是不應該輕易赤裸裸體現於文本，只有女人和少數群體的身體需要如此體現（Punday 2000：233）。蔡的電影卻破壞了主流體現的規則。另一方面一些在現實中現身的華人酷兒藝術工作者，例如香港著名劇場導演兼作家林奕華，曾指責蔡的電影頻頻展示同性戀，在《河流》還安排小康和父親在三溫暖發生關係，不過是為了「出風頭」，讓別人注意他的電影（林奕華1997：D1）。蔡也激烈地給予了反駁和回應（容後分析）。

　　綜觀以上論述，顯而易見，蔡電影的兩大藝術特徵，無論是其作者論或肉身化，都受到非議。因此，本章要把蔡明亮整體作品的作者論和肉身化，置於「內在互文性」（intratextuality）的發展脈絡中進行檢視。[5]「內在互文性」指的是電影敘鏡內和敘鏡外之間的互動關係（Lim 2014a：49）。我認為蔡的整體作品也應該包括他於8、90年代在臺灣編導的電視連續劇、電視單元劇、劇作和早期在馬來西亞古晉的文學創作，這些早期的創作經驗所構成的「內在互文性」，是否造就了當下作為作者導演的蔡的「自我表現」？本章也會結合筆者對小康和蔡的訪問，以及分析媒體對他倆的訪問，探究他倆彼此之間的鏡像關係，從而反思蔡的電影是否在生產華人酷兒的暗櫃，抑或建構一種屬於華人特有的酷兒操演？

5 感謝蔡明亮的贈書《臉》和其電影製作人王琼提供我有關蔡早期電視單元劇的影像拷貝。

二、庶民的肉身：早期作品、《黑眼圈》與後馬來西亞

　　蔡的整個童年和少年時代都在民風粗樸的馬來西亞古晉度過。在蔡明亮初中期間一直到赴臺深造以後，他在當時的砂拉越華文文壇以筆名「默默」發表了不少的文字創作，體裁跨及散文、小說、新詩、劇本和廣播劇（田思2002：36-37）。他出身於一個在古晉街頭擺麵攤的庶民家庭，這樣的階級背景導向了他取材的視角，都是有關對庶民群體日常生活的觀察。這一切為他往後拍片，把鏡頭投注在庶民群體奠下了重要基礎。

　　據蔡說，他的外祖父是古晉第一個擺麵攤的人，他外公當年從香港把製麵的手藝帶進古晉，後來他把手藝傳授給蔡的爸爸與叔叔，後來，他們又收了許多學徒，漸漸地就在古晉傳開了（曼儀1996）。蔡從小就從旁協助家人做麵和賣麵。他在一篇被選進《馬華文學大系・散文（二）》的散文〈一樽明月古廟前〉裡[6]，記錄了自己從臺灣讀書回來，幫忙父母賣麵，被人歧視的無奈。此作細緻描寫深夜收檔時刻，他和父母的身體已顯露極度疲憊，彼此沉默，不過耳朵還是聆聽到四方八面傳來的市井雜音。他日後的電影，非常重視錄音的忠實度（fidelity），大量把市井噪音收錄進電影裡，作為電影的「敘鏡聲音來源」（resources of diegetic sound），大幅度把「非敘鏡聲音」（non-diegetic sound），例如電影配樂降到最低，很多時候甚至沒有。這種著迷於經營「敘鏡聲音」（diegetic sound）的藝術形式，在他早期的散文裡，已經顯露出來。

6　此作也榮獲1982年砂拉越（Sarawak）華文文藝創作比賽散文組第一名。

　　散文〈這樣的一場電影〉刻畫古晉影院的沒落，只剩下他一人在影院看電影，回憶童年影院的盛景，小孩、父母和情侶齊聚影院，年輕小夥子脫了鞋把光腳丫擱在前頭的椅靠上。這些觀賞電影的動作，日後被蔡重新拼貼在電影《不散》和短片《是夢》裡。另外，早期蔡的新詩，大量流露出對男性庶民（subaltern）的凝視。例如〈再見漁郎〉書寫蔡跟高中時的一位出身漁家的同學重聚，蔡深情凝視對方晒黑的臉和明亮的眼睛，最後有一段捕捉了自己內心的悸動：「更忘不了的／是你／是你暢快傾談時／眼裡掀起的／驚濤駭浪」（蔡明亮 1983：64-65）。這種同性對另一個同性的凝視，是日後蔡的電影《青少年哪吒》和《愛情萬歲》裡，小康對年輕男孩凝視的欲望雛形。這類凝視，在蔡的作品中也跨越膚色。〈林中的鳥叫〉和〈我的陸達雅（bidayu）的朋友〉，是蔡以詩贈予一位比達友族（bidayu）朋友，這位會彈吉他的小夥子，曾在蔡家打工，與蔡關係密切，後來卻離開了，蔡寫了這兩首詩，表達對這位小夥子的思念。蔡早期在砂拉越電臺編寫的廣播劇《八月的月亮》，觸及異族通婚的問題。那位被華裔少女愛上的達雅族（dayak）男孩，根據蔡的中學華文老師——也是馬華著名詩人田思的推測，此達雅族（dayak）男孩的原型，就是蔡的那位比達友族（bidayu）朋友（田思2002：32）。這些跨越族群的凝視欲望，在蔡日後的電影《黑眼圈》裡，以一個南亞外勞對小康的深情凝視，重新登場。

　　蔡於1989年在臺灣拍攝的電視單元劇《海角天涯》，讓他從此在臺灣揚名。《海角天涯》通過非常緊湊的電影敘事，深刻拍出了一個在臺北都市縫隙裡掙扎求生的庶民家庭，在1980年代末「電影文化」日漸沒落的西門町天空下，一家五口如何還能藉著

兜賣非法戲票，不斷試圖混淆社會的秩序和衝破法律的底線，設法生存下去。

　　《海角天涯》的敘事主線非常清晰，主要鎖焦於那兩位生長在庶民家庭的姊弟——美雪和阿通。他們的無辜、宿命與孤獨無援。正當跟他們同齡的孩子尚處於織夢階段，他倆卻扛起了生活的擔子。除了要協助父母在戲院門口兜賣非法戲票，他倆在家裡也要代父母照顧患上老年痴呆症的阿公；美雪除了要在補習班學習，平日也在電玩店兼差，回到家還要肩負繁重不堪的家務。在片中，社會的暴力和家庭的暴力是共生共存的，蔡以「新寫實主義」（neorealism）的形式，揭露了臺北底層庶民的困苦。這個家暴的主題，在近年蔡的電影《郊遊》再次粉墨登場。

　　《海角天涯》刻畫一對販賣非法戲票的底層夫妻，如何聯合一群同夥，平日動輒就在影院搶票，動嘴兼動手毆打那些阻止他們插隊買票的觀眾。這種暴力關係既是環環相扣又是因果互為顛倒的。他們的女兒美雪自卑於她出身的庶民家庭，也憤怒於她暗戀的男同學藉此鄙視她。她在男同學買了非法戲票攜同女友進影院後，心碎地化愛成恨，舉起手中的鐵鎖砸毀了男同學的機車（圖1.1）。當刻她父親正聯合一群同夥，在毆打一名之前在影院前阻止他們插隊的年輕人。

　　蔡通過這幕暗示觀眾，孩子的暴力傾向不是與生俱來的，那是家庭和社會環境造就的結果。當有一天美雪為了自保，誤殺了有意強姦她的皮條客，母親在毫不知情的情況下，先把美雪狠狠痛摑了一頓。這對美雪是絕望的打擊。如果說：「社會的不仁在於員警懷疑是父母親逼她接客，更大的孤獨則來自父母、甚至弟弟阿通對她的誤會與不諒解。」（聞天祥2002：54）那麼最後蔡

卻願意給予這位被家庭和社會遺棄的孩子一個極盡憐憫的長鏡頭
追蹤：弟弟阿通在沒有駕駛執照的情況下，一面哭著，一面猛騎
著那輛和他的矮小體型形成強烈對比的機車，在路上窮追著被警
車挾走的姊姊（圖1.2）。

　　值得回顧的是，這部在當年臺灣金鐘獎意外落選的《海角天
涯》，引發了臺灣文化界著名學者和作家的大力聲援。張大春、
鄭樹森、楊牧、焦雄屏和李黎等人當年特此撰文肯定這部電視
單元劇。鄭樹森認為《海角天涯》是一股「逆流」，是反體制的
作品，與當前絕對商品化的電視文化難以共存（鄭樹森1990）。
楊牧以短文標題〈扣緊現實的透視〉寫道《海角天涯》「有力的
現實主題使我們動容、沉思，而於作品的藝術處理上，它不落
俗套，並且時有新意，最能激起我們審美方面的共鳴。」（楊牧
1990）這些不管是從內容題材到審美藝術對《海角天涯》的積極
肯定，反映了蔡當年不僅僅只是憑流暢的影片敘事邏輯立足臺
灣，也憑藉他獨特的視角觀察和再現臺灣社會的底層問題有關。

　　持著馬來西亞國籍的蔡一直安以一種離散的狀態，從上個世
紀至21世紀初在臺北留駐超過三十年，他自稱一直都是住在出
租的房子裡，沒有太固定的住址，他形容自己「飄泊得像沒有住
址的流民」（蔡明亮2002a：52-53）。在他1991年的電視單元劇
《給我一個家》裡，蔡處理了一批大量散見於城市四周圍的第三
世界建築工人的生存困境。他們的工作是為別人搭房子，但自己
並沒有能力買房子，長年住在臨時搭建的工地裡，每次一個工地
完工了，他們就得搬到另一個工地去。對勞工主題的關注，在日
後蔡的電影《黑眼圈》裡再次重現。

　　無論是早期的文學作品、《海角天涯》、《給我一個家》或

《黑眼圈》，蔡頻頻凝視這些流動的庶民，其實是投射了自己作為馬來西亞華人酷兒在身分認同上的離散狀態。由於馬來西亞國家憲法給予馬來人土著特權，導致馬來西亞華人在政、經、文、教等各領域多年遭受壓迫和歧視。蔡成長時期就讀的古晉中華第一中學，是馬來西亞砂拉越華人民間創辦的華文獨立中學，無論是教育經費或畢業文憑，長期被排除於馬來西亞國家教育部資助和承認的範圍之外。[7]大部分的畢業生如果要繼續深造，很多像蔡一樣會選擇到臺灣的大學深造。但是很多臺灣的大學的畢業文憑，又不受到馬來西亞政府公共服務界的承認。這導致這些馬來西亞華人在臺灣的大學畢業後，很多像蔡那樣，會想盡辦法選擇留在臺灣發展。

　　蔡在臺灣工作，由於藝術創作題材經常涉及同性戀和亂倫議題，也導致他的作品頻頻遭受臺灣和馬來西亞主流話語的抨擊和歧視。無論是在家國或居留地，蔡的身分認同都陷於一種被歧視的「無家無國」狀態，如同第三世界居無定所的外勞。這種「無家無國」的離散狀態，尤其在《黑眼圈》裡彰顯出來。那是一棟沒有屋頂的廢墟大樓，座落於吉隆坡，那裡是馬來西亞的國家首都。蔡把這棟廢墟大樓調侃成「雄偉得像一座後現代的歌劇院」（蔡明亮2006），天上日以繼夜掉下的雨水積滿了樓底，形成一座湖。整棟廢墟大樓在現實裡因為1997年的亞洲金融風暴，被不負責任的發展計畫商擱置和廢棄。當最後這些庶民群體：流浪漢小康、女傭和外勞拉旺（Rawang），一起依偎在一張雙人床上，緩緩漂浮在這座湖上，他們好像變成一家人了，然而這卻是一個

7 在華社多年爭取下，近年砂拉越州政府承認華文獨立中學的統考文憑，並給予年度撥款支持獨中教育，然而大馬國家政府至今尚未給予承認。

沒有屋頂的家，這是後馬來西亞嗎？這些關係曖昧的兩男一女，躺在床上，有可能孵育出什麼新品種的新生命嗎？這是否更像一個沒有屋頂的酷兒之家？大風大雨的時候，何以解憂？由於無家無國，身體成了蔡電影的自我表現唯一的歸宿。

《黑眼圈》是在臺馬華導演蔡明亮首次拉隊返回大馬吉隆坡拍攝的電影。此片劇本是導演1999年回到吉隆坡開始撰寫的，卻因為美國拍片資金中途出現變卦，一直耽擱着，一直到2006年借助歐洲拍片資金才完成拍攝。上述期間也是大馬政治與經濟的多事之秋，「烈火莫熄」運動慘遭軟硬鎮壓後餘波蕩漾的後馬來西亞。蔡有意透過《黑眼圈》再現吉隆坡低下階級各族群的身體和聲音。那些飽受疾病、煙霾和欲望折磨的身體，和片中交織著來自世界各地的外勞土腔，跟片中失去身分指認的男女主角的沉默音效形成詭異的平行對比。此片是蔡影片中比較罕見出現非重要角色構成眾聲喧譁的環境音效，例如馬來語、粵語、華語和淡米爾語。這一切除了體現了蔡非常揉雜兼在地華夷風的土腔風格，這些聲音更重要襯托了男女主角大音無聲的沉默。沉默在蔡明亮電影裡是聲音的產物，正如林松輝指出，蔡影片中的沉默被聽到，正是因為聲音的同時出現（Lim 2014a：121）。有異於其他大馬大量夾雜各種口音對白的土腔電影，蔡往往以主角的沉默來抵抗任何身分認同的探勘。沉默既是一種對土腔的庇護，亦是一種掩飾自身來自何處的方式。蔡構建了一種傾向於沉默的土腔電影，以稀釋「國家失敗」所帶來的虛無感。即使片中難得出現茶室華裔老闆娘全片唯一再現吉隆坡粵語土腔的臺詞，但最後也是指向言語的無效和失敗。她的那一句「你要你哥住哪？你老婆會照顧他嗎？」洩漏了躺在床上的植物人大兒子將要面臨茶室被他

弟弟典賣後流離失所的命運。這座同樣位於吉隆坡的茶室雖然比起廢墟大樓來得更為年代久遠和堅固，但也面臨可能被拆遷的惘惘威脅。

　　哈密・納菲希批判主流電影在聲音同步（synchronous sound）的霸權，說者和聲音被嚴格進行配對，但很多土腔電影則對聲音同步的霸權進行解構，並堅持以第一人稱和畫外音的敘述發出跟居留地語言有別的土腔，並拉開說者和聲音的距離，甚至在日常生活中書寫非戲劇性的停頓和長久的沉默（Naficy 2001：24）。《黑眼圈》飽含土腔電影非戲劇性的停頓和長久的沉默，片中作為國語的馬來語僅作為街頭的市聲而已，它跟始終沉默的男女主角構成陌生化的距離。這些「無語聲身體」影像是在把身體與聲音之間的落差進行試驗（孫松榮 2014：62-63）。

　　這也是蔡首次再現大馬巫裔的電影。片頭不久就出現一些自稱能通過馬來巫術讓別人中獎的巫裔江湖老千，在吉隆坡街頭遊說街人掏錢投注買福利彩票號碼的活動（圖1.3），沒有身分證的華裔流浪漢（李康生飾演）掉進了圈套，隨即因為無法付錢，又不諳馬來語，被那群巫裔江湖老千痛毆（圖1.4）。值得注意的是，這場華巫毆打由始至終發生在電影景框之外，即「鏡外之域」，蔡導並沒有直接通過鏡頭呈現毆打的場面。而是過後通過流浪漢滿身傷痕，在街頭傷重倒地的畫面，強烈暗示了這場毆打帶給流浪漢的致命傷。按照羅麗蒂斯說法，「鏡外之域」是電影景框之內看不見，但卻可以在景框的生產中被推定出來的空間——他方（De Lauretis 1987：26）。這場毆打事件發生在「鏡外之域」的他方，事件發生了，卻看似沒有目擊者，因此眾說紛紜。

這場街頭毆打事件不妨看作是大馬513事件的隱喻，即1969
年5月13日在吉隆坡街頭發生種族流血衝突的歷史事件。官方與
民間至今對此事件有非常殊異的詮釋。官方的報告書純粹從種族
衝突的角度，報告總共有196人喪生，180人受槍傷，此外則有
259人被其他武器致傷（Abdul Razak 1969：88-90）。並指控是
馬共和在大選獲勝的反對黨蓄意挑戰國家憲法的「土著特權」議
題，挑起華巫種族紛爭（ix）。513事件以後，官方以此定調，
立法禁止任何公民公開討論這些「敏感課題」，這包括可能挑起
種族情緒的馬來人和其土著特權、馬來語作為國語的神聖地位、
公民權以及馬來統治者主權等等。四十多年至今，每當大馬以巫
統為中心的執政聯盟一旦感到自身的執政地位受到動搖，即會反
覆利用513事件來遏制選民投票支持反對黨，也威嚇那些為民權
請願的異議分子。這種多年以來不斷重複灌輸給大馬公民的恐懼
感，被民間學者稱之為「513幽靈」（Kua 2007：126-134）。[8]

民間以柯嘉遜為代表的研究則從階級矛盾的角度，結合倫敦
國家檔案館近年解密的機密檔以及當年的報刊材料，認為「513
事件是一場新興馬來官僚資產階級推翻以原任首相東姑阿都拉曼
為代表的落後馬來貴族的政變。」（3）此說認為新興巫族資產階
級領導，暗指後來的馬來政權在幕後指使巫族支持者煽動種族衝
突，最終拉下代表巫族貴族利益的第一任首相東姑阿都拉曼；柯
嘉遜質疑官方報告的死亡人數與事實不符，相差太遠了，而傷亡
人數的種族資料也被掩飾了，大部分的傷亡者是華人（41-85）。
根據解密檔的資料，當時英國駐大馬使館的官員估計，華人傷

8 中文譯本參見柯嘉遜（2013：114-121）。本章引文，在該中文譯文的基礎上，再參照英文原
文後，進行部分重譯，以下不再說明。

亡人數要比馬來人高出很多，兩者之間的比例大約是85對15
（55）。總體而言，柯嘉遜從大馬階級矛盾的角度，挑戰了大家過
去單從族群矛盾角度看待513事件的看法。近年亦有其他國外研
究支持柯嘉遜從階級角度解構513幽靈，這些研究認為513事件
的主因，不是大馬政府所一直指控的是華人與馬來人之間經濟地
位差距太大所導致的，而是1957年到1970年期間「馬來人內部
的收入差距或者階級之間的收入差距擴大了，使得大馬社會整體
收入差距擴大，這才是導致1969年513事件的重要原因之一。」
（林勇2008：341）

　　蔡明亮曾表示他不想藉《黑眼圈》「把焦點放在馬來西亞各
種族的問題上」，而是想拍一部「低下階層的電影」（東尼雷恩斯
2006）。1990年代末亞洲金融風暴，導致大馬大量的建築工程宣
告停竣，留下不少廢棄大樓，很多外勞失業；再加上當時的副首
相安華被首相革職，控告他涉及雞姦和貪汙，未經審訊即被總警
長揍了一個黑眼圈，這些才是最初構成《黑眼圈》主題的元素。
當年安華被控的呈堂證物之一，一張在法庭被抬進抬出的床褥，
成為《黑眼圈》裡包裹流浪漢傷口的象徵物。

　　這張同樣在影片裡不斷被抬進抬出的床褥，最初被外勞拉旺
在夜裡從垃圾堆尋獲，搬動的過程耗費幾個外勞的精力，路途中
穿過華裔女傭工作的茶室後巷，跨過人潮洶湧的紅綠燈街頭，再
經過窄巷中彈唱著馬來傳統歌謠的巫裔街頭藝人，一幅吉隆坡底
層人民夜晚的眾生相被影片補抓下來。跟著是一個固定長鏡頭的
大遠景，他們從當年扣押安華的半三芭監獄外牆走過，幾個外勞
目擊了重傷倒地的流浪漢，有幾個外勞說不要管他，有一個卻說
等一等。長鏡頭故意不交代到底他們有否停下來（圖1.5）。跟著

觀眾就看到這張床褥被八位外勞一起抬進宿舍裡，床褥放下被攤開在地上之際，滿身傷痕的流浪漢正蜷縮在床褥上（圖1.6）。

拉旺細心照顧病重的流浪漢，為流浪漢準備一雙一對的物品：紗籠、枕頭和罐裝飲料，睡在一起，視同伴侶。為了躲避外勞宿舍的跳蚤，兩人把床墊搬到廢棄大樓共宿共棲。病癒的流浪漢，卻愛上茶室裡的女傭。他背著拉旺，和女傭一起把床墊搬到女傭茶室住處。拉旺發現後，夜裡潛進茶室，想要把躺在床褥上的流浪漢給殺了，最後僅流下幾滴眼淚，流浪漢伸手安撫和擦拭拉旺的臉頰，兩人達致和解。該夜工作一身疲累的女傭上來，躺在床褥上，撫摸流浪漢側身躺著的背部，流浪漢回過身來，一手摟住女傭的肩，另一邊是緊靠著流浪漢躺在身旁睡去的拉旺。片末是長達超過四分鐘的固定長鏡頭，這張床褥出現在廢墟大樓的黑水上，拉旺、流浪漢和女傭躺在漂浮的床墊上，流浪漢右手摟著女傭的肩，左手仍握住拉旺的手（圖1.7）。畫外音是大馬歌手陳素瑄以華語高唱李香蘭的時代曲〈心曲〉：

> 我要偎在你懷抱裡，因為祇有你合我心意。
> 何況冬去春來又是花開滿長堤，你可看見蝴蝶也在比翼雙飛。
> 我要告訴你說我愛你，因為你已占據我心扉。
> 何況江南三月滿眼春色正綺麗，你可聽到黃鶯也在歌頌雙棲。

在影像視聽學對聆聽模式的研究中，「語意聆聽」（semantic listening）指向一種用來詮釋信息的符碼或語言（Chion 1994：

28）。蔡的電影極少口語，時代曲往往成了取代口語並串接各種
信息和場景的語言，時代曲的歌詞在此構成了重要符碼。《黑眼
圈》片末以「語意聆聽」的模式，透過〈心曲〉歌詞所一直強調
的「雙飛」和「雙棲」，暗示三人互不排斥的親密關係，已超越
了講求雙雙對對的一般情侶模式。這張從影片開始到結束不斷移
動和漂泊的床墊，顯然成了這三位底層工人唯一的棲身之家，同
一階級的身分認同把這三人進行親密連結，而不再是種族或國籍
身分，華語歌曲〈心曲〉更扮演著連結華巫關係和男女關係的
神奇功能。除了敘鏡外的華語歌曲〈心曲〉，敘鏡內也飄曳著另
外兩首華語歌曲〈新桃花江〉和〈恨不相逢未嫁時〉、粵語歌曲
〈碧海狂僧〉、馬來歌曲〈三分錢之歌〉（*Lagu Tiga Kupang*）、印
度歌曲 *Gundu Malli* 和 *Oru Vaarthai Ketka*，和莫札特譜寫的德文
歌唱劇《魔笛》之歌曲〈畫像中的美人〉和〈心中燃燒的地獄復
仇之火〉。蔡的其他電影只專注於再現早期中國的華語時代曲，
《黑眼圈》上述這些來自各國各族和多語的華夷風歌曲就突破了
他一貫比較單一的音樂形式。

　　影片敘鏡曾敘述流浪漢和女傭跟外勞拉旺一樣，沒有身分
證，但沒敘述他們的來歷。從拉旺一口流暢的馬來話看來，他可
被看作是印尼外勞。飾演這位外勞的演員是大馬公民諾曼·奧圖
（Norman Atun）。根據蔡明亮的敘述，諾曼·奧圖在現實中是一
名信仰伊斯蘭教的巫裔土著，在夜市賣糕點，出身底層，小時候
曾跟父親住在大馬原始森林，長大後也曾和一群外勞住在一起。
當年蔡明亮逛夜市，覺得「他看起來像外勞」，因此邀請他演戲
（東尼雷恩斯2006）。在大馬特意邀請一名在國家憲法上享有土
著特權的土著飾演外勞，而且還需要他逾越穆斯林禁忌跟流浪漢

產生曖昧的同性關係，其「鏡外之域」的顛覆用意不言而喻。憲法上自稱「土地之子」的土著在馬華電影裡被降級成外勞，「土地之子」的神聖光環被影片進行祛魅。整個演出不但需要諾曼・奧圖做出族群認同和性／別認同的越界，也提醒大家在大馬不是所有土著都仗著土著特權受惠，那些如諾曼・奧圖出身底層的土著，也被國家發展所邊沿化了。換言之，貧窮現象在大馬一直被渲染成是族群的問題而已，然而《黑眼圈》提醒大家它更是一個不分族群的階級議題。

《黑眼圈》以一張被丟棄又被不斷移動的床褥，帶出了首都吉隆坡底層的貧窮，這些所謂的「醜陋面」竟然成了後來大馬官方查禁此電影的理由。後來此片挨了五刀才獲准在大馬部分州屬公映。此舉乃在在表示官方不認同蔡明亮逾越族群邊界，進行對吉隆坡和各族群底層的負面再現。

蔡電影裡的自我表現，經常需要借助一個遊走的身體來進行體現和敘事，蔡才會說「當我拍一個城市的時候，就好像是在拍一個人。」（Riviere 2001：79）因此蔡電影裡的城市灰暗和身體的齷齪，往往合而為一。它們兩者在鏡頭下往往都不美麗，尤其是以吉隆坡為拍攝背景的《黑眼圈》，此片大量再現吉隆坡被廢置的建築工程和失業的外勞。片中的外勞拉旺還主動嘗試要和流浪漢小康發展同性戀情，這些「性別化的庶民」（gendered subaltern），他們遭受性別、種族和階級的多重壓迫，無法言說自己，因此從來沒有自己的主體性。但這一切卻被馬來西亞電影審查局指責為「醜陋」（陳慧思2007）。或者換一個比較委婉的批評修辭，蔡的電影經常被人們理解為缺少審美的維度，那是一種被彭小妍稱之為「否定式的美學技巧」（彭小妍2010：131）。

在彭看來，由於蔡認為電影唯一值得重視的是影像，不是表演或電影配樂，這導致蔡放棄了敘事邏輯。

其實蔡電影的敘事，經常一反一般電影敘事對因果關係和時空的強烈依賴，這不意味著蔡所有的電影放棄「敘事邏輯」，只是蔡的電影敘事更多是依賴「平行對照」（parallelism）的方法，例如電影《黑眼圈》裡出現兩條「平行對照」的敘事，其一敘事是躺在病床的小康肉體；其二敘事是在街頭流浪的小康靈魂。這兩條「平行對照」的敘事，即擺脫了電影敘事邏輯對因果關係和時空的過度依賴。換言之，蔡不是要放棄敘事邏輯，他只是故意減低了電影的敘事邏輯。也許這種「平行對照」的敘事，即構成了蔡以「性別化的庶民」的肉身化作為準繩的敘事邏輯，這有別於以中產階級審美為準繩的敘事邏輯。

伊格頓（Terry Eagleton）曾對中產階級審美作了一個批判的譜系學分析，他認為中產階級審美源於哲學對於身體的控制，是對於主體的美麗操縱。這種審美的訓練不過最終是要把身體與法律制度合而為一，將某種統治更深地置入被征服者的身體中（Eagleton 1990：3-9）。但肉體中始終存在一種對權力反抗的本能，而最能引起統治一方恐懼的就是這種「肉身政治」（corporeal politics）。伊格頓說：「對肉體的重要性的重新發現已經成為新近的激進思想所取得的最寶貴的成就之一。」（7）而蔡電影中持續關注「性別化的庶民」所訴求的「身體政治」，那些來自庶民的肉身欲望，往往激怒了那些秉持著中產階級審美的國家電影審查局和觀眾群。

尼采（Nietzsche）很早就指出身體乃是比陳舊的靈魂具有更令人驚異的思想，他主張要以身體為準繩去重新審視世界（尼采

2000：37-38）。因此，與其說蔡以藝術作品再現他的「心靈場域」（聞天祥2002：2-9），不如說他要以肉身化為準繩重新去思考社會的現狀，嘗試重新賦予生命種種新的詮釋。

三、在鏡像中現身：小康與蔡明亮的「影像迷戀」

　　身體在蔡的創作裡，不只是單純的表面，它「變成了一個發展虛構、幻念、欲望的場域。」（Joyard 2001：52）他的電影鏡頭時常觸摸到人類身體極其複雜的性欲望。其中經常令人爭議的是裡面重複浮現的同性戀元素。其實早期蔡的文學創作也不乏這些元素，劇作《房間裡的衣櫃》最為明顯。當年蔡自編自導自演這部劇作，他沒有否認他在演繹自己，他說：「創作本來就是很自私的，我其實是為自己而做。」（聞天祥2002：213）這些告白都直截了當承認了這部劇作的私密性。這種私密性是往後蔡電影走向肉身化的基礎。

　　《房間裡的衣櫃》生動地展現了一個藝術工作者在工作、理想和情欲之間的受挫和困惑。表面上，這只是一部一人自導自演的獨幕劇，可見的僅有男主人公一人和他房間裡的衣櫃。不過此作高度熟練地藉主人公和外部聲音的互動，把整部劇作提升到眾聲喧譁的氛圍，裡邊的動作和聲音，互為交織融合在一起，在敘事邏輯上層層相扣，顯得非常緊密。例如主人公頻頻打電話的聲音、電視主持人主持節目的聲音、女人在牆外和主人公對話的聲音、主人公和衣櫃無形人對話的聲音。這些各種各樣的聲音，在同一個時空內，互為因果，都跟主人公發生互動的邏輯關係，它們讓主人公的動作、情緒和表情都產生豐富又有趣的變化。整部

看似主人公在一個封閉的空間——房間自言自語的劇作，卻讓我們看到了華人酷兒既熱鬧又孤獨的生存困境。房間裡的那架衣櫃更是一個完全封閉的空間，它是主人公內心世界的一個暗櫃，裡邊藏著的那位衣櫃無形人，他是主人公「本我」（id）的一個隱喻，他不斷通過干擾主人公的起居生活，引發了主人公對他的注意和對話。

一開始引發主人公和衣櫃無形人對話的是一個巧克力鐵盒，裡邊裝著男主人公過去寫給男友的情書碎片。這些情書被主人公撕碎了，當第一幕男友突然來電說他決定要結婚，痛苦不堪的主人公在掛下電話後「蹲在浴室門口，撕信，撕了一地，一會，又愕愕地將信撿起，塞進巧克力鐵盒，扔進塑膠衣櫃裡。」（蔡明亮1993：12）這一切動作除了細緻展示了男主人公對男友的眷戀，也微妙表明了主人公在經歷感情打擊後，只能更隱蔽地把自己的同性戀傾向藏在暗櫃裡。

這個巧克力鐵盒巧妙地帶出了衣櫃無形人在房子裡的存而不現。衣櫃無形人顯然不滿意男主人公如此隱藏自己的性傾向，他開始在房間裡抗議和搗蛋：無故熄了房間裡的吊燈、在衣櫃裡自動亮起燈等等。這些動作把整部劇帶入一種既超現實又恐怖的黑色幽默裡。孤單無助的主人公從開始的害怕，到漸漸跟衣櫃無形人的對話，整個進程其實是男主人公在真實面對自己的過程。這位衣櫃無形人在受到主人公冷漠對待的時候，他會把衣櫃裡全部的東西，包括那個裝信的巧克力盒給扔了出來。如果主人公待他好一點，他不但會在深夜裡偷偷幫主人蓋被，還會走出來陪主人公坐在一起創作和對戲。當最後主人公終於排除艱難，把自己搞劇場的理想付諸於實現，他既興奮又滿懷感觸地回來，把一朵玫

瑰插在衣櫃的拉鍊上，衣櫃在最後的劇幕裡悄悄地飛了起來。衣櫃的飛起，這象徵著蔡企圖對同性戀困境的一種超脫姿態。無法確定是這個衣櫃載著蔡起飛，還是蔡背負著這個衣櫃飛起？但肯定的是，作為酷兒的主人公，並無法拋棄暗櫃，也沒有從暗櫃裡至此現身。

　　小康的出現，讓蔡的創作，可以把《房間裡的衣櫃》主人公內心世界的衣櫃無形人，漸漸賦予形體化。根據小康的敘述，1990年有一天，蔡在臺灣大學對面的大世紀影院看完電影出來，看到小康坐在電動玩具店外面的機車上，即走上前問小康，要不要當演員？小康當場嚇了一跳，因為他覺得此人長得不像導演。[9]蔡事後追憶，當時覺得小康像一個外表看起來很乖但實質上不乖的「壞小孩」（沈春華2007）。有些像以前的自己。當年小康是在一間非法的電動玩具店打雜工，當時他的工作是坐在電動玩具店外面的機車上把風，一有嫌疑的員警出現，即打手機電話通知電動玩具店的老闆，電動玩具店會迅速關門休業。小康當年自身處於底層的邊沿身分，正好也符合蔡電視單元劇《小孩》裡那位向小學生勒索的高中生。小康隨後成功通過試鏡，扮演這個未成年的高中生。在此片裡，臺灣女演員陸奕靜開始扮演小康的母親，小康之家的雛形已顯露端倪（圖1.8）。蔡開始通過《小孩》的螢幕鏡像，以小孩形象作為起點，把小康作為蔡自身的自我扮演，這是他倆鏡像關係的開始。

　　《小孩》片中小康向一名小學生勒索。小康勒索來的錢也是要交給幕後的主腦，換言之，他本人也被勒索。在劇中，施予暴

9 資料出自筆者2010年6月21日在臺北對小康的錄音訪問。

力和承受暴力的主體，並不是二元對立的「正」與「邪」、「好」與「壞」。蔡沒有草率地為邊緣少年套上僵固的刻板形象。雖然小康表面上是個問題少年，但他卻是身邊朋友眼中共赴患難的摯友，母親眼中少不更事的孩子。他和小學生在一起的時候分別扮演壓迫者和受害者的關係，但雙方回到家裡卻同樣要面對受到父母忽略的孤獨處境。蔡與小康聯手合作初試啼聲，即對異性戀傳統家庭的意義展開反思：「所有孩子都可能在家庭結構裡淪為一個表面自主但內心無依的孤獨個體。」（聞天祥 2002：63）

　　小康則是這個孤獨個體的代表。他逃離這個異性戀傳統家庭的方式，就是不斷終日從一個街頭場景，遊走到另一個街頭場景。在《青少年哪吒》裡，小康在後半部戲裡，在西門町從頭到尾跟蹤著直男阿澤，連夜沒有回家。有一幕，小康發現阿澤和一個女孩在旅館做愛，他莫名憤怒地把阿澤的機車給砸了。這個暴力動作設置，可作為之前同樣拍西門町市景的《海角天涯》中，美雪砸毀男同學機車的內在互文性（圖1.1），那是作者導演的欲望暴力重複機制的再現，它讓觀眾看到小康砸毀阿澤機車，不純粹是為了報復阿澤砸破了小康父親的汽車，還夾雜小康對阿澤帶女孩上旅館開房的醋意，總歸來說是小康對阿澤的窮追不捨和莫名的愛恨交織。這背後牽制著他的都是一股對阿澤莫明的曖昧欲望。小康對阿澤的同性情愫，在《愛情萬歲》裡才得以公開展示。

　　在《愛情萬歲》裡，小康終於在床上偷吻同性屋友阿澤，幫他洗衣服，一起吃火鍋，說穿了就是要和對方一起生活，這似乎和待售公寓女仲介一進房間就跟阿澤上床形成了一個強烈的對照。姚一葦在分析這部電影時寫道：「所謂『愛情萬歲』裡的『愛情』，並不是存在於男女之間，而是男同性之間。」（姚一葦

1994）顯然在蔡的視界裡，兩個同性之間的愛情不僅僅是性，他們也有渴望一起生活的願望，但眼前的事實是小康只能偷住在一間待售的公寓裡，現實的社會並沒有合法提供空間，讓酷兒生存下來。酷兒只能躲在暗櫃裡。

蔡的電影至今，雖然不時再現同性戀行為，然而沒有一個主角，包括小康，認同於自身的酷兒／同志身分，也不曾在影片敘鏡中公開現身，而且片中這些酷兒對直男特別鍾愛。片中的小康把自身的性傾向隱藏在暗櫃裡，就像《房間裡的衣櫃》的衣櫃無形人。《房間裡的衣櫃》的男主人公和衣櫃無形人，後來在蔡電影裡，發展成蔡（導演）和小康（角色）「共生共存」的一種鏡像關係。蔡通過影片機制，賦予衣櫃無形人一個形體：他在現實裡由一位名叫小康的男生飾演，讓衣櫃無形人從衣櫃走進銀幕鏡像裡，而蔡自己卻在更多時候退居幕後，走進暗櫃工作。換言之，蔡只能通過虛構的電影機制，投射了作者（auteur）的同性戀欲望，虛構的電影機制打造了蔡最安全的暗櫃。在這個由鏡像組織而成的電影機制裡，蔡通過攝影機凝視鏡像裡的小康，蔡的自我表現得到展現了，但作為酷兒的事實卻隱身在暗櫃裡。蔡的主體繼續保持緘默，沒有自己的語言，一如鏡像裡的小康。小康一直是蔡的自我投射，這個自我（ego）依舊固置在想像的鏡像階段裡，拒絕過渡到語言的階段，因此作為主體的酷兒一直無法在蔡影片敘鏡中建立起來，更遑論現身。

或者需要追問，為什麼很多華人酷兒像《房間裡的衣櫃》的主人公那樣，非但無法拋棄暗櫃，反而只能通過藝術的虛構形式，對同性戀議題進行自我展現的同時，卻無法把酷兒主體給建立起來。到底藝術的虛構形式，是鞏固了華人酷兒現實生活中那

個真實的暗櫃？抑或保護了酷兒在現實生活中免受直接歧視的困境？

　　在華人社會裡，對同性愛者的無形壓迫，一如西方女同性戀面對的困境，是「通過一種不可想像、不可命名的生產範疇來進行的」（Butler 2004：126）。這種無法命名的生產範疇在華人文化裡是以家庭倫理為中心，然後再延伸成無邊無界的社會人際網路。這個拒絕把同性戀者給予命名的華人家庭倫理文化，構成了華人酷兒暗櫃的基礎。同性愛自古以來在中國社會多半並沒有受到法律明文公開的禁止，很多時候不是因為中華文化對同性愛的寬容，而是因為在歷史長河裡，同性戀經常無法進入華人家庭倫理文化中，成為一種可以被想像和被真誠描述的次文化資源。

　　鑑於自古以來人們以各種各樣的侮辱和詛咒來解釋同性愛的存在，一開始就假定了這些邊緣族群在法律和倫理上並沒有一種承認的需要。每一代的同性戀者都要被迫重複面臨自我認同的危機。自我認同在這裡主要是指涉一個人對於他是誰，以及對於他欲望行為的特徵理解。無論是一個異性戀者或者同性戀者，他們的自我認同，有極大部分是需要人們的承認才足以構成，反過來說，倘若得不到人們的承認，或者只是得到人們扭曲的承認，肯定會對他們的自我認同造成扭曲、傷害和影響。

　　換言之，華人酷兒的自我認同根源，往往不是直接來自現實中人們的承認，而是往往產生於酷兒藝術的閱讀或創作的過程中。他們需要過度依賴作為鏡像的藝術媒介，才能表現自己的酷兒欲望。因此導致這樣的自我表現和自我認同，一開始就是一個誤認的結果，酷兒的主體也因而無法建立或現身。

　　有些同志／酷兒運動家強烈批評蔡總是通過電影鏡頭，從側

面或者反面的角度，例如總以生病的身體、陰暗的三溫暖、骯髒
的廁所等把酷兒帶到觀眾的面前，例如香港同志鬥士兼藝術家林
奕華在1997年，就曾在影評裡質疑蔡電影《河流》的同性戀元
素：「同性戀，真有必要麼？還是只為貪一點偏鋒的風頭？」（林
奕華1997：D1）他也在影評提到幾位美國同志影展的主腦看了
《河流》，也認為這不是一個關於同性戀的電影，因為《河流》沒
有替同志發聲，爭取正面的曝光。這些批評否定了蔡電影對華人
同志平權運動的正面意義。

　　蔡則炮轟由林奕華主催的臺灣金馬獎影展同志／酷兒電影專
題，連續幾年「把它搞成流行甚至某種情調，我認為有點譁眾取
寵。」（蔡明亮1997：25）蔡認為「同性戀不應被歸類及自我異
化」（25），因此他一直很抗拒自己的電影被貼上「同志電影」的
標籤，每次回答問題，他都有言在先：「這不是一部同志電影。」
這些言論也惹惱了林奕華和幾位同志影展的主腦。

　　雙方的孰是孰非，攸關同志在現實和影像上的「現身」議
題。港臺同志平權運動的話語基本上可被分類成三派，「現身
派」、「中間派」和「隱身派」。「現身派」認為同志有必要「現
身」，因為他們認為同性戀的暗櫃處境並不是異性戀壓迫的附帶
結果，而是構成異性戀壓迫的重要機制（朱偉誠2008：197）。
這一派的代表人物有香港的林奕華和臺灣的林賢修。中間派則認
為同志一定要掌握現身的自主權：要不要現身／現身到什麼程度
／要不要冒險，都該由同志自己決定（王皓蔚1997：53）。這一
派傾向於認為只要一個國家還沒立法保護性傾向的機會平等，每
個華人同志在特定場合所謂的現身，總是不同程度的、特定人群
前或特定人際關係中的現身。這一派的代表人物有不少是非常友

善和關懷同志群體的異性戀者，例如臺大學者張小虹等人，他們主辦同志的「十大夢中情人票選」和「彩虹情人週」，呼籲同志夾雜在那些支持同志運動的異性戀群體中，集體現身，在媒體面前造勢。那些公開代表同志請願的同志代表們，也被鼓勵集體戴上面具（mask），以抗議媒體對他們的獵奇（Chang 1998：257-267）。

　　「隱身派」由香港學者周華山等人為代表，他們並不低估或否定現身的意義，只是質疑英美同志運動的現身模式和策略。這一派認為英美主流同志主導的現身政治，是一種對抗式的身分政治，不適用於華人社會以家庭為本，強調和諧、安定和團結的人際關係網路。這一派認為「中國傳統文化對同性性事只是默言寬容，而非公開接納。」（周華山1997：384）華人同性戀在中國歷史上，極少像英美同性戀那樣普遍遭受到宗教和國家法律的迫害和處決，因此把英美同志的現身政治，強制移植到華人社會，這是一種「最血腥的情慾殖民主義」（370），這只會讓華人同志被驅逐於華人家庭倫理文化所延伸的社會人際網路，讓華人同志最終孤立，徹底失去自身的文化身分，甚至連工作和居住的空間都受到牽累。

　　朱偉誠認為1990年代臺灣同志運動至今，基本上是卡在同志有否必要「現身」的議題上，停滯不前。臺灣1990年代整個同志運動的歷程，基本上是一種發生在主流媒體上的運動。有所改變的，主要是同志在主流視界中的認知形象以及文化位置，但是大多數的臺灣同志仍然在現實生活中不敢太過公開地現身（朱偉誠2003：117-118）。蔡在媒體一談及同志議題，就會強調自己不想被貼標籤，同性戀者不需要把「同性戀」寫在額頭上，並解釋

說他本身有他的困惑、羞恥、包袱、顧慮和社會壓力，但承認會把自己內在的壓抑情感，揭露在自己的電影裡（沈春華2007）。在某種程度上蔡的言行，讓他看起來更傾向於介於「隱身派」和「中間派」之間。[10]

　　蔡電影裡的同志頻頻出現在「性貧民區」（sexual ghetto），例如《河流》的同性戀三溫暖和《你那邊幾點》的男廁，似乎只有在這些「性貧民區」，同志之間才能產生互動。這構成了當代「現身派」和「隱身派」所爭論的焦點。在「現身派」看來，這些再現只會加劇社會大眾對同志的刻板印象，把更多同志推向暗櫃裡，最終無助於同志人權的爭取。但「隱身派」卻認為不能強求每個同志都具備正面的同志形象，即使異性戀者都有他們「墮落」和「悲觀消沉」的一面，為何卻不容許某些同志再現他們的生活方式和現實處境？從「現身派」的立場來看，所有同志都有義務獻身於同志平權運動，這恰好是「隱身派」所抗拒承擔的不可能任務。

　　英美同志平權運動的主流話語，主張同性戀者必須現身。現身有不少好處，包括它可以讓同性戀者避免孤單、尋求更多支持、解決社會逼婚的問題，以及改變社會對同性戀的刻板印象，以便建立起同性戀的角色模範（Bohan 1996：115）。況且，修訂現代法律條文的國家決策者，在法律條文可實施性的修訂考量上，需要同志在身分認同上的點算和確認，法律條文不可能把平等尊嚴的公民權利，給予一大群寧願選擇隱身在衣櫃裡，拒絕被點算和確認的同志。

10 在此英文版的論文發表之後，近年蔡已在跟李康生的公開對談裡公開自身的性傾向（蔡明亮、李康生2014：272-278）。

　　美國非洲裔學者安東尼・阿皮亞（Anthony Appiah）則認為，這世界並不是只有一種同性戀者或純粹屬於一種黑人的行為舉止，而是存在著無數種黑人和同性愛者的行為模式（Appiah 1994：159）。可是同志平權運動宣導的「承認的政治」，卻經常處在一種敵我分明以及自我窄化的困境裡，它迫使各自的群體認同為了迫切得到政治性的承認，紛紛走向一種定型化的訴求裡──只有一種膚色和只有一種性別身體，這導致那些要傾向於自我面向的性別身體和不同膚色的個人都面臨了自我實踐的困難（163）。他認為在目前西方的多元文化社會，女人、同性愛者和黑人等一直以來並沒有獲得平等尊嚴的對待（160-161）。身為一名黑人同性戀者，如果硬要他在暗櫃的封閉世界和解放的同性戀者世界裡做一個抉擇，他雖然還是會選擇後者，不過他更希望他可以不需要做任何選擇，或者應該還有其他選擇。他認為僅僅停留於同性愛者的現身權利是不夠的，還必須爭取到與異性戀者享有平等尊嚴的權利（162-163）。

　　亞洲華人的同志平權運動，由於主要受到歐美同志平權運動的影響，有一部分的激進同志會主張現身，然而更多的華人同志無法現身，因為一旦現身，首先必須面對以父權體制為中心的家庭倫理政治的高壓，其次才是承受國家體制與社會大眾對同志的集體歧視。換言之，家庭倫理往往構成了華人同志現身的第一大難關，很多同志跨不出去。華人的家庭倫理文化講究折中與和諧，這是受到儒家中庸教義的體現，它的特徵是不走激進路線。魯迅曾說：「中國人的性情是總喜歡調和、折中的。譬如你說，這屋子太暗，須在這裡開一個窗，大家一定不允許的。但如果你主張拆掉屋頂，他們就會來調和，願意來開窗了。沒有激烈的主

張，他們總連平和的改革也不肯行。」（魯迅1973：25-26）魯迅
這番話，雖然不是針對同性戀而言，但或許可以為華人同志的現
身議題，提供反思的基礎。換言之，華人同志的激進主義，例如
現身，在口號的策略上有其合理性。然而這個口號在多大程度上
能化為同志的實際生活行動，實際上首先還很可能有賴於各別同
志如何克服自身的家庭倫理政治。

　　在一項訪談中，蔡表示他難以接受華人在儒家的影響下，
形成了一套家庭至上的價值觀：「在這種尊敬父親、家庭至上的
觀念為前提之下，結婚便成了傳宗接代、延續香火的義務。我
想，在我的影片裡，我對這樣的價值觀提出了非常多的質疑。」
（Riviere 2001：62）蔡是如何通過影片對華人家庭倫理提出質疑
呢？通過一個不斷漏水的小康之家，蔡只是沉默和象徵性地把片
中的那個小康之家的屋頂給拆卸下來，通過影片嘗試重造一座酷
兒之家。《河流》就作了其中一次的示範。

　　《河流》的小康，在臨時飾演一具漂在淡水河上的浮屍後，
在街上遇見了女同學，然後跟她去旅館做愛，之後脖子得了怪
病，歪向一邊，劇痛無比。這種劇痛遍尋藥方皆無效，最後在小
康站在陽臺上抬頭望天的電影最後一幕，彷彿宣告了它已經得到
紓解。我們不太清楚紓解的原因是不是昨夜父子倆意外在同性戀
三溫暖現身的結果：父親當時摑了小康一巴掌，意外地把小康的
脖子給扭正了過來？還是之前父親在三溫暖從背後緊抱著小康愛
撫呻吟，猶如「聖母慟子圖」（Kent Jones 1998：169-176）的一
幕，讓小康的疼痛得以消除？我們只在影幕上看到正當父子在黑
暗中進行著一切，母親獨守空閨的家在不停漏水，似乎這是一個
沒有屋頂的小康之家，顯然這個家處於岌岌可危的狀態中。有些

學者認為蔡藉這一幕父子在三溫暖做愛的場景，牽動了儒家文化
最深層的絕嗣恐懼（張小虹2000：131），也直接「侵犯了『家
庭』在現代社會中的政治正確性」（王墨林2002：71-75）。張小
虹認為《河流》意外為我們的文化象徵語言提供了一個文化影像
的想像可能，不再都是佛洛伊德論述下的「　父」場景：「這一次
他與父親狹路相逢，他沒有殺了他，他只是和他做了愛。」（張
小虹2000：137）

　　我們必須正視影片裡的小康之家，為何經常以一種永遠未
完成的怪模怪樣映現，永遠在電影裡不斷漏水，好像屋頂被蔡拆
開了，面向天空坦露出赤裸裸的欲望。它其實是一個沒有屋頂的
酷兒之家，蔡按時指派一群固定的演員班底在屋子裡重複吃喝拉
撒。蔡的這種「拆屋頂」的動作會不會是魯迅那種策略性的激進
政治方案，抑或只是一場行為藝術的身體操演？最終蔡在電影裡
似乎什麼都沒說，連搖旗吶喊的示威姿態都沒有，更遑論讓酷兒
在影片像個普通酷兒那樣在家裡現身。這些酷兒出現的地方，只
能在電影《河流》裡的三溫暖、在《你那邊幾點》裡的男廁、在
《不散》裡被大眾遺棄的老戲院暗角，或者在《臉》裡的黑夜樹
叢裡。這樣安排同性戀者的出現，到底還算是現身嗎？

　　「隱身派」的學者代表周華山，通過親身的調查和觀察，曾
標舉出中、港、臺三地同性戀者較「成功現身」例子的三個特
點：一、非對抗式的和諧關係；二、非宣言式的實際生活行動；
三、不以性為中心的健康人格（周華山1997：387-392）。周把他
所謂的「成功現身」，定義為「坦然無遮掩地建立同志身分，但
又沒有否定或摧毀家庭宗族以至文化身分認同，能維持和諧而親
密的家庭關係……」（周華山1997：386-387）周以華人倫理文化

的「家庭至上」觀念來重新定義現身，跟歐美同志高舉著性解放的現身旗幟，實在是天淵之別，因此導致不少臺灣學者批評這些「成功現身」的例子，過於委屈求全，其實不是「現身」，這是華人家庭倫理政治修辭的含蓄美學（reticent poetics）所包含的恐同症，導致華人同志的現身，往往最後變成隱身（Liu Jen-peng & Ding Nai-fei 2007：395-424）。

　　蔡經常在媒體上公開表示，他把小康當作「親人」來看待，並說小康的沉默和抽菸的姿態，很像蔡死去的父親；小康接受訪問，也表示蔡像他的「親人」，蔡很會照顧人，並說蔡像「我的另外一個娘」（沈春華2007），把蔡的男性認同顛倒過來。可見蔡和小康互為鏡像的親密關係，已經從電影延伸到現實日常生活中。現實生活中，蔡和小康一起經營咖啡店。小康母親上電視臺接受訪問，公開表揚蔡燒得一手好菜，蔡在家的時候，還會煮菜煲湯給小康母親和小康吃，並稱讚蔡有情有義，很會照顧人，並且很孝順父母。2009年，三人曾一起被邀請上電視臺的節目進行互動，三人都把對方當作「親人」看待。如果說這是蔡的「成功現身」，這倒很符合周上述對「成功現身」的定義和三個特點，在現實的小康之家跟小康和小康母親和諧地生活，以燒菜來向他們證明自己的實際生活行動，在他們的面前完全不談及性的議題。蔡看似「成功現身」了，然而該節目的尾聲，小康在女主持人的追問下，自曝自己有無數的女友，現任的女友也交往長達六年了。小康母親跟著就說一直催小康結婚，都催了十年了。整個節目到最後明確顯示，蔡的「成功現身」，其實是個「隱身」。他和小康的親密關係在這場華人家庭倫理的含蓄修辭中被邊沿化，如果有什麼「成功現身」可言，他「成功現身」成小康的

「親人」。

2003年當蔡被記者問及，小康是否是他的「同志戀人」？蔡這樣回答「對於我們的關係，我只能說，我們不止是朋友，但絕對不是情人！如果真要說是『同志』。只能說是生活與創作路上『志同道合』的夥伴！」（蔣慧芬2003）這個回答直接否認了他們的情人關係。2007年接受電視臺專訪，蔡又坦承「小康是我的感情寄託……我跟小康早昇華成親情。」（沈春華2007）跟蔡經常合作的女演員楊貴媚，接受專訪時表示，蔡和小康的感情很複雜，像父子、兄弟，也有男人跟男人之間的情誼，並呼籲外界別把他倆的關係想像得太狹隘，強烈暗示他倆不是同性戀的關係：「他們就像家人一樣了。」（許晉榮、葉婉如、鄭偉柏2007）可是2013年蔡在威尼斯國際影展，當被媒體記者問及如何定義他和小康的關係，正當很多人都知道小康交過不少女友，蔡這麼回答「不定義，我們是人生的終生伴侶。」（張哲鳴、蔡敦仰2013）中國的媒體把這則新聞，解讀為是蔡終於「出櫃」了（佚名2013b）。

要釐清這個混惑，小康的說法是很關鍵的。2010年小康接受筆者訪問，屢次表明自己不是同志，並透露自己抗拒在蔡的電影裡扮演同志，每次拍完後就跟蔡說再也不演同志了。小康解釋說自己在現實生活中並不排斥同志，尤其覺得男同志非常善良和沒有太多的心機，跟他們相處在一起都是非常快樂，但是經常扮演同志，讓他的形象被定型，其他導演都不敢再找他拍戲。小康也曾上臺灣電視臺談到很多女孩也誤以為他是同志，拒絕他的求愛（沈春華2007）。在和筆者的訪談中，小康還透露以後如果遇到對的女孩，自己會考慮跟她結婚。這些表白，不但推翻了媒體

有關小康是個「不婚主義者」的報導（陳佩伶2009），也為有關
作為演員的小康「非常認同於他要演的角色」之類的學術說法
（Lawrence 2010：157），提供了一個反面的理解。換言之，片中
的小康更多時候是在操演現實中作為酷兒的蔡，操演蔡的自我，
而不是作為直男的自己。

　　小康認為是「這個時代創造我們這樣的關係」，蔡之所以會
變成小康「非常好的朋友」和「工作上的夥伴」，小康認為這是
因為臺灣電影的不景氣，小康極少得到其他導演給予的演出機
會，只好不斷在蔡的電影中演出，而蔡又是從馬來西亞過來的華
僑，在臺灣成立電影公司，需要跟臺灣人一起聯名註冊和經營，
作為臺灣人的小康，正好可以提供協助和合作。[11]

　　因此，這個酷兒之家在影片和現實裡被指稱為小康之家，
它其實是一種慌張失措的庇護，又是一份掩飾。影片中的小康之
家，不過企圖淡化蔡在現實中的酷兒身分，但卻庇護了蔡的同性
戀愛理想，作為一種創作的欲望動力，始終貫穿在他的作者電影
裡得到救贖。換言之，因為酷兒身分曾多年在現實裡隱身，蔡需
要不斷重複他的作者策略，通過影片機制，讓現實作為直男的小
康在影片中變成一個酷兒。在影片中，他借用作者論，讓打造小
康酷兒身體的工程，得以合法化的同時，他也可以在電影裡通過
「小康之家」的打造，為自己常年離散在臺灣，找到一個寄託感
情的家。

　　蔡異於主流家庭倫理的道德觀，總是讓他的作品一再受到非
難，為此他承受了很大的壓力。當年他說拍電影《河流》「真的

11 資料出自筆者2010年6月21日在臺北對小康的錄音訪問。

是為了和我自己對話……第一次，我真正感受到創作的快感。」
（Riviere 2001：73-75）十多年後，蔡在《臉》裡，又再現了家庭
亂倫的畫面，這次是小康站在淹水的自家裡，撫摸臨終母親的私
處。相對於《河流》父子亂倫畫面的寫實再現，《臉》母子亂倫
的畫面卻顯得超現實。《臉》出現很多鏡子。蔡接受荷蘭記者訪
問，解釋說他已皈依佛教，把人生看成「鏡花水月」。這些年來
他也把電影看成「鏡花水月」，希望觀眾能以佛教的「鏡花水月」
人生觀去觀賞《臉》：「一切你看到的都是不真實的，這只是一
些事物的反射，這只是幻覺。」（Devraux 2010：1）荷蘭記者以
「鏡像男人」（mirror man）來形容現在的蔡。

　　蔡的現身說法，能否正好總結蔡多年對小康的情有獨鍾僅
是建立在對「影像迷戀」的基礎上？他與小康多年來的鏡像關係
莫非僅是一場幻覺？「影像迷戀」非但讓人戀愛上演員和電影，
也能產生對特定品味電影的狂愛，對「影像迷戀」者而言，電影
概括世間萬物，它既是藝術之書亦是生命之書（Sontag 1996）。
桑塔格（Susan Sontag）認為作為可見性的「影像迷戀」首次出
現在1950年代的法國，它的論壇是在傳奇性的電影雜誌《電影
筆記》（*Cahiers du Cinema*），跟著同樣的電影狂熱在德國、義大
利、英國、瑞士、美國和加拿大的電影雜誌蔓延開來，那些放映
老電影或主辦電影導演回顧展的眾多電影院和俱樂部成為「影像
迷戀」的聖殿（Sontag 1996）。顯然桑塔格在追溯的是法國新電
影的作者論在歐美實踐所形成的「影像迷戀」現象，她早在1996
年已宣告和哀悼「影像迷戀」和電影之間的終結關係，因為好萊
塢式的巨霸電影工業讓崇尚藝術品味的「影像迷戀」毫無立足
之地（Sontag 1996）。蔡是法國新電影遲到的「影像迷戀」者，

1990年代他才開始進行新電影的實驗，小康成為他再現和探索
「影像迷戀」的主要媒介。

四、作者論：同志和直男攜手共盟的美麗暗櫃？

　　美國影評家薩里斯（Andrew Sarris）把法國新電影的「作
者策略」進行理論化，並提出作者論。作者論首先認為一個導
演僅僅掌握電影的拍攝技巧，他只能是「技師」（Sarris 2004：
31-32）；即使他能在較後的一組電影中，展現其一定的電影風格
特徵，他也不過是「創風格者」（31-32）；一個真正有資格被授
予「作者」榮譽的導演，他的電影必須具備「內在意義」：「電
影最大的榮譽在於它的藝術性，內在意義可以在導演個性和電影
素材之間的張力中被推斷出來。」（31）蔡除了多年一直捍衛電
影作為一門藝術的獨立地位，也通過電影實踐，把電影作為一枝
筆，書寫自己對生命、愛情和自由的獨特想法。其電影的「內在
意義」，主要體現在對「小康之家」的多年經營上。不僅一直堅
持以小康作為他電影的男主角，也經常把拍攝場景，直接搬到小
康現實生活的家庭。電影裡那個青色的電鍋，從《青少年哪吒》
到《臉》，不僅一直是電影裡「小康之家」的道具，也是現實裡
小康在家裡煮飯的工具。小康現實生活裡在家裡豢養的金魚，也
一年比一年在銀幕裡顯得肥碩。片中的「小康之家」彷彿是座酷
兒之家。家庭成員的核心，沒有一般家庭影像出現的小孩和女
孩。家庭成員之間曖昧不清的關係，一直是蔡電影裡解不開的密
碼：《河流》發生亂倫的父不父、子不子，發展到《你那邊幾點》
的父親去世，母親自慰；《臉》的母親臨終之際，強拉著小康的

手：「往下推到她疼痛的部位，他的手幾乎碰到她陰部」（蔡明亮2009：72），似乎要藉著身體最後的快感，減輕自己生理在臨終之際的巨大痛苦。

　　蔡的作者論，其實想要比楚浮的作者論實踐得更徹底。終其一生，楚浮跟他鍾愛的男演員尚‧皮耶李奧，在二十年間只不過斷續拍了五部再現尚‧皮耶李奧從十三歲到三十多歲的「安東尼‧達諾」（Antoine Doinel）系列電影，以及另外兩部飾演其他角色的電影[12]。楚浮除了七部電影，尚有十多部電影，並不是以尚‧皮耶李奧為男主角。蔡至今為止的每一部電影，卻都以小康為主角。蔡也同樣花了超過二十年的時間，卻為自己鍾愛的男演員小康拍了十部電影，這還不包括1991年的電視單元劇《小孩》和數部短片，小康從少年到中年的容顏變更，電影鏡頭做了最忠實的記錄和銘刻。一些外國學者覺得「安東尼‧達諾」的幽靈彷彿附身在華人演員小康身上，這是「安東尼‧達諾」的幽靈歸來（Bloom 2005：318-319）。

　　早期楚浮提出他的作者論，預言明日電影「將會顯得比一部個人小說還要更具個人特性和自傳性，就像是一種懺悔或私人日記。年輕的導演們將以第一人稱來表達自己的思想感情，而且將向我們敘述發生在他們自己身上的事情。」（特呂弗2010：29）後期的楚浮卻表示早期的電影綱領，已不能滿足他了，他後期「會更喜歡用第三人稱來拍。我更喜歡用『他』來敘述故事，而不是『我』。」以「他」敘述故事，一般來說比較客觀，也是

12 五部「安東尼‧達諾」系列電影分別是《四百擊》（1959）、《二十歲之戀》（1962）、《偷吻》（1968）、《婚姻生活》（1970）和《愛情逃跑》（1979）。另外兩部電影是《兩個英國女孩與歐陸》（1971）和《日以作夜》（1973）。

很多好萊塢電影更願意採取的敘事人稱，這可以解釋為什麼後期的楚浮願意與英美的商業電影公司合作拍片。蔡的電影，由始至今，卻比較傾向於以小康的第一人稱「我」，進行電影敘事，作品一部比一部來得具有私密性和肉身化，仍然堅決把自己的作者電影和商業電影對立起來，蔡有意無意延續了楚浮當年夭折的明日電影理想。

當然，這不是說蔡的作者電影內容和形式，和楚浮的電影如出一轍。實際上，兩者的電影風格、手法和主題內容，皆大異其趣。楚浮電影大致上都有故事和情節、對白頗多、主題內容主要圍繞著女人和小孩，溫情與憐憫。蔡的電影，除了早期的電視單元劇和《青少年哪吒》是劇情片，後期電影並沒有多少具體的故事和情節，人物對白很少，主題內容主要還是圍繞著身體和情欲。蔡對楚浮電影的致敬和學習，主要是汲取其作者電影的製片模式之神韻，捨棄其大部分的內容。

作者論，無論最初只是被楚浮視為一種電影製作的實踐，或後來被薩里斯作為一種評估或闡明導演藝術作品「整體性」的思考（Sarris 1985：30）[13]。它最為後人詬病的在於對作者導演的過度崇拜，過於誇大導演在電影製作過程中的主導性，忽略了電影製作的分工合作性質。電影導演並不是一位沒有受到任何束縛的藝術家，他被來自方方面面的技術、攝影和燈光的嘈雜噪音所籠罩，作者論低估了電影產業制度和環境對作者的影響（Stam 2000：90）。

縱然如此，蔡的作者電影，跟楚浮電影的不同，也在於對演

13 薩里斯對作者論的反思，可參見Sarris（2003：21-29）。

員的互動。楚浮的鍾愛演員尚・皮耶李奧在電影裡，完全把自己
交給導演，他喜歡說：「我在想什麼一點都不重要，你應該問導
演，他在想什麼。」（蔡明亮2002b：159）但在蔡電影內外的小
康，卻相當有自己的看法。蔡的作者電影並不是導演一手包辦的
獨角戲，正如蔡自言：「老早我就明白，導演不是上帝。」（155）
小康是蔡電影拍攝過程中其中一個主導因素，他一直對蔡電影的
表演方法和緩慢節奏，起著重要的主導，並成就了蔡的「緩慢電
影」，這種電影如同在膠片上雕刻時光，給予時光優先的關注、
觀察並體驗時光的流逝（Lim 2014a：12）。

　　事實上小康的身分不只是蔡的演員，除了幕前幕後對蔡的電
影劇本提供意見，讓蔡覺得他的想法「很獨特，很有爆發力。」
（李康生2004：8-12）小康也多年在錄音室和剪接室協助電影後
製，並在一些紀錄片和短片擔任蔡的副導。[14]2003年還在蔡的
協助和監製下，執導第一部電影《不見》，囊獲鹿特丹國際影展
「金虎獎」等，過後還完成第二部電影《幫幫我愛神》，入圍威尼
斯國際影展正式競賽影片。一開始小康的肉身是蔡內心世界「衣
櫃無形人」的替身，但在這十多年裡，其實小康漸漸溢出了蔡所
能完全馴服的範圍，小康的形象和心理狀態，不是一成不變的，
而是始終處在流動的變程之內。每一部蔡的電影都是創作者和小
康的一次交手，這是蔡為自己出的難題。

　　沒有人會否認這個小康一如作者論，的確把蔡給框住了，但
蔡顯然也願意被小康框在美麗暗櫃裡獨自起舞。暗櫃若能被打造

14 雖然尚・皮耶李奧也曾擔任楚浮和高達的助手或副導，但時間頗短，不超過三年。根據
　尚・皮耶李奧的透露，那段期間大概是從1959年《四百擊》之後至1962年《二十歲之戀》
　為止。參閱林志明、尚・皮耶李奧（2001：61）。

成美麗的，有沒有出櫃對主人公來說可能是沒有意義的。蔡在電影裡的自我表現，可能受限於他和小康的鏡像關係，那是一個拒絕語言進入和理解的暗櫃，因此敘事邏輯只能減到最低。薩里斯在多年以後反思作者論，曾表示訪談固然也是一種自主的藝術形式，但他提醒大家一位在訪談中表現良好的導演，未必是一位能攝製好片的導演；同樣的，一位在訪談中表現差勁的導演，未必是一位攝製爛片的導演。無論如何，他坦言反對導演參與訪談，因為他更堅信一位導演在影片中的正式言說（formal utterances）可以提供我們更多有關於這位導演的藝術個性，遠遠多於這位導演在訪談中能發出的非正式言說（Sarris 2003：24）。蔡多年以來頻密配合媒體和學者對他進行大量訪談，大部分觀眾群對他電影的理解，需要依賴蔡在電影敘鏡外的非正式言說。在這些訪談中，作為作者導演的蔡沉醉於敘述和詮釋自己的電影和演員，並強烈反駁一些在他看來是影評者對他電影的誤讀，尤其對影評者把他的電影定位為同志電影，感到不自在和反感。然而蔡又經常重複跟媒體記者暗示，他在現實中跟小康的親密關係，並說他的電影就是小康的電影，如果有一天小康不拍電影，他就不拍電影了（林建國、蔡明亮2002：18-19）。

　　蔡從現實訪談到銀幕鏡像，多年以來重複對小康進行的曖昧告白，讓蔡電影的觀眾群在觀賞片中小康身體展現的同性戀和酷兒性之際，產生了一種「鏡像體驗」：一種想像和現實之間的重疊和混淆。這是蔡的作者電影特有的視覺快感。用邁克羅勒（Michael Lawrence）的說法，小康的肉體存在與蔡的全部作品是密不可分的一體（Lawrence 2010：152）。然而，蔡要憑什麼理由，要求觀眾凝視小康的肉身，一部又一部重複出現在蔡的電影

裡？作者論所形成的「影像迷戀」正好提供了一個合法的理由。
當追隨作者電影的觀眾，在銀幕上凝視小康的肉身，大家一起分
享了作為作者導演的蔡通過攝影機，凝視小康身體所產生的集體
快感。這些集體快感重新確認蔡作為一位作者導演的可持續性發
展。這些通過一個作者導演不斷重複把小康肉身化的影像機制，
最終讓蔡電影的觀眾對這個小康之家，產生一種「酷兒之家」的
「影像迷戀」。換言之，蔡原本對小康身體的「影像迷戀」，和觀
眾對蔡電影小康之家的「影像迷戀」，都是建立在鏡像體驗的基
礎上。

　　在這種宣揚作者論的「影像迷戀」裡，蔡可以不需要讓自己
的酷兒身分在現實中現身，因為蔡在現實和影片中，寧願把小康
誤認為自己的自我，蔡在現實中那些頻頻表示不想被酷兒們和媒
體標籤的告白，就是蔡對直男小康的操演。蔡的作者論，既是蔡
理直氣壯為同志打造的美麗暗櫃，也是酷兒和直男的攜手共盟，
它讓觀眾重複在銀幕鏡像中，看到了代表蔡的小康肉身的酷兒操
演。小康在片中也是在操演蔡在現實中的酷兒身分。因此小康當
然更沒必要現身，你要一個直男現身成什麼呢？

　　最終，蔡的作者電影為大家完美示範了一個華人家庭裡，一
個同志／酷兒和一個直男如何需要攜手共盟在美麗暗櫃和諧共處
一生的故事。他倆不需要談情說愛，只是借助銀幕鏡像，互相操
演彼此的自我。這就好比現實生活中，很多男同志尋尋覓覓理想
的終身伴侶（life partner），總坦白和奢望對方要看起來像一個直
男（straight acting），必須具備直男的男性氣概，這些男同志最
終往往會失望，在男同志圈子也許不容易找到一個看起來像直男
的男同性戀者，除非他是一個直男；或者除非他不在男同志圈子

中，他是一個隱身在暗櫃中的男同志，操演直男的一切動作和表情，假裝自己可以不必是一個男同志。這在現實中男同志也許不太容易找到的直男伴侶，蔡卻神奇地通過新電影的「影像迷戀」找到了，他是小康，他是蔡的鏡花水月。

　　這樣一個給人感覺愛上操演男同志的直男──小康，也許不容易在現實生活的敘事邏輯中讓男同志找到，也許他只能在影像中存活。最終這些華人同志在現實中更多的時間多半可能是孤單的，一如蔡電影裡的男同志。一個華人同志能現身成什麼呢？華人家庭的傳統倫理文化基本上傾向於不承認／不相信個體可以單獨存活，更遑論同志個體的存活和單獨的現身，一個同志的現身對這種傳統倫理文化而言構不成「倫理」，至少是一個同志找到一個理想的終生伴侶之後，一起現身和長久相守在一起才有可能成就「倫理」。如果這個理想的終身伴侶永遠只能活在銀幕鏡像裡，最終也許沒有多少華人同志能在現實的華人家庭倫理中成功現身，因為只要這層鏡像關係在男同和直男之間繼續普遍得到現實男同話語的強力維持，那就是其中一座讓華人同志在面對傳統倫理文化的質問中自動失去敘事邏輯能力的最大暗櫃。換言之，蔡至今的言行和作品，更多時候是通過鏡像體驗，打造華人酷兒與直男攜手共盟的美麗暗櫃；它也是一種屬於華人特有的酷兒操演，自我表現和敘事邏輯的決裂，再加上其他各種外因，如果這些華人特有的酷兒操演多半只能在銀幕鏡像中進行，並在現實以「含蓄美學」見稱的華人家庭倫理政治中自動隱身，也許不斷解構／打破這座無所不在的暗櫃很可能是華人同志的不可能任務──如果華人家庭倫理文化沒有呼喚出自求更新的轉型正義。

第二章

鏡外之域
論雅斯敏電影的國族寓言、華夷風和跨性別

一、雅斯敏與「一個馬來西亞」

　　作為一名在國際影展上公認出色的馬來西亞女導演，馬來裔導演雅斯敏（Yasmin Ahmad，1958-2009）攝製一系列帶有「半自傳性」的跨族電影，重複再現一位名叫「阿蘭」（Orked）的馬來裔女孩的羅曼史。[1]她戀愛的對象周旋於華人、馬來人和印度人之間，尤其鍾情於一位名叫「阿龍」的華裔男孩。她的電影特別是《單眼皮》（Sepet）大量夾雜各種語言，其中有粵語、華語、閩南語、馬來語、英語和泰語，生動再現了馬來西亞是個多語和多元族群的國家，讓她得到大馬愛國主義陣營和各族觀眾的歡迎，並在她去世後得到大馬政府的青睞，在執政黨推動的「一個馬來西亞」（One Malaysia）意識形態運動中以她作為團結各族並促進社會和諧的代言人，並獲頒「一個馬來西亞文化獎」。這個獎項由執政黨之一的馬華公會主辦，宗旨是表揚本地文化工作者和鼓勵「一個馬來西亞」理念。民間年輕有為的馬華學者蘇穎欣在哀悼雅斯敏的去世時深情寫道：「我想，我們失去的不僅僅是一位導演、一位廣告人，而是一位比任何人都了解『One Malaysia』真正含義的馬來西亞人。」（蘇穎欣2009：12）一個馬來裔導演的電影如此受到大馬華裔在朝在野的肯定，這是很值得重視的現象。

　　當近年馬來西亞國族政治運動的「一個馬來西亞」收編雅斯敏為代言人的當兒，那些追溯雅斯敏跨性別經驗的公共論述卻

1 坊間比較多人把Orked（Orchid的馬來語）譯成「胡姬」，本書選用張錦忠比較傳神的譯名「阿蘭」。在我看來，相對於「胡姬」譯名的陰性化，「阿蘭」則顯得比較「陰陽同體」（中國電影《東宮西宮》的男主角亦稱「阿蘭」），這更能凸顯「阿蘭」和雅斯敏的跨性別身分。有關張錦忠對雅斯敏的論述，參見張錦忠（2009b：10-11）。

被壓抑下來。自從雅斯敏不幸中風去世後，圍繞她過去跨性別身
分的曝光，一時成為馬來西亞傳媒從報刊到網路的爭議話題。有
一家馬來報*Kosmo*在頭條作了一個報導〈雅斯敏的命運：死為
女人，不分種族的粉絲為她哀悼〉（Anon. 2009a：1）。第二頁出
現另一篇報導〈從足球明星到卓越導演〉（Anon. 2009b：2）。從
這些標題和報導的內容，其實我們看不到這個馬來報記者的「惡
意」，可是後來這篇報導卻被指責有意揭開雅斯敏的陰陽人身
分，其用意是要妖魔化雅斯敏。首先，馬來西亞前首相馬哈迪的
女兒——瑪麗娜·馬哈迪（Marina Mahathir），在部落格發表文
章，嚴厲抨擊這家報紙在醜化雅斯敏，並號召讀者抵制這家報紙
（Marina 2009）。*Kosmo*記者訪問兩個雅斯敏過去的同學，這兩個
同學告訴記者，他們很確定雅斯敏之前就是他們的男同學Zulkifli
Ahmad。那時候他還跟他們一起踢足球，而且Zulkifli Ahmad還代
表過馬來西亞的州區參加足球比賽，是一位非常卓越的足球員，
而且還是個優秀歌手。Zulkifli Ahmad曾經參加馬來西亞國營電視
臺的歌唱比賽，得了亞軍。他的音樂才華令人難忘，懂得唱歌、
編曲、彈鋼琴，是個全能型的歌手（Anon. 2009b：2）。此外，
Kosmo 記者們也來到Zulkifli Ahmad出生地麻坡（Muar），找到
Zulkifli Ahmad的一位奶奶近親（*nenek saudara*）。童年的Zulkifli
Ahmad經常向這位奶奶近親撒嬌。這位老奶奶向記者分享她對於
Zulkifli Ahmad的兒時回憶。從這些還在世的近親朋友對Zulkifli
Ahmad（或Yasmin Ahmad）無限敬佩的追憶看來，我們實在沒有
理由認為他們對Yasmin Ahmad的追憶含有惡意。無論我們是否
選擇相信這些報導，這些Zulkifli Ahmad（或Yasmin Ahmad）的
親戚朋友對於她（或他「s/he」）曾經作為Zulkifli Ahmad的記憶

權利，不應該被剝奪，以及粗暴被對待[2]。

　　非比尋常的是，瑪麗娜的那篇文章在社會得到很大的迴響和支持。很多馬來讀者認為這份報紙不應該去報導和挖掘導演生前的事蹟──所謂的「淫穢故事」（*cerita lucah*），包括雅斯敏的母親，她在接受媒體的訪問時，不斷強調自己的女兒名符其實就是一個女人。後來很多馬來讀者杯葛這份報紙，導致馬來西亞的內政部長希沙慕丁（Hishammuddin Hussein）也加入戰圍，譴責這份報紙報導「淫穢故事」。最後，這報紙以大頭條向雅斯敏家人、親戚朋友和廣大讀者道歉（Anon. 2009c：1）。

　　這些輿論發展到晚近，雅斯敏作為跨性別身分的爭議很不幸已完全成為主流媒體的禁忌話題。但主流媒體卻熱衷以雅斯敏電影再現的族群團結，宣傳執政黨的「一個馬來西亞」意識形態[3]。「一個馬來西亞」是馬來西亞現任首相納吉（Najib Tun Razak）於2009年提出要團結各族群的執政口號。由於執政黨在2008年的全國大選中失去了三分之二的國會議席，為了贏回選民尤其是華族與印族對執政黨的支持，「一個馬來西亞」的理念基礎即是「保障所有族群的命運，沒有任何一方會被邊緣化。」（Pejabat Perdana Menteri 2009：5）[4]當這句允諾「社會公正」的口號，每日

2 雖然本章志不在於論證過去的Yasmin Ahmad是否就是Zulkifli Ahmad，但筆者一如其他網路讀者，私下比較傾向相信有關Yasmin Ahmad曾是Zulkifli Ahmad的報導，不認為這只是「謠言」，理由有二：其一、*Kosmo*公佈Zulkifli Ahmad的幾張照片，跟Yasmin Ahmad的樣子太神似了；其二、Yasmin Ahmad的近親好友至今為止，並沒有拿出任何證據，否認過去的Yasmin Ahmad就是Zulkifli Ahmad的說法。

3 例如號稱馬來西亞銷量第一的華文雜誌《風采》於2009年9月10日就以專題〈Yasmin Ahmad的一個馬來西亞〉來紀念已逝的雅斯敏。

4 該馬來文手冊可以直接從網站www.1malaysia.com.my下載（下載日期：2012年1月10日）。該網站至今為止完全沒有提供華文、淡米爾文或英文版的《一個馬來西亞手冊》。既然「一個馬來西亞」政治理念主張要接受和尊重馬來西亞的各族多元文化，但從此宣傳檔僅有馬來

鋪天蓋地從國營電視臺散播出去，很少人去留意官方設立的「一
個馬來西亞」網站，其宣傳手冊如此描述「社會公正」：「社會
公正應該考慮到各族不同層次的進步水準。因此，政府政策和國
家憲法保障下的特定群體的需要，有必要繼續貫徹。」（11）原
來所謂的「社會公正」還得首先考慮「政府政策和國家憲法保障
下的特定群體的需要」（11）。此含糊帶過的「特定群體」無非
指的是「土著特權」（Bumiputra privileges）。這個已被寫在國家
憲法的「土著特權」，其實才是導致馬來西亞各族群多年產生衝
突的主要因素。「一個馬來西亞」宣傳手冊非但沒有正視這個問
題，反而不允許國民去提起這些寫在國家憲法的敏感種族議題。

　　自從雅斯敏於2009年7月不幸中風去世後，有關雅斯敏的
電影在馬來西亞媒體的報導和探討下，幾乎均變成了只是當今執
政黨鋪天蓋地的政治口號「一個馬來西亞」的「樣板」和「注
釋」。「一個馬來西亞」口號允諾了「社會正義」和「公平原
則」，並且執政黨每日通過國營電視臺散播「讓每一個族群都不
會感覺到他們被邊緣化」的意識形態。如果我們把國族定義成
「共用的文化」（Gellner 2006：5-7），「一個馬來西亞」的目標
看似要建立一個不分膚色、文化、宗教和性別的「國族」，無疑
這亦是馬來西亞獨立以來國族建構的又一最新工程。但在馬來執
政黨巫統一直捍衛「土著特權」到近年不斷強化的「馬來主權」
（ *ketuanan Melayu* / Malay dominance）來看，這個「一個馬來西
亞」是否能超越其「政治口號」的層次，其實其至今的發展並不
容樂觀。至少我們有必要去追問，自從雅斯敏去世後，媒體是如

文版本看來，《一個馬來西亞手冊》顯然沒有顧及到其他族群的感受。

何評價和再現雅斯敏本人和她的電影？當媒體都在強調這是「一個馬來西亞」故事的時候，到底我們不想說什麼？不敢說什麼？或者無法說什麼？

　　為什麼雅斯敏如果前半生是一個陰陽人，就是一個「淫穢故事」？為什麼她現在不能走入大馬國族話語的視域？這場事件的風風雨雨，後來導致她個人的一些「過去」完全變成一個禁忌，媒體不敢碰。當大家不斷利用雅斯敏的電影去談「一個馬來西亞」的理念，大家潛意識想遮蔽什麼？本章無意去否定雅斯敏選擇女性認同作為她的性別身分，然而卻希望從她的電影敘鏡內外管窺她的女性認同是如何跟跨性別意識產生對話和協商，華夷風元素在整個過程中是否在發揮作用？

二、華夷風與鏡外之域的跨性別

　　電影 *Sepet*，馬來文原意是「單眼皮」，但此片的英文譯名是 *Chinese Eyes*，譯名本身似乎暗示了馬來西亞的單一馬來民族國家體制，現在需要馬來西亞華裔的眼睛重新賦予審視和修訂。事實上，她的電影最引起華裔觀眾注意的正是那些華夷風元素。而且此片超過二分之一的對白夾雜了粵語、華語、閩南語，大量香港流行文化符號的再現，包括電影插曲直接採納了許冠傑的三首粵語歌〈世事如棋〉、〈梨渦淺笑〉和〈浪子心聲〉，以及穿插了主角們之間有關《上海灘》（周潤發）、《英雄本色》（吳宇森）和《重慶森林》（金城武）的對話。這正是史書美論及香港電影散播到東南亞，以一種所謂的「作為一種想像共同體的華語語系」在雅斯敏電影的再現力證（Shih 2007：36）。

　　史書美以「多元聲音」和「多元拼字」來歸納她對馬來西亞華語語系作家和電影工作者的觀察（Shih 2011：716）。其實這兩個關鍵詞也可以非常貼切用來概括雅斯敏的電影特色。雖然雅斯敏是馬來人，但這沒有阻礙她把更多的華夷風元素注入她的電影。這些華夷風元素在她電影的表述，可視之為「華語語系的概念不僅顯示華語的多樣性，而且也突出華語如何在跟本土非華語的諸種語言交配中產生本土化與揉雜化的過程。」（Shih 2011：716）不但如此，雅斯敏也很擅長在電影裡結合其他亞洲流行歌曲例如泰語歌和印地語歌進行敘事，形成視聽結合的多語主義，把被大馬當代後殖民多元文化主義所壓制的揉雜化重新賦予活力（Bernards 2017：55-57）。

　　即使雅斯敏的電影幕前幕後集中和催生了一批優秀的馬來西亞華裔、馬來裔和印裔的電影工作者，不過正如雅斯敏生前不喜歡別人以馬來語電影來標籤她的電影，可能她也不一定會贊成人們把她的電影視為華語語系電影。正如邱玉清所指出，大部分優秀的東南亞電影工作者並不一定喜歡以族性／種族的視角來歸類他們本身的電影（Khoo 2009b：70），雅斯敏正是其中一位先行者，但擺脫了種族主義的枷鎖之後，她的電影卻迅速被國族主義意識形態收編。本章雖然也不一定同意要以國族電影來簡單標籤她的電影，但也沒有意圖要以華語語系電影來收編她的所有電影，只是要指出華夷風元素在她電影的存在，非但是我們無法繞開的事實，也是很值得分析的特點。

　　當雅斯敏本身說她自己是在拍「馬來西亞電影」，而不是「馬來語電影」，她本身能說什麼？無法說什麼？是怎樣一個語言結構在決定媒體和她不能說什麼？馬來西亞執政黨近十多年來

兩度提控前副首相安華「雞姦」男人。這則讓國際媒體譁然的事件，早已讓馬來西亞以「提控和懲罰」雞姦者和同性戀者而「聞名」於全世界。在一個如此嚴格執行「異性戀霸權」，以「父權中心主義」為「治國理念」的國家裡，關於雅斯敏個人的故事，有沒有辦法通過語言文字說出來？如果不能，它能不能通過電影的場面調度，那些深藏在電影裡面的視覺表現，那些身體語言表達出來？我們可不可以從雅斯敏的電影留下的一些痕跡，管窺她對「陰陽同體」（intersex）的一些想法？本章借用羅麗蒂斯（Teresa de Lauretis）的鏡外之域（space-off）概念，審視雅斯敏的電影如何動用性別技術（technologies of gender），一面在重寫作者導演（auteur）的性別理念同時，一面卻遮蔽往昔那些所謂的「淫穢故事」。

　　「鏡外之域」是電影景框之內看不見，但卻可以在景框的生產中被推定出來的空間——他方（elsewhere）（De Lauretis 1987：26）。羅麗蒂斯以此來形容女性主義者或女人生產的話語即使再現於文字或影像中，總是無法成功被再現——不可再現（unrepresentable），或者形成一種不被承認的再現（25）。羅麗蒂斯認為性別（gender）即是生產，它被生產於一系列社會技術、工藝社會或生物醫學的行使過程中（3）。她提出此「性別技術」的概念來取代傅柯（Michel Foucault）在《性經驗史》提出的「性技術」（technology of sex）。羅麗蒂斯指出傅柯的「性技術」無視男女主體的差異索求，以及男女性向在論述和實踐中存在的差異性（3）。在羅麗蒂斯看來，電影機制（cinematic apparatus）往往也是「性別技術」進行操練的場域（13）。由於雅斯敏本身是個導演，再加上其「陰陽同體」被規訓和撕裂的生命情境。本章恰好

可以挪用羅麗蒂斯的「性別技術」和「鏡外之域」概念，嘗試重構雅斯敏「陰陽同體」的可能身分。在「一個馬來西亞」的意識形態詢喚和觀眾觀看「羅曼史」的接受美學之間，本章也有意詮釋「內在意義」如何產生？「鏡外之域」的「他方」又是如何被遮蔽和置換？

　　時下學界更傾向以「陰陽同體」來統一指稱那些擁有「雌雄同體」（hermaphrodite）或「雙性同體」（androgyny）的個人。本章把「雌雄同體」視之為「陰陽同體」的具體呈現，「陰陽同體」是一種始終被汙名化和匿名化的性別主體，「雙性同體」則指涉每人在心理功能上都具備的男女特質，一如埃萊娜·西蘇在《美杜莎的笑聲》指出：「每個人在自身中找到兩性的存在，這種存在依據男女個人，其明顯與堅決的程度是多種多樣的，既不排除差別也不排除其中一性……」（西蘇1992：199）「雌雄同體」則在醫學上被定義為一個人的身體同時具有足於發揮功能的睾丸和卵巢組織（Khairuddin Yusof，Low Wah-yun，Wong Yut-lin 1987：8），俗稱陰陽人，伊斯蘭教把陰陽人稱為 *Khunsa*。在她生前網上就有傳言指雅斯敏是 *Khunsa*（Adi Keladi 2007）。在1983年之前，馬來西亞的穆斯林允許進行變性手術（Teh 2002：49），但1983年2月24日的馬來統治者會議決議，穆斯林進行由男變女或由女變男的手術，有違伊斯蘭教義。伊斯蘭教把性別（gender）分類成四種：男、女、陰陽人和「娘娘腔者」（*mukhannis* 或 *mukhannas*，一般指的是那些從小就娘娘腔的男性）。根據伊斯蘭教義，只有男和女的性別是可以被接受的，陰陽人（*Khunsa*）必須在睾丸和卵巢的性器官之間，通過手術的切除，選擇其一。伊斯蘭教嚴禁「娘娘腔者」化妝、易裝、注射荷爾蒙和隆胸（45-

46）。馬來統治者會議決議就是根據上述伊斯蘭教義，嚴禁那些天生只有一個生殖器官的「變性人」（transsexual，在馬來西亞他們俗稱 *Mak nyahs*）進行任何去除睪丸或裝置卵巢的手術，但卻允許陰陽人進行變性手術（Khairuddin Yusof，Low Wah-yun，Wong Yut-lin 1987：10）。這個決議深深影響了馬來西亞變性人的權益至今。

如果 *Kosmo* 的報導屬實，可以推測雅斯敏是在比較寬鬆的1970年代，通過變性手術把自己的睪丸去除，保留了卵巢，從之前的社會性別「男性」Zulkifli Ahmad 轉成社會性別「女性」Yasmin Ahmad。[5] 雅斯敏曾跟記者間接表明了她對「陰陽同體」的一些看法，例如她曾經非常讚賞馬來西亞的一個導演奧斯曼（Osman Ali）。這個導演曾經拍過一部紀錄性電影叫做《開火》（*Bukak Api*），是關於馬來西亞跨性別者和性工作者生存困境的故事。電影在馬來西亞引起爭議，可是雅斯敏認為這是「一部值得驕傲的馬來西亞電影」（許通元2007：122）。這是雅斯敏間接地表明了她對跨性別弱勢群體的支持。而且在她死之前她曾經跟日本片商討論，有關拍攝一部據悉可能改編自吳爾芙《歐蘭朵》（*Orlando*）的電影。吳爾芙在《歐蘭朵》及其他著作裡，很早就

5 雅斯敏以前是否可能是真雌雄同體（true hermaphroditism）或假雌雄同體（pseudo herma-phroditism）或其他性別？本章無法回答或推測，因此才以陰陽同體（intersex）稱之。雖然安妮芳斯林（Anne Fausto-Sterling）曾在她的論文〈五種性：為何僅有男性和女性是不夠的？〉認為人類性別應該分成五種，除了男性（Male）和女性（Female），還應該有真雌雄同體，男性假雌雄同體（male pseudohermaphrodites）和女性假雌雄同體（female pseudohermaphro-dites），並認為後三種不應該以陰陽同體統稱（Fausto-Sterling 1993：20-24）。可是，後來安妮芳斯林放棄了此說，甚至同意了一些批評：「陰陽同體和其支持者最好轉移每個人對『外生殖器』（genitals）的聚焦，並提出獨立的陰陽同體訴求。」（Fausto-Sterling 2000：110）雖然本章的題旨也不是僅把讀者的目光引向雅斯敏的外生殖器，但是並不同意陰陽同體群體就需要無條件放棄他們為自己身分認同訴求的權利。

提出「雙性同體」（androgyny）這個概念。[6]另外值得一提的是，雅斯敏在生前表示她最欣賞的兩位導演，分別是阿莫多瓦（Pedro Almodóvar）和山田洋次（Yoji Yamada）（Amir 2009：164）。前者是憑著拍攝酷兒電影名聞全球的酷兒導演，後者是一位曾在中國長大和求學，具有生存在華夷風環境經歷的日本著名導演。無獨有偶，兩者分別和雅斯敏的跨性別意識和華夷風經歷有關。

三、作者論：從羅曼史到國族寓言

雅斯敏的三部電影《單眼皮》（*Sepet*），《心慌慌》（*Gubra*）和《木星》（*Mukhsin*）均再現了馬來女子與異族男孩的羅曼史敘事。以拍攝時間的先後和規模來看，《單眼皮》是這條羅曼史的引爆起點，在馬來西亞引起的反響也是最大。馬來少女阿蘭跟華裔少男阿龍的愛情故事在接下來的《心慌慌》和《木星》裡雖然已不是情節的主線，但他們的幽靈不散，繼續不時穿插在故事主人翁的記憶和現實中。本章把這種在現實與夢境中綿延下去的愛情故事，稱之為羅曼史。在《單眼皮》的速食店中，當阿蘭跟阿龍談到彼此喜歡的電影類型，阿蘭說她不喜歡愛情故事，阿龍則說他和其他華人一樣，比較喜歡愛情故事，此段表白已暗示阿龍接下來會苦戀阿蘭，最後當阿蘭決定要進入這個愛情故事的時候，她發現她永遠失去了阿龍，阿龍遭遇不測喪生。

6 吳爾芙在她的《自己的房間》屢次表示同意科樂（Coleridge）的看法：「雙性同體是偉大的意識」（Woolf 2005：624）。《歐蘭朵》是小說，沒有像散文集《自己的房間》那樣直接談論「雙性同體」，但故事主題涉及到一個英俊男人在三十歲後，餘生莫名變成女人的故事。這個故事跟雅斯敏的一生，有些呼應之處。

　　這場跨族之戀所承載的悲劇象徵意義，一個華族少男苦戀馬來少女的愛情故事，可以輕易被引申為一則詹明信式的「國族寓言」：「第三世界文化中的寓言性質，講述關於一個人和個人經驗的故事時最終包含了對整個集體本身的經驗的艱難敘述。」（Jameson 1986：85-86）導演曾經這麼對媒體說道，其實《單眼皮》只是一個關於男人和女人相愛的愛情故事，跟馬來人和華人無關（佚名2009）。開宗明義，雅斯敏已表示了她對種族本位主義的不屑，但她企圖解決種族主義的方式，乍看之下，似乎跟馬來西亞巫統政客無異，就是打出「國族」的牌子。雅斯敏每逢佳節為執政黨巫統所控制的國油公司製作電視廣告，電視廣告重複再現的「種族和諧、國民團結」訊息即是一例。[7]但雅斯敏也曾經在電影藉阿蘭之口道出：「如果馬來西亞只是一個單一民族的國家，我不會想要留在這個馬來西亞。」可見雅斯敏期待的是一個多元異質的馬來西亞國族的形成，這有別於巫統政客主張的單一馬來民族主義的國族意識形態。這也導致雅斯敏的電影經常被保守的馬來知識界批評，雅斯敏如此做出回應：

　　　　他們說我反馬來人。他們蠢到不行。如果你很優秀，你在成長中認為你的族群，對於某些事情無法勝任，所以你要保護他們，那是你所想的，因為你不曾在你的生活中掙扎。如果你不具備條件，你什麼都不是。你只有死路一條。（許通元2007：123；黑體作者自加）

7　有關雅斯敏的國油廣告，如何再現導演本身的政治立場對現任執政黨國族意識形態的應合和支持，參見Amir（2009：183-206）。

　　雅斯敏對準馬來人總是濫用「土著特權」要求政府「保護他們」作出抨擊和反思，顯然讓馬來主流社會不快（Khoo 2009：110-113）。《單眼皮》中的阿龍高考成績比阿蘭出色，但阿蘭順利取得政府獎學金出國深造，阿龍卻沒這個機會。雅斯敏脫離「我族中心」（ethnocentrism）的用心和實踐，使得她是繼南利（P. Ramlee）之後，最受到當今馬來西亞各族同胞歡迎和讚賞的馬來導演。可是畢竟有別於南利的大眾電影（popular film），雅斯敏的電影風格，走的是作者電影（authorial film）的路線，每一部影片重複出現似曾相識的人物，深深帶有作者導演的烙印。

　　無可否認，雅斯敏完全符合安德魯‧薩里斯對作者導演的三個著名定義。首先，這個導演必須很熟練地掌握電影的拍攝技巧，薩里斯斷言「如果一個導演沒有嫻熟的拍攝技術，沒有對電影的基本天賦，他會自動被踢出導演的殿堂。」（Sarris 2004：30）由於雅斯敏是拍廣告出身，她往往擅於在最短時間內，通過幾組精簡的蒙太奇鏡頭，把一個情節很簡潔地交代完畢，與一些作者導演偏愛運用冗長的長鏡頭作為敘事有很大的差別。再來，由於雅斯敏本身曾是一個非常出色的爵士歌手，70年代還灌錄過兩張唱片，她的電影在處理聲音、配樂方面往往讓人驚嘆，遺作《戀戀茉莉香》（*Talentime*）對每一首電影音樂的精湛處理，就是佐證。無論是對影像或聲音，雅斯敏都有其敏感的領會和創造，其具備拍攝電影的天賦可見一斑。除了與本土華裔音樂人張子夫（Pete Teo）聯手為插曲〈僅是一個男孩〉（*Just One Boy*）寫詞，該影片中的另外一首插曲〈沉默之愛〉（*Love in Silence*）的歌曲和歌詞，均出自雅斯敏之手。無論是影像或聲音，雅斯敏經常注

入敏銳和靈敏的構想和創意。[8] 這難免讓本地觀眾想起上個世紀70年代那位非常具有音樂才華的Zulkifli Ahmad。

　　第二個薩里斯對作者導演的定義：「導演具有易以辨認的個性。導演必須在超過一組電影中，展示一定的風格特徵，這些重現成為其個人印記。」（Sarris 2004：31）雅斯敏的四部電影《眼茫茫》（*Rabun*）、《單眼皮》、《木星》到《心慌慌》，均出現一個同名女主角叫阿蘭。除了《眼茫茫》用的不是同樣的演員之外，其他三部影片都是選用非職業演員莎莉法‧阿曼尼（Sharifah Amani）飾演阿蘭。《心慌慌》、《木星》和《單眼皮》都是關於阿蘭的故事。[9]

　　第三個薩里斯對作者導演的定義：「電影最大的榮譽在於它的藝術性，內在意義可以在導演個性和電影素材之間的張力中被推斷出來。」（Sarris 2004：31）有關於「內在意義」的闡釋，薩里斯還做了補充：

　　　　內在意義的概念相當等於阿斯特呂克（Alexandre Astruc）
　　　　所謂的「視覺表現」，但不等同……它在任何一種文學理解
　　　　中均是充滿歧異，因為它的一部分已經和電影題材嵌合，並
　　　　且無法在非電影的術語中得到演繹。（Sarris 2004：31）

8　有關 *Talentime* 的音樂與影像，參見Amir（2009：170-179）。

9　一如其他的作者導演，雅斯敏也喜歡在她的電影裡使用非職業演員，莎莉法‧阿曼尼即是其中之一。雅斯敏是在一個餐廳發掘莎莉法‧阿曼尼，她突然發現有個女孩子講話很大聲，據雅斯敏透露，這很像「年輕時候的自己」，因此她決定選用她作為《單眼皮》的女主角。《單眼皮》的男主角阿龍亦是非職業演員，他也陸續在雅斯敏的這三部電影出現了。他原名黃子祥，在雅斯敏主管的廣告公司工作。

　　由於電影術語「視覺表現」（mise-en-scène，又譯「場面調度」），具備一定的歧異性，後來薩里斯在其他文章裡，做了更重要的補充：「『視覺表現』不僅是一道存在於我們在銀幕上所看到和感覺到的，與我們通過文字表達之間的鴻溝，而且還是導演的意願和其對觀眾影響之間的鴻溝。」（Sarris 1981：66）換言之，導演是否能給電影注入足夠個人的意願和意識形態，以及激情的生命力，而觀眾在接受光影的層面，其對「視覺表現」的詮釋，在多大的程度上又與導演的意識形態有所出入，正是「內在意義」得以協商和博弈的交叉點，亦是「鏡外之域」形成的所在。

四、酷讀《木星》和《單眼皮》的跨性別

　　首先得從《木星》談起，因為此片處理阿蘭的童年時光。導演安排阿蘭在華小就讀，身材高大的她初次和矮小的阿龍在那裡對望相遇（類似一幕亦在《單眼皮》出現），當時阿蘭眼盯阿龍，不發一言擦身而過。阿蘭被周圍夥伴嘲笑「比男生更粗魯」。阿蘭不喜歡依照全家人對她的規訓和鄰家女孩們玩遊戲。父親只能以帶她去觀看足球比賽作為交換條件，阿蘭才勉強答應跟女孩們玩「家家酒」的遊戲，但也只扮演「新郎」的角色。她很喜歡戴着馬來男生的宋卡帽子（*songkok*），喜歡觀賞馬來男生們踢足球和玩劇烈的衝撞遊戲（*galah panjang*）（圖2.1）。她跟木星最初是「不打不相識」。木星的衝撞遊戲缺一角，其他玩伴調侃，不如讓粗魯的阿蘭充當男孩加入，十三歲的木星起初不相信阿蘭具備男生們衝撞的能力，因為十歲的阿蘭的生物性別本來

就看似女性（她開始微帶豐滿的身體已顯現這點），不過當木星試探性地往阿蘭的身體拋擲一粒球，阿蘭非但沒有退縮，反而拾起那粒球，猛力拍打向木星的頭部，並對木星作出劍拔弩張的作戰姿勢。木星終於同意其他男性玩伴的看法，阿蘭的社會性別是比較陽剛的，因此請她加入衝撞遊戲。

　　對足球和衝撞遊戲的熱愛，使他倆在遊戲過程中結成知己。木星還教阿蘭爬樹和放風箏。有一次的衝撞遊戲，阿蘭和一名馬來男生在地上摔跤、鬥搏、翻滾，出於遊戲需要，彼此有了親密的肢體接觸，阿蘭非常投入於遊戲，當她的腰際被該名小男生緊抱著，一如馬來西亞的另一位獨立電影導演兼影評家阿謬所言，阿蘭極度享受遊戲的過程（Amir 2009：126）。一直暗戀她的木星，看在眼裡格外難受，木星「吃醋」了，很生氣地把阿蘭強拉出整個遊戲陣容。阿蘭感覺自己被木星羞辱，此事件顯然對阿蘭造成巨大的成長創傷，不然她也不會回家，在父親的勸慰下，第一次在銀幕上流下了眼淚，從此以後，她非常生氣木星，拒絕再跟他說話，無論木星怎樣苦苦哀求和道歉。到底要如何理解阿蘭的憤怒？表面上我們看到是因為阿蘭對自己無法再獲許加入男孩們的衝撞遊戲，而深感憤懣，但實質上，是因為木星揭穿／提醒了阿蘭，有關於她「女性」的生物身分，而導致阿蘭陷入了憂鬱的情緒之中。木星之所以要這樣提醒阿蘭的生物性別，是因為木星自己知道再這樣跟「男人婆」（tomboyish）阿蘭交往下去，他會持續遭受馬來男同伴的嘲弄，他們會錯以為木星對阿蘭的初戀是「同性戀」，而不是法律和伊斯蘭教認同的「異性戀」。木星要求阿蘭留長髮，正是他努力要和阿蘭展開所謂的「健康關係」（121）。木星向她示愛，雖然阿蘭按照木星之前的意願留起

長髮，可是發現她不喜歡木星了。也許當一開始木星要求阿蘭別把頭髮剪掉，便已註定了他倆的感情已不可能導向一種自然的發展（121）。阿蘭顯然覺得以男性的社會性別在日常活動中跟木星交往比較自在和自然，也更能跟木星產生默契。因此在某種程度上，阿蘭和木星的感情不似「異性戀」，更像「同性戀」。因為一旦阿蘭恢復自己的生物性別「女性」，留起長髮，她反而對眼前的木星覺得陌生和格格不入。一直到最後一幕，阿蘭還是跟木星不發一言，即使木星哭著向她道別，說自己將要離開此地。導演安排阿蘭目送他的方式，竟然是以一種陽剛性的動作——爬樹，悄悄登高望遠，目送木星離去。

　　各種男生的運動遊戲，例如足球比賽，在《木星》裡反覆映現，阿蘭和木星既是觀者，也是參與的一員。這暗示／提醒了我們雅斯敏曾是一個非常卓越的足球員兼運動好手。在現實裡，雅斯敏從來沒對外否認阿蘭就是她的自畫像，演員莎莉法‧阿曼尼的作風就像年輕時候的自己：粗獷、豪邁。與其說莎莉法‧阿曼尼等同雅斯敏，不如說她更似雅斯敏「性別理念」（gender ideal）的化身：雙身同體。雅斯敏自稱是「在無意識的情況下完成了《木星》」（許通元 2007：120），並感嘆自己沒能機智地從中抽身而出。這句話無意中透露《木星》與雅斯敏之間的私密性與難言之隱。不過，這個企圖通過影片再現作者主體的過程，在我看來顯露出「性別技術」的重寫與剪輯的痕跡（trace）。一方面，雅斯敏不斷對外宣稱自己年輕的時候極像女演員莎莉法‧阿曼尼，其實是要觀眾自然而然把她聯想成是一個由始至終的「女人」，只不過在心理和性格上有些「雙性同體」，換言之，導演是要通過電影的「性別技術」「改寫／遮蔽」自己從 Zulkifli Ahmad「變

性」到Yasmin Ahmad的可能歷史；另一方面，她卻在無意識中
在《木星》裡把阿蘭對陽剛的徹底嚮往（正如Zulkifli Ahmad對
諸種男性體育運動的追求），做了無意識的暴露。在此片裡，阿
蘭內心最大的鬱結，不在於要得到木星，而是要成為木星。一如
巴特勒曾指出「任何強烈的情感只會出現非此即彼的狀況：讓人
想得到某人，不然就是成為某個人。」（Butler 2004：132）阿蘭
的個案更複雜，不但要像木星那樣陽剛，而且最重要的是阿蘭希
翼其男性化的社會性別，可以得到周圍馬來男性同伴的認可和回
應。正當阿蘭要努力把自己馬來男性建構的欲望，投射在木星身
上的時候，她有意作為馬來男性社會性別的身分認同，卻在最後
遭受男性群體的拒絕。

　　阿蘭對陽剛之愛的嚮往，木星起初給予允諾和回應（在眾
馬來同伴的嘲笑中，依舊堅持讓阿蘭持續加入衝撞遊戲，並教會
阿蘭爬樹，即是例子），但隨著木星對阿蘭產生另外一種強烈感
情關係：希望得到並占有阿蘭，他把阿蘭逐出衝撞遊戲，以便阿
蘭的身體不會被其他男性同伴占便宜。阿蘭卻把木星魯莽舉動的
「保護主義」視之為是木星對自己追求陽剛之愛的懲罰和羞辱。
阿蘭對陽剛之愛的追求，一再被懸宕和阻擾。過後木星拒絕再認
同阿蘭的馬來男性建構，阿蘭也對木星沒有感覺了。阿蘭也只能
退守到「女身」，留起長髮，穿起馬來傳統衣裙（*baju kurung*），
表示了一種對追求馬來男性建構的失落和抵抗[10]。其現實中的演變
路徑，一如Zulkifli Ahmad選擇「變性」到Yasmin Ahmad的可能

10　一如阿謬早已指出，雅斯敏在《眼茫茫》和《心慌慌》裡，對各自影片出現的馬來男性
　　Yem和Arif和Ki，給予負面的描繪，正是其批判馬來男性建構的用心所在（Amir 2009：
　　115）。

歷史。馬來男性建構的受挫，其殘餘反倒強化了阿蘭／雅斯敏對國族情感（national affect）的持續投注。

一如學者早已指出，新興民族國家和社會想像之間的紐帶，經常以現代男性建構的角逐作為集結（Holden 2008：36）。男性建構與國族情感在西方現代性向全球的擴張中，一直處於互相替補和同構發展的過程當中，兩者缺一不可。阿蘭／雅斯敏的國族情感從何而來？其一源頭正是從阿蘭／雅斯敏受到重挫的馬來男性建構得到救贖和重構。影片接近末尾，童年的阿龍又以弱勢者的目光跟阿蘭在校園相遇，阿蘭渴望建構的陽剛形象在互相凝視的縫合中，重新得到激起和回應。也似乎只有通過跨族之戀，而且還必須是一強一弱的結合，阿蘭的男性建構才可以持續地發展下去，因此觀眾聽到阿蘭的畫外音，她洋洋自得說決定重新給阿龍一個機會[11]，其實未嘗不是重新給自己一個追求陽剛之愛的機遇。

兩個異族四目交接的場面，在《單眼皮》再次發生了。少男阿龍在街頭賣盜版光碟，第一次跟少女阿蘭驚鴻一瞥的場景，導演用了正反拍和肅音效果，兩人彼此眼神交接的剎那，周圍喧鬧的人群彷彿在那刻屏息視聽。跟《木星》如出一轍，少男阿龍在阿蘭面前，又是以一個弱者形象映現：阿龍像「流氓」那樣站在街頭販賣盜版光碟，阿蘭正是其顧客。阿龍數次被華人黑幫迫害，阿蘭再次嘗試扮演解救者的角色。最後一幕阿龍遭遇不測，細心的觀眾會不解：為什麼阿龍倒在馬路上流著鮮血，其沾著鮮

11 由於《單眼皮》開拍在先，這一段後設的表白，其實是要連接上《單眼皮》的結局，有關阿蘭決定原諒阿龍的「不忠」，但她卻發現阿龍已喪生。阿蘭給阿龍另一次機會的決定，來得太晚。

血的衣服上面，有幾個類似被槍擊的小洞口？看似不是大家理解的遭遇車禍。按照電影劇本和導演本來的構想，確實阿龍不是遭遇車禍，阿龍是被華人黑幫追殺，最後被黑幫老大擊斃在路上（Amir 2009：75-76）。後來在剪輯的時候，導演看到完成的最後一幕，有一種無法解釋的討厭油然而生（76），決定把最後黑幫在馬路上追殺阿龍的場面，都刪了，但保留了他整個人倒斃在車水馬龍的路上，鮮血淌流的事實。更弔詭的是，最後在阿蘭致予阿龍的電話中，阿龍竟然還能接手機，持續發出聲音。到底阿龍死了嗎？這種既不是生，亦不是死，既不是人，亦不是鬼，最後阿龍只能是「幽靈」（specter）。

　　導演看似保留了一個神祕性的結局，似乎阿龍死於「車禍的意外」在銀幕之內是一個可以再三被推敲的事件。無論如何，細心的觀眾還是可以目擊阿龍身上被槍傷的小洞口，但其肇禍者華人黑幫卻被導演從銀幕上刪除，形成銀幕之外的「渣滓」（圖2.2）。凶手被揚棄於「鏡外之域」，正如羅麗蒂斯指出「鏡外之域終究會被刪除，或者比較好地被電影機制的敘述塗飾和密封在影像中。」（De Lauretis 1987：26）雅斯敏在她其後的幾部電影裡，繼續以電影機制的敘述塗飾這場車禍事件。

　　《木星》裡，阿龍死而復生，和成年的阿蘭幸福地住在稻田小屋中。在木星騎著自行車載著童年的阿蘭離開的當刻，成年的阿蘭叮嚀木星，小心駕駛，別像阿龍那樣，曾經把她嚇到半死。這句叮嚀其實已強烈暗示觀眾，有關《單眼皮》的結局，阿龍的確是不小心遭遇「車禍」，但最終吉人天相，活了下來。導演顯然又有意引導觀眾去相信阿龍倒在馬路上的原因是遭遇「車禍」。上述這些存在於銀幕上所看到和感覺到的「視覺表現」，

顯然跟我們通過《單眼皮》和《木星》的敘事「阿龍遭遇車禍」所引導出來的「真相」，存在著一道鴻溝或懸疑。這一道導演的意願和其對觀眾影響之間的鴻溝（Sarris 1981：66），昭示了此部影片「內在意義」的「鏡外之域」：阿龍似有若無的「幽靈」處境。作者導演選擇在銀幕中讓作為男性角色的阿龍身亡，而不是作為女性角色的阿蘭，這一切也可以被視為作者導演為自己餘生的個人身分認同做出的重大選擇：抉擇下半生以雅斯敏再現「女身」，而不願意再現前半生作為 Zulkifli Ahmad 的「男身」。

這個「鏡外之域」被導演置換成阿龍作為一名弱者被犧牲的困境，它顯示了華族在馬來西亞的邊沿位置，也是阿蘭／雅斯敏嘗試潛在建構起類似「救星」的男性氣概表現。更重要的是，它帶出了華族之間內部傾軋的事實，亦是族人內部政治派系出現三大集團的簡單縮影。王賡武《馬來亞華人的政治》對東南亞華人三大政治集團的分析，在雅斯敏的電影裡得到某種程度的再現：甲集團的華人一般與中國政治保持著直接和間接的聯繫，但往往是最無力也是最不得志的；乙集團由精明而講求實際的多數華人組成，相信金錢和組織是一切政治的基礎。而丙集團則包括了從「峇峇、英屬海峽殖民地華人、馬來亞民族主義者，一直到抱有不同程度含糊動機的其他人」（Wang 1970：4-5），他們往往最擅於和馬來國族集團打交道和協商，並且受到歡迎。《單眼皮》的阿龍母親是個土生華人，無疑是丙集團的一員，而阿龍爸爸是一個不喜歡馬來文化的華族男人，一生的鬱鬱不得志，晚年殘廢，正代表了甲集團的困境。他與阿龍母親打打鬧鬧的婚姻生活，正好顯示了華社甲集團和丙集團長久冷漠的緊張關係。正如王賡武指出，這三大集團之間「經常互相排擠更勝於其他非華人

群體。」尤其是甲集團會譴責丙集團「不會說華語和跟帝國主義
者勾結。」丙集團則譴責甲集團「感情用事的行為本身已危害到
英方和馬來官方對整體華人社群的印象。」丙集團也批評乙集
團「僅會扮演和事佬和缺乏政治原則，並且傾向於追求最大的
利益。」（14）雅斯敏跟王賡武一樣比較持著國族主義的立場看
待這三大集團，因此在意識形態上會比較偏向於再現丙集團的正
面，突出甲集團和乙集團的負面。人多勢眾的華人黑幫，在導演
眼中只是「渣滓」，他們無疑代表著乙集團的壓迫勢力，而阿龍
「雜種」身分則表示了他是甲集團和丙集團勉強苟合的「後代」，
他與阿蘭的跨族羅曼史受到了乙集團的阻攔和暴力處置。其肇事
原因，阿龍導致黑幫老大妹妹懷孕，後來又始亂終棄，象徵了這
三大政治集團的血統和意識形態長久以來磨合的失敗。

五、鏡外之域與書信體：作為幽靈的阿龍

　　阿龍像時下的土生華人後代那樣，不諳峇峇語，但能說一
口流利的英語和馬來語。除了一丁點對娘惹食物的偏愛，我們沒
有看到他對峇峇文化有什麼堅持，反而是香港流行文化對他的影
響，主導了他的品味。最引人矚目的是他的一頭金髮，他的母親
最有意見，但阿蘭卻稱讚之。阿龍其實還有另外一個只有阿蘭和
其他馬來友人才知道的名字Jason。例如當阿蘭第一次打電話到他
家，接電話的家人說，這裡沒有Jason這個人。這意味著阿龍是
以兩個名字、兩副臉孔，各自面對華族和馬來族。這種複雜的雙
重性格，也反映在他處理跟黑幫老闆妹妹Maggie感情的議題上，
他不愛她，但卻願意像個「流氓」一樣隨意跟她發生性關係，潛

意識幾乎把她當做妓女看待。[12]當面對阿蘭，他卻以詩人的純真形象出現，把阿蘭視為上帝送給他的一首詩，以致我們看到整部片中，阿龍怎樣對她展開苦苦的追求，形成了主導電影劇情和氛圍的推動力量。阿蘭看似一種不可企及，但又恆定站在那裡吸著阿龍目光的絕對實體，像每一個新興民族國家那樣散發神聖的萬丈光芒，把阿龍置入她的光圈之下，可是又把他排除在主體的建構之外，等待阿龍完成例常各種效忠的表達儀式。這是一個馬來西亞華族孩子苦戀馬來少女的羅曼史，也正如《心慌慌》裡，當阿蘭問阿龍哥哥，對自己身為馬來西亞華人的貼身感受，阿龍哥哥苦笑回答：「很像你愛上某人，但他卻永遠不會愛你。」這一切呼應了馬來西亞華人集體悲情的自我理解：「我愛馬來西亞，但馬來西亞愛我嗎？」

　　史書美認為由於文化和政治的實踐經常都是以本土為基礎，離散華人畢竟有它過期的一天，必須給每個人成為本地人的機會（Shih 2010a：45）。雖然馬來西亞土生華人早已告別離散，但多年在成為本地人的過程中至今，面臨的悲情正如阿龍再現的「鏡外之域」：被排除在中國國族主體和馬來西亞國族主體的建構之外。換言之，他們面臨類似美國少數華裔的弱勢處境，即王靈智（Wang Ling-chi 2006：279-296）所謂的「雙向支配」。

　　阿龍在電影裡展現他具備華夷風作家的「多元聲音」和「多元文字」的能力。他既能說一口流利的華語、馬來語、英語和粵語等等，也擅長以華語寫詩和以英語寫情信。《單眼皮》借用阿龍寫給阿蘭的紙條和情信作為聯繫他倆的主要媒介，而雙方也屢

12　例如片中他跟黑幫老大吵架，口中吐出粵語髒話「不如叫你妹妹去做雞」。

次依賴電話互相尋找彼此。哈密‧納菲希認為土腔電影的主要風格之一是對書信體（epistolarity）的挪用（Naficy 2001：101）。書信體不僅指涉書信和紙條而已，也包含電子書信媒體，例如電話、錄影、電郵、答錄機、卡帶或傳真機等等（104）。《單眼皮》的阿龍在售賣影片光碟的攤位跟阿蘭一見鍾情，就偷偷塞一張寫著自己電話號碼的小紙條夾進贈送給阿蘭的影片光碟《重慶森林》中。回家後阿蘭看見這張小紙條就尖叫起來，並主動致電阿龍約會，展開了兩人的羅曼史。後來兩人分開的一段日子裡，阿龍僅能通過情信跟阿蘭聯繫，在阿蘭默讀情信當兒，阿龍以畫外音念出他的情信，得知阿龍弄大Maggie的肚子後，阿蘭就不再拆開阿龍發給她的情信，與阿龍斷絕來往。片末阿蘭在通往機場趕赴倫敦求學的路上，在母親的慫恿下拆開那些情信，阿蘭在車上讀著讀著就語帶哽咽了，阿龍在信函中透露Maggie已主動想要把肚子裡的孩子打掉，阿龍可以恢復自由身，儲存足夠金錢後會去倫敦半工半讀，跟阿蘭在一起，信末阿龍希望阿蘭致電給他，他永遠在等待這通電話，阿蘭打通電話後，傳來了阿龍彷彿來自陰間的冰冷聲音，鏡頭一轉觀眾看到阿龍當時已流血倒臥在地斃命。此片大量挪用書信體來打通倆人之間的多種隔閡和鴻溝，這些書信體是欲望錯置的隱喻和表述，指向一種想要跟對方在不同時空還能在一起的欲望（101）。此土腔電影是哈密‧納菲希所謂的電影書信（film-letters）和書信通訊（telephonic epistles）的結合。電影書信在敘鏡中銘刻角色們的書信和讀寫書信的動作；書信通訊則在敘鏡中銘刻角色們如何借用電話和答錄機等等進行敘事（101）。《單眼皮》開頭就是阿龍捧著一本泰戈爾的詩集，以華語緩緩為母親朗讀泰戈爾由英譯中的詩句：

　　隨你怎麼說他，但我清楚我孩子的缺點，我不是因為他好
而愛他，只是因為他是我的小孩，你怎能知道他有多可愛，
但你們只懂企圖衡量他的優缺點。當我必須懲罰他時，他更
加成為我的一部分，當我讓他流淚時，我的心與他一起哭
泣，唯獨我有權去責罵和管教他，因為只有愛他的人才能懲
罰他。

　　片尾則是漆黑的一幕匆匆出現泰戈爾《園丁集》的一行英
文詩：「它和你親近得一如你的生命那樣，但你卻從來不能完全
了解它。」看似首尾呼應的泰戈爾詩句，但導演蓄意挪用兩種不
同語言的詩歌表述讓人玩味。哈密‧納菲希指出土腔電影會在
敘鏡中逼使主導語言（dominant language）靠向弱勢主義的聲音
（minoritarian voice）言說（102）。此片的主導語言是英語，華
語和其他方言更多代表弱勢主義的聲音。阿蘭曾表示希望能讀到
阿龍以華語寫的情詩，她希望阿龍先用華文寫出來，然後翻譯成
英文，因為她讀不懂華文。最後阿龍在英文信裡跟阿蘭說，他一
直想要為阿蘭寫一首華文情詩，可是就是寫不出來。這點出了華
語文在面對主導語言的弱勢窘境，弱勢語言總是需要依賴翻譯，
才能把聲音和情感傳送到主導語言的結構中。泰戈爾是以英文寫
詩，導演在片頭卻安排阿龍以華語讀出泰戈爾的詩，讓作為英語
的主導語言靠向弱勢主義，這意味主導語言在面對弱勢族群之際
需要放下身段，也一樣需要通過翻譯才能被聽到，導演開頭就先
聲奪人以一段華文詩歌的朗讀來吸引作為弱勢族群的華裔觀眾。
但隨著情節的開展，導演安排阿龍始終無法從個人語碼庫以華文
書寫情詩予阿蘭，這意味著阿龍始終面臨著無法從個人的多重身

分認同庫裡，以作為族群母語的華語文向阿蘭發送聲音和情感，也無法以華語文向阿蘭表達自己的身分認同。他只能通過英文的書信體向阿蘭表達歉意，最後倆人隔著陰陽的通電也是以英語進行和終結。按照心理學的邏輯，僅能利用電話溝通是昭示彼此「看似相近但卻是遙遠」的關係（132）。而且作為幽靈的阿龍只能在鏡外之域以英語文的書信體跟阿蘭連結，這意味著阿龍別無選擇僅能投靠主導語言來維持自身在鏡外之域的「生命」。

作為甲集團和丙集團本土化的後代混種，阿龍遵從國族主義與全球化共盟的遊戲規則放棄自身的族群母語。可是，這沒有讓他成為領導這三大集團的領袖，反而成為三大集團糾紛的最終犧牲者。換言之，他是弱者。這也是為什麼他總是擔心阿蘭不能接受他原名「李小龍」，因為這個在全球影像中帶有強烈「華人性」（Chineseness）象徵意味的英雄「李小龍」，在馬來西亞成了一個被華人黑幫勒索和追殺的「弱者」，最後在鏡外之域中被槍殺，成為幽靈。「龍」從古至今一直是華人文化的吉祥物和中華民族圖騰。馬來西亞土生華人後代阿龍已經對「龍」沒有多少認同感，他的父母為他取名「李小龍」，只會讓這位詩人在馬來西亞的現實情況中成為同伴的笑柄，他完全不懂得功夫，這位「李小龍」只會寫詩、詠讀泰戈爾的名詩、操演跨性別意識大跳馬來少女的民間舞蹈，以及嘗試跨越國家種族主義跟馬來少女阿蘭談情說愛。

國族文化與馬來文化企圖賦予他同化（assimilation），沒有讓這位土生華人後代裹足不前。他以為從此可以從阿蘭身上，藉此尋找到一種本土身分的認同感。阿龍跟阿蘭宣誓說我會永遠愛妳，但阿蘭比較執著的是，那又怎麼樣？你可以永遠對我效忠

嗎？當她知道他跟其他女孩私通，對她不忠，她馬上就放棄了這段愛情。這個決定再現了馬來人集體意識的焦慮，類似焦慮經常以這樣的一個疑問拋向華社：華族對馬來西亞效忠嗎？是永遠的效忠嗎？如果不永遠的話，憑什麼要我們愛你？憑什麼要給你平等的權利？這是馬來政治人物經常向華族群體提出的疑問。

　　雅斯敏既通過其銀幕代言人阿蘭反思「土著特權」的弊端，也批判存在於大馬華裔和巫裔內部的階級問題（Hee & Heinrich 2014：184）。這些越界的表現，顯然是她的電影得到各族觀眾肯定的元素。縱使那樣，作為一名世襲的穆斯林，雅斯敏在逾越宗教禁忌上也確實遇到難言之隱。作為寫在國家憲法的大馬國教伊斯蘭教，它在憲法的官方地位遠勝於其他宗教，這構成了一道無形的邊界，橫跨於大馬華巫族群的日常現實生活中。雅斯敏在電影裡嘗試跨越這道邊界，通過電影機制重新組裝她信仰的伊斯蘭教「蘇菲教義」（Sufi Islam），對世俗與宗教、穆斯林與異教徒的邊界提出質問（Khoo 2009：110-118），例如在電影《心慌慌》默許伊斯蘭教徒在電影裡跟狗親近，以及在《單》讓巫裔女主角阿蘭走進華人的豬肉燒臘店，跟華裔男友會面和聊天。縱使這在某種程度上稀釋了大馬華裔觀眾對伊斯蘭教徒的刻板印象，卻不能在現實中即刻掃除籠罩在大馬華人長年以來對伊斯蘭教神權法律和統治的恐懼。其實雅斯敏也應該隱約意識到這道邊界無法輕易跨越和不可再現，因此在《單》結局裡終結這對華巫伴侶的純愛關係，讓阿蘭的底層階級華人男友阿龍魂斷公路，成為雖死猶生的幽靈，只能通過電影景框之外的「鏡外之域」，以畫外音回應著阿蘭的來電，豈不象徵著大馬華人在國家憲法上不被定義的幽靈狀態？

　　華巫和平共處，由於各種宗教和文化上的差異，本來不是容易之事，這些複雜性在這部電影裡被化約成一段羅曼史，最後是對於「愛情」效忠或不效忠的敘事，進一步被簡化成為一個「效忠」的問題。對愛情的效忠，其路徑如何峰迴路轉，延伸到對一個家庭、一個國族、一個國家，以及最終達到對一個上帝的效忠？導演巧妙地通過每一部電影視覺表現的縫合，在觀眾的潛意識裡長久設置和嫁接了這樣的一組因果關係。導演向來坦承自己是個虔誠的穆斯林，她以伊斯蘭教義作為超越這組因果關係的絕對精神。雅斯敏的《單眼皮》、《心慌慌》和《木星》，均以爪夷字母的《可蘭經》聖句「奉至仁至慈的真主之名」作為電影序幕。正如阿謬所言，雅斯敏從來就不信仰世俗主義（Amir 2009：75-76）。她在《心慌慌》等片中對伊斯蘭教義的大量再現，邱玉清已撰文論證指出雅斯敏受到伊斯蘭教「蘇菲教義」（Sufism）的影響，「蘇菲教義」對公與私、世俗與宗教、穆斯林與異教徒、顯現和現實之間的界限提出質問，正是當代馬來民族如何種族化（racialized）自我主體的至關重要支柱的建構（Khoo 2009：118）。

　　導演把這種神祕的絕對精神，貫之於《可蘭經》的表象形式，再以電影語言布局的羅曼史敘事，把阿蘭建構成一個超歷史和跨族群的絕對實體。在觀眾接受的視覺景觀上，這個絕對實體以「真正／正版的馬來西亞人」（Truly Malaysian）[13]面目光輝，在電影銀幕的地平線映現，一切歷史的種族紛爭和不平等契約，在滿目瘡痍攤開的同時，也在同一刻需要被化簡成歷史舞臺上的搭景，或者被拋置在景框之外。一切靠近這個國族光源的目光，無

13 張錦忠以「Truly Malaysian」來形容雅斯敏的電影，參見張錦忠（2009b：10-11）。

論是阿龍目光的含情脈脈，或華裔觀眾的集體凝視，一再被重複吸納成建構國族身分的再循環力量。國族身分不斷通過操演「一個馬來西亞」來重複建構「絕對實體」，並且也在召喚所有的視覺客體做出相應動作的應承和模仿。在國家意識形態的詢喚之下，阿龍以Jason之名，在阿蘭面前放棄了他的土生華人族裔身分，一直想模仿阿蘭成為一個「真正／正版的馬來西亞人」。影片一開始的不久，阿龍赤裸上身，抖晃著兩粒渾圓的乳房，在馬來傳統音樂〈她來了〉（Dia Datang）的播放下，模仿馬來少女，忘我地進行跨性別的越界，生動地跳起馬來傳統舞蹈。他不斷通過肢體語言，召喚華裔同伴一起跳舞，可是夥伴們對他視若無睹。顯而易見，此情此景再現了阿龍想模仿一個「正版」馬來西亞人的焦慮：他模仿馬來少女的傳統舞蹈，想成為「一個馬來西亞」的代言人，可是意識到自己的「盜版」身分，無法引起在座夥伴們的共鳴。跟著一幫華人黑社會分子出現，阿龍的個人舞蹈表演和音樂，頃間中斷。黑社會分子向他們徵收販賣盜版光碟的保護費。

　　從販賣盜版光碟到本身是一個雜種的土生華人，阿龍的生命情境經常在這個「正版」和「盜版」之間徘徊著，他企圖超越身分尷尬的方式是苦戀阿蘭，阿蘭又因為「效忠」的問題不愛他，到最後是一個夭折的羅曼史，是一個想要一心一意成為「正版」的「馬來西亞人」的苦戀故事。終其一生，阿龍默認了有這樣一個絕對實體「馬來西亞人」的存在，他一生的工作就是在重複模仿成為一個「真正／正版的馬來西亞人」，最後卻變成「幽靈」。後來在《心慌慌》裡，阿龍要不是持續出現在阿蘭的夢中，不然就成為阿蘭回憶的一張照片，一次性的定型，永遠的定格。在《心慌慌》的現實生活中，阿蘭喜歡上阿龍的哥哥，愛屋

及烏，阿蘭認為阿龍哥哥很像生前的阿龍。只有在這一刻，觀眾才意識到阿龍的肉身真的死了。可是在較後推出的《木星》裡，童年的阿蘭和木星跑去稻田放風箏，在那裡他們竟然跟成年後的Jason和阿蘭相遇了。一幅超現實的畫面，阿龍顯得脆弱、疲倦和蒼白，像個幽靈，終於跟阿蘭相守一起了，還生下了一個嬰孩，住在稻田裡。成年的Jason和阿蘭在稻田的天空下，教導童年的阿蘭和木星如何放風箏。有一次木星和阿蘭呆坐在稻田默默無語，阿蘭為木星戴上穆斯林的宗教帽子宋卡，跟著以穆斯林的禮儀親吻木星的手，然後木星竟然漸漸被一種神祕的力量吊離上空。這一幕特技動作，首先提醒觀眾有關稻田場景的虛構性，甚至稻田住著的Jason和阿蘭，純粹是幽靈，所謂既不是人，亦不是鬼，最後他倆結合在一起，原來不在馬來西亞和地球的任何一個空間，或許是一座非實存的「鏡外之域」，他倆才能長相廝守在一起。這既是阿蘭和阿龍最終結合的「他方」，亦是導演最後的歸宿。可見有關稻田的視覺表現，無論是其構圖、聲軌、化妝、特技動作和剪輯方式，其實是虛實交叉貫穿在電影的敘事中，亦是導演神祕的「蘇菲教義」和性別技術的交叉再現。

這座「鏡外之域」如何運作？究竟發生了什麼？觀眾只看到電影裡綠油油的一片稻田，雨聲淅瀝，但看不見雨水滴下，一個男孩被吊在半空中，阿蘭茫然地抬頭望著白雲藍天。觀眾大概可以感知到阿蘭給木星戴上宋卡的舉措，原來是道別之勢。如雷貫耳的敲門聲開始流溢進畫面，鏡頭轉向夜晚木星惘然蘇醒的一張臉，木星哥哥傳來了木星母親自殺身亡的噩耗。原來這是木星的一場惡夢，也未嘗不是導演的惡夢，雖然後者過去的一切都發生在銀幕之外，觀眾永遠無法在銀幕上看到。但它卻是導演生命

情境的「鏡外之域」，是被社會和伊斯蘭教的「性別技術」和導
演之手剔除出去的「剩餘物」。阿蘭告別了木星，木星告別了母
親，那麼導演告別了什麼？與其說這個「剩餘物」是木星，不如
說這一幕隱喻了男根（penis）的切除情境，是阿蘭向生命之中的
「剩餘物」道別。似乎只能通過這個成年的「通行典禮」（rites of
passage），阿蘭之前不確定的性別屬性才能得到解決。此措顯示
了阿蘭／導演預設了一個「絕對實體」的原型「真正／正版的男
人／女人」的存在，一生的工作就是要重複模仿／操演這個絕對
的實體原型──「真正／正版的男人／女人」。但是反諷的是，
直到導演去世之後，主流社會也不能給予她一個「真正／正版
的」男人或女人的身分。

　　這個「絕對實體」從「真正／正版的男人／女人」發展到
「真正／正版的馬來西亞人」，通過一段段曲折的羅曼史再現。
因此，無論是阿蘭、木星抑或阿龍，其實都是雅斯敏「陰陽同
體」在電影的再現。生前，雅斯敏只承認阿蘭是她的自畫像，千
方百計通過電影語言的「性別技術」，把阿龍處理成一個苦戀阿
蘭主體的「他者」，正如導演選擇以「女身」阿蘭作為自己後半
生的代言人，男生木星和阿龍恰如她的前半生 Zulkifli Ahmad，
已被她後半生的女性主體割除，成為一個在「鏡外之域」的「他
者／剩餘物」。最後只有阿蘭走入「鏡外之域」，才能和阿龍重
續前緣。《木星》的結尾，阿蘭在校園裡重遇阿龍，阿蘭覺得阿
龍才是她生命中的真愛，畫外音傳來了阿蘭的獨白「我們不能尋
找我們體內的那位，但愛是仁慈的，它給我們第二次機會。」獨
白「體內的那位」明顯指涉了男根作為「剩餘物」在這部電影的
隱喻，而「第二次機會」則帶出了阿龍作為「替補」（supplement）

的最後一次機會。但阿龍被導演安排「雖死猶生」的「幽靈」結局，卻宣示了這個「替補」的脆弱性和虛幻性。

六、「一個馬來西亞」作為「國家失敗」的隱喻

當《單眼皮》的阿蘭最後還可以與躺在馬路上死去的阿龍隔著陰／陽「通電」，跟著影片最後漆黑的一幕出現泰戈爾《園丁集》的一行詩「它和你親近得一如你的生命那樣，但你卻從來不能完全了解它。」這個「它」在我看來，在雅斯敏的電影中指涉的不見得是「上帝」，而卻是「幽靈」、「他者／剩餘物」或男根的隱喻。換言之，阿蘭的成長三部曲，是雅斯敏和自己的「陰陽同體」相處與相愛，但最後卻被迫撕離——夭折的一段羅曼史，但是在導演掌鏡和剪輯的監控下，以及在不少觀眾忽視「鏡外之域」的觀影意識下，這些「陰陽同體」被撕離的創傷，與大部分華裔觀眾在馬來西亞現實的集體悲情進行縫合和協商，最後阿蘭的成長三部曲，被作者導演／影評者／媒體／觀眾的話語，集體無意識「昇華」成一段國族情感的浪漫史，一則國族寓言，是馬來同胞和異族苦戀的浪漫史，而雅斯敏作為陰陽人可能性的存在事實則被抹除，包括連作者導演本身也不想直接說出自己的弱勢族群歷史，只能賦予國族情感的敘事進行死亡暴力的再現，即是說雅斯敏本身潛意識通過國族情感和「性別技術」，抹除她自己這樣的一個可能主體，包括她最後放棄前半生的自己，一個所謂的「陰陽人」的可能身分。本章認為無論是男主角阿龍和木星、或女主角阿蘭，其實都是雅斯敏的跨性別意識在電影中的體現。

這兩部電影均以失敗的羅曼史告終，乍看之下僅留下國族

寓言，並在雅斯敏去世後成為「一個馬來西亞」神話的代言人，然而從反面來看這些失敗的羅曼史，是否昭示著「一個馬來西亞」作為「國家失敗」的隱喻？在雅斯敏往生後，在「一個馬來西亞」理念下由大馬政府全資創辦的「一個馬來西亞發展有限公司」（簡稱「一馬公司」），近年被國際媒體揭發負債高達420億令吉，引發貪汙和失信醜聞，有大筆金錢被懷疑流入大馬首相兼財政部長納吉的私人銀行戶口作為支付競選經費和供家人購置產業的款項等等，至今為止「一馬公司」正面臨至少七個國家政府對其展開貪汙調查。此醜聞已導致馬幣大跌，國家經濟嚴重受創，人民怨聲載道，在全國發動示威抗議遊行，族群紛爭不斷，但卻一律被大馬政府鎮壓下來，無數異議人士在不經審訊下被逮捕。國內反對黨和知識分子指控以納吉為首的大馬政府通過對司法、軍隊和媒體的全面控制，遮蔽「一馬公司」的失信貪汙醜聞，讓馬來西亞人「眼睜睜看著國家失敗」（楊艾琳2015）。「國家失敗」的面向包括國家權力被壟斷、司法失去公信力和國家經濟遭受重大挫敗（Ezrow & Frantz 2013：19-23）。雅斯敏談情說愛的跨族電影總是以夭折收場，豈不預言了「一個馬來西亞」神話的破產？

　　難道這就是「一個馬來西亞」（Is this One Malaysia）？這句話其實也是瑪麗娜・馬哈迪那篇部落格文章最後的一句「疑問」。瑪麗娜・馬哈迪作為馬來西亞非政府組織「伊斯蘭教姊妹」（Sisters in Islam）的顧問，她不遺餘力維護伊斯蘭教女性的權利，這點值得各界給予尊重。她抨擊*Kosmo*醜化雅斯敏，跟雅斯敏的母親一樣本來出於一番好意：給予雅斯敏一個「真正／正版的女人」的身分。1998年，在馬來西亞的科學、工藝和環境

部的贊助下，馬來西亞全國第一屆「變性人」研討會（The first
National *Mak nyah* seminar）在彭亨州的金馬崙高原順利舉行，瑪
麗娜‧馬哈迪曾接受邀請在大會做開幕演講（Teh 2002：vi），
一百名「變性人」也受邀到那裡進行長達四天的教育訓練，過後
還要集體宣誓五條原則，首兩條原則：一、遵守紀律；二、給社
會一個美好的形象[14]，即可想而知此研討會對「變性人」的「諄諄
善誘」。可見「變性人」作為一個弱勢族群的位置，不是不在瑪
麗娜‧馬哈迪的視域中，而是社會在嘗試接受他們之前，他們首
先必須改變自己給社會「不守紀律」的形象。至於「陰陽人」是
否被接納入這個「變性人」或更寬鬆的「跨性別」（transgender）
的群體範疇裡，恐怕瑪麗娜‧馬哈迪和雅斯敏的母親受到伊斯蘭
教義對性別的嚴格分類，只能接受一個「陰陽人」選擇非此即彼
的「真正／正版的男人／女人」。因此瑪麗娜‧馬哈迪在部落格
才會譴責 *Kosmo* 去挖掘雅斯敏過去的歷史其實是不尊重雅斯敏和
其家人。瑪麗娜‧馬哈迪自認跟雅斯敏認識至少二十年，還記得
以前她是一個出色的爵士歌手和鋼琴手，瑪麗娜‧馬哈迪當時還
經常聆聽她的歌曲（Marina Mahathir 2009），因此不可能不知道
雅斯敏的過去。瑪麗娜‧馬哈迪還自認自己跟雅斯敏偶爾在一些
議題上存有分歧，雖然談不上是她的朋友，但卻欣賞雅斯敏的才
華，即使雅斯敏常被人批評為過於「感情用事」（Marina Mahathir
2009）。

　　如果跟蔡明亮極度沉默的土腔電影風格進行比較，雅斯敏
的土腔電影被各種「感情用事」的聲音填滿，片中主角的悲慘遭

14 Ibid，此研討會要求「變性人」作出五項相關的原則誓言，參見Teh（2002：viii）。

遇，即時就引起其他觀看角色的流淚，甚至哭成一團，例如《單眼皮》的結尾，阿蘭母親看到阿蘭流淚，兩人擁抱痛哭即是一例。電影存有大量的這些感傷主義（sentimentalism）和溫情主義成分，極易煽動觀眾的情緒即時和國族情感的意識形態進行縫合，這也正是雅斯敏的電影輕易被國族主義收編的原因之一。當然，最大的問題還不在雅斯敏的電影，而在於19世紀以後的人類輕易相信「國族主義」是超越國內種族紛爭的萬靈丹，民族國家（nation state）的子民們往往被國家意識形態灌輸是「國族建構了國家（states）和國族主義（nationalisms），而不是國家的誕生和國族主義建構了國族。」（Hobsbawm 2004：10）國族主義乃是19世紀初在歐洲被人類的現代性話語發明出來的教條事實，則被淡化或選擇性遺忘。雅斯敏電影的複雜性在於把國族主義根源自西方的現代性框架，對自由、平等發展到晚近的性解放和家庭價值的崩解，重新提出質詢。但曖昧的是她也迫不及待提供了另外一種伊斯蘭教義的現代性解決方案取代之，重新張揚一種不斷淨化身體的宗教情操和「普世」的人文價值，例如對愛情、家庭、國族、國家延伸到一個上帝進行從一而終的神聖「效忠」。雅斯敏這些同一性的神權意識形態訴求，正好和馬來民族建立同質化國族主體的「回教國」渴望，逐漸產生了磨合和接軌。儘管雙方對民族國家如何廣納異己的議題存有分歧，但我們還是有必要提出質問和疑慮：這些主張同一性和不斷鼓吹淨化身體的神權倫理情操，跟西方現代性最初不斷革命的進步和進化訴求，在邏輯上有何區別？這些企圖以一個方案（宗教／主義）來建立同一性的文化和國族主體，那種真理在握的道德優越感，真的還適用於21世紀嗎？

第三章

離散的邊界
離散論述、土腔電影與《初戀紅豆冰》

　　離散的概念不是神奇的子彈，它無法把所有的敵人殺光。
（Cohen 2008：11）

　　最近有一部叫《初戀紅豆冰》的馬來西亞電影，幾乎所有離
散在外的馬來西亞歌星，都回去拍這部阿牛執導的華語片。（張
錦忠、李有成2013：168）

一、離散華人、反本土化與反離散

　　以離散論述來定位馬華文學文化，從文學到電影文化，這乃
當代馬華文學文化的主潮。黃錦樹把馬華文學視為「離散現代性
的華文少數文學」（2004b：282-293）。黃錦樹的離散論述是立基
於他反本土化的鮮明立場，他屢次在大馬報章警告馬華作家不應
太過強調本土化，否則要付出很大代價：「就大馬的現實而言，
大馬華文文學沒有立場談本土，那是華裔馬來文學的特權。大馬
政治現實下的本土蘊含了對華文的否定。」（2007：134）這項警
告也意味著馬華文學本土化的唯一生產條件只有可能在大馬族群
政治生態往華族和華文有利的方向轉變的時候，方能夠成立。其
實馬華文學文化的本土化卻是在1950-60年代全國族群政治生態
對華族和華文最不利的時期蓬勃起來的。1980年代末期黃錦樹從
大馬離散到臺灣，臺灣不但已成了他論述離散馬華的重要場域，
亦成為華語語系作家的文學第一世界和出版重鎮（Groppe 2013：
286）。這些離散論述也回流到大馬，主導了本土馬華青年才俊的
眼界，人們現在都很排斥或避談「本土化」，把離散視為「大馬

華人的新集體認同」（謝珮瑤2011：93）。換言之，本來僅作為離散經驗的馬華歷史，已被離散論述建構為屬於馬華全體的「離散認同」，這顯示了史書美所批判的離散作為一種價值已主導了當代的馬華論述（Shih 2011：713）。21世紀至今馬華的離散論述已壓倒過去召喚本土化的馬華反離散論述。

　　來自大馬的人類學家陳志明認為「離散華人」（Chinese diaspora）的廣義是指稱所有在中國以外的華人，而其狹義只指這些還與中國有著千絲萬縷的關係而且還認同中國的新移民，但他進一步澄清他同意牛津大學社會學家羅賓‧科恩（Robin Cohen）的意見，不能將所有的移民和他們的後代描述為diaspora，那些為了到其他國家落地生根的移民不應被列為diaspora（陳志明2011：7）。這點不約而同是跟史書美反離散的立場是一致的。羅賓‧科恩在其研究《全球離散：一個導論》的經典著作就謹慎表示沒有把所有已經在美國落地生根的墨西哥人、德國人、古巴人以及其他在歐洲落地生根的族群以「離散」之名命名，除非有群體顯示出離散族群的普遍特質（Cohen 2008：186）。他直言不是每個自稱離散的人都是離散者，社會結構、歷史經驗、觀念意識和其他社會成員的看法都會影響我們是否要歸類特定群體為離散群體的合法性（15-16）。

　　王賡武（2002：4）就質疑「離散」一詞「是否會被用於復活單一的華人群體的思想，而令人記起舊的華僑一詞？這是否是那些贊同這個用詞的華人所蓄謀的？」並擔心此概念「是否會再次鼓勵中國政府遵循早期所有海外華僑華人乃是華僑——僑居者的觀念思路」，確認單一的離散華人的思想（16）？王賡武也擔憂「離散華人」一詞讓人輕易聯想到那些散居在世界各地的猶太

富商，容易讓人誤解離散華人散居全球都是一群擁有一定財富地位的商人，並且是中國政府在幕後有計畫指使華人散居全球各地以便建立龐大的商業網絡，但是王賡武指出過去兩百年來數百萬華人離開中國，當中大部分都是窮人，不是商人，他們艱難的處境跟當代外籍勞工離開故鄉尋求光明未來是很相似的，因此王賡武不願意把這種遷徙跟「離散」這個含有財富色彩的字眼進行連結（Malvezin 2004：49-51）。

　　陳志明申明diasporic Chinese「不包括那些已經在他國落地生根而成為本土人民的早期移民和他們的後代」（陳志明2011：8）。換言之，從中國來到馬來西亞落地生根而成為本土人民的早期移民和其後代在陳志明看來不能被稱為「離散華人」。然而張錦忠把大馬華裔視為「離散華人」，他取的是上述陳志明所謂的「離散華人」廣義，他曾說「當我們說『馬來西亞離散華人』時，就是指diasporic Chinese，表示祖先從中國離散南洋，而不是說你正在去國離散，或沒有落地生根。」（李有成、張錦忠2013：174）張錦忠多次申明馬華文學為離散華人的華文書寫，因為馬來西亞華人在「名義與本質上難以擺脫其離散歷史、文化及族裔性，這也是離散華人在馬來西亞的歷史。」（2011a：20-21）因此，他直言「『離散華人』的後裔，即使不再離散，也還是『離散華人』。」（張錦忠2009a）此說引來大馬留臺生的追問：「如果以國家鄉土歸屬感為依歸，對國家土地還有深刻情感和沒有漂泊離鄉的自覺性的話，已經落地生根了的華裔馬來西亞人，又怎麼還算是張氏筆下的『離散華人』呢？」（吳詩興2009）

　　羅賓・科恩研究早期中國商人從中國移民到東南亞以及世界各地，指出「離散華人」是一種偏向於貿易和經商的離散模

式，他涉及的新馬華人的移民研究停留在1963年左右戛然而止（Cohen 2008：84-89）。獨立建國後的大馬華人是少數族群，顯然不在他的「離散華人」研究視野內。羅賓・科恩結合薩凡（Safran）的研究把離散族群的普遍特質歸納為以下九種（17）：

一、一般攜帶創傷從原生地離散而抵達兩個或以上國外區域。

二、離開原生地出外找尋工作、經商或者實踐殖民的理想。

三、對原生地保留著集體回憶和集體神話，這包括原生地的所在地、歷史、苦難和成就。

四、對真實或想像的祖籍國，和對其集體承諾下的集結、重建、安全感和繁華以及創立起源進行美化。

五、返回原生地的活動經常得到集體認可，即使很多離散者僅滿足於間接聯繫或斷斷續續訪問原生地。

六、一種強烈的族群意識長期得以持續，其官能基礎是建立在獨特的、共享的歷史與文化傳播和宗教傳統，以及共同命運的信仰上。

七、跟居留地的關係產生問題，不被認可或者其他災難可能發生在離散群體中。

八、對那些在居留地的同族成員保持一種同情和負責的態度，並漸漸疏離原生地。

九、在多元主義的包容下，在居留地產生獨特的創造力和多姿多彩的生命。

　　綜觀在臺馬華文學文化各家文本的離散特質，均能多多少少符合上述一個或超過一個的普遍特質。馬華在臺文學作為實質的「離散文學」無可非議，然而是否上個世紀初以降的馬來西亞本土馬華文學都要一概而論算在「離散文學」的旗幟下？筆者認為離散和反離散的狀態是同時並存於馬華文學文化的各種不同時空中，兩者之間的論述是否需要避免以偏概全？因為馬華的離散論述不盡然是反本土化的書寫；馬華的反離散論述也不必然就是對國家仰慕和充滿願景的國族主義。本章有意藉阿牛的離散電影《初戀紅豆冰》論證前者，以及較後兩章藉陳翠梅、劉城達和黃明志的反離散電影論證後者。

　　從1920年代下半旬馬華文壇對「南洋色彩文藝」的爭論到1930年代「馬來亞地方文藝」的提倡，以及二戰後的「馬華文藝獨特性」筆戰，發展到1957年馬來亞獨立前後至1963年大馬建國前後蔚然成風的「馬來亞化」論述，這些都是馬華文藝群體在深在淺有意識地把本土的「華人認同」跟「中國人認同」進行區分的反離散論述，把這些馬華前輩全盤視為「離散華人」，恐怕會簡化當時新馬這些華人群體的社會結構、歷史經驗和觀念意識的發展。不可否認在1950年代或之前來自中國的移民和從新馬回返中國的歸僑是同時並存於南洋的場域中，也構成了「馬華」與「僑民」兩種身分之間的博弈或流動，這也意味這兩種群體的文藝對馬華本土和中國的想像和再現不一定是勢不兩立，反而是相互交織和移位，離散與反離散元素共存於南洋文藝中。冷戰年代的降臨，有另外一批從中國經過港、臺最終來到新馬發展的「友聯」知識群體更是同時擁有離散和反離散的特質於一身，這些人無疑是國民黨遺民在大陸戰敗後攜帶創傷從原生地離開而抵達兩

個或以上國外區域的離散群體，從羅賓・科恩的論述來看這些群體符合第一至第四項的離散特質，然而在「美援文化」的支援下這些群體也在1950年代以降的新馬推廣以「馬來亞化」為主潮的出版文化，大規模出版影響深遠的友聯教科書和青少年刊物《兒童樂園》、《少年樂園》和文藝期刊《學生週報》和《蕉風》等等，以本土化口號發揮反共意識形態的長遠作用，乃是反離散的先鋒之一，他們拒絕再回到共產黨政權統治下的大陸，在馬來亞執政黨之一的馬華公會的邀請和協助下逐步壟斷了新馬華文出版市場，快速地對馬來亞產生國族和本土認同，這顯然並不符合羅賓・科恩論述下的第五項和第七項的離散特質。

　　同樣地在1950年代很多傾向於支持中國國民黨右派意識形態或無黨派的馬來亞華文教師、藝術工作者、新聞工作者和其他知識分子，跟大多數的華商和土生華人一樣，為了擺脫當局的「種族主義」和「共產主義」的指控，大力響應「馬來亞化」的國族政策。這些既擁抱歐美現代化價值觀，亦支持「馬來亞化」國族政策的新馬藝術工作者，開展了另外一道有別於中國左派現代性的「華人性」景觀。他們不少是第一批在馬來亞獨立前後率先大力支持「馬來亞化」國族政策的大馬華人群體，在冷戰年代積極配合當政者的反共政策和國族政策，也與大馬境內主張階級鬥爭的左翼現實主義華人群體決裂，亦支持臺灣國民黨在美援文化下以「自由中國」自居的「中國性」（Chineseness）。這些群體跟新馬左派群體的主要分歧僅在於「反共」和「挺共」的政治意識形態區隔。那些先後主張「馬來亞地方文藝」和「馬華文藝獨特性」的馬華左派群體是新馬提倡本土化的反離散華人先鋒，然而當他們反帝反殖的本土化訴求長期被英殖民政府打壓，他們無路

可退只能傾向於「挺共」的政治意識形態也在所難免了。很不幸地一大批左派群體就被英方逮捕或驅逐出境，成為無國籍的離散華人或回到中國成為歸僑。換言之，這些馬華左派群體也同時擁有離散和反離散的特質於一身，簡單地把他們標籤為「愛國主義」或「現實主義」陣營，無助於我們全盤見識冷戰年代的殘酷政治[1]。

當這些馬華左派群體的本土化論述被英美帝國主義架空後，英美帝國主義就通過馬華公會邀請「友聯」知識群體來到新馬本土填補左派群體的真空，配合英方「馬來亞化」政策，實踐英方可以調控的本土化主張。這批在「友聯」知識群體薰陶下成長的馬華新生代，受惠於臺灣政府在美援文化下極具優惠的僑生政策，成為「冷戰（反共）體制的一環」（黃錦樹 2015：294），大規模開始留學臺灣，這也是在臺馬華文學的**離散**起點。1960年代以降大馬排華的種族政治顯然讓這一大批在「馬來亞化」意識形態或土著霸權洗禮下的馬華新生代遭受重大挫折至今，這些人部分在臺灣漸漸找到新天地成為留臺人，形成大馬建後離散到臺灣的中堅馬華社群，其中佼佼者就有李有成和張錦忠等人。

根據黃錦樹以「政治認同」的粗分標準，留臺人可分為兩路：其一是自覺地再中國化，接受國民黨反共的中華民族主義，延伸向政治認同的變更，其代表為李永平和溫瑞安；其二是依舊以大馬作為政治認同的留臺人，有者回返大馬，例如羅正文等人（292-293）。此粗分被遺漏的是黃錦樹身在其中的離散留臺

人——**第三條路**。第三條路的政治認同流動於家國與居留地之間，在「根」（root）與「路」（routes）之間左右開弓。黃錦樹強烈批判「中國性」和大馬國族主義之餘，亦激烈否定馬華文學的本土化。

在黃錦樹離散論述的「反本土化」立場上，馬華文學「本土化」的生產只有可能在大馬族群政治生態往華族和華文有利的方向轉變的時候，方能夠成立。黃錦樹的離散論述建立在傳統離散概念的種族身分認同框架上，延燒成他把大馬華文遭遇等同大馬華人命運的戰場。黃錦樹的離散論述個案符合薩凡歸納的傳統離散者所具備特質的其中以下幾點：其一、離散於一個中心而抵達兩個或以上的邊緣或外國區域；其二、保留著集體回憶、視界和神話；其三、相信居留國也不可能完全接受離散者，自覺受到歧視與被邊緣化；其四、持續個人與家國之間的種族（ethno）意識的共同體關係（Safran 1991：84）。黃錦樹去國日久，亦已入籍臺灣，至今依然情繫馬華文學發展，其憂族書寫固然令人肅然起敬，然而僅靠種族意識共同體維繫跟大馬的離散關係，其族群的身分認同比較傾向單一，不免叫人擔憂。安第（Floya Anthias）認為離散研究把族群作為主要分析框架，讓它難以探討橫穿於階級、性別和跨族群（transethnic）之間的共盟關係（Anthias 1998：557）。而大馬的華巫問題無論是土著特權或國家文學，從來都不是單一族群的問題。現代離散論述主張的多重身分認同組合的其他維度，例如階級面向和國家面向都在黃錦樹單一的種族身分認同書寫裡遭到嚴重清算或遮蔽。

無論如何，即使很多大馬華人已不再認同中國，但由於「土著／非土著」的邊界已銘刻在大馬官方體制的意識形態裡，不可

否認成了馬華新生代離散他鄉的主要原由，也構成不少大馬華人僅滿足於把自身定位在「離散華人」的廣義理解，而這會不會是從反面──合理化和坐實了巫族政客對本土華族永遠是「外來移民」的指控？[2]李有成深刻意識到這個問題的存在：「人家都在排斥你了，說你是寄居者、外來者了，你還在高談離散？那不是不打自招嗎？不是正中下懷嗎？因此你一定要claiming Malaysia。你不能放棄，你要說你跟土著或土地之子沒有兩樣，你也是土生土長的，你既不是外來者，更不是寄居者。這裡就是你的國家。」（李有成2013：173）這提醒大家大馬華人不需要放棄「認據大馬」，這足以抵抗土著霸權的原住民性（indigeneity）神話。本章有必要回顧和檢視大馬土著霸權的源起和發展，以揭示它既構成了大馬華人離散的邊界，亦建構了以黃錦樹為代表的馬華離散論述。

二、原住民神話、巫族與土著特權

巫族自認是大馬的原住民，因此對這片土地和國家，在各方面應擁有比其他族群更優先的權利。換言之，「土著特權」本質上是原住民性的歷史產物論述。在1969年513種族暴亂事件後的將近兩年內，大馬國會被停止運作（Francis Loh 2002：24）。這

2「離散華人」作為描述框架，倘若僅用之於描述大馬華人被邊緣化的困境，這當然是很貼切的。然而以黃錦樹為代表的馬華離散論述，已把大馬的「離散華人」論述，從描述框架轉為規範框架，用來規範和質疑馬華的本土化論述，這是筆者不敢苟同的，因為這種離散規範已主導21世紀本土的馬華文學與文化研究，導致當下的馬華本土論述一蹶不振，在土著視界裡自動失去了現實的正當性，合理化了只有土著有資格談本土，馬華有必要對自身本土的正當性自我棄權？

段期間掌控局面的巫統領袖修改國家憲法和實行新經濟政策，全面在社會各領域實行土著特權政策，並立法禁止人們包括國會日後討論任何特定的種族敏感議題，包括土著特權和伊斯蘭教等議題，這一切至今都在無限強化土著主義（bumiputeraism）霸權，合理化「土著特權」的必要性（Edmund & Jomo 1999：22-23）。土著主義在這套話語下被合理化為巫人民族主義精英要確保巫人在自己的土地上世世代代不再被邊沿化的「自我防衛」和「自我提升」。他們長期指控過去至今馬來半島的財富，主要掌握在華商手中，為了保護巫人在自己的土地上不再被邊緣化，巫人有必要在國家憲法上繼續得到保護和優待。

　　在國外學者看來，巫人不是馬來半島的原住民，充其量也只能是大馬的「先住民」，真正的原住民是西馬地區的小黑人和東馬地區的伊班族和卡達山族（林勇2008：32）。但是這些真正的原住民地位卻被以巫族為主導的土著主義所降級，他們長年落後於大馬發展的洪流，並對土著主義失去信任（Zawawi 2013：296-307）。土著主義論述遮蔽了巫人祖先在中石器時代從印度支那半島南遷移民至馬來半島的歷史事實（S. Husin 1981：10）。早在西方殖民者抵達馬來半島之前，這裡已出現一系列的移民活動。大約公元前2500年左右，原始巫人部族取代原住民小黑人，成為此地的主人；於公元前300年左右，另一支外來的巫人部族驅趕原始巫人部族，占領此地，這些巫人的後裔和印尼的移民，即成為現代巫人的祖先（Snodgrass 1980：14）。而目前在大馬的巫人，很多是從東南亞其他地區，尤其是印尼移民過來的移民後代（Hwang 2003：22）。

　　早期的英國殖民者為了得到巫族封建貴族的合作，曾與巫

族各邦蘇丹簽署協定，承認巫族是馬來半島的「原住民」或「土著」，承認並維護巫族的特權（林勇2008：51）。因此，大馬憲法銘記的土著特權不過是過去英殖民政府長期以來親巫族政策的共謀成果。華人學者指出在建國之前，英殖民政府已經開始忠實地執行親巫族的政策，甚至擴大到只准巫族擁有土地主權（所謂「馬來保留地」），某些行業的執照也只發給巫族。這就意味著非巫人在建國前已被剝奪了土地擁有權，以及被排斥於若干經濟領域之外（崔貴強2007：411）。然而，巫人知識分子反駁此說：

> 有個盛行神話，說的是巫人被英國人保護。可是巫人處境卻陷入困境，他們的村莊，其實是整座國家，都抵押予殖民勢力。鄉區巫人眼看華人店商和印度放債商日益富有，才視他們為本身未來生存的威脅。多數在城市屬於中、下級的巫人公務員看到華人、印度人，甚至阿拉伯人大力控制國家經濟，這加劇了他們的不安全感……巫人不滿的情緒並非指向處於統治地位的殖民勢力，而是指向華人、印度人和阿拉伯人，視他們為剝削者和外來者。（S. Husin 1981：15-16）

在殖民時代，英殖民政府對華、巫、印族群採取「分而治之」的管理，巫人平民主要住在鄉村的馬來保留地從事農業，僅有巫人貴族住在城鎮，被殖民政府栽培和吸納進官僚機構工作；華族則駐居在礦場、橡膠園或城鎮；印族則主要聚集在園丘或市鎮。各族群之間的交流僅限於日常生活的經濟活動。這些經濟活動表面上由華商和印商扮演中介的買辦角色，實質上很多是被殖民宗主國的資本家所主導和操控。他們壟斷了大型的商業公司、

園丘和礦場，勾結部分的巫人貴族、華商和印商，剝削和掌控鄉村巫族平民的經濟活動，最終導致巫人平民階級的窮苦生活嚴重被英殖民地的經濟政策所邊沿化。例如根據石諾卡斯（Donald Snodgrass）的研究，英殖民政府一直通過各種措施，阻止巫人農民由水稻種植業轉向利潤更豐厚的橡膠業（Snodgrass 1980：31）。當時的橡膠業多半是由英國人和華商控制。馬來亞的主要財富被控制在殖民者和西方人手裡，一些華商扮演中介。可是到最後，巫人平民的民生問題卻被殖民地官員和學者嫁禍於華人，最後華人普遍成了巫人發洩怒氣所指控的對象。

很多巫人知識分子恐怕會贊成史書美的說法，華人移民到東南亞，成為歐洲殖民勢力最得力的助手之一，這是一種「中間人的定居殖民主義」（Shih 2010b：478）。即使馬來（西）亞華人是弱勢族群，從過去的「落葉歸根」到如今的「落地生根」，從來沒有構成馬來（西）亞人口的大多數。史書美詮釋的華語語系理論強調「原住民性」，因為這在她看來可以藉「原住民性」批判假借離散主體之名的定居殖民主義（Shih 2011：714）。然而這落實到大馬的歷史文化語境下，僅會讓自稱「原住民」的多數族群巫族繼續以「土著特權」來合理化他們統治和壓迫弱勢族群的目的。

在巫人看來，雖然過去的巫人貴族階層例如統治者和馬來官員也在協助殖民政府，並獲取很多利益，然而絕大部分的巫人平民卻是一貧如洗，他們長期在西方殖民者和華商的雙重殖民下，導致巫族在馬來亞獨立之際，發現各領域尤其經濟領域都落後於其他族群。因此在很多巫人知識分子看來，「土著特權」本質上是「扶弱政策」，這是對那段殖民歷史時期巫人平民遭受集體剝

削的補償。

　　馬來亞獨立前後，不少華人領袖在原則上也支持這項「扶弱政策」，因此並沒有大力反對國家憲法上註明的這條土著特權，但卻認為這條土著特權有必要設定限期，依據負責草擬馬來亞憲法的「李特憲制委員會」在《李特憲制報告書》初版所建議的那樣，必須在施行15年後，由立法議會檢討是否要保留、減少或全面取消這條土著特權。可是這項要求和《李特憲制報告書》初版的這些建議，當年卻遭受在朝在野的巫人領袖的大力反對，以致最後《李特憲制報告書》被刪改百分之四十，土著特權不設時限保留在國家憲法中，由馬來元首定期檢討而已，而這最後卻還得到當時在朝馬華公會和印度國大黨的無條件支持（Heng 1988：227-237）。

　　不是所有巫族領袖都認為這條土著特權需要長期在國家憲法中保存，已故大馬副首相敦依斯邁醫生，當年全程參與馬來亞各族與英人談判獨立的過程，他在1973年去世後遺留下未完成的自敘傳，就認為土著特權將會玷汙巫族的能力，它當初被寫在憲法裡並得到各族的容忍，因為它僅是一個必要的「**暫訂措施**」（temporary measure），以保障巫族在競爭強烈的現代世界中能倖存下來，當將來越來越多的巫人子弟得到教育和更具信心，巫族將會取消這項特權（Ooi 2007：83）。

　　大馬國家憲法第153條文有關土著特權的詮釋，在大馬至今經歷過三次的發展變化，每一次的變化，那條邊界卻越是被凸顯開來。最初在1957年馬來亞獨立後，它僅被詮釋為「**扶弱政策**」（affirmative action），主要目的在於減少歷史所產生的不平等，即土著與非土著之間的經濟鴻溝（Puthucheary 2008：15）。然

而當時政府很少採用憲法第153條下的「扶弱政策」（Kua 2010：53）；第一次變化是在1963年，當馬來西亞宣布成立，土著特權被擴大到砂拉越和沙巴非巫人的原住民身上，土著和移民之分被突現。此條文在沒有公開得到公共協商之下，開始被詮釋為馬來亞的獨立，非巫人必須同意土著特權，以作為換取公民權的「**部分交易**」（as part of the deal）（Puthucheary 2008：15）。第二次的變化是在1969年513事件後，政府頒布緊急狀態，修改憲法第153條，加入了所謂「**固打制**」，廣泛地推行土著特權的必要性。第三次變化是從1986年至今，憲法第153條文所包含的土著特權，開始漸漸被巫人領袖詮釋為是巫族和非巫族在國家獨立的時候，各族達致的所謂「**社會契約**」，即當時非巫族同意巫族享有土著特權，以作為換取非巫族公民權的「交易」，也是黃錦樹所謂的「主奴結構」（黃錦樹2004a：120）。在「社會契約」之說的理論基礎下，巫族領袖也公開提出「馬來主權論」；一些巫人政客也開始指控華人和印度人是「外來移民」，並宣稱大馬是巫人的故土，他們才是這個國家的主人翁和原鄉人。這些指控至今不時在政壇流傳。

　　這些土著特權的論述，日益彰顯大馬「原鄉人／移民」的二元對立，也讓雙方長期都把本土化與原住民意識形態和原鄉迷思進行連鎖。這些可以輕易道破但無法和解的對立，這些年來也被華巫各族的精英建構成一道無形的邊界，橫跨在大馬的「**馬來性**」（Malayness）和「**華人性**」之間，成為華巫族群彼此無法輕易敞開對話的一道絕境。這道邊界半個世紀以來更日益強化了巫人民族主義的「馬來性」和大馬華人文化民族主義為求自保的「華人性」。當我們承認「馬來性」正是「繼承了英殖民者的殖民

知識，依殖民者擬定的認知和範疇來建築現代馬來民族（國族）的集體想像」（黃錦樹2012：62），大馬的「華人性」是否也是如此？

三、邊界想像、主奴結構與離散有其終時

　　史書美曾敏銳指出是西方政權「將華人性普遍化成一個種族邊界的標記」，這樣不僅合理化了他們的殖民統治，也能正當化目前在各民族國家境內將華人移民當作少數族群管理的方針（Shih 2007：24）。由於英殖民政府對華巫族群長期採取「分而治之」的管理，作為多數族群的巫族馬來文教育得到殖民政府的大量援助，並享有特權（林勇2008：325）；華族卻一直被當作少數族群進行管理，當局不但歧視華文教育和華人文化，也任憑華文教育自生自滅，華文教育也長期成了華族在不同歷史時期界定「華人性」存亡的堡壘。**冷戰**年代為了圍堵赤色中國的崛起，1948年當英殖民政府在全馬頒布緊急法令以後，殖民者開始聯合巫人統治者和貴族階級推行國族政策，開始逐步全盤干預華文教育的制度和方針。[3]那些拒絕被改制的華文小學和華文中學，一律被殖民者和巫人貴族階級指控為「種族主義」和「共產主義」的溫床。華校生一直捍衛的華文教育（在大馬簡稱「華教」）以及其多年在馬來亞落地生根所展現的「華人性」，在當局以國族主義意識形態的檢視下，不過就是「種族主義」的表現。華教的響應策略即是把華語文提升為全馬華人的共同母語，以聯合國把母

3 華文教育的制度如何被全盤干預，詳論參見Lee（2008：4-10）。

語教育視之為人權的憲章依據，跟以巫族為中心的大馬政權展開長期的鬥爭或協商。捍衛華語文的使用，也成為華教長期堅守的底盤。這使得華語語系的疆界在大馬可以維持和經營至今，它的位置處於土著特權之馬來保留地的邊界，卻也構成了它獨特的邊緣異景。

顏健富曾結合黃的小說和論述指出「『我族中心』（ethno-centrism）出現在黃錦樹的書寫中，他大量簡化友族的面貌，使得族群之間更具拉鋸與張力的關係以『正邪兩立』的姿態出現，官方／政府／馬來人永遠被放置在霸權的位置，藉由他們的張牙舞爪、磨刀霍霍印證華族的被迫害，因此永遠成為被批判的對象。」（顏健富2001：1-49）黃錦樹卻認為：「那是結構性的現實，從憲法到整個經濟、政治、文化、社會建制，也早已——並且繼續地歷史化，所以我實在沒有本事像某些比我更年輕或年長的同鄉那樣，去虛構種族大和解、三大民族和樂安康，攜手同建馬來西亞大同世界；或直奔愛、和善、自由之類的普遍價值的天堂。」（黃錦樹2001：362）

黃錦樹曾把華巫關係比喻為「你的鞭笞，我的哀憐。一種施虐——受虐的主奴結構。」（黃錦樹2004a：120）黃錦樹提出離散的創傷現代性論述，始終停留在念茲在茲的「**主奴結構**」辯證上。他認為大馬「華人在作為奴隸的國民歷史中，常常必須面對不斷重演的類似的迫害情境……」（118）其實「主奴結構」之說缺乏大馬脈絡下的一條「歷史化」考察線索，反而其結構從反面強化了巫裔政客在1980年代中葉提出的華巫「社會契約」之說。正如瑪維斯・普都哲裡（Mavis C. Puthucheary）有關研究表明，1986年巫統國會議員阿都拉阿末（Abdullah Ahmad）首次在

大馬脈絡下把西方政治哲學使用的「社會契約」一詞偷渡進來，
作為解釋和合理化「土著特權」在國家憲法的永久地位，並開始
以「馬來主權論」捍衛（Puthucheary 2008：12-13）。「土著特
權」不過是當年馬來亞在全球**冷戰**年代氣候中獨立，在朝聯盟的
巫統權貴和馬華公會與國大黨權貴內部達致的「**精英協議**」（elite
bargain），憲法上沒有註明這是「社會契約」（Puthucheary 2008：
19）。1963年大馬成立，這條「精英協議」在憲法上的重新詮
釋，也沒有重新公開給大馬公民進行公共討論（15）。

　　黃錦樹的華巫「主奴結構」論，是在無意中把巫統政客建構
的「社會契約」之說進行「再結構化」。換言之他是從反面內化
了巫統政客的「馬來主權論」。這樣的一個華巫「主奴結構」必
須被解構，沒有認清這到底是牢牢操縱在國家統治者「施虐／受
虐」的權力遊戲，它永遠需要遊戲的雙方互相扮演「施虐／受
虐」的角色，在國家機器長期的「施虐」（壓迫）下，它永遠需
要一批「受虐狂」。壓迫（施虐）產生了反抗（受虐），但正是
受壓迫者（受虐狂）過量的反抗熱情也承認了權力和壓迫機器的
永久有效性。林建國很早即一針見血道破其中要害：「這種愚民
國策唯一的剩餘價值便是黑格爾的主奴辯證，並以『經典缺席』
的辯論在馬華文學界發酵……我們困在主奴辯論裡太久了，才不
理解所有我們看似文學的『內在』問題（如『經典缺席』），皆
卡在資源（文化資本）分配和搶奪骨眼上。」（林建國2000：68）

　　黃錦樹認為：「馬來性是絕對的主導價值，其他族性不在國
家綱領之列……除非是意識形態的妥協，否則馬華文學天生是處
於流亡的（diaspora inborn）。」（黃錦樹2004a：115-122）這是
在把馬華的離散狀態進行「自然化」，也等於是在無意中落入主

流巫人政客的論述圈套，把這道區隔華巫的最鮮明邊界也給「自然化」了。可是，需要先認清一切邊界的存在和誕生並沒有任何「自然」的成分（Agnew 2008：181）。因此大馬的土著特權與國家文學、大馬「華人性」與「馬來性」的對立，當下一切批判如要投向這道橫跨於「華人性」或「馬來性」之間的無形邊界，首先必須意識到這道邊界想像的地理參照框架，毋庸置疑肇端於西方的殖民主義。正如國外學者指出殖民時期大多數的英國官員都比較喜歡巫人，十分敬重他們的生活習俗，而不怎麼喜歡華人或印度人（Snodgrass 1980：34）。主因在於英人認為巫人不可能撼動英國資本主義在殖民地的階級利益，尤其是代表巫族貴族利益的巫統是殖民地體制的既得利益者，二戰後成立的巫統不反對殖民主義，因此不會挑戰英國人的利益（Kua 2010：48）；可是華人長期在殖民地受到壓迫，在五四新文化運動以降的反帝國主義文化思潮下，尤其可能會影響殖民地政府的經濟利益和統治基礎。

　　從馬來亞獨立憲法銘記的土著特權和馬來人的定義，到大馬的成立重新詮釋的土著特權，英殖民者始終都站在巫族利益這一邊。當下大馬的國家邊界、族群邊界、土著與非土著的邊界，都是在**冷戰**年代殖民者聯合華、巫、印的權貴們內部訂下的「精英交易」，從來沒有得到大馬不分族群的庶民的公共參與和討論。黃錦樹的華巫「主奴結構」論發展到對馬華本土化論述的排斥，不過是在這條**後冷戰**意識形態的延長線上，重新設定具有「精英／庶民」二元對立的「經典／非經典」、「文學／非文學」、「離散／本土」和「離散／中國」的**邊界**，並在這些邊界的理論基礎上，標誌化了他以族群認同為中心的馬華離散研究模式，沒有認

真向其他的認同維度例如階級面向越界探索。莊華興近年指出黃
錦樹作為離散華文作家的書寫困境在於「……把國家和族群的問
題簡單地視為華巫對立，或巫制華的二元對立關係……黃錦樹小
說中提到的華教問題、經典問題與國家文學問題等，實際上都不
是種族問題，是後殖民結構下衍生的跨族群階級問題，以及第三
世界資本主義體制下的資源侵占。」（莊華興 2011：491）

　　在黃錦樹從早期至今的馬華論述裡，「限度」是他頻繁使用
的字眼。黃錦樹至今已對「中國性」和「本土意識」（或曰「本
土化」或「本土性」）設下重重「限度」了，為何他從未對念茲
在茲的馬華離散論述也設下「限度」？不設下限度，也意味著馬
華的離散論述永遠不會過期，更意味着他在詛咒大馬種族主義的
政治生態是**永恆**的，整個政治生態將**永遠**繼續往對華族不利的方
向發展下去。這樣的論述完全是依仗馬華長年現實和國家失敗的
政治困境作為他的文學與理論籌碼，所有對馬華的想像已經不被
准許逾越這個現實政治的高牆或邊界。這是黃錦樹為馬華文學文
化的想像斷然畫下了的「邊界」，誰稍微跨越這個高牆或**邊界**說
話，誰就會遭罵「**愚蠢的**……」、或被影射為族群的背叛者——
「**愛國主義者**」、「**可惡的國家意識形態機器的幫凶和打手**……」
云云。[4]在黃錦樹意識內部「自我」與「他者」設定的「**邊界**」
中，「**敵友之分**」的二元邏輯就得到長期維持下去的合法性。[5]

4　這些罵人的用詞參見黃錦樹（2005）。
5　異於黃錦樹的論述特徵，其他有關離散留臺人的馬華離散論述還是比較多元和異質的，例如
　李有成就提及離散論述也揭露「族群絕對主義」（ethnic absolution）的修辭策略：「其目的
　在展現族群之間絕對的差異。這個現象一旦發揮到極致，就會形成族群之間彼此區隔的準
　則。」參見李有成（2010：19-20）。只要沒有黃錦樹以下的兩個論述特徵，離散論述當然富
　有啟迪和具有「創造性的對話空間」（12）。其一、沒有簡單把馬華的離散族裔和大馬巫族二
　元對立起來，更沒有把馬華的離散族裔跟馬華主張本土化的作家、學者切隔開來；其二、沒

　　黃錦樹的離散論述主張馬華文學是一種「無國籍文學」，看似主張一個沒有邊界的無國籍狀態，其實作為離散論述對立面的國家認同（無論是祖籍地中國，抑或早期家國大馬或後期居留地臺灣）或階級認同（華文左翼文學或現實主義文學）即是它的邊界。史書美（2017：163）卻認為「我們必須要問文學有沒有國籍的問題，不是為了要把文學給予區域性的畫地自限，而是為了更能確切地了解文學作品的在地性與跨域性之間的複雜關係」。她指出一個作家不被定居且歸籍的國家認可，「代表著的不是文化無國界的世界主義開闊視野，而是潛在的歧視和排斥。」（162）誠如史書美指出，離散有其終時，畢竟有它過期的一天，沒有誰可以說他三百年以後還要繼續離散（Shih 2011：714）。在她看來，華語語系是反離散的文化和政治實踐，當移民安頓下來，開始本土化，許多人在他們第二代或者第三代就會選擇結束這種離散狀態（Shih 2010a：45）。

　　大馬華人的情況比較複雜。雖然不少第二代或第三代華人已選擇結束離散狀態，融合進本土社會，然而也有不少第三代華人選擇再移民。從大馬獨立至今，有學者歸納華人再移民基本分為三個時期：第一，1970年代，因為1969年513事件的種族衝突，政府推行扶持巫人的新經濟政策，許多不滿此政策的華裔，選擇移民海外；第二，1980年代，大馬經濟出現嚴重蕭條，許多華裔子弟移民到發達國家；第三、1990年代，大馬經濟起飛，政府逐漸實行經濟與教育開放政策，華人移民的情況明顯緩和和下降（唐曉麗2012：37）。從1957年獨立至1991年，大馬華人人口

有動輒把自身與跟他有任何異議的大馬境內外作家、學者對立起來，以魯迅式的尖酸雜文在國內外報刊長期對這些「異議者」進行「敵友之分」的攻擊和游擊式的精神凌虐。

的自然增長是338萬人，不過在同時期，華人的淨遷率是110萬人，最嚴峻的情況是在1980年代，增長的華人人口就有一半離開大馬（37）。

黃錦樹正是在這段時期離開大馬赴臺深造，他的離散論述置於1980年代大馬華裔再移民的高峰期，這是有效的。然而1990年代以降，尤其是1990年代末亞洲金融危機，大馬華裔再移民的數量已明顯下降（39）。大馬政府也開始大力發展私立高等教育，在全球經濟競爭、多元文化論述和中國經濟崛起的20世紀末語境下，大馬政府也調整了語言和教育政策，不再堅持把馬來語視為教學的主要媒介語（Lee 2008：15）。因此，獨尊離散論述來詛咒大馬華人的困境是永恆的，這樣的論述是否也需要語隨境轉進行調整和反思？正如莊華興指出，黃錦樹對大馬的原鄉記憶基本上在他1986年來臺之際已經定型，並沉澱為他的書寫資源，可是1990年代中旬以後大馬在各領域皆發生巨大變動，例如1998年烈火莫熄社會與政治運動、2001年五二八報殤、2008年三〇八政治大海嘯，急速地改變了大馬的政治版圖，華人對政治參與的自覺性大為提升，並敢於訴諸行動（莊華興2011：498）。近些年的兩屆大選，以巫統為首的國陣聯盟三十多年以來壟斷三分之二國會議席的現象，都被不分族群的選民集體否決。

即便如此，無可否認種族問題依舊是巫族政客不斷在炒作的報章議題，種族主義至今依舊被利用為維持其政治地位以及合理化若干政策推行的最有效工具之一（Edmund 1990：11）。因而黃錦樹的「憂族書寫」在本土馬華文壇和學界有了強大的繁殖土壤。他這一代人從大馬殺出的第三條路，以黃錦樹自我總結的「業績」是：其一、建立了與中文世界最好的寫作者平起平坐的

基本文學高標；其二、建立了文學論述品質上的高標；其三、衡量未來馬華文學論述水平的基本參考座標（黃錦樹2007：135）。此總結直接把他推向離散留臺人居高臨下的位置，高處不勝寒，用他的說法是「在大馬，對等的論敵一將難求」（黃錦樹2007：136），至今馬華文學的本土論述已被黃的離散論述所取代。乃至於大概沒有哪個地區的作家會比「馬華作家」更加虛妄，族人斷斷續續討論超過一個世紀的本土化在步進21世紀後，馬華學界文壇的青年才俊在談起馬華文學文化的「本土化」時，反而要唯唯諾諾、戰戰兢兢、難以啟齒、左顧右盼，深怕說出口要被黃錦樹揪出來罵。馬華電影文化至今的「本土化」討論也是停滯於自我存疑的狀態。

四、《初戀紅豆冰》：土腔電影與土腔風格

　　即使《初戀紅豆冰》上映前後得到大馬媒體記者和作家肯定其「本土化」特色，較後也獲得大馬電影局頒發「本地電影證書」，曾經留臺的年輕學者卻撰文質疑《初》和《大日子》的「本土化」。其理由是電影場景都注重在遠離大城市的鄉鎮，試圖和都市以及現代化景觀保持一定距離，大馬本土華人的「集體回憶」，多被強調為一幅又一幅去現代化的美麗鄉鎮「文化風景圖」，以及一輪又一輪「博物館式」的文化導覽。這些古舊和「非現代化」景觀，這些表現方式導致電影創作者落入對「本土性」的懷舊文化想像，無法對社會和文化做更深度的探討（關志華2011：51-72）。李有成已指出《大日子》再現的米昔拉漁村也面臨人口學上所說的年齡老化、青壯人口外移的問題，這個

問題除隱含社會和經濟上的意義外，也有文化上的意義（李有成 2011：14）。不能說馬華電影沒有鎖焦大城市，就認為沒有呈現現代化景觀。《大日子》寫實地通過鄉鎮漸漸沒落的景觀，反襯出大城市景觀崛起的虛妄。華人鄉鎮正是 20 世紀初英殖民地現代化的產物，乃大馬上半世紀推動殖民地原產品經濟蓬勃發展的現代化火車頭之一。它至今被國家發展邊緣化，大馬鄉鎮的本土華人文化傳統和文化記憶面臨傳承的現代化危機。

同樣的本土鄉鎮問題也出現在《初》裡，不過是以詩意的寫意方式再現。此片在北馬霹靂州的端洛（Tronoh）小鎮取景。這是一座 20 世紀初華人開荒發展礦業而崛起的小鎮，後來礦業停頓下來，小鎮的發展停留在《初》所要定格的樸素場景。片裡的小鎮一開始就是一幅夾雜著不少巫人、印度人和其他族群的市井全景，這明顯不是一座純粹由華族人口組成的小鎮，但華人占了小鎮人口的大多數。因此片中所有主角都是華人，其他族群僅以職業身分出現在片中，例如口操巫語賣紅豆冰和經營理髮店的印度人、口操淡米爾語的印度麵包機車司機和面目不清的巫人警察和巴士司機，以及凌晨空中傳來伊斯蘭教堂巫人的誦經聲。導演更專注於守界在小鎮華人的世界，非華族群大部分僅出現在男女主角遭遇不愉快的情節裡，這看似跟黃錦樹的馬華離散小說，例如《落雨的小鎮》筆下的小鎮世界對非華族群的處理有些相似，然而導演卻擅於通過電影的影像和聲音，把非華族的元素，融合進電影裡的色彩和對白裡。

綠色和藍色都是此片的色彩母題，導演在諸多布景中重複利用綠色濾鏡或藍色濾鏡，強化草地、藍天、雨水、樹林、河水和鬥魚的藍色或綠色濃度之間的融合。片中出現一批身穿綠褲藍

衣的巫裔警察追捕華裔賭徒的場景，但卻不轉達華巫對立的訊息
（詳後）。在藍與綠之間，大馬巫人以熱帶的土地之子自居，其審
美觀比較會突出綠色，從馬來鄉村屋子到城市組屋內外顏色，一
直到個人衣著配搭，綠色通常都是主色調；開齋節或喜慶裝置，
從食物例如綠粽子和綠色的椰漿飯，到主人派發予客人的紀念品
例如裝錢的綠包，一片綠意盎然，突出他們作為熱帶綠地主人的
身分。導演也把綠色作為主色調，帶進片中男女主角居住和工作
的華人咖啡店裡。咖啡店的外觀和內觀，從鐵閘、牆壁、門欄到
窗欄，清一色是綠色，象徵著大馬華人跟巫人一樣，長期在這片
土地定居，已經融合進這片熱帶綠地裡。

　　片中幾組鏡頭的造景，都分別突出藍色或綠色作為主色調。
藍色在片中多作為戶外場景的色彩，帶出男女主角渴望離散但卻
跨不出去的猶豫和抑鬱；綠色則大量穿插在內景和外景之間，襯
托男女主角對土地的依戀和不捨，以沖淡藍色的憂鬱。此片既透
過綠色創造一連串與赤道熱帶馬來風光相關的自然母題，也把小
鎮被國家發展排除在外，年輕人最終都要離開小鎮往外發展的命
運，通過藍色表達小鎮的憂鬱。片中的小鎮經常下雨，乍看之下
這是黃錦樹小說筆下的大馬小鎮：「每一個小鎮都下著雨，都散
發出一股奇特的憂傷」（黃錦樹 1994：238），小鎮只剩下華族老
人和小孩，年輕人離開了很少再回來。全片看似也是浸泡在這種
離散的憂鬱氛圍裡，但因為導演不時在鏡頭中突出綠色的作用，
從而召喚主角對土地的認同。綠色和藍色在片裡分別隱喻著反離
散和離散的張力，猶如綠地與藍天的對望，呈現色彩之間相得益
彰的互動和張力。導演也選擇以土腔對白的喜劇類型，衝破這些
介於反離散和離散的緊張氛圍。女主角從童年到少年徘徊於小鎮

和檳城之間的無所適從，帶出土腔電影無家可歸的母題。最終女主角隨同母親遠赴新加坡發展，更帶出了土腔電影慣常出現的尋找家園母題。

　　導演通過這座北馬華人小鎮「南洋咖啡店」經營的無以為繼，把幾個年輕人從童年到少年的初戀記憶、三代小鎮華人的生存狀態以及北馬樸素民風的地方形式，進行銀幕上的寫生。導演以形式主義的手法，把銀幕當作畫框來描繪，鏡頭與鏡頭之間串聯著導演對北馬小鎮美麗的視覺記憶。出身咖啡店的男主角擅於繪畫，然而埋沒才華，只能在小鎮裡從旁協助父親泡咖啡，暗地裡卻為他暗戀的女主角進行一張張的素描。電影內部男主角對女主角進行的素描形式本身，跟導演以攝影機從外部對小鎮風情畫進行銀幕寫生，構成此片構圖形式內外的呼應。形式是我們感受藝術文本內在諸元素關係的特殊系統，主導電影美學形式的主題是物質形式的具體化（Bordwell & Thompson 2008：71）。食物是此片人物之間互相表達各自欲望的物質形式。《初》很形象化地通過小鎮食物例如紅豆冰、南洋咖啡和炒粿條，把三代小鎮華人的地方物質形式進行具體化，也透過大馬華語語系的土腔口音，以發噱的對白和本土創作的情歌，串聯各種比較抽象的感性認同，本章稱之為地方感性認同。

　　第一代小鎮華人以那位終日呆坐在咖啡店喝咖啡的客家人阿伯為代表，經常以客家話自言等中了福利彩票，要把滯留在中國的老婆接到南洋來，至死未能達到夙願。阿伯代表早期馬華一代的無能為力，只能寄望於購買一張張具體化的福利彩票，作為一生命運的寄託。第二代小鎮華人是年輕人的父母和咖啡店顧客們，主要以吃粿條、買賣福利彩票和以北馬華語方言土腔閒話是

非作為他們日常交往的動力；第三代小鎮華人則是這批以Botak（阿牛飾演）和打架魚（李心潔飾演）為代表的年輕人，口操帶有北馬華語的土腔，在513事件後的1970年代出生，童年一起在吃紅豆冰和鬥打架魚的聚集點長大，互相暗戀彼此，卻又經常羞於啟口以及產生各種誤會。熱帶地區鮮豔凶猛的野生鬥魚，把年輕一代華人各種翻湧的欲望和理想進行具體化的轉喻。最後這批第三代華人為了理想和發展，全都離開小鎮。

最後男女主角在吉隆坡擦身而過。男主角最銘刻在心的是從童年到少年，跟女主角在最炎熱的下午一起吃紅豆冰的舌頭記憶——又冷又甜，冷到舌頭都痛了，來不及感受那滋味，紅豆冰卻融化了，那是初戀的滋味，介於具體和抽象之間的不落言筌。紅豆冰是大馬各族愛吃的本土化甜食，它成為具體化這場初戀記憶的紀念食物，也是此片不斷重複的母題（motif），前後串結著男女主角對小鎮的最後記憶。一開始是女主角小時候父母在檳城離異，母親帶著她投靠小鎮姊姊和姊夫合開的咖啡店。由於失去父親，女主角在小鎮備受歧視，維持她對父親記憶的是小鎮裡印度人賣的紅豆冰，女主角經常主動請男主角吃紅豆冰（圖3.1），因為過去父親看她不開心，就會帶她吃紅豆冰。

男女主角一起在小鎮長大成人，男主角對她暗生情愫，但不擅於表達，又苦於面對其他同伴的競爭。片末男主角聽說女主角跟母親要離開小鎮，遠赴新加坡。他從抽屜拿取寫好多時的情信，在街頭印度人檔口那裡買了一包紅豆冰，然後快速騎著自行車，急著要把手中的紅豆冰送到車站（圖3.2）。此時此刻呆坐在車站的女主角和母親默默不語（圖3.3），若有所失地在等待一些什麼。這一組平行蒙太奇，平行對照兩組人物在同樣時間，不同

空間的靜態和動態。一路上男主角被擦身而過的印度人駕駛的麵包機車撞到流血（圖3.4），最後趕到車站又被巫人正要開駛的長途巴士撞倒（圖3.5），這一切導致男主角最後只記得把手中的紅豆冰送給車上的女主角，卻忘記把褲袋裡的情信遞交給她。這是他倆最後一次見面，這也意味他最後一次向女主角直接示愛的機會也失去了。女主角最後坐在車上吸食著已經融化成一包水的紅豆冰，無言不斷閃回（flashback）過去和男主角在一起的記憶。

　　此片各角色之間都以北馬華語的土腔，表達對小鎮的地方感性認同，構成此片的多元聲音。北馬華語的詞語、腔調和語法，融合各種華語方言、馬來語和英語，形成混語現象。此片頻密體現華語方言與馬來語的融合，片頭就出現男主角以畫外音的自我介紹「Botak！botak！Kopi一杯來，我是賣咖啡的兒子。」「Botak」乃馬來語「光頭」之意，乃片中男主角的外號。「Kopi」也來自馬來語「咖啡」之意，不過男主角故意以閩南語（福建話）發音。男主角父親也把咖啡烏念成「Kopi O」（「O」即閩南語的「烏黑」），這都是再現大馬福建人在現實中的日常發音。大馬最大的華人方言群一直以來至今都是福建族群。與其他語言和方言種類比較，大馬的福建話最常摻雜馬來語，這個傾向一連三代不變（洪慧芬2007：74）。這些語言融合現象是雙向互動的。馬來語也大量吸收華語方言詞彙，2002年的調查發現，三本權威馬來辭典，借自華語方言的詞彙有224個，其中源自福建話的詞彙最多，占了75%（洪慧芬2009：85）。

　　大馬華語的腔調也和其他地區的華語有別。例如由於受到閩南語的長期影響，在大馬，尤其北馬華人習慣把普通話表示實際發生的動作或變化的助詞「了」（le，陰平），讀作「liao」（上

聲）。此類聲調在《初》裡屢見不鮮：「等下你就會哭了」和「我都敢告訴她了」。兩位演員都分別把前後句的助詞「了」念成「liao」。在福建話裡，表示完成或完畢都可以用「liao」，本來在普通話裡做句末語氣助詞的「了」，也在福建話裡讀成「liao」（黃立詩2013：100）。由於大馬國營媒體長期允許各種華人方言的節目和影視公開播放，其中也大量放映來自臺灣的閩南語連續劇，因此大馬華語的腔調受到閩南聲調的影響，也構成大馬華語語系電影獨特的土腔風格。

　　雖然語言系統裡比較穩定的部分是語法，然而片中「Kopi一杯來」的用法，也跟普通話的說法「請給我一杯咖啡」有所差異。類似這些把核心詞提前以省略稱謂的句型，主要是被馬來語或英語主謂結構的倒敘手法影響。片中的華語也大量摻雜英語和粵語詞彙，例如男主角的妹妹說「我看到你們的眼睛有電shock來shock去」。此短語就融合粵語詞彙「有電」和英語詞彙「shock」。這些語碼混用不能被簡單理解為北馬華語詞彙缺乏，導致需要大量借用方言和外語詞彙，無法使用完整的主體語言進行表達，而是言者要更傳神表達北馬年輕人對初戀的情感維度和熱烈想像，已經逾越現有比較含蓄的中文詞彙所能提供的情感程度。再說，上述的混語現象，也真實再現大馬華語大量摻雜英語和粵語的語言馬賽克現象。根據實地調查報告，由於受到全球化的英美和香港流行文化影響，口操大馬華語的三代華人，其中子輩和孫輩，摻雜最多的語言是英語和粵語，以英語比例最高，粵語次之（洪慧芬2007：73）。

　　兩首重複在敘鏡再現的馬華本土創作的華語情歌〈純文藝戀愛〉和〈午夜香吻〉，也有效串聯起馬華本土化的地方感性認

同。1980年代大馬的民間華裔音樂人組織「激盪工作坊」，大力
推廣本土歌曲創作，由馬華北馬小說家兼詩人陳紹安創作詞曲的
〈純文藝戀愛〉是當時專輯的主打歌。導演在電影花絮自稱是這
首歌讓他想拍這部電影，因為他是在北馬聽這首歌長大的，也因
而特地邀請陳紹安在片中客串賭徒一角。「激盪工作坊」成員周
金亮等人在1990年代發起「海螺新韻獎」歌曲創作大賽，阿牛在
大賽中脫穎而出，漸漸從大馬歌壇走向全球華語歌壇。

　　根據影像視聽學對聆聽模式的研究，「因果聆聽」（causal
listening）指涉由聆聽一種聲音從而收集有關此聲音的原因（或
來源）所組成的聆聽模式（Chion 1994：25）。片中多以「因果
聆聽」（causal listening）的模式，安排〈純文藝戀愛〉直接從收
音機播出。童年從檳城跟隨母親來到小鎮投靠親戚的女主角，長
大後跟母親發生口角之後，就會播放錄音帶的此歌解悶。歌詞裡
重複的一句「你輕輕柔柔地細述著檳城下的雨」，召喚著女主角
對檳城的地方性記憶和其對父親的思念。〈純文藝戀愛〉是關於
檳城和初戀的抒情歌曲。無獨有偶〈午夜香吻〉的詞曲創作者上
官流雲當年二戰期間也是在檳城寫下此歌，獻給他檳城的初戀情
人（上官流雲1996：85-87）。這首家喻戶曉的時代曲，除了被片
中的白馬王子彈著吉他自彈自唱，片末第一代小鎮華人客家阿伯
去世，出殯的葬禮隊伍竟然也播放此情歌旋律。一群坐在咖啡店
的顧客包括白馬王子從內往外望出去，一位咖啡店顧客說：「他
真的是可以回去中國找他老婆了。」暗喻所謂「中國」在這脈
絡下形同「陰間」，「中國」在片中三代華人的現實中不過形同
「海外」。這也意味著〈午夜香吻〉從初戀情歌演變成送喪曲，
終結了第一代小鎮華人的「中國化」（sinicization）想像；而〈純

文藝戀愛〉卻開啟了第三代小鎮華人「本土化」的地方想像。阿牛通過再現和比較這兩首本土華語歌曲的音樂風格和消費對象的轉變，帶出了大馬華人的身分認同從二戰期間至大馬獨立後的演變。

　　此片重新喚起這兩首本土華語歌曲在大馬歷史脈絡的生產和傳播記憶，有異於蔡明亮電影裡對來自上海和港、臺時代曲的挪用和偏愛。[6]後者在片中更著重於抽掉這些時代曲在過去馬來亞和砂拉越脈絡的消費和傳播記憶，然而前者不但企圖通過影像和聲音留住這些在地消費和傳播記憶，也把本土再現為生產這些華語歌曲的據點之一。

　　此片大量通過由內往外看或由外往內看的運鏡處理，包括上述咖啡店顧客往外看的鏡頭，把拍攝對象框在欄杆型的內部封閉空間，例如窗欄內，呈現小鎮室內的封閉狀態如同監牢，同時也暗喻著窗欄外的世界更有生機。這也意味著第三代小鎮華人必須跨出邊界走出去。片末這些人都在大都市裡落腳。這也說明此片未必如評者所言簡單地把「本土」建立在城鄉對立上（關志華2011：51），而是把第三代華人的本土想像從小鎮延伸到城市。那首把他們從鄉鎮帶到城市的歌曲就是〈純文藝戀愛〉。愛聽此歌的片中女主角從小的理想就是要「找到我爸，去一個很遠很遠很遠的地方」，當她長大後離家出走赴檳城海上木屋住宅區「姓周橋」尋訪父親，卻發現父親另結新歡，並有了小孩，依然是母親口中那個打罵妻子、不務正業，經常被一批巫警追逐的賭徒。女主角目擊此刻此景，她沒跟父親道別，轉頭就溜掉了。父親回

過頭來發現女主角不見了，僅說了一句「走了就算了」，沒有任何挽留的動作。女主角站在檳城海邊發呆，然後女主角哭著致電回家向曾跟她不斷發生口角的母親道歉，這是她和母親和解的開始。片末母親為了女主角的學業，陪她赴新加坡居住和工作。這確實是一個離散的故事，但導演沒有把離散的起因歸咎於華巫關係的對立，即使片中出現一批巫警。

導演反而往華族家庭內部的父權文化本身進行反思。片中導致這些第三代小鎮華人離散他方的是父親。咖啡店老闆的大兒子Radio是個天生的跛子，Radio協助父親泡咖啡兼經營咖啡店。父親總怪責兩個兒子包括男主角不會泡咖啡，生氣起來就挑戰兒子有本事就離開小鎮。Radio卻怪責是父親把他生成天生一個跛子。Radio喝醉了跟女主角痛訴：「有這樣子的爸爸咩？叫我走啊⋯⋯有一天，我一定會走給你看！」片末Radio離開小鎮，在城市開了咖啡店。男主角通過畫外音旁述：「後來我們都離開了小鎮。」此句話道破了這部電影的離散主題，大馬小鎮成為這些第三代華人「根」的記憶，而城市成為「路」的延伸，並通往世界。

導演阿牛成功把離散在大馬海外的大馬華裔明星例如李心潔、巫啟賢、曹格、梁靜茹、品冠、張棟樑、戴佩妮等人串聯在片中演出。其中阿牛、品冠、梁靜茹和戴佩妮等人即是早期從大馬本土「海螺新韻獎」歌曲創作大賽脫穎而出，步入歌壇。大馬本土成為這些藝人「根」的記憶，「海外」不過是路的延伸。他們都像阿牛一樣，不但維持著對大馬的本土認同，也願意為馬華電影的本土化盡一份力量，因此願意在百忙中答應阿牛回來，在片中擔當主角或客串。換言之，此片內部敘說著大馬小鎮華人離

散的故事，片外卻是一部有關於大馬離散藝人「回家」的故事，
體現馬華流動的本土性，也呼應著土腔電影的回家旅程母題，因
此片裡片外的離散主題也因而有了不斷需要重新測量的邊界。

五、離散的去疆界化

　　《初戀紅豆冰》借助馬華的土腔和本土音樂創作，建構大馬
的地方感性認同，讓流動的本土性也能轉化成影像中的土腔口
音，隨時可以攜帶出境和入境。《初戀紅豆冰》演繹了馬華流動
的本土性如何成為可能，體現了馬華的離散論述不盡然是反本土
化的書寫，離散不是非得要跟本土劃清界限，反而可以流動於原
生地和居留地之間進行參與，原生地／故鄉跟居留地一樣可以
充滿活力。羅賓・科恩提出「離散的去疆界化」（deterritorialized
diaspora），包含非常態的離散經驗，尤其是那些新形式的流動、
錯置和新型身分認同和主體的建構（Cohen 2008：124）。離散的
去疆界化把集體身分認同和原生地／故鄉看成是不固定的、有活
力的和經常與文化互動產生變動（123）。在他看來，當代那些研
究「混雜」、「文化」和「後殖民」的表述也都和去疆界化的概
念有關，都可視為離散的去疆界化（18）。

　　《初戀紅豆冰》體現了馬華流動的本土性，這是離散的去疆
界化在馬來西亞的個案，片中的女主角最終雖然跟男主角在吉隆
坡擦身而過，但她顯然經常往返於原生地馬來西亞和居留地新加
坡之間，何者才是她的最終歸宿，電影提供開放式的答案，這也
意味著對新生代如女主角而言，原生地和居留地都可能是不固定
的，這是離散的去疆界化現象。離散可以成為一種網絡，筆者同

意李有成的看法：「離散的經驗繁複多樣，不論從歷時或共時的
角度來看，都無法強加統攝與劃一」，這才能成就離散作為一個
「創造性的對話空間」（李有成2010：12）。黃錦樹的離散論述傾
向於反本土化，這是他為馬華文學文化進行「疆界化」的畫地自
限。從離散的去疆界化來看，馬華文學文化作為弱勢文學文化，
其離散論述和本土論述理應共存共榮或異中求同，馬華離散論述
不需把自身的合法性建立在「反本土化」和「國家失敗」的二元
對立位置上，這已對本來有限的馬華資源產生不必要的內在消
耗。離散華人在游俊豪看來是作為描述「那些在居留地可能無法
跟祖籍地維持紐帶的的弱勢族群。」（Yow 2013:3）只要排華現
象依舊斷續在世界各地發生，此詞依然具有生命力去詮釋這些在
世界各地被邊緣化的弱勢族群。

第四章

反離散的在地實踐
以陳翠梅和劉城達的大荒電影為中心

一、大荒電影：土腔電影模式

　　大荒電影公司（以下簡稱「大荒」）於2005年在吉隆坡成立，由四位導演創辦。這些導演皆於1970年代在馬來西亞出生，即陳翠梅（Tan, Chui-mui，1978-）、劉城達（Liew, Seng-tat，1979-）、李添興（James Lee，1973-）和阿謬（Amir Muhammad，1972-）。大荒雖然出品了不少華語片，然而它不算純粹意義上的華人電影公司，因為首先其成員跨族群，其中創辦人阿謬是巫裔導演，拍的電影以馬來語片和英語片為主；再來成員之間具備多元的語言教育背景，兩位華裔導演劉城達和李添興，自小學到中學讀的均是馬來學校（又稱國民學校），華文書寫能力很有限，僅有陳翠梅受的是華文小學教育，因此成員之間在工作上多半以英語文互相溝通，也多用英文寫電影劇本，以共同面向歐美獨立電影市場進行宣傳和連結，華語方言或馬來語更多時候僅是業餘私聊的用語。大荒影片則摻雜華語、英語、馬來語、淡米爾語和各種華族方言等等，可謂眾聲喧譁的多語文本。大荒電影的個案，符合哈密・納菲希對土腔電影在文本內外都是多語性質的運作，多語性不僅是出現在土腔電影銀幕內，背後的製作團隊也是由多語性的成員所構成（Naficy 2009：6）。然而哈密・納菲希也指出這種多語性也很反諷地可能是作為主導語言的英語文所導致的結果，因為當代在一組具有一定規模和多元化的電影製作團隊裡，也僅有英語文可以扮演跨越各種文化的通訊語言（6）。這種現象顯然也在以英語作為主導語言的大荒電影公司發生了，即使他們生產的電影至今也還是以華語方言和馬來語為主。

　　何謂「大荒」？此詞出自《山海經》的〈大荒南經〉諸卷。

自稱喜歡莊子的陳翠梅語帶無為地解釋:「從頭開始。什麼都沒
有。其實那個什麼都沒有,是我自己相當喜歡的一個東西,就是
從什麼都沒有,到最後也是什麼都沒有。」(許維賢2014a:52)
這令人想起馬華文學的拓荒期,不少刊物或副刊愛以「荒」自
居,例如1920年代《新國民日報》的副刊《荒島》。翠梅說成立
此公司的初衷,主要是一群導演為了要擁有一個比較正規的電影
製作公司,處理電影計畫的資金申請、拍攝執照和發行。劉城
達把大荒看作是「一個很小的社群」,讓公司內外的馬來西亞電
影工作者,不分電影公司和種族,有機會通過這個平臺討論電
影、彩排、製作電影DVD、分享資訊、互借器材或共同合作等等
(52)。尤其是國外影展的資訊,很多國外的選片人,會通過大
荒了解馬來西亞的獨立電影,大荒會收集這些獨立電影,並把這
些獨立電影的DVD和導演聯絡資訊,一起寄給國外的選片人。
大荒的收入,主要依靠售賣電影版權和影展獎金維持運作,尤其
依賴歐洲市場。另外,世界各地的電影愛好者通過大荒網站購買
DVD,也幫補大荒的收入。大荒的導演們也經常在彼此的電影
和其他大馬獨立電影中以演員、編劇、剪輯師、製片人或攝影師
等等的重要身分出現。為了降低成本,每人也經常身兼導演、編
劇、攝影師或演員的重任,也要全程投入電影的前期籌資階段到
後期的展映活動。這種集體手工式的電影生產模式乃是典型的土
腔電影模式(Naficy 2001:45-46)。

馬華獨立電影兼大荒導演李添興,被問及是否要以電影發出
大馬華人的聲音?他回答道,這種問題讓他不自在:「我不以為
描繪馬來西亞或華人是我的責任。」(Lim Danny 2005:14)顯
然李添興有意讓自己的電影擺脫族裔電影和國族電影的範疇。也

有馬華導演把大馬「華人」視同一種「非族群」的存在。何宇恆導演在接受訪問時說「我是一個華人（Chinese）又怎樣呢？我深感這個問題十分麻煩（very troublesome）。這對一部電影作品構不成任何意義，也沒有為它加分……我發現大馬的小學，無論是華校、淡米爾校或馬來校都非常貧窮。但這不僅僅是一個種族問題，它更是一個社會經濟層面的問題。」（許維賢2014b：63-68）似乎僅是「華人性」（Chineseness）的族群認同在這裡被何宇恆看成一種麻煩的存在。越來越多的馬華導演更傾向於把族群問題置於大馬社會經濟層面的脈絡進行思考。

這不意味著全部的馬華導演放棄族群認同，他們的身分認同處於多重認同的複雜狀態，在族群認同、國族認同、文化認同和階級認同之間突圍和進行協商。[1]當然沒有理由認為他們的身分認同已經完成。本書不把身分認同看成是一種在既定的傳統與地理環境下被賦予的「固定認同」（idem identity），反而是「一個永遠不會完成的『產品』（production），總是在過程中的再現形成。」（Hall 1990：222）這些年至今，馬華導演更傾向於通過影片再現大馬社會底層（subaltern，或譯「庶民」）的民生問題，嘗試以階級面向來調和族群認同和國家認同之間的糾葛，這是研究馬華電影者所無法繞開的問題。

彭麗君敏銳觀察到馬華電影的國族認同和族群認同均很複雜：「馬華其實既非馬也非華」（彭麗君2008：117）。在這種「非馬非華」的認同裡，以華語語系指稱他們流動的身分認同，是否恰如其分道出華語語系在史書美的定義下那種「處於消逝過程中

1 有關族群認同、國族認同、文化認同和階級認同的定義和區別，參見Wang（1988：1-22）。

的一種語言身分」（Shih 2010a：39）？而這正是華語語系所召喚
的「反離散的在地實踐」（Shih 2007：16），一種邁向本土化的
過程。本章通過分析陳翠梅和劉城達導演、製作或主演的大荒電
影，探討大荒電影的華語語系如何連結階級面向和華巫關係，在
反離散的在地書寫中進行身分認同的書寫。

二、哀悼馬共和再現底層：大荒電影的階級面向

　　本書的「階級」（class）狹義上既指客觀上以經濟關係為準
則區分的類型，亦指主觀上可以感知的經濟關係所形成的「形構
群」（Williams 1988：67-68）；廣義上「階級」則指的是一群人
在社會中的處境（situation）（柯思仁、陳樂2008：221）。它不
僅指向對社會區分狀況的客觀描述，也是意識形態建構身分認同
的結果，更重要的是它要強調階級差異源於特定群體在市場上的
不同處境導致的利益分配差異（220-221）。銘刻大馬國家憲法的
「土著特權」，把大馬公民二元劃分成「土著」和「非土著」，表
面上它是族群的劃分，實質在操作上是階級利益的分配。「土著
特權」合理化了土著權貴串謀非土著權貴對大馬不分族群的庶民
的永遠支配，並在國內通過修訂全球資本主義市場機制的遊戲規
則，長期壟斷國家社會資源。表面上是以保衛巫族和原住民優先
地位重新分配財富，實質操作上是通過建立權貴階級，進行對底
層階級的統治和剝削。

　　國外學者指出大馬政府「是一個馬來人富有階層的政府，而
族群只不過是政府為階級利益服務的面具或工具。」（林勇2008：
315）經濟學意義上的「公平發展」指的是個人或者各階級之間

的公平分配，全球各國至今只有大馬官方長期將經濟學意義上
的「公平發展」刻意演繹成是「族群之間的公平發展」（318）。
不幸地，這些政策也在反面內化了大馬華人把自身的困境僅理
解成是「族群問題」，而不是「階級問題」。倘若大馬華人的論
述，依舊滿足於把大馬華人的身分認同僅僅定義在「華人族群」
的範疇裡，而不是自我提升到「大馬公民」的層次，它非但在某
種程度上無法跨越華巫之間的邊界，反而坐實了現實中大馬種族
主義體制繼續有機可乘把華裔和巫裔進行二元對立的魔咒。馬華
電影努力擺脫這種魔咒的策略，即是把這些族群問題，提升到公
民的階級面向並進行再現。馬華電影傾向於通過本土化的通俗形
式（vernacular form），通過再現大馬各族的底層階級，以抵抗大
馬國族主義和全球資本主義一起共謀的大都會形式（metropolitan
form）。[2]

　　大荒電影公司的巫裔導演阿謬拍攝有關馬共的兩部紀錄
片 The Last Communist（《最後的共產黨員》，2006年出品）和
Village People Radio Show（《鄉下人：你們還好嗎？》，2007年
出品），重新召喚和銜接馬來亞華巫族群曾經一起發動階級鬥爭
的歷史記憶。[3]馬共在二戰期間抗日衛馬，以階級理論跨越族群認
同和國家認同的界限。二戰後至1947年期間，馬共被承認為合法
組織，他們領導的反帝國和反殖民主義的思潮吹響馬來亞獨立的
號角。隨著英殖民政府於1948年宣布馬共為非法組織，這支由華
巫以及其他族群成員組成的隊伍，從此走進森林進行近乎半個世

2 有關華語語系理論對通俗形式的肯定，參見Shih（2007：172-173）。
3 前者是一部引起大馬政壇爭議的禁片；後者是一部拉隊到泰南邊境採訪巫裔馬共黨員的紀錄
　片。詳論參見黃錦樹（2015：299-311）。由於這兩部紀錄片沒有多少華夷風元素，因此不在
　本書的討論範圍內。

紀的鬥爭。大荒的這兩部紀錄片，沒有把馬共的鬥爭神聖化，但也沒有否定馬共的貢獻，有的是更多的抽離。這個抽離的角度把他們冷靜的階級認同視角，跟馬共成員熾熱的階級鬥爭文本有了風格上區別。雖然 *Village People Radio Show*，當初是得到大荒電影公司資助拍攝，但執導者是一位巫裔導演，可能沒有人會以為當下馬華電影再現的階級面向，跟馬共的歷史脈絡有何關係。這兩部紀錄片生產的同一時期內，到底馬華電影如何再現馬共呢？

2005年胡明進導演的華語短片《你的心可能硬如磐石》（*It's possible your heart cannot be broken*）為我們提供一個互文的視角。雖然胡明進不諳華語文，但全片的對白都是華語。片中邀請陳翠梅和劉城達分別擔任女主角和男主角。這是一部融合紀錄片敘事的劇情片，兩位男女主角都對著特寫鏡頭說話，說的是同樣的一段愛情故事，但卻是兩個人不同的主觀視角（point of view）。影片隱去聆聽者在敘鏡中的身分，兩人在敘鏡中更像是直接在跟觀眾告白，這是紀錄片常見的敘事手法。男主角是一位底層階級的年輕直銷員。女主角是一位在吉隆坡獨居的年輕自由文字工作者。一開始在接受訪問之際，女主角自稱四年前曾被前男友背叛，她看見前男友在車裡跟其他女孩親吻，她拾起磚頭砸破車窗。目前她正在撰寫編輯交給她的工作，有關馬共領袖陳平和其黨員的專題，她向鏡頭做了一個淡淡的特寫表情道：「不太明白這些馬共黨員怎樣在山芭裡住了四十多年？」跟著男女雙方各別面對鏡頭特寫，敘述從結識到分手的過程。男主角敲門推銷電器，跟女主角親近，並哭著自稱家裡出現經濟困境，奶奶生病，要過年了，沒有錢給弟弟買炮竹，女主角被說服買下電器。後來電器壞了，男主角又修理不好，自我獻議每週來女方家

打掃，以作補償。有一天打掃之際，女主角主動跟男主角發生關係。男主角躺在床上跟女主角談起未來，女主角說不要生孩子。男主角說結婚呢？女主角說對方太窮了，怎麼可能有錢結婚。有時男方還向女方借錢。後來兩人關係宣告破裂。女主角跟其他男孩親密。無論男主角如何苦苦糾纏，女主角硬如磐石拒絕再跟男主角來往。片末女主角對著鏡頭說了這句話：「可能在山芭住了整整四十多年，也不錯啦，至少他們真的相信一些東西，好像我這樣，我就做不到，我覺得我裡面好像是空的，什麼東西都沒有，你知道我在講什麼嗎？」（圖4.1）

　　這是一部有關愛情不能超越階級認同界限的小品，貫徹了陳翠梅在其導演的長片《用愛征服一切》（Love Conquers All）對愛情能否超越一切的質疑，也是一部涉及晚期資本主義社會現代男女有意發展忠誠的長期關係卻遭受挫敗的短片。每當片中男女擁抱親吻，觀眾會看到背景是牆壁貼著王家衛電影《春光乍洩》的紀錄片《攝氏零度‧春光再現》海報，海報中梁朝偉和張國榮抱在一起企圖接吻，《春光乍洩》處理的是兩個男同志其中有一方要發展忠誠的長期關係但遭受對方背叛的故事（圖4.2）。短片的女主角兩次在這海報背景中跟不同的兩個男孩擁抱親吻，但都在女主角不愉悅的狀態下結束，這暗示女主角被前男友背叛的陰影依舊籠罩在她接下來的每一段關係。男女雙方的問題更多卡在女方虛無的絕望中，不再相信一切，包括愛情和任何信仰；男方出身底層，也無法具有足夠的資本投注於愛情和婚姻。片末獨白看似一位城市華裔女子為了克服空虛、孤獨和寂寞的回應，更多是要對馬共成員在森林多年忍受寂寞和排斥，表達一種深切的哀悼同時，作為反思自身虛無的一種表達形式。女主角從開始對馬共

保持抽離的態度，到片末寄予他們的肯定。這些態度上的轉變，跟阿謬的兩部紀錄片有了對話的空間，同時也把馬華電影這些年要再現的身分認同，跟這些階級認同的歷史維度有了銜接。而華語在片中扮演著串聯階級歷史維度的功能。

　　大荒電影不盡然是華語電影，不少影片中夾雜大量含有在地土腔的英語和馬來語，尤其涉及華巫關係，馬來語更大量被派上用場，土腔風格非常鮮明。一部由陳翠梅製作、劉城達導演的多語短片《追逐貓和車》（*Chasing Cats and Cars*）敘述兩個華裔工人共乘的電單車，被巫裔司機的四輪驅動車撞倒，不見一隻腿，卻能倖存的奇蹟。短片主要由固定長鏡頭和運動長鏡頭所組成。片子從醫院急診室門口的一個固定長鏡頭開始，華裔傷者的同車夥伴阿譚坐上這位戴著工人帽的巫裔司機的驅動車，把哭嚷的傷者阿B送到醫院，兩位華裔女性醫藥工作者和一位巫裔男性醫藥工作者，慢條斯理地抬著擔架出來。通過不斷走動的阿譚和巫裔司機在醫院門口各別跟外界以粵語和馬來語通電的緊急對話，交代了車禍的經過，背景是兩位華裔女性醫藥工作者漫步走出醫院，又漫步走回來。

　　跟著是一個運動長鏡頭，阿譚漸漸停止走動，在石墩上跟巫裔司機坐了下來，傷者的父親來電詢問阿譚，肇禍司機的膚色和車牌號碼，緊接著漸漸進入這個遠景鏡頭的是巫裔男性醫藥工作者從醫院走出來的一雙腳（上半身在景框外），他以馬來語若無其事地向阿譚和巫裔司機報告，傷者的傷勢已穩定下來，沒有大礙，毋須操心，不過，他的腳不見了，你倆有在車禍現場看到嗎？阿譚搖頭，請醫藥工作者問肇禍的巫裔司機。巫裔司機也說下車看到傷者，已經是腳斷了，沒看到他的腳。巫裔男性醫藥工

作者也職業性地回答，這無所謂（*tak apa*）。跟著導演特意調慢片子節奏，以充滿懸疑的偵探片配樂，拍攝醫藥工作者以慢動作（slow motion）的方式走進醫院，頻頻側頭望向阿譚和巫裔司機。阿譚和巫裔司機卻抬頭面向觀眾發呆。跟著鏡頭一片黑暗，一隻血淋淋的斷腳從草叢中蠕動起來。阿譚提著一隻運動鞋，坐上巫裔司機的驅動車似乎決定回到車禍現場，重尋那隻斷腳。

　　上述短片可以與陳翠梅導演的馬來語短片《夢境2：他沉睡太久了》（*Dream #2：He slept too long*）一起並置思考。男主角同樣也是魂斷公路，不過卻是一名巫裔。這是發生在未來大馬的一個小故事，那個不斷以馬來語重複說詞的巫裔女性醫藥工作者，若無其事地重複回答一個車禍重傷者的連串問題。車禍重傷者是一位名叫阿米路丁（Amirudin）的巫裔。他在三年前的一場車禍中，喪失妻子和孩子，自己則斷手斷腳，軀體也沒了，最後才從這位醫藥工作者的口中一一得知，所謂的「自己」只剩下一顆腦袋，在未來的大馬被養在醫院裡被人進行前沿實驗。此片似乎微妙道破巫裔底層階級同樣不可再現的「鏡外之域」，即使在景框中再現了自己，也僅是一顆被養在容器裡的腦袋，這還算是再現嗎？

　　此片拍得非常幽默，兼含有科幻片的奇幻人工色彩和音質。翠梅是完全以馬來文，親自撰寫此片的馬來臺詞。這些看似平淡無奇的巫語臺詞，反而為那顆沉重的腦袋，添置一種讓人失笑的疏離感。巫裔女性醫藥工作者那一副若無其事的天真口吻，翠梅透露馬來觀眾觀賞此片，也會發笑（許維賢2014c：59）。無論是陳翠梅的那部《夢境2：他沉睡太久了》或劉城達的《追逐貓和車》，再現的車禍事件沒有目擊者，僅有若無其事的醫藥工作者

在看守著這些傷者。甚至這些傷者的身體和臉孔也在鏡外之域，再現的要不是一顆腦袋，不然就是一隻斷腳，傳進景框內的僅是這些大馬底層公民的聲音或叫喊。而這些只有聲源，卻沒有完整身體的大馬人，他們是華裔抑或巫裔，說的是華語方言或馬來語，這在電影敘鏡中已不是一個關鍵性的問題。換言之，兩部短片並沒有把它處理成僅僅是一個族群問題或語言問題，而更多是一個階級問題。作為代表醫院體制的巫裔或華裔醫藥工作者們，構成一個若無其事的上層階級，對底層階級的華裔或巫裔傷者的痛苦，皆顯得無動於衷，這也是對現實中大馬政府醫院專業服務能力下降提出的調侃和批評。「國家失敗」的其中一個徵兆即是醫院服務設備被國家發展忽略（Ezrow & Frantz 2013：22）。上述兩部短片在引人發噱之餘，「國家失敗」的陰影籠罩著這些底層人民的日常現象讓人玩味。

這一切其實觸碰到了當代大馬社會底層現實的黑暗面。正如研究大馬政經的國外學者指出：「威脅大馬政治穩定的不是族群矛盾，而是階級矛盾，政府有意擴大族群差距，目的就在於用族群矛盾掩蓋階級矛盾，將鬥爭的矛頭轉移，達到為富有階層服務的目的。」（林勇2008：345）大馬經濟整體上的不平衡，主要問題不在於政府長期把矛頭指向華人與馬來人之間的經濟差距，而是「各族群內部以及城鄉內部和城鄉之間、地區之間都存在比較嚴重的差距」（341）。現今馬華電影無論是多數的獨立電影或商業電影如《初戀紅豆冰》和《大日子》，對大馬底層階級例如工人、流氓和賭徒等等的頻頻再現，在主題上跟第一世界電影最顯著的不同，乃在於更凸顯族群內部的階級矛盾，以及城鄉文化的對立。華巫關係正是長年在這個階級協商的大背景上得以展開，

而馬來人所享有的土著特權是大馬族群分化和對立的導火線。

正如學者指出「1957年的憲法只為馬來人定義，『非馬來人』的定義沒有被提及。」（何國忠2002：134）根據1957年大馬國家憲法第160條，「馬來人」（Malay）被定義為信奉伊斯蘭教、習慣說馬來話和遵循馬來習俗的群體（S. Husin 1981：2）。此定義跟學界比較廣義的有關對「馬來人」的社會文化定義是不同的。按照社會文化定義，「馬來人」指的不僅限於馬來半島，而是整個馬來群島（Malay Archipelago），包括印尼和菲律賓成千上萬島嶼，以馬來語或各種馬來方言溝通的「馬來人種」（Malays），他們很多不一定信奉伊斯蘭教，而信仰其他宗教（1-4）。把伊斯蘭教作為定義馬來人的說法，乃是1957年後大馬馬來人和其他國家地區馬來人最鮮明的差異。換言之，從大馬國家憲法的定義來看，理論上所謂「馬來人」可以是任何血統出身的任何人士，只要他是穆斯林、講馬來語和奉行馬來習俗（2）。那些在歷史和社會文化上原本不屬於「馬來人種」的人，只要他們符合憲法列下的條件，也可以是「馬來人」（6）。大馬華人不被國家憲法定義，不過國家憲法卻以大馬公民權利條款，保障「非馬來人」跟「馬來人」一樣平等享有基本的公民權利例如投票權。另外，「非馬來人」包括華人在憲法上擁有信仰宗教的自由，然而「馬來人」卻沒有。廣義上按照憲法的定義，「馬來人」必須世襲信仰伊斯蘭教。

這些定義是為大馬國家憲法杜撰「土著」一詞服務的。按照憲法，馬來人一定具有「土著特權」。1957年國家憲法第153條文賦予馬來人「土著特權」，長期享有國家社會資源的優先配額（quota）。「土著」即「土地之子」（Bumiputra）。在1963年大馬

成立之前，「土著」一詞普遍用來指稱馬來人，以區分來自中國
和印度的「非土著」（5）。在1963年以後，此詞在法律上開始包
含東馬和西馬的原住民，即使這些原住民很多不是穆斯林（5）。
在當下大馬人口占了百分之六十左右的巫人被視為「土著」，不
信仰伊斯蘭教的華人、印度人等其他族群被視為「非土著」。這
道由土著特權畫下的邊界，長久至今成了土著與非土著之間各自
辨別族群差異最鮮明的標記。因此，「土著特權」不能被看作僅
是族群意義上的馬來人和原住民特權，它更是宗教意義上的穆斯
林特權。換言之，大馬憲法不僅以族群劃分國民的階級，更以宗
教劃分公民的階級。這個表面上以族群之名，暗地裡卻以階級利
益之實來進行資源配置的國家，導致無論是「土著」或「非土
著」的底層階級在社會中的處境形同困獸。

三、劉城達：華巫關係的越界

　　在社會學有關對文化或政治理論的論述裡，「邊界」被普遍
理解為一種標誌差異或使差異變得標誌化的分界線。「邊界」定
義「自我」與「他者」，並且將兩者分離開來。這是身分認同
的社會建構，但同時也提供了發展和維持社會價值規範（social
norms）的基礎（Geisen et al. 2004：7）。設定邊界，乃因此成為
重新再現與定義不同族群差異的過程（9）。

　　在大馬，土著特權是國家憲法和政府長期用來作為定義不同
族群邊界的工具。這道由土著特權畫下的邊界，長久至今成了土
著與非土著之間各自辨別族群差異最鮮明的標記，因而也從反面
建構了華人以巫人土著特權為對立的身分認同，如麥留芳所言：

「土著特權政策一朝不取消，華人還是華人，不管華人本身如何界定他們自己。」（麥留芳1985：25）

　　從馬來亞獨立憲法銘記的土著特權和馬來人的定義，到大馬的成立重新詮釋的土著特權，英殖民者都始終站在巫族利益這一邊。當下大馬的國家邊界、族群邊界、土著與非土著的邊界，都是在冷戰年代殖民者聯合華、巫、印的權貴們內部訂下的「精英交易」，從來沒有得到大馬不分族群的庶民的公共參與和討論。巫族自認是大馬的原住民，因此對這片土地和國家，在各方面應擁有比其他族群更優先的權利。換言之，「土著特權」本質上是原住民性（indigeneity）的冷戰歷史產物論述。它比起當代臺灣本土立場學者企圖建立的原住民性理想有過之而無不及，前者是有系統地通過法律制度把原住民與原鄉、原道與原教旨進行連鎖，後者僅是「不知不覺形成原鄉、原道、原住民，原教旨的連鎖。」（王德威2013：10）

　　劉城達導演的《口袋裡的花》（簡稱《口》）是當代大馬罕見直接處理華巫孩童如何越界的土腔電影，對土著特權如何影響華巫關係有很微妙的處理方式。片中這對華裔小兄弟之間兩小無猜的對白非常風趣和自然，生動再現大馬華語非標準的獨特土腔。此片刻畫單親家庭華裔小兄弟馬里亞和馬里歐，和巫裔小玩伴阿魚（Ayu），彼此如何越界進行互動的故事。馬里亞和馬里歐像大多數的華裔孩子就讀華文小學（以下簡稱「華小」），阿魚像絕大多數的巫裔孩子那樣讀的是國民小學（簡稱「國小」）。按照大馬巫裔極端民族主義的看法，有別於國小的不同源流小學（例如華小）是影響國民團結的罪魁禍首，華巫社群的孩子從小就被不同教學媒介語的教育制度隔離開來，缺乏溝通和互動。

　　片頭不久即再現馬里歐在馬來語課無法以馬來語作報告，又聽不懂巫裔馬來文教師的國語（即「馬來語」），而被巫裔教師輕聲責備的場景。馬里歐後來臨急在野地大便，以大馬非標準的華語土腔，叫他的哥哥馬里亞撕下馬來文簿子，作為擦屁股的衛生紙。這個帶有童言無忌，有意質詢馬來語作為唯一大馬國語神聖地位的動作，也可視為華小生對近年以來大馬教育部頻頻委派不諳華語的巫裔馬來文教師到華小執教的回應。這些馬來文教師在班上全程用馬來語，讓一些本來就把馬來文當作第二學習語文的華小生如馬里歐，完全無法跟得上課程的進度。然而，導演的批判不僅停留於此，兩小兄弟之所以都在學校是問題學生，這跟種族議題沒有必然關係，而更是階級乃至性別問題。當馬里歐跟班上同學報告說畫作裡的男孩叫 Ma Li Ahh（馬里亞，其哥哥），卻被馬來教師和同學聽成 Maria（瑪利亞），即刻迎來一位華族小女生的糾正，她認為畫中的男孩，怎麼可以取女孩的名字？馬來語教師附和小女生的批評，並把馬里歐口中的 Ma Li Ahh，糾正成 Maria。跟著鏡頭一轉，另一班，一位華裔女教師大聲念出 Ma Li Ahh 的名字，迅即把作業簿子往馬里亞的臉一扔，以純正的華語嚴厲訓斥他沒交作業，跟著就把他鞭打一頓。

　　導演有意通過這一組平行蒙太奇的對比，讓觀眾看到這對小兄弟裡外不是人的身分認同。在巫裔老師面前，馬里歐即使一無是處，也不過是受到輕聲的責備，以及部分同學們的嘲笑；面向華裔老師，馬里亞卻遭受到嚴厲的斥責和鞭打，以及全班的歧視。放學了，大部分的學生有家長載送，只有小兄弟蹲坐在校門口低著頭。華裔女教師站在旁邊，鄙視小兄弟倆，跟著一輛轎車開過來，女教師輕拍從車窗內伸出手的小孩額頭，跟著上了車揚

長而去。小兄弟繼續蹲坐地上把玩著小草，輪流吸食著一包肯德基（KFC）蕃茄汁。回到家把肯德基蕃茄汁擠進碗裡，自得其樂把肯德基蕃茄汁當作啃食肯德基雞肉來進行全球化想像的消費。

　　通過這一系列簡潔的全景和中景的剪輯，以及小兄弟非標準的華語土腔和女教師純正的華語之間的平行對照，小兄弟處於大馬華裔內部的底層階級位置，以及華裔女教師處於的高階位置，被鮮明對照、勾勒了出來。全球化的大都會世界主義（metropolitan cosmopolitanism）並沒有讓這對住在吉隆坡的小兄弟受惠，然而他倆也沒有自怨自艾於自身的第三世界底層階級的位置，只是透過一種非精英語言的通俗形式，參與了通俗世界主義（vernacular cosmopolitanism）的想像，它藉著相似性和混雜性，以及非標準和邊緣的語言和文化質疑大都會世界主義與大馬國族主義共謀的霸權。[4]這也是大部分馬華獨立電影的表述（articulation）策略。也許正是這種非精英語言的通俗形式，讓當下的馬華獨立電影更能走進全球跨國的不同社群。

　　《口》的華巫互動，始於阿魚主動伸手，與這兩位小兄弟握手以示友好。阿魚是穆斯林女性。伊斯蘭教是不容許女性跟異教徒男性握手。阿魚不但逾越伊斯蘭教的禁忌，在華裔兄弟的面前，她以另外一個類似華裔的藝名阿陳（Atan）自居，也分別為兩位小兄弟取巫裔藝名，小兄弟也欣然接受。通過族裔藝名的象徵性交換，導演有意對位式（contrapuntal）地重新想像這組華巫關係的權力位階。阿魚跟母親和外婆住在一棟比較寬敞的獨立式馬來板屋，來自比較寬裕的巫裔單親家庭；華裔小兄弟則跟父親

―――――――
4 有關「通俗世界主義」，參見Shih（2007：172-173）。

住在廉價組屋,出身於比較清貧的華裔單親家庭。導演顯然有意打破大馬主流電影一直以來對「巫裔貧窮,華裔富裕」的刻板化處理。由於父親是工作狂,經常不在家,這對華裔小兄弟日常自理膳食,三餐只足以溫飽。阿魚則是衣食無憂,平日在飯桌上偏食,挑三撿四。

三個小孩平日一起玩耍,逗弄小狗。由於伊斯蘭教不允許信徒親近狗,阿魚逾越宗教禁忌,全副戴上頭盔和手套,跟小狗玩得不亦樂乎。阿魚也把兩位小朋友請到家中作客。阿魚母親特地煮午餐款待。在飯桌上,阿魚母親當著阿魚面前,把魚、蛋和菜,全盤分配給華裔小兄弟,唯獨冷落著流口水的阿魚,以作為對阿魚平日偏食的調侃和對其扔魚的抗議。

當代馬華電影經常以吃喝本土多元食物的欲望,再現本土化的參與,同時也重構自己多重組合的身分認同,進行反離散的想望。吃飯的動作不僅是一種文化儀式,它在馬華電影經常扮演著一種對國家資源配置不公的隱喻,背後是把批判矛頭指向土著特權(圖4.3)。阿魚在這之前偷取家裡冰箱的魚,扔進水溝裡,以吸引當時坐在水溝旁的兩位兄弟的注意力。跟著這條魚又被阿魚抓取,大力扔在水泥板上。導演對這條蒼蠅滿布的臭魚,進行大特寫,暗喻土著特權造成巫裔的貪汙腐敗。阿魚母親作為一位經常入廚的巫裔婦女,不可能不知道冰箱裡的魚不翼而飛。因此,她象徵性地通過那場飯桌上的動作,衝破土著禁忌,進行對位式的想像,把國家資源全額分配給華裔小兄弟,以作為對巫裔同胞不擅於通過土著權限提升自己,卻把土著特權揮霍,或近乎當作「上蒼恩賜」的警告。

《口》也出現另一組「平行對照」的華巫關係,即華裔小兄

弟的父親阿水和其巫裔工人馬曼（Mamat），這看似主流巫語電影再現的華巫主奴模式，華人多半扮演貪婪的老闆，壓迫屬下的巫人。但導演卻把這種主奴模式的刻板印象進行消解。鏡頭大半都是拍攝阿水日夜忙著工作，馬曼多半不是在跟老婆通電，不然就是站在阿水旁邊指手畫腳，這些動作淡化了主奴的界限，讓兩個人看起來更像是同事。馬曼的性欲很強，經常趁午餐時段也爭取回家，跟太太做愛，對工作不如阿水投入。這對巫裔夫婦已擁有六個小孩，雖然僅靠馬曼一人工資，不過由於享有土著特權，孩子的教育費不需馬曼操心。相比之下，阿水日夜苦幹，痛失太太後，完全沒有自己的家庭生活，也放任著兩個小孩自生自滅，多養一隻小狗，對他來說也是奢侈。這一切不但顛覆主流巫語電影再現的華巫主奴模式，也解構馬華離散論述的華巫「主奴結構」論。

四、陳翠梅：反離散與後馬來西亞

如果說《口》是巫族主動向華族伸出友誼之手，陳翠梅導演的長片《用愛征服一切》卻是華族主動向巫族伸出橄欖枝。片中華裔男主角載華裔女主角到東海岸，抵達一個靠海的馬來甘榜，男主角問女主角喜歡哪間甘榜房子？女主角指向不遠處的房子。跟著男主角順手拉著女主角，來到那戶房子。男主角主動以巫族日常的穆斯林式問候語「assalamualaikum」，向這戶的巫族主人打招呼。跟著即被邀請在屋裡吃一頓早餐。在大馬，非穆斯林族群一般上不太喜歡，也不被容許以穆斯林式問候語向穆斯林問候，導演特意如此安排華人問候友族同胞，這是逾越族群思維和

宗法禁忌的越界表現。[5]電影並沒有交代這戶穆斯林女主人跟男主角在吃早餐之前有什麼交往關係。陳翠梅接受筆者訪問，談及此東海岸的鏡頭段落，她透露這是她的親身經驗，東海岸的馬來人很好客，可以允許路過的陌生人進家一起共餐。

　　打從男主角抵達東海岸，即下車一直往前走到懸崖，眺望遠處的小島和海岸線，從這個大遠景的地形隱約出現一座小島來看，這其實是陳翠梅在現實中魂縈夢牽的故鄉蛇河村（Kampung Sungai Ular）（圖4.4）。這個靠海的馬來甘榜，即是陳翠梅近年的獨立電影《無夏之年》的拍攝場景和故事場景，筆者曾跟隨導演團隊們在那裡拍戲。翠梅已過世的父親是個漁商，在這裡曾擁有一座規模龐大的漁場，翠梅一家曾是這個馬來甘榜唯一的華人住戶。當年整個村子的馬來人，都跟著翠梅的父親打工，包括捕魚和賣魚。當她決定開拍一部完全以馬來語作為媒介語的影片《無夏之年》，被問及為何和如何去定義一部完全沒有華人和華語，卻由華人導演的電影？導演豐富的在地經驗顯然讓她對這樣的問題感到奇怪：

　　　　其實我不太在乎它是什麼電影。可能因為我的成長經驗跟其他朋友很不一樣，就是從小在完全是馬來人的環境長大，我們以前是這個村子的唯一一家華人，我不會覺得就是拍一部完全馬來語的電影會很奇怪……如果我在這村子拍電影，用的是中文的話，那你可以問為什麼，但是我的家鄉我用馬

5 這句問候語，可惜後來在大馬國內發行的《用愛征服一切》呈現肅音（mute）的狀態，可能是為了應付大馬電檢局的審查。陳翠梅贈送我的DVD《用愛征服一切》（preview copy），還保存這句問候語，而且男主角是重複兩次說出此問候語。謝謝陳翠梅贈送此DVD予我。

來語來拍，那是非常自然而然，其實沒有特別原因。主要原因只是因為我選擇在我的家鄉拍電影，而我的家鄉是個馬來漁村。（許維賢2014c：57）

《無夏之年》從主角到配角，都是巫裔同胞，說的全是馬來話。然而幕後團隊，從導演、副導到攝影師再到美術組和場記，大多數都是華人，僅有小部分工作，例如電影配樂和插曲，特地邀請馬來音樂人Azmyl Yunor編寫。這種幕前幕後的跨族電影合作模式，讓人聯想到上個世紀上半旬的國泰機構和邵氏兄弟機構所生產的早期馬來電影，幕後電影工作人員從導演到攝影師，大部分是華人或印度人。

此片有幾幕拍攝靠海的巫族墳墓，翠梅還請來蛇河村的巫裔鄉村父老，充當客串演員，他們有者和翠梅父親的交情頗深，翠梅抬出父親的名字，才把他們請了過來（圖4.5）。《無夏之年》其實是一個有關於回家的故事。這部電影的內容，很容易讓人聯想起1990年代本土大馬華裔「另類音樂人」唱碟裡的華語歌曲〈回家〉，其旋律由來自丁加奴的巫裔地下音樂人Adi Jagat創作，悅耳動聽，訴說一個在都城很不快樂，回返丁加奴老家的巫裔音樂人心聲，跟《無夏之年》以巫裔音樂人為背景的內容和主角們一口丁加奴馬來語的腔調，不謀而合。當時的《椰子屋》也刊登了Adi Jagat的訪問稿，而這首歌也成為翠梅編寫這部電影的靈感之一，本來她的確認真想過採用Adi Jagat的〈回家〉，後來找不到Adi Jagat和此歌的母帶，據說這位街頭藝人從吉隆坡回到丁加奴，下落不明，最後只好作罷（61）。

翠梅在蛇河村住了十一年，之後幾乎每逢週末都從關丹市

區回去這個老家，一直到她在吉隆坡修讀多媒體大學的多媒體課程，她的老家和整個漁場在一場意外中被燒掉為止。童年老家連著父親靠海的漁場，規模很大，老家旁邊還有一大片的草地。翠梅DVD短片集《歲月如斯》的封面，有一張她童年和姊姊合影的照片，旁邊有一隻牛在吃草。這即是翠梅的老家。接受筆者訪問之際，翠梅顯露她的焦慮，那裡的海平面漸漸升高，故鄉的海水每年刮掉幾米的土地，目前老家和草地的位置已經沉進海底，海灘逐年慢慢延長，僅剩下一個高架的水塔寂寞地豎立在沙灘上，成為這部電影唯一能見證童年記憶的座標（圖4.6）。這部電影的巫裔男主角在吉隆坡活得很鬱悶，回返老家尋訪童年老友。最後跳下海，在一個長鏡頭中，在月光下的海水中屏氣三分鐘，後來就決定沉下去了，沒有浮現上來。翠梅《無夏之年》為她的本土經驗和記憶，進行了「對位式」的處理。她把自己作為一個華裔導演對故鄉的記憶和認同，投射到這位作為音樂人的巫裔主角身上。換言之，巫裔男主角並沒有自盡，他不過是要回到童年的老家，沉在海底的老家在誘惑著他。

　　這是至今為止馬華電影在反離散的過程中，抵達最遠的邊界之一。電影沒有再現任何「華人性」的蹤跡，「馬來性」是主旋律，但也隨著巫裔音樂人沉進海底而終結。影片敘鏡提出預告的訊息，原來巫裔後代也會面臨離散的一天？巫族捍衛的「本土原住民」地位和其「故址」只能在海底裡尋獲？原來巫裔世代以來一直守界的「馬來保留地」，包括在片中那些靠海的巫族墳墓，隨著東海岸的海平面不斷升漲，也終將會有沉進海底的一天？如果這還不是全人類的問題，那是什麼呢？這些議題不再是族群問題，而是全球氣候變暖，海平面不斷升高的全球環境問題。

　　近年大馬政府在沒有通過獨立的環境評估程序報告之前，即允許澳洲的萊納斯公司在東海岸關丹一帶，設置萊納斯（Lynas）稀土提煉廠，提煉廠廢料的輻射問題及其對環境和附近居民造成的深遠影響，導致全馬不分族群和宗教的上萬民群眾走上街頭示威抗議，走在前頭一起緊緊牽手的是華族和巫族的社運分子和作家，這一切造就了有史以來全馬最大型的環境保護運動。陳翠梅的故鄉靠近稀土提煉廠的輻射範圍，她、劉城達以及其他不分族群的大馬導演不但也在公共場合表達抗議，近些年也以故鄉蛇河村為背景，通過短片的製作和拍攝，向全球發出抗議萊納斯稀土提煉廠的資訊，積極參與這場環境保護運動。由陳翠梅及三名導演分別執導的《輻射村求生手冊》系列短片在 YouTube 上映兩週後已達到近三萬人點擊的收視率（佚名2011c）。這些短片掀開大馬生態電影（Ecocinema）新的一頁。

　　其中陳翠梅執導的紀實短片《黎群的愛》深受廣大網民的共鳴，此片以1980年代大馬霹靂紅坭山亞洲稀土廠對人民健康造成危害作為萊納斯稀土提煉廠的前車之鑑，邀請一位1982年在該廠工作後來誕下智障兒的華裔母親黎群在鏡頭前以粵語現身說法，講述她這20多年以來如何每天需要22個小時含辛茹苦照顧智障兒謝國良。該片也平實記錄黎群以客語跟謝國良在家居生活中的親密互動，也以定格的黑白圖片回顧了她當年如何堅強地攜帶智障兒赴日本向日本環境會控訴三菱公司（Mitsubishi）經營的紅坭山亞洲稀土廠如何導致她誕下智障兒卻不獲任何賠償的辛酸故事，黎群也揭露當年在大馬分別有一位馬來人和華人曾經私下跟她獻議願意給她一筆錢，條件是要求她不要出庭作證有關稀土廠的輻射導致她誕下智障兒的事件，黎群拒絕了這項獻議，並表

明不想看到更多的婦女誕下智障兒。從紅坭山亞洲稀土廠的悲劇
到關丹萊納斯稀土提煉廠的事件，此片以冷靜兼平實的電影語言
揭露後馬來西亞成了第一世界跨國企業丟棄輻射垃圾的墳場，大
馬政府與本地企業竟然形同幫凶。跟陳翠梅來自同一個故鄉關丹
的張錦忠也撰文力挺陳翠梅等人攜手保衛家園的環境保護運動，
並痛批「第三世界國家為了經濟發展，沒有嚴立環境保護法令，
即使立法，也未能嚴格執行，往往提供跨國企業低廉成本的投資
與生產環境，結果破壞了本國的環境生態，禍害人民的健康，甚
至毒留子孫。」（張錦忠2011b）在發生萊納斯稀土提煉廠事件之
前，陳翠梅有頗長的一段時間在北京跟賈樟柯合作拍片，但為了
這場環境保護運動，她臨時改變再赴北京的決定，留在大馬，並
在個人部落格留言：

　　感覺自己要說出一句讓我自己臉紅的話：「我的國家需要
　我。」說完了，臉沒紅，耳沒赤。獨立以來，馬來西亞沒經
　歷這麼高漲的民憤民怨。現在我家鄉的稀土廠即將啟動，到
　時會排出大量的輻射廢料。時間不多，我要趕快做點事。
　（陳翠梅2011）

　　縱然陳翠梅離散在海外，上述這番話很能真實流露她對自
身家國的情懷，臨時選擇留在家國的決定，讓她更可以發揮個人
的力量，迅速跟反稀土廠不分族群的各路人馬連結起來，集體
對萊納斯稀土提煉廠嗆聲。這些不分族群、階級和宗教的全國公
民抗議行動，意味著所謂的「本土」即使有多麼的不堪和不公不
義，這些被族群、國家和宗教所標記的邊界，也不應該排除和阻

礙世世代代互相越界的可能，即使一代人無法達致協商和共識，只要「本土」的空間還共守著，時間就能延伸向無限可能性的未來。離散論述同樣提醒我們：「不論身在何處，我們終究只是地球眾多物種的一分子。我們並非地球唯一的生命，地球卻是我們唯一的家。」（李有成2010：41）無論是離散空間或反離散的本土，它都能讓人們體認地球主義（planetarianism）的真正含義。雙方只要都能接受「以地球作為基礎的總體性」（Miyoshi 2001：296），離散的邊界既可以向本土敞開，反離散的邊界也有了不斷推移和滑動的可能。

這些年來在族群、性別和階級這些主要的三大差異分類（categories of difference）裡，族群面向和性別面向被學界視為比起階級面向來得更具本真性的認同，也因而階級面向較少被全球化年代的文學文化研究所關注，統治階級也顯然更歡迎學界保持這種對階級面向採取沉默處理的方式（294）。因此，大荒電影所再現的階級面向，對我們重新思考全球化脈絡下的本土化和身分認同個案，有其特殊性的重要意義。大荒電影質疑大都會世界主義與大馬國族共謀的霸權。它傾向於通過本土化的通俗形式，通過再現大馬各族底層階級的身分認同，參與了通俗世界主義的想像；既讓當下的馬華獨立電影更能走進全球跨國的不同社群，也把大馬各族群的底層問題提升到公民的階級問題並進行再現。

陳翠梅電影的反離散不意味著她就對馬來西亞國族主義充滿仰慕和願景，反而流露不安和懷疑。《大馬15》（15Malaysia）的短片結集中，翠梅負責拍攝的英語短片《一個未來》（One Future）想像馬來西亞的未來。整部黑白短片僅以畫外音敘事，再配上一組定格的系列鏡頭，呈現未來的馬來西亞「國族」。一個低沉

的男性畫外音先是樂觀描繪這座充滿願景的後馬來西亞：「在未來，生命是完美的，政府提供每人一份工作，提供每人一棟房子，政府愛每個人，照顧每個人，社會各族完全融合起來，每天每人都被政府編排入新的家庭，最後我們確實實現大同的理想。」當畫外音提到各族完全融合，鏡頭就連續分別輪流出現幾張華、巫、印通婚的男女和孩子們的全家福，這正是政府為了達致「國族」宏願每天安排各族通婚的幸福畫面。跟著話鋒一轉，畫外音說道有一天發生一件不對的事情，這從來沒有發生過，有一個華裔男人，發現他無法打開自家的門，那棟政府提供給他住的房子，他雙手發痛試了兩個小時，進不了家門就意味著他不知道明天政府將會給予他什麼指示，沒有得到政府的指示就意味著他不知道接下來該如何生活。說到這裡畫面就出現一張張華裔男人穿著不同種族的衣服，跟不同種族的女性和孩子們的全家福。畫外音接著說這種被鎖在家門外的感覺讓他無法忍受，因此他很驚慌，他按了緊急按鈕，他等待，會不會有人來協助他呢？他不知道自己是否可以被容許說話，說話已被當局禁止了十年，他想到現在畢竟是緊急時刻，他清一清喉嚨，他伸一伸舌頭，一位政府女特使不久後出現，這位漂亮的馬來女性友善微笑著，但卻即刻為他戴上手銬，他問道：「這是一個誤會吧？」女特使做筆記，也許他犯的錯誤就是說話，但他不認為自己做錯了，並說道：「是這個機制出錯了。」這一刻他真的被指控犯錯了。畫外音最後詭祕地似乎為當局辯護：「這是某個公民的故事，其他公民繼續過著完美的生活。」這是一部深深懷疑「政府、制度、系統和虛假幸福」的短片，並被譽為「帶有準大師級的冷靜與凝練。」（周安華等 2014：316）

飾演此片的華裔男人是現任在野國會議員兼大馬公正黨副主席蔡添強。為何導演會邀請這位當年領頭發動「烈火莫熄」運動街頭示威的青年領袖在此片擔綱主角？導演接受筆者採訪說道：

> 蔡添強是我最喜歡的一個政治人物。因為他是一個非常不適合作政治人物的一個人，但卻被逼去作政治人物。我對他一直有這種不平。我不認識他的，只是感覺上。在拍這部短片之前是不認識的，只是覺得他是為了一些理想去做政治，但有時會擔心他會被犧牲，一直會覺得他會是一個悲劇人物……我當然非常希望他會有所成就，可以達到他的理想。但是我覺得整個政治太可怕了。（許維賢2014c：59）

蔡添強在「烈火莫熄」運動後數次被政府逮捕、提控和坐牢，他主張大馬各族必須拋棄種族主義爭取平等和自由，建立公民社會，讓公民和媒體享有自由發言和監督政府的權力。《一個未來》預言和嘲諷如果大馬完全按照執政當局設想的「一個馬來西亞」國族宏願發展下去，人民最終就是在後馬來西亞語境下不被容許自由發言，甚至永遠回不了家，像那位站在家門口卻永遠無法打開家門鎖頭的華裔男人，只因為他批評國族制度出了差錯，最終被政府逮捕。

此片發揮了土腔電影擅於利用畫外音敘事的特色（Naficy 2001：24），黑白定格形式的畫外音剪輯手法是來自法國新浪潮導演克里斯馬克（Chris Marker）的科幻短片《堤》（La Jetée）（許維賢2014c：59）。克里斯馬克的新電影也被哈密・納菲希視為法國土腔電影的重要個案（Naficy 2001：146-151）。《堤》是

一部預言第三次世界大戰核戰之後世界末日景象的科幻短片，男囚犯被一群研究時光穿梭的科學家利用，把他當成試驗品，讓他回到過去尋找記憶和解決方案，以便最終他能回到現實拯救正在毀滅的世界。《堤》不僅是由一組黑白定格的圖片切接組成的影片而已，導演也重複使用疊化（dissolve）手法，將一個鏡頭的尾部畫面與接下來鏡頭的開始做短暫交疊，以創造出時光流逝與視覺氛圍驟時改變的感覺，也偶爾以淡出（fade out）和淡入（fade in）的鏡頭交代間隔時間比較長的時光流逝與視覺氛圍。這和純粹使用黑白定格形式的《一個未來》有了剪輯手法上的差別。《一個未來》除了敘鏡外的背景音樂和畫外音，敘鏡從頭到尾是屬於肅音的狀態。而《堤》除了敘鏡外的背景音樂和畫外音，也偶爾夾雜敘鏡內的聲音，例如飛機噪音等等。這兩部科幻短片在剪輯手法上有可比性，內容看似大相逕庭，但同時指向一個充滿不確定和危機的未來世界。

五、華語語系作為電影書信的連結

2013年由大荒電影公司策畫，陳翠梅監製的六部短片合集《南方來信》（*Letters from The South*），集結六位來自泰國、緬甸、新加坡和大馬的東南亞導演，包括蔡明亮和陳翠梅等人的短片，以「原鄉與離散」為主題，各別用華語、泰語、粵語和閩南語等等把東南亞各國的離散華人和原鄉的關係作了生動的比較和辯證。正如學者指出《南方來信》採用土腔電影的書信體與「原鄉與離散」主題進行聯繫，每部短片開頭放上導演名字與書法字體的片名，「給收信人的話」與「寄信人」（導演手寫簽名）放置

片尾，因此形式上觀眾先讀過「信的內容」，後知「收信人」是誰，電影觀眾成為除了作者外的第一收信人，這是書信體形式下的書信電影（letter-films）慣用的手法之一（陳智廷2014：98-99）。在《南方來信》中由陳翠梅導演的短片《馬六甲夜話》，把郁達夫當年的散文《馬六甲遊記》部分內容進行影像化的改編，這是一部借用電影書信的形式，由散文文字完全主導影像的「超意像電影」（image-over film）（Naficy 2001：104）。導演效仿克里斯馬克《西伯利亞的來信》（*Letter from Siberia*）片頭字幕處理方式，以打字機的聲音讓每個字在銀幕上敲打出來，成為響亮的片頭字卡和片尾字卡，讓方塊字先聲奪人從頭到尾主導影像的運動。翠梅邀請蔡添強的妹妹蔡恬詩在片中飾演導演本人，在馬六甲的夜晚狂奔遊走尋找演員朗讀郁達夫的《馬六甲遊記》。片尾字卡鏗鏗鏘鏘寫下陳翠梅徘徊在離散與反離散之間的宣言：「給你──你不屬於任何地方，也因此屬於所有地方。」並宣稱「有時候你狡猾地跟人說，你的原鄉是希臘……原鄉不是一個空間，而是時間。原鄉是我們無法回去的過去。」這部電影書信看似以中國為原鄉，然而卻在結尾對原鄉神話進行去疆界化的解構，成就了陳翠梅反離散的在地實踐。

　　綜觀對以上幾部大荒電影的分析，本章指出大荒電影對身分認同的書寫，正呼應華語語系所召喚的「反離散的在地實踐」，一種邁向本土化的過程。然而反離散不意味著大荒電影就對馬來西亞國族主義充滿仰慕和願景，對大馬國族政府的無能和荒唐提出反思和質疑反而成為大荒電影經常重複的主題。大荒電影至今的走向並沒有朝向「處於消逝過程中的一種語言身分」，反而華語語系作為電影書信的連結，在電影裡成為連結階級面向和本土

化的身分認同，並持續對國族主義發動批判或反思。即使部分馬華導演不熟諳華語文，大馬土腔的華語仍然是大部分馬華電影中的主要媒介語，也扮演著串聯族群認同、國族認同、階級認同和文化認同的重要功能。

第五章

土腔風格
以黃明志的饒舌歌和土腔電影為例

一、華夷風：反離散的饒舌歌與土腔電影

　　有關黃明志的研究，論者至今比較偏重以從離散華人論述（Koh 2008：63-66），或者從混雜世界主義（hybrid cosmopolitan）的馬來西亞語境等幾個層面進行文本分析（Khoo 2014：57-69）。他的創作如何再現華夷風文化中的土腔、語言、方言等聲音元素，卻少有研究觸及。本章從華語語系和土腔電影理論的角度，探討黃明志的饒舌歌和電影《辣死你媽！2.0》的土腔風格。黃明志的正業是唱歌，業餘拍電影，幾部電影至今均是自編自導自演，而且成本很低，但在大馬的票房成績很出眾，符合土腔電影低成本、不完美和業餘的生產模式（Naficy 2001：45-46）。由於偏向集體手工式的數位電影生產模式，黃明志也需要身兼導演、編劇和演員等等的多重責任，他的電影如果從膠片電影的傳統經典美學標準去簡單衡量必然顯得流於粗糙。然而從土腔電影理論的角度來看，黃明志的創作精彩演繹了馬來西亞華人的土腔如何體現了華夷風的土腔風格。本章檢視黃明志的饒舌歌和電影《辣死你媽！2.0》在去疆界化和再疆界化的旅程中，如何在後馬來西亞語境下通過聲音和影像操演華語語系的認同。

　　史書美指出東南亞國家例如新馬，即使新馬華人在新馬尋求本土化的意願非常強烈和悠久，「華人性」（Chineseness）永遠被看成是外國的（「**離散的**」），而不具備真正本土的資格（Shih 2010a：32-33）。如果動議中的「華語語系性」（Sinophonicity）可以取代「華人性」，足以讓馬華藝術工作者在既沒有犧牲華人語言文化的前提下，又能得到本土化的「華語語系」身分認同的確認資格，那麼以族群的「華人性」為測量中心的「華人離散」

論述，其邊界更需要不斷進行反思和推移。這種永不放棄爭取華語語系在地化的本土資格，即是一個反離散的過程。反離散的本土化過程有沒有**邊界**呢？陳榮強明確為華語語系社群的本土化實踐畫下邊界：「華語語系研究這新的旅程所要實踐的本土化應該是一種協商與交流式的過程，不可視為單向的文化身分歸入與同化動作，更不可被視為認同國家體系的過程。」（Tan E. K. 2013：35）而黃明志的土腔電影能提供一個供人檢索反離散認同的發展到底能有多遠的個案。

　　當代馬華電影經常以吃喝本土多元食物的欲望，再現本土化的參與，同時也重構自己多重的身分認同，進行反離散的想望。有學者指出馬華導演經常藉角色們的飲食欲望建構馬來西亞的國族認同，角色們對飲食的飢餓感是一種渴望國族認同的表現，飲食欲望在片中往往超越求愛和浪漫的欲望，呼喚一個不分族群的國族認同，並藉此批判土著霸權施行的新經濟政策對非土著造成的巨大壓迫（Lee Yuen-beng 2014：188-194）。這樣的解讀是沿用詹明信對第三世界文本的國族寓言方法，片中的一切欲望、符號和動作都是政治無意識的表現，都必須跟國族認同進行全盤脈絡化的處理和對應。恰好相反，哈密‧納菲希卻認為第三世界的「土腔電影」不是詹明信的國族寓言，反而是離散寓言或流亡寓言，因為「土腔電影」的每個故事既是個人的私人故事，亦是一則離散或流亡的寓言（Naficy 2001：31）。馬華電影是國族寓言抑或離散／流亡的寓言？這都顯示這些解讀寓言的動作充滿政治意涵，這種對寓言的濫用或泛化，正如史書美所批評的讓非西方世界的文本變得容易消化和解釋，也因此容易投合西方的情感和期盼（Shih 2004：21）。

　　馬華導演群體各自都有不同的教育背景和語言能力，[1]因此各自對大馬國族認同的接受或拒絕程度都有所差異，這是常態，因此不能一概而論所有馬華電影的飲食鏡頭都是渴望國族認同的表現，換言之，馬華電影不一定都是國族寓言。與其說馬華導演渴望國族認同，不如說馬華導演在操演國族認同，他們假裝服從國族寓言、認識到國族寓言的權力，但最終卻以嘲諷的扭曲對其做出回應，[2]黃明志即是這方面的示範者。

　　黃明志自導自編自演的電影《辣死你媽！2.0》（*Nasi Lemak 2.0*）正是一部操演國族認同和標誌著馬華電影全面走向本土化的代表作。這是一部直接處理華巫關係的喜劇電影，以大馬各族群愛吃的椰漿飯「辣死你媽」（音譯自 *nasi lemak*）作為連結，把華巫關係從對峙到融合的過程，以及對中國化和本土化的糾葛，均進行一種戲劇性的想像式和解。這部沒有得到任何官方資助的低成本製作電影，卻於2011年在大馬刷下了本地華語電影最高票房紀錄。此片吸引了不分族群的觀眾族群，在全馬70多家戲院上映五週後，即突破馬幣七百萬的票房紀錄。

　　黃明志當初是全賴新媒體（new media）YouTube崛起的創作型歌手兼藝人。他擅長創作和演唱的饒舌歌和其音樂錄影（MV），無論歌詞或旋律或圖像都站在庶民立場，含有強烈的反精英色彩，他把美國黑人嘻哈（hip-hop）文化中的饒舌歌風格，成功轉化成具有強烈在地特色的華語歌曲，並把嘻哈文化中的庶民本色——通俗、直白、露骨發揮得淋漓盡致，當中時而也充斥粗言穢語。

1 有關馬華導演各自不同的教育背景和語言能力，參見筆者對多位導演的訪問和觀察（許維賢 2014b：68-69）；（許維賢2014a：51-55）。

2 此句引自史書美對香港導演陳果電影的評析（Shih 2007：155）。

固然他部分的創作把女性物化，以及偶爾流露的恐同症非常不可取，然而也很殘酷再現了庶民群體的俗不可耐和自我安慰。在華語流行歌壇長年被情歌占領的當代，他那些擅用各種語言方言及時進行社會控訴的饒舌歌創作才華讓他顯得與眾不同。黃明志的饒舌歌和電影大量生動地揉雜各種語言和方言，其中有馬來語、英語、泰語、淡米爾語、華語、海南話、閩南語、潮州話、廣東話、客家話與各種雜語等等。他也擅於通過饒舌歌和影像，及時把當下發生在大馬和各地的政治事件再現進創作裡進行拼貼、批判和嘲諷，在新媒體YouTube和臉書吸引大量的粉絲、支持者或跟隨者至今。

　　早期他成名於YouTube的歌曲〈麻坡的華語〉即是一例。黃明志是海南人，在南馬柔佛市鎮麻坡長大，自稱懂得六種語言，不過卻感到自己的鄉音──麻坡海南方言的華語土腔，經常被新馬大都市的華人，例如吉隆坡和新加坡華人歧視，於是寫了〈麻坡的華語〉和〈我的朋友〉回敬他們。這些饒舌歌被黃錦樹批評為「表達也太直接了」、「偏於粗俗」、「不足以代表馬華」（黃錦樹2015：298-299）。不過換上華語語系的角度思考〈麻坡的華語〉歌詞唱到此段「語言沒有標準性，只有地方性，我不相信，你很了解這個道理，不然為什麼去到KL學人講廣東話……」很能再現華語語系理論所主張的「揉雜化」（creolization），即維繫各語言和方言之間「多元聲音」（multiple sounds）和「多元拼字」（multiple orthographies）的存在（Shih 2011：716）。黃明志通過〈麻坡的華語〉操演其對麻坡華語語系的認同，豐富了大馬的華語語系生態。

　　讓黃明志舉國成名的是華語饒舌歌〈我愛我的國家〉（*Nega-*

rakuku）。此歌挪用大馬國歌旋律和馬來歌詞，再拼貼華人市井小
民的粗話俚語，反諷地調侃土著特權導致巫人行政霸權和懶散的
生活態度。[3] 此歌被官方巫統領袖指責為冒犯了國家、巫人和伊斯
蘭教的神聖性。誠如黃錦樹在分析〈我愛我的國家〉指出，這其
實是一個很鮮明的馬華文藝獨特性個案，有此時此地的現實，有
方言土語、地方色彩（黃錦樹2015：297）。這種非精英語言的
通俗形式，正是無意中延續了二戰以後馬華文壇所主張的馬華文
藝獨特性，恐怕唯一無法被納入的是黃錦樹的馬華離散論述的精
英主義思維框架。

　　當年黃明志把〈我愛我的國家〉上傳到YouTube之際，還身
在臺灣留學。2008年決定回來大馬發展，在YouTube公開徵求
贊助商支援紀錄片《我要回家》的經費，自稱在臺學業成績不
好，需要花6年時間完成大學學士學位，然後他計畫以一個月的
時間，以水陸方式，從臺灣輾轉到香港、廣州、昆明、寮國、越
南、柬埔寨到泰國等地，通過《我要回家》訪問離散在各地的大
馬人，把他們的祝福，趕在大馬國慶日之前帶回吉隆坡的獨立廣
場。影片內外都強烈體現他反離散的回家旅程。土腔電影所要處
理的三大母題：尋找家園的旅程、無家可歸的旅程和回家的旅
程，都在黃明志的個案上得到呼應。土腔電影的旅程不僅涉及到
身體和疆界的移動，也包含在精神和生活原則上的變動，其中最
重要的是身分認同的旅程和其操演（Naficy 2001：6）。黃明志的
電影主題經常反覆處理的是主角尋找身分認同的過程中，對各種
身分認同的操演，其中以《辣死你媽！2.0》為代表。

3　有關馬來執政黨巫統如何長期通過全面推行土著特權政策和種族主義政策從而讓巫統的商業
　皇朝謀取和壟斷國家資源，最終自肥小部分的巫統精英階級，參閱Edmund（1990：9-179）。

二、《辣死你媽！2.0》的土腔風格

　　此片黃明志扮演黃大俠（以下簡稱「黃」），從小活在被街坊巫裔流氓欺負的恐懼裡，非常排斥巫裔食物。從中國學廚畢業回國後，開設一間講究正宗中餐的餐館，乏人問津，面臨倒閉危機。不過他卻是街坊鄰居眼中的英雄，因為經常協助他們對付巫裔流氓的騷擾，以及巫裔警察的刁難。這種社會治安的失序不但再現了現實中執政當局的種族主義，也勾勒出大馬華人在後馬來西亞語境下嚴重缺乏安全感，很大程度上對維持治安的警察功能失去信心。國家失敗的徵兆之一即是政府無法提供安全感予公民（Ezrow & Franz 2013：20）。此片企圖超克國家失敗的方式就是塑造這位從失敗到最終成功的黃大俠，讓他在拯救族人的過程中越挫越勇成長起來，最終嘗試撫平族人對國家失敗的不安全感。

　　一開始黃鄙視對面馬路擺攤賣椰漿飯的巫裔婦人Noor，指她的椰漿飯不衛生，禁止餐館員工去買。有天在街頭跟Noor產生衝突，跟她較勁時不敵，才發現Noor身懷太極功。他也在那天認識了Noor的華裔乾女兒小K，被捲入小K的家族中餐館生意的糾紛中。家族中餐館的老闆龔喜發，被他的妹妹龔喜寧陷害，導致餐館被其妹控制。其老母龔老太在美國，為了擺平糾紛，兩個月後要回來大馬舉辦一場中餐烹飪比賽，要求兩方先做準備，到時候各派出一個廚師代表競賽，誰贏，中餐館就歸誰。小K力邀黃代表其父龔喜發出賽。龔喜寧的廚師代表，則是她的中國情人藍喬。藍喬和黃兩人同樣畢業自中國廚藝學院，前者第一名，後者屈居第二。黃擔心自己的中餐烹飪能力不敵藍喬，苦思無門。自開的中餐館面臨財務危機，也被龔喜寧和藍喬接手。

　　在這段人生低潮期間，黃畢業自中國的文憑得不到本土的承認，求職無門。一日發現Noor賣的椰漿飯原來這麼可口，向她偷師。Noor只把一張地圖交到他手中，要求他按圖索驥，尋找貴人求授廚藝功夫。第一站是南下馬六甲，尋找一對土生華人老夫婦；第二站則是尋找一個印度老人；第三站則是尋求甘榜巫裔英雄和其妻妾。最後黃通過這些人的教導，終於學會烹飪最好吃的椰漿飯。廚藝烹飪比賽舉辦當天，黃以椰漿飯作為競賽食品，三位評審認為不符合中餐比賽標準，取消其競賽資格，藍喬因而不戰而勝。在當刻，藍喬隱居中國的太太和女兒突然出現比賽現場，自動揭穿藍喬一腳踏兩船的行徑，讓其大馬情人龔喜寧老羞成怒，跟他攤牌。最後藍喬決定攜帶妻女回中國。而黃的椰漿飯，在眾人和評審品嘗後，得到一致的好評，最後也贏得小K的傾心。

　　此片通過串聯各種食物的文化象徵符號，以黃揉雜各族飲食特色的椰漿飯，作為代表大馬本土化的符號，把藍喬的原汁原味中餐視為中國化的符號。兩人的對峙，看似本土化和中國化之間的對立，其實乃是「糅雜性」（hybridity）和「本真性」（authenticity）的對立。根據黃明志在DVD影片花絮的敘述，椰漿飯不純粹是巫裔食物，它揉雜本土各族群的飲食配料，其咖哩煮法來自印度人，其參巴醬（*sambal*）的製作來自土生華人。這也是為何黃需要尋訪土生華人和印度人，才能提升其椰漿飯的烹飪技術。片末的比賽，黃在片中以他在中國廚藝學院學到的中餐煎蛋技術，配上太極原理的詮釋，再加上這兩個月以來他在本土尋訪三大族群名師，跟他們一起生活所學到的烹飪技藝，最後把椰漿飯用蛋皮捲起來，製作了別具風味的本土化椰漿飯，也昭示

了椰漿飯的本土化，乃是把華人性、印度性和馬來性之間的配料進行揉雜，提煉於一爐。

　　影片強烈暗示黃大俠必須放棄其原先對中國化本真性的身分認同，才能在大馬本土立足，得到各族的接納和承認。剛畢業回來的黃大俠自開的餐館倒閉，去應徵本土華人小販的炒粿條工作，被老闆批評為外勞孟加拉人炒的粿條，都比黃炒的好吃，因為黃把蛤仔炒得太硬，又不懂得用黑醬油炒粿條。黃自辯說中國廚藝學院並沒有提供教導，中國也沒有黑醬油。講客家話的老闆教訓他：「你什麼都說中國中國，現在說的是localize（**本土化**），你要學會做出本地人喜歡吃的口味⋯⋯」後來黃在賽會宣稱自己在椰漿飯的製作中，從過去的身分迷失中，終於找到了自我。但由於椰漿飯不被三位評審認可為中華飲食，失去競賽資格。黃初步自我確認的本土化身分認同，似乎面臨尷尬的局面。然而影片很快就提出戲劇性的解決方案，通過現場揭發藍喬在中國私藏太太和孩子，他對大馬情人的忠誠面臨考驗，他最終選擇了自己的原妻。他還當場為了挽回自身的尊嚴，脫下主廚的制服，露出新中國紅軍軍服，戲劇性地表達了他對新中國的政治忠誠。這類把愛情忠誠嫁接到政治忠誠的表態，他和眾人之間的邊界被劃分出來，也讓他自動失去繼承大馬龔家族產業的代表權。最後黃反而通過與龔喜發其女小Ｋ的共結連理，象徵性地繼承了龔家族的餐館產業，他的本土化定位從此被暗示找到了大展拳腳的土壤。

　　片中對巫裔不同角色的大量再現，也有別於過去的馬華電影。基本上這些巫裔角色有三類。第一類是代表大馬官方種族體制的巫裔警察，以及巫裔街頭流氓等等，他們在片中扮演壓迫華

人的角色。導演通過社會寫實的電影鏡頭再現了這類巫裔在日常
生活中對大馬華人所造成的恐懼與困擾，這類巫裔角色較常見於
當代馬華電影。

　　第二類是代表大馬民間的巫裔庶民，他們處世低調，樂觀
知足，也願意親近和融合華人文化，例如Noor會耍太極拳，甘
榜巫裔英雄的巫裔妻妾也會以華語朗誦唐朝詩人張繼的〈楓橋夜
泊〉。其中帶頭朗誦唐詩的巫妻說得一口流利的華語，對唐詩的
朗朗上口，連黃在鏡頭下都銜接不來，自嘆不如。這位自稱畢業
自華文獨中的巫妻，其實不是導演一廂情願的杜撰。在現實的大
馬，當今會說華語的巫人日益增加。大馬的華文小學，非華族學
生包括巫族學生，即占了全國華小學生總人數的百分之十左右。
越來越多巫族父母願意把孩子送到華文小學學習華語文，單是根
據2000年的調查，總計六萬名非華族學生已就讀華小，大部分都
是巫族孩子（Lee 2008：15-24）。這些巫族學生有者畢業後會選
擇報讀華文獨中。導演以中國性的符號，刻意突出這些巫人對中
國文化的掌握，甚至還優於大馬一些華人僅能實踐的華人通俗文
化。片末黃學會製作椰漿飯，參與了Noor早晨開辦的太極班，這
一切象徵了本土化的進程，不是單向的文化輸出，而是雙向的文
化融合。此類巫裔角色較少見於其他馬華電影。

　　第三類巫裔角色則是出現在黃夢中代表巫裔文化英雄的鬼
魂，例如手拿馬來短劍向黃高喊「華人滾回中國」的巫裔政客，
以及及時相救黃的漢都亞（*Hang Tuah*）。導演以拼貼和互文的滑
稽動作，把巫裔崇拜的歷史英雄漢都亞進行消解，首先刻意安排
一個印度裔演員扮演漢都亞，像史家那樣質疑漢都亞純正的巫裔
血統，對漢都亞一直以來被巫裔族群「純淨化」成巫裔民族英雄

進行調侃，這均是對巫族迷戀「原住民性」的批判。這樣的巫裔角色更少出現在其他馬華電影。

由於導演出道於音樂創作，擅長以本土音調和其節奏來表達各種聲音，加強電影的土腔風格。電影中的聲音有三種形式：口語、音效和音樂（Bordwell & Thompson 2008：268）。片中各角色之間的口語，一如《初》，夾雜大量的大馬華語方言的土腔，大量摻雜巫語詞彙，舉例就有「吃了包你，tiap-tiap hari mau（天天都要）」和「diam（閉嘴，取自巫語的福建話）啦！」另外也把助詞「了」（陰平）念成「liao」（上聲），例如黃大俠炒食，一定會重複喊道：「這次真的來了！哇！哇老喂來了！哇老喂！哇爽啊！爽啊！！！」首句完整以華語喊出，刻意強調末句的「了」（liao上聲），跟著下來整句都是閩南語，包括末句「liao」，以「liao」道出華語和方言之間的同源關係。

導演也借助大量的象聲詞來加強口語節奏，並重複突出南馬華人愛掛在嘴上的語助詞「哇老喂」（我的天），道出黃明志來自南馬麻坡的地方身分。片中他也趁機重複藉龔喜發引人發笑的英語土腔，調侃吉隆坡廣東人習慣在粵語中連串炫耀許多英語詞彙，以抬高自己的文化身分，然而這類英語土腔非但在發音上，往往五音不全（如把「this」念成「liss」），語法也被粵語和華語句法滲透（舉例「my lestolen（restaurant）龔喜宴賓樓will gook（good）bissnet（business）」），每當龔喜發以英語發言，臺下記者無論是非華族或華族都聽得一頭霧水，有幾次一位巫族女記者當場以華語打斷龔喜發，並說她會聽華語，請他以華語發言。據實地調查報告，大馬華人說粵語時，最時常摻雜的語言就是英語，這是受到香港影片的影響（洪慧芬2007：73）。此片類型也

被邱玉清指認為受到香港周星馳的無厘頭電影《食神》和《功夫》的影響（Khoo 2014：57-69）。黃明志通過操演其華語語系的認同，批判大馬華人的英語化，已導致大馬華人文化面臨本土化的危機。

　　此片含有武俠動作片色彩，音效設計至關重要。片頭童年的黃大俠路見不平，被街頭巫裔流氓追殺，街道華人住戶為免惹事，大力啪啪聲地紛紛即刻把門關上，這些強烈的關門音效，突出黃大俠求助無門的險境，強化在國家失敗的陰影下族人的強烈恐懼和自私自利（圖5.1）。黃倒臥在地，眼見巫裔流氓殺到，耳際傳來強烈的嗖嗖聲，巫裔流氓紛紛落荒而逃。此音效聽似劍聲，其聲源卻來自街邊華人廚師的一把炒菜鍋鏟。聲軌的音效與聲源的不符，更突出這把炒菜鍋鏟在廚師揮動下的神奇功能。這位口操潮州話的廚師，自此成為黃的師傅。他以這把鍋鏟在膠園裡教授黃大俠武功和廚藝（圖5.2）。黃大俠長大成人，在廚房揮動這把鍋鏟炒飯，在外揮動這把鍋鏟救濟民眾。這些重複揮動的嗖嗖聲成為此片的聲音母題，每當情節發展至關鍵時刻，這些音效讓情節轉折，先聲奪人，成功取代部分影像的重要敘事功能。導演重複通過玩弄音效與聲源的不符，既達到喜劇效果，也達到把中華武功的劍術文化，進行本土化的再造。

　　在音樂方面，導演也以歌舞片的形式，不忘在片中加插幾首拿手創作的饒舌歌，以達到轉場或發展劇情的效果。其中主題曲*Rasa Sayang 2.0*挪用同名巫語民歌的輕快旋律和歌詞進行重新改編。歌詞也夾雜大馬華語和巫語：「我愛我的國家，有國才有家，Yoyo（SHH），不要亂亂唱歌，這個國家沒有比想像中差，只是報紙上有人亂亂講話，很多口號來自Putrajaya，比如

nanti……eh？是anti-rasuah，有人說Malaysia boleh，最近比較紅的是Satu Malaysia……別四處遊蕩，回到老地方，一個家一個夢想，一起大聲唱！」此歌詞首句跟黃明志2007年鬧到大馬巫裔部長警告要把他控告上法庭的饒舌歌〈我愛我的國家〉進行內在互文性的召喚，跟著那句「這個國家沒有比想像中差，只是報紙上有人亂亂講話」則是解構〈我愛我的國家〉的反愛國主義。整首呼籲大家回家的電影主題曲，形同反離散的宣言，通過母語（華語）和國語（巫語）的相互拼貼，串聯家庭和國家的共振，建構聽者的地方感性認同。

　　黃明志在DVD影片花絮直接表明，這是一部有意加強大馬華人的國族認同和族群認同的華語電影，它還是一部真正能代表「一個馬來西亞」的電影。這看似黃明志對大馬國族主義在意識形態上的和解，其實不過是他在尋找身分認同的旅程中，對國族認同和族群認同進行痛快的操演。《辣死你媽！2.0》的上映，引來親政府的巫裔青年非政府組織在戲院外的示威抗議，公開呼籲大馬政府禁止影片上映，並上訴到內政部。其領導認為大馬政府不應該讓這位曾通過〈我愛我的國家〉褻瀆大馬國歌的華人青年黃明志，還可以通過其影片繼續批評大馬政府和其施政方式，其領導特別點名影片中黃穿在身上的黃衣，乃表明導演是一名在野支持「淨選盟」運動的盟友。[4]黃明志屢次公開力挺「淨選盟」的公民運動。《辣死你媽！2.0》也有多處批評執政黨，包括以寫實的鏡頭抨擊政府執法人員不公，以及通過心理蒙太奇的再現，拼貼和調侃巫青團長曾連續公開舉起馬來短劍喊出「馬來

[4]「淨選盟」運動召開的示威遊行，其不分族群的支持者都身穿黃衣，向政府施壓要求修改大馬不公正的選舉制度。

人萬歲」的政治事件。影片最終沒被禁映。大馬首相還在記者招
待會公開表明支持黃明志努力把「一個馬來西亞」理念反映進影
片創作中，並認為黃明志表達的方式很特別（Najib 2011）。顯然
在這場禁映風波中，黃明志成功挪用和操演「一個馬來西亞」的
國族論述，以對巫裔的種族主義話語進行消解。他宣稱自己在影
片中重新定義的「一個馬來西亞」，各族群的文化都能互動融合
在一起，這才是真正的「一個馬來西亞」。他以大馬公民認同，
而不僅是大馬華人的族群認同角度，通過其影片和饒舌歌發出公
民聲音。這也是本土華夷風的聲音，他認同「一個馬來西亞」的
「涵化」（acculturation）理念，但至今對其「族群同化」（ethnic
assimilation）的最終目標，保持批判的立場，這是他為**反離散**的
在地化所畫下的**邊界**。

三、土腔口音：出境和入境

　　土腔電影既屬於全球，亦隸屬本土，它存在於散亂無序的
半自主群體與國族電影和其他另類電影的共生關係中（Naficy
2001：19）。21世紀馬華電影的土腔風格，既產生在跨國資本主
義全球化的資金流動和文化馬賽克現象裡，亦立足於本土華夷風
文化跟國族主義的抗爭和協商中。《辣死你媽！2.0》對華巫關
係的描述框架，不停留在族群的規範框架，它不但結合本土化的
「糅雜性」論述，批判「本真性」的中國化論述，也巧妙地挪用
國族論述和華人性的文化資源，抵抗種族主義的在場，更揭露和
反思巫族對「原住民性」的迷思。此片也借助馬華的土腔和本土
音樂創作，建構大馬的地方感性認同，讓流動的本土性也能轉化

成影像中的土腔口音，隨時可以攜帶出境和入境，反離散的認同也有了面向異族揉雜文化不斷推移和交揉的可能。

華語語系的作品和評論因而呼喚一個批判位置的崛起，它很可能不屈從於國族主義或帝國主義的壓制，容許產生多維多向的批判能動力（Shih 2010a：47）。黃明志的饒舌歌跨國跨界在全球華語歌壇廣受矚目，近年由黃明志一手包辦詞曲創作，並和王力宏合唱的饒舌歌〈漂向北方〉，在各國各地的華語歌曲流行榜表現都很亮眼，也在網路迅速被各地歌手和不同族群翻唱。這首入境中國大陸志在唱出北漂心聲的歌曲，以來自南洋的黃明志全程饒舌歌急促迴旋的說唱方式，配之於來自中華民國和美國的王力宏悠揚高亢的吟唱，這裡的北漂指涉的不再僅是蜂擁往北京圓夢的中國人，也包含了越來越多飛向北京尋夢的外國人。黃明志一貫突兀粗獷的南洋土腔，竟然在此歌可以跟王力宏那把中華民國標準國語的清麗雅致嗓音融為一體。這意味這些國內外的北漂即使彼此擁有不同的口音、國籍和族群的標記，但大家迎向中國崛起的激情，以及同時得面對北京煙霾的哀傷沒差多少。當王力宏高音飆唱「就像那塵土飄散隨著風向，誰又能帶領著我一起飛翔；我站在天壇中央閉上眼，祈求一家人都平安」，配之於黃明志實踐土腔理論反權威主義的控訴和失落：「我站在天子腳下，被踩得喘不過氣；走在前門大街跟人潮總會分歧……這裡是夢想的中心，但夢想都遙不可及；這裡是圓夢的聖地，但卻總是撲朔迷離。」此歌批判的不僅是一時一地的北京煙霾，那更是針對在全球化帝國資本主義運轉下，在美國夢和中國夢攜手打造的世界工廠能隨時出境和入境的跨境煙霾。〈漂向北方〉一如黃明志其他的饒舌歌，既深刻表述了土腔理論尋找家園的旅程以及無家可

歸的旅程，亦實踐了華語語系作品不屈從於國族主義或帝國主義的壓制，容許產生多維多向的批判能動力，為自身的創作錘鍊出自成一家的土腔風格。

結語
———
不即不離

實踐通常多多少少會讓理論落空。（Jullien 2004：5）

　　無論是後馬來西亞的獨立電影或商業電影，都是由多種族群的多元文化和多種語言所組成的跨國或跨地隊伍所拍攝，也許我們不必期待世上會有一種現成的完美理論去概括和總結這些電影各種分歧的意識形態或美學價值，因為這些電影實踐還在持續發展和進行中，既充滿未知的不確定性，亦處於生機勃勃的變動中。本書僅是比較偏向於從土腔風格的角度探討後馬來西亞華語電影的聲音如何交織著華夷風和作者論，如何以離散論述或反離散論述承載或稀釋國家失敗的隱喻和預兆。本書無意把所有馬來西亞華人執導的電影都收編在華語電影、土腔電影或離散電影的理論框架裡，更沒有企圖要以國族理論或華語語系理論整合馬來西亞的電影文化，反而倒果為因期待這些電影可以因時制宜和因地制宜地持續修正或補充世人對國族電影、土腔電影、離散電影、華語電影概念和華語語系理論進行另類的思考。

　　正如朱立安（Jullien 2004：4）在研究中國與西方思維之間指出，在理論與實踐之間，往往所能實現的都無法避免遺留間距。後馬來西亞的華語電影多半處於既不完全在場，也從來沒有完全抽身離開的存在狀態。這種不即不離的間距，漸漸構成這些土腔電影文化的傾向、氣性和動能，最終形成獨樹一格的土腔風格。無論是離散理論或反離散理論的兩端似乎均難以全盤把握其變動中的存在，因為無論在出發之前或之後，抵達之前或之後，始終存在著瞬息萬變和形勢波折的間距。間距沒有產生「非此即彼」的差異，而有「往復來回」、「不即不離」的動線（王德威

2013：14）。

　　近年旅臺導演廖克發的紀錄片《不即不離》從家族史出發，很深刻重繪了大馬華人跟國家和馬共歷史不即不離的間距。導演從失責的父親身上追溯自身家族失憶的馬共歷史，追思那位跟自己素未謀面的祖父作為抗日分子和馬共游擊成員的史前史。廖克發指出現在的馬來西亞人其實不知道怎麼去看待馬共，因為歷史課本就是把他們描述成恐怖分子：「人們很容易用左派右派的角度來看待事情，但是這太過簡化了。」（黃衍方2016）他認為所謂冷戰後的左派和右派其實是很西方的觀點，這樣他們才知道哪些國家是站在同一邊的。與其說導演拒絕站在左派和右派的兩端看待馬來西亞和馬共歷史，不如說他是往返來回叩問、辯證和重繪兩端之間的間距和張力：「記起我們已經忘記的，提醒我們原不該想起的。」（王德威2007：55）把人們帶向有關家庭記憶和馬共時間的政治學。

　　片頭一片漆黑中映入眼簾的是一盞冉冉上升的孔明燈（圖6.1），伴奏的是一首反覆出現在片中的馬來西亞國歌〈我的國家〉（*Negaraku*）旋律的前身——一支改編自印尼民謠的馬來情歌〈月光光〉（*Terang Boelan*）。導演安排華人文化意象（孔明燈）和馬來情歌（〈月光光〉）相互交錯形成華夷風：看似一片祥和和祈福國泰民安的想望。鏡頭一轉是一部正在軋軋旋轉的家庭錄影帶，一位裸著上身的華裔父親舉著水管清洗庭院的水泥地板，在鏡頭前卸下衣服的小女孩來回在地上蹦跳戲水滑倒嬉叫，當觀眾以為這就是導演要敘說的馬共家庭，然而畫外音是導演的聲音：「一直以來，我希望自己能有這樣的家庭記憶，但是我沒有……」鏡頭漆黑數秒後，導演向大家展示不在家的父親唯一一

張全家出遊的童年照片，而這位對馬共歷史一知半解的父親卻是此片的鏡頭主要敘說者。畫外音的導演自稱跟這位父親的關係很僵，九年沒講一句話。父親長年在外不顧家，家中的其他成員包括作為大兒子的導演經常要分擔他的責任，在導演的敘述裡這是一位不負責任的父親：「基本上家裡所有的事對他而言都成了小事。」導演質問：「為什麼他無法是一個正常點的父親？後來我想，會不會是他自己的父親的問題呢？」這些追問把導演推向馬共時間所構成的記憶網絡，導演有意追究是誰應為這段父不父、子不子的家庭記憶負起倫理的責任？我們必須承認導演一開始是故意把自己設置在受害者的立場向父輩提出疑難，他就是不明白自己為何不能像大多數人那樣擁有中產階級溫馨的家庭記憶？他重溫華小五年級的官方歷史教科書，馬來亞共產黨被描述成是一個進行各種恐怖活動的非法組織，導致國家進入緊急狀態。於是他追問「公公，你是一個恐怖分子嗎？」對家庭記憶的叩問在此很順理成章轉化成對歷史的大哉問，這是此片引人入勝之處，它不願意像一般紀錄片先站在官方勝者為王的歷史高度俯視芸芸眾生，也不願意屈就在民間敗者為寇的集體悲情裡控訴歷史的暴力，而是游刃有餘來回遊走於民間話語和官方話語之間的間距，從個人卑微和瑣碎的家庭記憶向官方話語和民間話語提出疑問。

　　導演帶領父親一家人回到公公遠在霹靂州實兆遠的老木屋掃墓（圖6.2）。那裡還保存著公公唯一剩下的一張畫像，側對鏡頭對公公語焉不詳的父親，昭示了兩代之間對馬共歷史記憶傳承的徹底斷裂（圖6.3）。導演只能更多是從母輩那裡了解到公公的事蹟，而她們更多是站在家庭立場苛責公公的失責，男人長年地不顧家讓母輩飽受了恐慌和獨自承擔生產和養兒育女的辛酸，母

親以福州話和華語轉述婆婆生前對公公的恨,她不明白丈夫好好
一個人為何要去參加共產黨,29歲(1948年)的丈夫當年回家
被舉報,被英軍埋伏槍殺死在自家附近的叢林,根據其孫女(導
演堂姊)轉述其爸(導演大伯)的回憶,生前公公也常常回家把
家裡任何可以賣的東西包括米都拿走或典當。雖然導演一家人對
公公的記憶有所出入和微詞,女兒(導演姑姑)也會記取其父最
疼她,半夜悄悄回家幫她和其弟(導演父親)洗澡的童年溫馨記
憶。面對英方對公公屍體的不義和非人道處理(死無葬身之地,
不准親人認屍和安葬屍體,也不准親人哭泣和在家裡掛上他的
相片),大伯竭盡全力在公公去世後躲躲藏藏請人為他畫了一幅
像,每年清明過節畢恭畢敬拜祭他。這的確是一個「兩代人叨叨
絮絮地怎麼紀念著一個老鬼魂的家庭故事」(廖克發 2015)。導
演不但沒有意圖構建一位高、大、全的馬共英雄形象,也沒有從
「黑白立場明確的心理」(廖克發 2015)進行二元對立的敵友之
分,反而首先從母輩視角嘗試還原一位有血有肉徘徊在家庭、馬
共和國家間距之間的父親形象,其次才是重繪馬共隊員顛簸流離
的集體身影。

　　離散導演廖克發從臺灣回到馬來西亞,在馬來西亞從南到
北,也輾轉於泰國、廣州和香港四處走訪馬共隊員,從男到女,
從華族到巫族,這些絕大部分被官方禁止入境馬來西亞的馬共倖
存者於晚年在此片追溯他們各自的流亡遭遇和離散漂泊的命運,
導演彷彿從這些憂患的遺民中依稀看到了公公的身影。攝影機步
步追蹤和探勘這些流亡身體和其疆界的移動,導演安排這些馬共
遺民在鏡頭前以各自的土腔訴說著無家可歸的旅程,為後馬來西
亞的土腔電影注入了流亡的主題。有者以鋼琴無言彈著抗戰旋律

（圖6.4）、有者各自以家鄉的土腔哼著抗戰歌曲、有者各別激情唱著華語和馬來語的馬共歌曲，尾聲是泰南和平村（馬共村）各族群的馬共隊員聚會的相見歡，他們互相寒暄和緊擁彼此，在悅耳輕快的馬來民間旋律伴奏下，各族馬共同志不分老幼圍起圓圈熱情地跳起馬來傳統舞蹈（圖6.5）。然而結局非常犀利地不是簡單寄託著對未來族群大融合的願景，而是充滿企圖要銜接斷裂的馬共歷史，通過一系列精彩快速的剪輯閃回以往的馬共時間，我們看到當代那些彩色馬共老同志上半身跳舞的鏡頭，是如何很巧妙地被切接到過去黑白馬共原住民部隊下半身的節慶傳統舞蹈（圖6.6）。這再次提醒大家馬共從來不是官方或英方所刻畫的單一華裔族群組織，部隊裡也有馬來人、原住民、印度人和泰國人等等。本片難能可貴蒐集和剪輯了幾個過去馬共部隊攝製的內部紀錄片《節慶》和《野營》，除了呈現馬共多元族群和多元文化的組織狀況，也把當時部隊裡馬共隊員們的日常生活、各族節慶操演、運動和各種比賽（圖6.7）進行詩意的再現。

　　這些活生生的歷史片段提醒觀眾這不僅是一部離散華人的電影，而是離散馬來西亞人的全民電影。這些馬共遺民在受訪或後代的追憶裡皆再現了想要回來馬來西亞定居的想望，一位因參加馬共部隊而流落中國的馬共遺民張平在尾聲中白髮蒼蒼對著鏡頭苦笑道：「我白天在中國，晚上做夢在馬來西亞的，很奇怪……那個心都在那裡。」這批遺民跟大多數當代大馬華人一樣處在「中國夢」和「美國夢」之外。這麼一大批反離散的遺民至今依舊被大馬政府拒之於門外，甚至《不即不離》至今也被大馬政府列為禁片，不准許它通過任何渠道和形式在大馬放映和流通。從馬來西亞的角度來看，離散對於馬共遺民來說從來不是自願的選

擇，而是當年反帝反殖反離散的結果。他們跟馬來西亞不即不離的間距，解構了離散論述和反離散論述之間的距離和對立。

　　後馬來西亞的土腔電影正是不即不離處於離散和反離散之間的間距，形成了跟哈密・納菲希提出比較傾向於離散論述的土腔電影有所不同的土腔風格。無論是從蔡明亮到廖克發不時重返馬來西亞歷史現場的離散電影，抑或從阿牛到黃明志對離散去疆界化的土腔電影，再回到本土雅斯敏、陳翠梅和劉城達對國族叩問的反離散電影，馬華的離散論述不盡然是反本土化的書寫；馬華的反離散論述也不必然就是對國家仰慕和充滿願景的國族主義。離散論述與本土論述在後馬來西亞的土腔電影語境裡並沒有構成理論實踐上的二元對立，沒有構成分別作為向心力和離心力的華語電影論述的二元對立，也沒有構成中國性與馬來西亞性的二元對立，更沒有構成中國中心主義和歐美中心主義的二元對立，這些導演的電影實踐既同時朝向華夷風、作者論、土腔電影或華語電影的理論目標前進，但也不可避免在實踐過程中同時讓這些理論在某種程度上都落了空。而這正是這批導演處於歷史和現實之間不即不離的間距所形成的眾聲喧譁和美學政治效應，而不應該是後馬來西亞的導演需要負起的倫理責任。

附
錄

導演和選片人訪談

「你必須相信電影有一個作者」
在鹿特丹訪問蔡明亮

林松輝、許維賢訪問、校訂
王朝弘整理

前言

　　從《青少年哪吒》到《臉》，二十年快要過去，蔡明亮的電影依舊堅持原班演員人馬，一以貫之的風格特徵。「蔡明亮」這三個字本身已不再只是一個名字，它表現了作者（auteur）論述在亞洲的蹤跡（trace）、延異（différance）與播散（dissémination）。《不散》更似作者論的亞洲宣言，它宣布電影的死亡與再生的同時，也實踐了蔡氏最為極致的作者論：將電影院「擬人化」的「狂熱」，電影成為世俗宗教的補充（supplement）。靈光（aura）因為作者崇拜而又回復威力？電影院是大師的墳墓？博物館則是電影大師的廟堂？《臉》是近年蔡明亮從電影院走向博物館的集大成之作，大量存在的歌舞場景、電影語言指涉以及愉悅的誇飾，被鹿特丹影展選片人形容為「一部驚奇地集合了激情和信念探索的聲色電影」（Devraux 2010：1）。幾乎每年蔡明亮都會蒞臨鹿特丹國際影展。蔡明亮於2010年在鹿特丹頗慷慨地給了我們超過影展原訂下的一小時訪問時間，罕有地對他電影一直堅持的

「作者」藝術理念,直接做出闡述和捍衛。[1]

簡介

林松輝(Lim, Song Hwee,以下簡稱「林」)

香港中文大學文化及宗教研究系教授,曾任英國艾塞特大學(University of Exeter)高級講師,國際學術期刊*Journal of Chinese Cinemas*發起人兼主編,著有英文專書《蔡明亮與緩慢電影》(*Tsai Ming-liang and a Cinema of Slowness*);《膠片同志:當代中港台電影裡的男同性戀再現》(*Celluloid Comrades: Representations of Male Homosexuality in Contemporary Chinese Cinemas*)。

許維賢(Hee, Wai-siam,以下簡稱「許」)

新加坡南洋理工大學副教授。曾擔任張靚蓓著《不見不散:蔡明亮與李康生》責任編輯。曾主編《蕉風》復刊特大號第489期「蔡明亮專題」。

王朝弘

澳洲葛里菲斯大學(Griffith University)電影與電視製作系畢業,畢業短片《星期天的清晨》(*Early Sunday Morning*)榮獲Warner Roadshow Award最佳短片以及Palace Centro Award最佳導

1 訪問全程由許維賢負責聯繫鹿特丹國際影展和蔡明亮。前言由許維賢撰寫。感謝林松輝挪用研究經費請王朝弘整理訪問稿。此研究計畫是筆者在新加坡南洋理工大學進行的研究項目「新馬華語電影文化」的部分田野調查成果,謹此向提供研究經費的人文與社會科學院致謝。

演；短片《琴》（*Strings*）曾獲2001年國泰機構金牌獎最佳短片；亦曾擔任蔡明亮電影《臉》在臺的副導演、《天邊一朵雲》的場記及電視單元劇《我的臭小孩》（*My Stinking Kid*）的編劇。目前任職於新加坡媒體業。

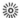

　　林：您在《放映週報》[2]的訪問中提過，您是在透過《臉》這部電影來思考電影的本質，而您也在昨天鹿特丹國際影展《臉》的映後Q&A透露，只希望做10張DVD給委託製作這部電影的羅浮宮作為收藏和放映。《臉》作為一部美術館委託製作及收藏的作品，又將在美術館內展出，這對於您對電影本質的想法有什麼改變嗎？電影的本質是否變了？

　　蔡：沒有。我覺得認識電影是有一個過程的，一定是先從看電影開始。一定有一個background造成……也許在同一個時代裡的人，不是每一個都看電影，或大量看電影，或對電影產生興趣而去思考電影本質的問題，很少人這樣做。我是一個導演，走到這條路的過程非常自然。我想很少人像我這樣去思考它是因為它跟我對創作的概念很有關係。加上我的作品和社會的關係，讓我必須去思考電影、觀眾和作者之間的三角關係，而這就會牽扯到電影本質的問題。電影的命運就是要和觀眾及票房綁在一起，而所謂的觀眾可以是小眾或大眾甚至是一個人或一億人。但創作本身是否自不自由就比較複雜。很少人會像我這樣去思考，而我

2 參見林文淇、王玉燕（2010：163-176）。

的電影《臉》很明顯地是讓我測試觀眾，在丟功課給觀眾，讓他們去思考，來看這部電影的心態是純粹為了消費娛樂還是以欣賞藝術品的角度為由。我不只是個導演，我還必須常面對觀眾，而世界上也沒有其他導演是像我這樣自己賣票的。自己賣票的意思又是什麼？就是面對現實，沒有人像我這樣面對現實的。我其實是要面對兩個面向，一個是電影的面向，另外一個是現實的面向。電影的現實和電影的真實是可以討論的，但卻似乎沒有人要討論這個問題⋯⋯我其實沒有在跟環境做鬥爭，我只是在觀看這個環境和我的創作之間的關係是什麼。這兩個都各有現實面，一個現實面是蔡明亮不可能改變他的風格，他永遠要用李康生做他的演員。而另外一面是面對現在的市場，大家都想做一個跨國的結合⋯⋯他們所拍的電影是大眾化的，而主要的考量還是票房的數字。我是很清楚這兩個面向的。很多人都覺得我離電影越來越遠，而在我看來我是離電影越來越近的，但是卻是離市場越來越遠。我是花了一輩子的時間來認識電影，還沒認識清楚，不停地在解構，甚至中間還要測試觀眾的狀態，最後變成是種社會學了。我最近的演講都在跟臺灣的觀眾分析一件事情，就是討論所有人的觀影經驗。出來的結果是我們亞洲觀眾，包括以前的我，在我們那個年代，甚至到現在，很多國家的觀眾看的都是電影商業的那一塊而不是實質的那一塊，而我們缺席的就是這一塊。在80年代我到臺灣念書，開始看到楚浮也是在電影圖書館看，或者是因為有LD才能看到這種大師的作品。那時候才發現，原來全亞洲人共同缺席了觀看這種我們認為是電影的電影，都在看商品。可是當整個社會看到你在處理這樣子的電影的時候都覺得你在幹什麼？是他們來質疑你，而不是你來質疑這個社會。我覺得

這個是一個很值得探討的問題。

　　林：在 2003 年，我剛好在臺北，就在《不散》上映後，我寫了一篇文章[3]說到，蔡明亮最重要的兩個東西就是「堅持」與「專注」。「專注」就是題材的專注，會有一些反覆不斷的意象，而「堅持」就是您堅持藝術的本質。那您認為走到現在，在您個人創作的生涯當中，《臉》會不會因為合作的關係、對象和性質都不一樣而成為一個新紀元的開始？

　　蔡：我認為在我的創作中，把我推到一個更開拓的狀態的其實是《不散》。很明顯地，當推出《不散》的時候，在威尼斯那次的訪問中，歐洲的記者都在問我同一個問題：「什麼是電影？」那時候讓我非常興奮，而我對這印象很深是因為它讓我忽然提起精神來。我在那之前其實已經快要垮了，就覺得每一次拍電影就好像跟世界打仗一樣，常常被質問，包括票房的顯示。可是就是在那時候我整個人就活了起來，的確也就是那部電影，特別是那個空鏡頭[4]，我覺得讓很多歐洲人忽然有點覺醒。包括有一位女記者說她這十幾年在看電影時候的感覺，就好像在看書的時候，好像有一隻無形的手在幫她翻頁，讓人不舒服。其實這種狀況真的是在 80 年代開始發生的，也就是當電影市場全球化，像華納威秀這種影城發展的開始，然後電影也開始流行拍續集的時候，鬼片當道。這讓我有強烈的感覺，電影不好看了，不用浪費時間去

3 這篇題為〈築夢者：2003／4 秋冬電影筆記〉的文章是林松輝以殷宋瑋的筆名，在新加坡《聯合早報》副刊發表（殷宋瑋 2004：3）。
4 這裡指的是《不散》那個瞄準戲院椅子拍攝長達數分鐘的空鏡頭。

看，也沒有什麼好尊敬的了。而在這同時我也感覺到別人也不太尊敬我是個電影導演了。可是自從《不散》出來後，北美館的一名策展人，要代表臺灣去威尼斯雙年展，他找了我來做一個作品。而就是從那個時候開始，我感覺是要被推到另一個新的境界，也就是當代藝術。

許：關於威尼斯雙年展，當時您就在那裡展出了椅子的作品《是夢》，類似這些裝置藝術也在《臉》出現了，我很喜歡。我想知道您是如何看待裝置藝術和電影之間的差異，還是認為這個界線可以把它拿掉？

蔡：我覺得這是要看你認為電影是不是個藝術的問題，而這是個大問題。電影作為藝術太虛幻了。就如現在文學系的學生，他們來學文學是否真的是有意願要當文學家，還是求得一官半職？現在已經和過去大不相同，我敢這麼說是因為電影是不是藝術其實沒有人在討論。所以那次在威尼斯的事件，當記者問到「電影是什麼？」的時候，他們其實是知道電影可以是藝術的。電影其實從頭到尾都是個商品，但是它可以走很多不同的路線。但是我們亞洲是從來沒有改變過的，侯孝賢出來二十幾年，臺灣還是保留臺灣的那些觀眾，使用這種藝術片的就是不超過兩萬人。新的片子只會取代舊的，它不會導致全民看電影的quality會提升，因為電影這個商品在亞洲已經根深蒂固。可是電影只是個媒材，它是一個可以做成藝術的媒材，也證明前面的電影出現過很多精品，包括楚浮。我們可以去思考為什麼楚浮、巴贊他們要說作者論。那時候電影已經發展了七、八十年了，也有很多經

典的作品出現。是這一群人說，電影有作者。因為顯然地，在他們那一輩的世代，別人也不同意電影是個藝術品。觀眾可能認得賣座的電影，只認得明星但卻不知道導演是誰。是這群人非常自覺說，電影要是個藝術。因為像這件事情發生我身上，又過了50年，現在2009年《臉》出來是受羅浮宮的邀請。我覺得羅浮宮是在做巴贊做的事情。它要一再地被提醒。我覺得很了不起的是，還是法國人在做這些事。

　　許：其實您剛剛提到羅浮宮可能會在五月或今年秋天放映您的電影，那您覺得《臉》是作為一個裝置藝術還是電影進入羅浮宮？還是在您看來裝置藝術只是電影其中一個部分而已？

　　蔡：電影。我覺得這是兩件事情，但是它們中間有一個橋梁。當時北美館的策展人林宏璋來找我，要請我做個作品來參加威尼斯。可是我不曉得為什麼，畢竟我又不是裝置藝術家，但我前面又受過蔡國強的邀請，做「金門碉堡」[5]，我也在那作品裡面放了一些電影。林宏璋就說我的作品有一種很奇怪的特質，就是「看」的一個概念。所以我現在每次都跟臺灣的觀眾說，你們要來看電影，什麼都不用想，看就好了。電影的確是用看的，但是哪裡值得看呢？所以林宏璋說我的電影是有點強迫性質。就好像在戲院裡面，除非你走出去，不然儘管你再怎麼不耐煩，你還是得看。那他覺得他們現在在做裝置藝術所遇到的問題，就是觀

5　這項於2004年在臺灣金門舉行的金門碉堡藝術節，蔡明亮是《金門碉堡藝術館──18個個展》其中一名參展人。蔡明亮把蔣公銅像從大溪遷移到「林厝古戰場營區」，讓蔣公銅像呆站在原本架設大炮機槍的廢棄碉堡內，眺望着遠洋的大陸沉思。蔡明亮也在活動中呈現裝置藝術作品《花渦》，並在碉堡裡放映電影《河流》。

眾沒有耐心看。不是沒有耐心看電影，而是沒有耐心看任何東西。他們遇到的情況就比較慘，作品只能擺在那邊，觀眾卻隨時可以走開，一分鐘都不留，看一看就走了。可是我的電影至少是要買票進去的，很妙地對一些觀眾做了一些很特別的訓練。所以他就希望我做個作品去參加，而我當時就做了《是夢》。《是夢》讓我覺得它越來越有意思，它不是一個設想出來的作品，而是發自內在。它構思也是從我的生活經驗出發。這就讓我慢慢思考說電影院、電影甚至身為一名電影導演，它們都無法和我的生活和我的成長過程完全切割。它是一體的。我的作品顯然不適於用在Marketing上。Marketing的作品不見得跟你的生活有關，比方說你要拍部警匪片……可是我就是不會甚至沒有興趣做這種電影，因為它是假的，它不是我的。當我在做《是夢》的時候我就在想，為什麼在電影中會出現那些場景，比如《不散》裡頭的戲院。其實這些都不是我想拍的，而是我很自然地就去拍了。我當時在新加坡的一個訪談中還提到說，這感覺有點像是被召喚的。我要到了一個年齡我才能被我的記憶召喚去做這個作品。先決的條件就是我必須要是名作者，我才有這個習慣。而我也不是看著市場來思考到底要做出什麼樣的作品，一切都是在很自然的情況下發生。所以到了《是夢》，它更是自然的，它把我和戲院之間的關係從我的內心呈現於現實當中，這個作品很渾然天成。後來我發現我的裝置藝術很妙地想表達的是，因為這個戲院已經被封了，將來也可能不會在了，而這些椅子到處被遺棄、腐爛、銷毀，但當它從畫面被拿出來後，就猶如把一個記憶具體化。一個戲院的殘骸被你收起來，變成古董。而誰看到會有感覺呢？凡是有經驗的都會有感覺。那些沒經驗的我是不知道，但是至少我能

感受到那些有經驗的。這是個集體記憶，全球戲院所用的就是這種椅子，可能顏色不同、有木製的、有沙發的，但是全球都經歷過70年代。因為那個時候是個大批的觀影年代，不像現在digital和電玩的世代，大家都極少到戲院看電影。可是大家對於從前集體的記憶是這張椅子，它猶如是從一個image延伸出來的一個場景，並也同時能夠進入到同一個image裡面，它們是互通的。所以當時這個作品在威尼斯展出的時候，鹿特丹一位叫Gertjan Zuilhof[6]的策展人，他馬上就要把作品轉到鹿特丹來參展。當時他也寫了一篇文章讓我很有感覺，他說：「宣布電影死亡，同時重生。」那時候就有點晴天霹靂，讓我覺得我整個電影的使用要被改變了。我的創作，我覺得讓我覺得最尷尬的地方，可能從楚浮提出的作者論開始，它沒有被改變過，即便他說電影是有作者的，但這個說法並不被使用於亞洲的環境裡，幾乎沒有，除了香港、日本、偶爾臺灣還有一些，馬來西亞和新加坡一直沒有，直到有了電影節才有，但現在馬來西亞卻連電影節都沒有。這個說法——它不被使用的意思是說：你拍這樣子的電影來幹什麼？而當我拍這種風格的電影的時候，我就想說我要被使用，印證這樣子的說法。我作品其實都被大部分的歐洲人使用，有些國家就比較困難，而有些則是完全不使用，像馬來西亞，新加坡偶爾還用一用，也是少數人在使用。所以我就很希望我的電影能夠被使用，而我覺得羅浮宮就幫我加碼：博物館要使用。但新加坡和馬來西亞也有博物館啊……你知道我的意思嗎？

6　Gertjan Zuilhof（1955-）乃荷蘭鹿特丹國際影展選片人兼知名影評人。

　　林：剛剛您提到「看」的觀念，我覺得很有趣。因為我知道您很堅持電影一定要用35mm拍，然後一定要在大電影院放映，不能被濃縮成電視畫面，因為現在甚至連手機都能看電影。那我覺得觀眾到電影院看您的電影的時候，就如您所提到的，除非他走出去，不然他就是得必須看完整部電影。而您的拍攝手法的特質就是鏡頭特別長，逼觀眾要很專注地看，甚至我發現《臉》裡頭的鏡頭更長。

　　蔡：鏡頭長度倒不是為了要逼觀眾，它比較像是自我的需要，我是要觀眾認同作者的概念。你必須相信電影有一個作者，而你今天來就是要看這位作者的電影。而我覺得我有建立到這個概念，特別是在臺灣。不是所有人都會買我的票，是那些真的想要嘗試看我的電影的人，才會來買我的票。那當然他的反應可以是抗拒的、進入劇情中的或者有所保留的。對於觀眾的反應我都以開放的態度看待。即使你看我的電影睡著了，我也很歡迎，因為至少這裡有個地方讓你睡覺。中學校長請一千個學生看這部電影，看完之後學生跳出來說：「導演，我看不懂！」我說：「這很正常。」因為他們沒有那種訓練。而影片的長度對我來說是一位創作者的需要，那就要看觀眾尊不尊重我。那不尊重的話，他也可以寫文章罵我。基本上他們沒有這種訓練，因為他們要讀故事，他們想在電影中找一些趣味，但是當我在做拍攝的時候，那種長度是我的需要。它是作為一名作者在表達所要需要的一個長度。

　　林：為什麼有這個需要？

蔡：我覺得……我也在看。（笑）

許：作為一個作者導演，您是怎麼成功地說服Norman Atun[7]在演出《臉》的時候露三點？因為據我所知，您在拍《黑眼圈》的時候，本來在鏡頭前您是要他和小康親熱的，後來您說他是個穆斯林，您不敢。那在這部《臉》，他為什麼有這樣子的犧牲？

蔡：我覺得我的演員，不管是誰進來，他很自然而然要進入一個系統。這個系統，包括Laetitia Casta也是，Laetitia在脫衣服的時候脫得很開心，在別的影片裡面她是不喜歡的。她是模特兒，很會脫衣服，可是她不喜歡表演脫衣服，或者情欲的戲。但她在我的電影裡面，完全二話不說，因為我們有溝通。我的溝通方式非常簡單，比方說Laetitia來到現場，問我說這場戲是不是需要脫，我說要，她說你們每一個導演都喜歡我脫衣服，那我就回答她說：「我不是要看你脫衣服，我是要賣你的肉。」我就這樣子直接跟她說，那她就忽然間懂了。那Norman Atun也是，當然有些過程，就是請他來之前就已經跟他那邊說可能會需要他脫衣服，那他要不要來？當他來到的時候，他又不知道怎麼脫，因為脫的時候難免會有些遮遮掩掩的可能。那我就找人帶他去看羅浮宮，那個時候我很忙。就讓他去羅浮宮看art piece，一些裸體畫。後來，到了拍第一場戲的時候，是拍他從浴缸裡走出來，那我就請一個會馬來話的朋友，他是個畫家，當時來看我拍戲，因為他要畫一些東西，他是位非常有名的馬來西亞畫家，叫鄭

7 Norman Atun本來是一名在馬來西亞夜市賣糕點的馬來小販，被蔡明亮相中，在《黑眼圈》演一名和小康相依為命的外勞，在《臉》中飾演施洗約翰，被莎樂美誘惑。

輝明[8]，我就請他用馬來話幫我跟Norman溝通說，我現在用的鏡頭，所選擇房子的線條是非常簡單的，所以我不希望你用毛巾，我就說我希望要你裸體。那也很奇怪的是，他們就很自然地也能理解我的意思，那他也就真的就脫了，而且還思考了10分鐘才過來跟我說他ok。然後到了水裡面的戲，他很自然地就放鬆了，怎麼拍都行。我覺得是那個氣氛，是一種信任。

許：這部《臉》其實很受一些馬來西亞和新加坡年輕導演的喜歡，有一位新加坡導演雷遠彬[9]甚至還拍了一部電影《白色時光》（*White days*）向您致敬，並托我把DVD傳給您。我想請問您是如何看待馬來西亞和新加坡最近幾年崛起的年輕導演，您怎麼看他們的作品？

蔡：我看得很少。

許：那之前在《黑眼圈》跟您合作過的林麗娟[10]最近也拍了一部新片《理髮店的女兒》（*My Daughter*），也得了一些獎……

蔡：她有給我片子但我還沒有機會看。她其實一直不敢給我看，我就要她給我看。

8 鄭輝明（Chang, Fee-ming, 1959-）是定居於馬來西亞的藝術家，曾在1987年於臺灣「臺北美術館展」展出一系列有關巴里島的水彩作品。

9 雷遠彬（Lei, Yuan-bin）是土生土長的新加坡年輕導演，畢業於新加坡國立大學社會系。曾以實習生的身分，在臺北從旁參與協助蔡明亮電影《臉》的拍製活動。他負責攝影的短片 *Haze* 曾入選2008年柏林國際影展的最佳短片競賽單元。

10 林麗娟（Charlotte Lim，1981-）曾是蔡明亮《黑眼圈》和李安《色，戒》的助導。處女作《理髮店的女兒》榮獲2010年法國杜維爾（Deauville）亞洲影展國際影評人獎。

278 華語電影在後馬來西亞：土腔風格、華夷風與作者論

許：那其他的也還沒看嗎，例如何宇恆[11]的電影？

蔡：有看一些些……我覺得很不同。我也樂觀其成，因為我覺得其實創作這種東西都是自我追尋的，都是很個人的。如果要我去看大趨勢或如何存活的問題，都不太應該，因為我沒辦法說些什麼。就好像當有人問我如何看待臺灣電影的時候，對我而言這不是我可以回答的問題。我只想在我有生之年做我的作品。如果真的要我說一些感覺，我覺得看起來都有一點不成熟。創作有時候需要一點年齡的積累，還有對生命的一種……我覺得這個世代比較麻煩的是，大部分的作品都有時候是「有為」，他還是要想到他的出路在哪裡，不夠free，包括一些已經在位的導演，每個都忍不住，不能控制了。比如說大陸好了，為什麼會出現這些很大的，但大而無當的電影大片，可是是沒有感情的，就好像computer game那樣子的電影，跟美國一樣。為什麼？因為大家都想要存活，直接就進到這現實面，然後也並不準備改變什麼。因為害怕一改變就會被淘汰掉了。有一次一位大陸的主持人跟我聊天的時候說，他覺得大陸的電影被商業綁架了。年輕一輩的又讓我覺得他們不夠成熟，感覺做出來的東西好像是學生在學校的作業。每一個人都有一個起頭，但他們的起頭是很薄的。我覺得不應該是這樣，就好像楚浮的起頭就已經是厲害的了。

許：是不是時下的年輕導演，他們的起頭都是從數位電影開始，他們大量使用數位技術，因此使得你覺得他們會有這些問題？

11 何宇恆（Ho, Yu-hang，1971-）的電影作品有《敏》（2003）、《霧》（2004）、《太陽雨》（2006）和《心魔》（2009）。《心魔》榮獲2010年瑞士盧卡諾（Locarno）國際影展最佳亞洲片大獎。

　　蔡：我覺得不是數位技術的問題，讓我舉個例子，我去年在飛機上，無意中在那麼小的螢幕上看到許鞍華的《天水圍的日與夜》。我下了飛機就立刻打電話給她，因為我不知道她拍了這部電影，雖然有聽說過，但我當時不知道是什麼。我當時就跟她說：「恭喜你，Ann，真的是太好看了。」為什麼？因為她是許鞍華，這跟數位並沒有什麼關係，我反而覺得數位還幫了她一點就是讓她解放了，讓她不需要去面對經濟的壓力，在我看來這是她十年來做得最好的電影。那年輕一輩的問題，一方面是數位，另一方面是學習的狀況。第一，他們也不太讀書了。第二，就是所有的學習可能就都在computer裡面。我有一些朋友，大陸的學生，學電影學了很多年，你問他看過什麼電影，他都看過但全都是在網路上看的。他是沒有觀影經驗的。所以，剛剛松輝提到戲院，這也是我最近一直在強調的，是我focus的一個話題。我就問說：「什麼是close up？」感覺好像是臉很大就是big close up，可是並不然。沒有戲院就沒有big close up，也不會有大遠景，因為電視沒有辦法呈現這些拍攝手法，computer怎麼可能呈現大遠景？所以你看以前大衛連（David Lean）的作品，或者是黑澤明到蘇俄拍的那些，我會覺得現在的電影沒有美學了。簡單來說，這一批導演都沒有電影美學。電影美學不是從學校學來的，我自己對這件事情有觀察。我自己看電影，比如穆瑙（Friedrich Wilhelm Murnau）、巴斯特基頓（Buster Keaton）或卓別林（Charles Chaplin），還有很多很多從默片到有聲片的這些導演，他們的電影美學是從哪來的？他們都不是念電影學校的。

　　林：因為《臉》這部電影的關係，您除了有找上尚‧皮耶李

奧之外，還找了以前跟楚浮相關的演員一起合作。那這次的合作
經驗您覺得如何？

　　蔡：就蠻簡單的。我當時其實是一個一個去說服他們，而他
們也很容易被我說服。我也透過很多人的幫忙，因為我在法國的
電影節，讓他們早就已經熟悉了一些。像娜坦麗貝葉（Nathalie
Baye），她本來就有在看我的電影，也很喜歡我的電影。所以她
接受來客串一下，當一份禮物送給我，即便可能會沒有臺詞或只
有一個畫面，她都很樂意來，因為她知道主角不是她。他們都
很nice。珍妮摩露（Jeanne Moreau）也很簡單，第一次見面算是
相見歡，她很喜歡小康。我覺得這些演員很棒的地方是，就是
他們那個世代的人，都非常有quality，包括尚・皮耶李奧（Jean-
Pierre Léaud），在《臉》念一些導演的名字，有些不是我寫給他
的。這是他自己的經歷，他們看了很多部的電影，他們能夠對電
影做出正確的判斷。每一個的頭腦都非常地清楚，所以在很多合
作的過程，都很ok，很容易。只是，我工作的方式和他們以前工
作的方式不太一樣，但他們很快也就適應了。所以我覺得將來我
們跟其他演員還有可能再合作，因為我很想跟那些老演員合作。

　　林：因為對他們來說也是一個很特別的情緣，從他們法國新
浪潮到臺灣的導演，然後現在又回來，像是在完成一個圓的那種
感覺。

　　蔡：我第一次跟珍妮摩露溝通的時候就跟她說了一件事讓她
很感動，讓她二話不說就來幫忙。我跟她說，你的電影《夏日之

戀》[12]到了2003年才在臺灣正式上映，她很surprise但也很感動。因為對他們來說亞洲很遙遠，除了日本，他們對其他地方不太熟悉。

　　許：那《臉》處理了您母親的去世，《你那邊幾點》處理了您的父親，那您是否有想過有一天要回東馬為您的家鄉拍一部電影？

　　蔡：沒有。（笑）不是沒有想過，而是沒有去想它。我覺得很多東西都是看機緣。比方說去拍羅浮宮前，怎麼可能會想過真的會有機會到那邊拍電影，還有跟這群人合作？所以我常常覺得電影不是我的夢想。很多人覺得當導演是個夢想，但我不是。我是很自然地就成為了一個導演，而且還是這樣子的導演。這些事情我從來都沒有特意去想過，甚至只用李康生當我的演員，就這樣一直重複著。在這過程中也有思考整件事情的意義，而自然而然地演變成這個局面了。能到羅浮宮拍電影感覺就好像是場夢，但這並不是我的夢想。我最近還遇到一些很好玩的事情，我有個國外的朋友，每一次都拿著他的劇本要我看他的劇本。有一天我就很氣，我看了大概十行我就看不下去，我後來就明白了，並跟他說，你找我來看你的劇本是沒有意義的。他說：「可是導演，當導演是我的夢，做了十幾年都沒做成。」我回答：「可是我沒有辦法幫你，因為當導演不是我的夢。」其實現在很多人都存有同樣的問題，嚷著要做導演，可是做出來的又是什麼樣的作品

12 楚浮（François Truffaut，1932-1984）導演的1961年作品*Jules and Jim*，珍妮摩露飾演女主角。

呢？很多都搞不清楚狀況，而剛剛就有一些香港的年輕人訪問我說，要給年輕人什麼樣的意見。我說，我沒有意見，你自己去追求你的生命，當你在追求你的電影時，沒有任何人可以給你意見。因為這根本說不清楚，在這個大時代裡電影業是很模糊、淺薄的，歐洲人可以是很清楚的，有一些人，也不能說全部。尤其當要把電影和經濟做連接的時候，我相信許多做影展的人也搞不清楚。

林：能不能透露您目前在進行的……

蔡：目前《是夢》還在展出中，所以我可能會去羅浮宮，但也還不一定。是個裝置藝術的延續，會跟《臉》做個結合。另外，在臺灣的一些單位也在找我談拍新片，但是一切都還在討論中。

許：我本身是非常喜歡《黑眼圈》，而這部片和《臉》有一點連接的部分。

蔡：那你應該看《蝴蝶夫人》，我個人非常喜歡。我現在有很多作品都用一種很特別的方式，像《蝴蝶夫人》我就讓它去參加影展，但《是夢》就不會。《是夢》只會照著博物館的概念走，然後《臉》在臺灣，我可能也只會出十張，就算只賣了兩張也好過賣給電視臺。這是個態度的問題。看不看DVD對我來說不重要，因為現在觀眾有好多藉口。明明在臺灣上映，他也不去看，之後再來跟你要DVD。讓我覺得就開始吊高一點來賣吧。

《蝴蝶夫人》是在《臉》之前所拍的一部片子，是忽然間來了這case我就去拍了，演員是蔡寶珠[13]。

林：是拍了《黑眼圈》後，再拍這部《蝴蝶夫人》？

蔡：《黑眼圈》後是拍《是夢》，然後再拍這部《蝴蝶夫人》。

許：在往後的日子，是否還會再拉隊到馬來西亞拍攝一些外景？

蔡：不知道。（笑）

林：如果說您的《臉》不賣DVD的話，那像我們這些做研究的人……

蔡：你還是買得到啊，因為歐洲還是會出DVD。亞洲如果有人要出，他買了版權還是可以出，可是我臺灣不出DVD。其實我不care盜版，我現在在建立一個概念，作者概念，藝術家的概念。因為《臉》在整個處理的時候，還是牽扯到國際發行，所以我沒有辦法control這件事情。但在臺灣，我能夠control的範圍，我可以做得很好。

13 蔡寶珠（Pearlly Chua）乃馬來西亞著名舞臺劇演員，2006年飾演蔡明亮《黑眼圈》中的茶室老闆娘角色，獲得當年第43屆臺灣電影金馬獎最佳女配角提名。

　　林：您作為一個電影作者的身分，在歐洲是完全沒有問題的。因為我在英國教作者論的課，我說「蔡明亮」是作者從來不會有人質疑。我想您關注的還是亞洲這一方面的情況，這會有點不太一樣。

　　蔡：其實不然，不管是在亞洲還是臺灣，我的身分都差不多。我在學術界還算ok。只是在作品的使用上面，我常常會覺得我很care這一塊，想知道它有沒有足夠地被使用到。我所謂的足夠地被使用並不是要很大的box office，是至少……比如說在臺灣，我會希望有四萬人會看這部電影，就表示比以前更好一點了。可是《臉》在上片的時候只有差不多一萬五千多，而且還是我們大部分賣票賣出來的，民眾並沒有主動地要去看這部羅浮宮的收藏。雖然很多人都知道這部羅浮宮的電影，可是他們都不去看。那我覺得有作品就可以藉機來教育他們。就是說你現在不看，那我就去找你公司的單位要他們請我去演給你看，就這樣一路抓了更多的觀眾進來看，然後再進行討論。我這次跟花蓮的合作是兩場，都滿，六百個人，那邊的學生有東華大學的，也有花蓮女中的，還有其他民眾。他們的回應很熱烈。這次《臉》甚至去了金門放片，放了兩場。現在要去澎湖，他們那裡沒有戲院，都要用機器運過去，很大費周章，但是縣政府買單。甚至也去軍校、感化院，還有特別是去中學。

　　林：您都親自去嗎？

　　蔡：是的，每一個都去。很累。

　　許：我在您的網站上都會看到一些照片和文章[14]，那些文章都是您親自寫的還是請助手幫您寫？

　　蔡：都是我寫的，但是我現在都沒什麼時間寫新的文章。寫得很好的，都是我寫的。（笑）資訊的部分通常是助理幫我寫的。其實我不會打字，但是我很在意用字方面的問題，所以都是我念給助理聽，然後他再幫我打上部落格。

　　許：您預計什麼時候會開拍新的電影呢？

　　蔡：今年，因為如果要拍，很快。不過還在談。它是個比較特別的一個case，我覺得還不錯，所以就接受了這個邀請。

　　林：那我的書大概也只能寫到《臉》為止了。（笑）

　　蔡：我覺得蠻好的，因為《臉》對我來說比較像集大成的一個概念，可以跳躍到更自由的狀態。甚至我常說，我想繪畫的概念，也在裡面了。所以有些人說它是我的一個自畫像，我是非常接受這個說法的。因為，它需要說明的地方更少了，直接就像是一個dream，一個夢境的處理。所以在每一個創作的過程，我都在尋找一種自由。後來我發現，有一些觀眾真的是很奇怪地被改變了，他突然間發現原來你是在還給我自由，前面的他誤解了。甚至有60幾歲的老人家，跟我說他這輩子看過這麼多部電影，但

14 蔡明亮的部落格「蔡明亮日記：無名小站」網址 http://www.wretch.cc/blog/tsaidirector（瀏覽2011年1月4日）。

只有看完《臉》是讓他改變了自己對於電影這件事情的觀念以及觀賞的態度。

　　林：您的電影的確非常挑戰觀眾看電影的習慣。就像在我教書的經驗中，我許多英國的學生都是看美國片長大的，所以當你有一個敘述的方式是跟他看的習慣不一樣的時候，他不知道該怎麼跟那個影像對話，他就會很疑惑，會焦慮。所以我覺得我們教育者的功能，就是要教育他，讓他多看，看久了也就習慣。

　　蔡：而且我每一次演講，我都會看對象，比方對中學生，我就會一直提「閱讀」這個概念。書籍的閱讀就能理解出，「不明白」是什麼意思。因為你會開始查資料、要有注解，如果你有興趣的話，你就會牽扯更多東西出來，才能變豐富。電影最大的問題在於，它一直不提供這塊東西，你看那些導演都很怕人家看不懂他的故事。所以我就會說，你看完《臉》，你聽到的是什麼？楚浮？穆瑙？這會不會令你好奇？有沒有延伸尚‧皮耶李奧這個人？這就是閱讀的概念。除非你真的不喜歡，那就沒辦法了。我覺得中學生很nice的地方是，他們很柔軟，很懂得欣賞，大學生就很多僵硬的想法。

　　許：《臉》有一幕讓我非常震撼的鏡頭，就是在樹林中李康生和法國影帝馬修（Mathieu Amalric）對望10分鐘的畫面。我覺得很有意思，兩張臉對望，但下面彼此有互動，觀眾看不到，我覺得這樣子的對望更能激發觀眾的想像力。那個鏡頭非常唯美，讓看的人感覺特別好。您是用什麼辦法去說服一個法國影帝，去

扮演同志角色，而且還只出現10分鐘？

　　蔡：當時他就是來演這場戲的，來的時候也不知道是要演什麼。在電話上面有跟他說他可能要演什麼，那他問要怎麼演？小康是gay嗎？我說：「不是。」那他就是說：「那很麻煩。」（笑）他自己不是，但是他以為小康是，還可以給他一些指導。我解釋說，就是這樣子，就是偷情。這個拍攝的過程他用了兩個take，這是第二個。第一個，太強了。我就要求不要這麼強，他就收斂到這個程度。小康是非常棒的，兩個都很好。這些演員都是很厲害，馬修我也很想跟他再合作。他是主動要來跟我合作，那我當時覺得真的太棒了。當時跟法國人合作，我們的燈光師都是來自臺灣的師父。我們是很好的team。我覺得最厲害的是在打火機那幕，那個鏡頭我非常喜歡。如果是在很好的戲院看，效果會非常漂亮。燈光師就跟我說：「不用打光啊，就打火機就好啦。」而攝影師也覺得反正底片現在那麼進步，我們就來玩玩看。之後就是靠演員的位子，因為只有一個打火機，光線不夠會很容易失焦。

　　林：跟《河流》比較的話，它們之間的難度在哪裡？還是您覺得這次更好？

　　蔡：我覺得不太一樣，我對這個比較有自信。當時拍《河流》的時候還不太懂這些技術，而這個我就覺得它呈現得像一幅畫一樣，一個女人，點著一根蠟燭，摸著一個骷髏頭，也是羅浮宮的一幅收藏。我就是想做出那個效果，所以就跟技術人員溝

通，他們說就用打火機吧。大概也沒有人敢這樣拍，因為火熄了就沒有了，要從頭來。演員都很好，像Norman Atun他不是演員，但好厲害。他不是受過訓練的演員，他就是一個賣糕點的人。他也沒有演過別人的戲，而他每次演我的戲都很棒。Laetitia在這部電影也非常受重視，他們說Laetitia演了幾年的戲，她從模特兒轉型成為演員並不成功。可是從《臉》開始，她整個命運就變了，開始被法國重視了。

許：我看到章子怡在您的部落格上道賀，是否日後會有機會跟她合作？

蔡：還蠻想的，但都要看緣分。她是很主動問我有沒有合作機會，我說有，但是真的是要看緣分。我不排斥。

放映馬來西亞和新加坡
在巴黎和鹿特丹與選片人的一席談

Jérémy Segay、Gertjan Zuilhof、
許維賢、林松輝；房斯倪譯[15]

前言

　　從2009年12月16日至2010年3月1日，法國巴黎的龐畢度國家藝術和文化中心（Centre Georges Pompidou，以下簡稱「龐畢度中心」）主辦了長達大約兩個半月的「馬來西亞和新加坡影展」（Singapour，Malaisie：Le Cinéma！），總共放映了51部從1955年至2009年的本土馬來（西）亞和新加坡（以下簡稱「馬新」）電影：其中分別是馬來亞電影15部（1955-1965），新加坡電影15部（1965-2009），以及馬來西亞電影21部（1963-2009）。[16]這是至今為止在歐洲最具規模的馬新影展。2010年2月初，許維賢親臨現場，就影展影片的甄選準則，歐洲觀眾的迴響，以及籌辦過

15 兩位選片人由許維賢全程聯繫，感謝林松輝參與部分對談。感謝研究助理王珮潔和黃佩娟先後協助整理和修訂訪談的英語錄音。英語的訪談校訂、注釋、編輯和前言撰寫則由許維賢完成。特別感謝房斯倪的翻譯。譯稿最後則經許維賢校訂和改寫（僅是前言一小段落）。英中訪稿也曾先後給林松輝過目。此研究計畫是筆者在新加坡南洋理工大學進行的研究項目「新馬華語電影文化」的部分田野調查成果，謹此向提供研究經費的人文與社會科學院致謝。
16 該影展的目錄手冊顯示總共有52部電影，其中16部新加坡電影。不過，Jérémy Segay來函說最後真正上映的是51部電影，有一部新加坡電影臨時無法上映。

程中所面臨的問題和挑戰，與影展顧問Jérémy Segay展開一席談。

　　同年1月的荷蘭鹿特丹國際影展，許維賢與林松輝訪問了鹿特丹國際影展策畫和選片人Gertjan Zuilhof。鹿特丹國際影展這些年來推廣東南亞電影不遺餘力，而荷蘭人Gertjan Zuilhof是幕後的重要功臣。在訪談中，他分享了本身與東南亞電影人接觸的經驗，以及他對東南亞電影在國際影展上的走勢評估。

　　這兩個訪談將有助於學者們重新理解歐洲國際影展主辦單位與馬新電影工作者頻密建立互動的脈絡；同時了解他們同相關政府單位協商過程所觸及的種種議題：馬新官方政策與主流政治意識形態，影展主辦單位的許可權與喜好，國際資金的流動形態，以及本土電影工作者如何在逆境中自我調適以求生存。

簡介

Jérémy Segay（以下簡稱Segay）

　　現任龐畢度國家藝術和文化中心的電影顧問以及坎城影展選片人，一直擔任多個國際影展的顧問和選片人。在法國與加拿大的大學畢業後，即推動1999年法國首屆杜維爾亞洲影展（Deauville Asian Film Festival），鼎盛的來賓陣容引起各界矚目，並特別給予東南亞電影關注，藉此給亞洲電影注入新氣象，成功把影展打造成為歐洲最重要的亞洲影展之一；2003年，他加入坎城影展的導演雙週項目，成功發掘亞洲的電影人才和新星，並且推動韓國大片 *The Host*（《駭人怪物》）的全球首映；2008年，他在巴黎籌辦菲律賓電影的大型回顧展。

Gertjan Zuilhof（以下簡稱Zuilhof）

鹿特丹國際影展策畫兼選片人、藝術史家兼批評家。畢業於萊頓大學藝術史。其影評常見於影視月刊 *Skrien* 以及文化政治週刊 *De Groene Amsterdammer*。歷屆鹿特丹國際影展亞洲電影選片人。為籌辦2010年影展主題「遺忘非洲」（*Forget Africa*），曾親身前往非洲多國採辦當地電影。

林松輝（Lim, Song Hwee，以下簡稱「林」）

英國艾塞特大學（University of Exeter）英文系高級講師，專事電影研究。2014年1月轉職香港中文大學文化及宗教研究系任副教授，目前已升等為該校的教授。英國劍橋大學漢學系博士。個人學術著作 *Celluloid Comrades: Representations of Male Homosexuality in Contemporary Chinese Cinemas* (Honolulu: University of Hawai'i Press, 2006)、*Tsai Ming-liang and a Cinema of Slowness* (Honolulu: University of Hawai'i Press, 2014)；合編有 *The Chinese Cinema Book* (London and Basingstoke: British Film Institute and Palgrave Macmillan, 2011), *Remapping World Cinema: Identity, Culture and Politics in Film*（Wallflower Press, 2006）。國際電影期刊 *Journal of Chinese Cinemas* 的發起人兼主編。

許維賢（Hee, Wai-siam，以下簡稱「許」）

新加坡南洋理工大學副教授，近年也製片和導演短片，作品有短片 *Memorial tours*（導演）和《早期新加坡的電影場景和制片場》（製片人）。

在巴黎對談：Jérémy Segay 與許維賢

　　許：身為多個影展的顧問與選片人，你覺得歐洲觀眾和影展主辦單位對馬新電影的反應如何？

　　Segay：除了電影發燒友和影展的常客，一般歐洲人對馬新電影的認識還是蠻有限的。可以這麼說，這是一個很不一樣的電影展。前來參與的影迷可能認識邱金海，卻從未聽說過新加坡知名商業片導演——梁智強；他們也可能看過數部數位製作的大馬電影，卻對主流電影一無所知。除去電影不說，在現實生活中，無論是地理位置還是歷史，大部分歐洲人對新馬兩國有著許多誤解：他們經常以為新加坡與中國聯盟；他們知道馬來西亞位於東南亞，但僅止於此。他們也誤以為邱金海是新加坡電影的開山鼻祖。去年，一份法國報紙《世界報》（*Le Monde*）報導關於邱金海的電影 *My Magic*[17]（《魔法阿爸》）時，開篇第一句竟然是：「電影人邱金海來自於新加坡，一個沒有電影歷史的國度……」所以，龐畢度中心希望通過此次影展以正視聽，並藉機展示這個區域獨有的豐富文化遺產和多元化的片種。回到你的問題本身，我想在歐洲，人們對馬新電影的認識僅是管窺所及。對大部分歐洲觀眾，甚至是電影記者而言，影展往往是觀賞異國電影的最佳管道。而各個影展的變動性極強：今屆重點推介馬來西亞電影，到了下屆就被其他主題取代……

17　邱金海（Eric Khoo，1965-）電影 *My Magic*（《魔法阿爸》，2008）曾獲提名坎城影展的金棕櫚獎。

許：你是如何取得本影展的主要經費？

Segay：當然，有一部分資金來自於龐畢度中心本身。接下來就是有關當局（新加坡電影委員會和馬來西亞國家電影發展局「FINAS」）以及其他潛在合作夥伴，包括了馬新兩地的製片人與電影人。當時我們到新馬兩國去提呈這個項目，獲得良好回應。由於新法兩國剛剛就文化開發和交流簽署了一項協議，我們幸運地占了天時之利。在大馬就有點麻煩了，承蒙當地電影社的成員們拔刀相助，事情才得以順利解決。最棘手的部分是：我們需要分別向兩地政府落力遊說，為何馬新兩國應該聯辦這個項目？從史實角度解說，顯而易見，馬新擁有共同的電影文化遺產，所謂知古察今。納入1950-60年代的電影有助於深化我們對兩國以及該區域性課題的理解。兩地共同的歷史與多元種族環境，合理地催生了此次合作。在我看來，P. Ramlee[18]既是新加坡人，也是馬來西亞人。

許：因此兩地政府接受了你的遊說？

Segay：我想我們的理據是站得住腳的。況且大馬當局非常樂意把P. Ramlee以及其他馬來亞時期的馬來老電影納入影展。他們被認為是真正屬於土生土長的馬來西亞人，但事實上，目前持有這些馬來影片版權的公司卻屬於新加坡人。這事還需要兩國聯

18 P. Ramlee（1929-1973）集演員、導演、歌手、歌曲創作人多重身分於一身。被譽為東南亞馬來娛樂圈中最具代表性的人物。他的電影包括 *Hang Tuah*（1956），*Anak-ku Sazali*（1956），*Nujum Pak Belalang*（1959），*Ibu Mertua Ku*（1962），*Madu Tiga*（1964）等。其中 *Nujum Pak Belalang* 與 *Madu Tiga* 分別奪得第七屆及第十一屆亞洲電影展的最佳喜劇獎。

手促成。

　　許：對歐洲觀眾以及主辦單位而言，新馬影展的亮點會是什麼？

　　Segay：是兩地（文化）差異吧。主要是那些老電影，對多數歐洲人來說，就好像重新發現在年代湮遠的、不知名的國度中，居然早已孕育著生機蓬勃的電影工業——P. Ramlee 是一個全新的名字。我個人覺得，這些老電影並沒有與這個時代脫節，尤其是對社會、宗教甚至族群課題的處理，在 P. Ramlee 的作品時有所見。回眼看看當代電影，你也可以在 Yasmin Ahmad 的電影中觀察到類同的人文關懷。再來就是蔡明亮了。他可是大馬電影新浪潮的代表人物，無論在大馬或法國都為人所熟知。

　　許：那為何蔡明亮的電影沒有入選呢？

　　Segay：因為他的電影曾在法國放映多次。而且相對於大馬，他的電影作品更能代表臺灣。

　　許：我可以理解。那就本影展而言，電影入選的先決條件是什麼呢？

　　Segay：最主要還得顧全大局，不偏不倚。那些馬來老電影，我們想要突出當時多元化的片種，如劇情片、歷史片、寫實

情景劇、喜劇甚至於 Mat Sentol[19] 的無厘頭喜劇。而新加坡當代電影中，邱金海的作品（理所當然）盡數入選，但我們還想要帶出其他電影人。新加坡雖小，搞電影的人卻不少，（我們希望）入選的電影多多少少得體現當地國事民情。梁智強的 *I Not Stupid*（《小孩不笨》）雖然從影評角度來看，此片不是精品，然而它卻深入地探討了新加坡的教育制度，格外貼題。

　　大馬電影這部分也一樣。重點推介的馬來西亞新浪潮電影是世界電影版圖上的新亮點，尤其是在影展圈內。在這之前，我們只聽說過 U-Wei[20] 的作品。U-Wei 是 90 年代初首個在坎城曝光的大馬電影工作者。我很想選入更多近期的馬來語電影，卻不得其門；到手的片子往往又沒有英文字幕。所幸我們還有 *When the Full Moon Rises*[21]，總算可以向那段馬來片的黃金時代致敬。另外，正當我們在計畫選用 Yasmin 的電影作品時，卻突然傳來她的噩耗，令人扼腕……言歸正傳，主要的考量還是：多樣性的戲種，把一些不曾在歐洲放映的馬新電影帶進來，這包括首次登陸法國的 1950-60 年代馬新老電影。

　　許：在籌辦本專案的過程中，貴方遭遇怎麼樣的困難呢？

　　Segay：一切看起來沒有困難（大笑）。有的，尤其是後勤

19 Mat Sentol（1939-）知名馬來喜劇導演兼演員，在 Cathay Keris 電影機構工作。代表作有 *Tiga Botak*（1965）。

20 U-Wei Haji Saari（1954-）首位獲邀參與 1995 坎城影展導演雙週的大馬導演。於紐約市紐約社會研究學院修讀電影系。活躍於馬來西亞電影導演協會。代表作 *Kaki Bakar*（1995）。

21 *When the Full Moon Rises*（*Kala malam bulan mengambang*）是一部 2008 年由 Mamat Khalid（1963-）執導的黑白電影。

（logistics）部分。新加坡片子都有英文字幕，這不成問題。那些馬來西亞的老電影也有完整的字幕。反而那些1980年代到1990年代初的馬來片既沒有DVD，英文字幕也欠奉。本土的電影版權，誰在持有也相當棘手，幸好我們得到貴人——黃德昌[22]的相助。優秀的電影多半保存完善，比較容易獲取。奇怪的是，許多知名馬來導演的作品，如Shuhaimi Baba[23]，居然沒有英文字幕。歐洲對大馬電影的印象止於新浪潮以及Yasmin。我知道不少人為了P. Ramlee 的電影曾多次走訪大馬卻一無所獲。他們都走錯了門路。要取得P. Ramlee的作品，你得到新加坡去找邵氏公司。P. Ramlee雖被奉為馬來西亞的國寶級大師，其影片版權卻落入他國手中。這不是很奇怪嗎？

許：你對多元種族文化有否再現於馬新電影中，有何看法？兩國電影在這方面的再現，有何不同？

Segay：在法國，人們對馬新兩國多元種族的背景所知有限、聞所未聞。儘管我們已在影展手冊中加以說明，很多人還是搞不懂馬來民族（Malay）與馬來西亞國民（Malaysian）的差別。1960年代的馬來老電影給人的印象是：新加坡是單一馬來民族社會，僅有極少數的電影再現多元種族；而近期電影中所有的族群再現，也大為不同。

22 黃德昌（Wong, Tuck-cheong）是大馬電影藝術協會主席（Kelab Seni Filem Malaysia）。
23 Shuhaimi Baba 曾執導多部廣受好評的電影，如*Pontianak Harum Sundal Malam*（2004）以及 *1957：Hati Malaya*（2007）。

許：如果跟1950-60年代的電影相比，目前馬新的電影，在族群的再現上有否變化？可以跟我們說一說你的觀察所得？

Segay：馬國電影中的族群再現，跟新加坡電影比較起來，相當突出。畢竟在新加坡搞電影的幾乎都是華人，這些年來都沒有出品一部國產馬來片。今晚放映的大馬電影之一，李添興導演的《黑夜行路》（*Call If You Need Me*），戲中有一個會說中文的印度人，這給不熟悉當地多種語言的歐洲觀眾帶來極大衝擊。然而，當你觀賞其他大馬新浪潮電影時，你也可能會誤以為馬來西亞幾乎是個單一華族社會。

許：馬新兩地的電影製作有何差別？你又是如何看待這種差異？

Segay：與鄰國相比之下，新加坡電影工作者可獲得大量拍片津貼。但我認為，大馬導演在各個層面上比起新加坡導演，更敢於創新和更具冒險精神，而且大馬人民也比較自由。新加坡人卻有點被寵壞了。整體上，新加坡不太重視本土人才，尤其是在電影工業的人才栽培上。感覺上，他們更專注於吸引外來人才或是好萊塢大製作。有點遺憾的是，他們十分排斥新加坡的馬來性（Malay-ness）。他們會問：「你們為什麼要放映馬來影片呢？誰會在乎？」這樣的反應委實讓人咋舌。

許：此影展放映從1960年代初的新加坡華語電影《獅子城》

（*Lion City*[24]）到陳子謙和邱金海的當下作品，你是如何看待新加坡的本土電影？陳子謙和邱金海被邀請前來參與盛會，對吧？他們都是十分優秀的電影人。

Segay：是的，他們兩位的確很出色。然而（受邀來賓中）新加坡導演僅來了兩位，而馬來西亞卻來了二十位導演，其中馬來導演有十二位。

許：請問你看過新加坡導演巫俊鋒的《叢林灣》（*Tanjong Rhu*）[25]嗎？

Segay：有的！

許：羅子涵的 *Solos*[26]（《單》）呢？

Segay：當然！

許：那為何這些電影沒有被選上？

24 《獅子城》是60年代的黑白電影。由華裔導演易水執導。全片在新馬完成拍攝。更多有關對電影的分析，參閱許維賢（2011a：42-61；Hee 2017）。

25 巫俊鋒（Boo, Jun-feng，1983-）的短片 *Tanjong Rhu*（*The Casuarina Cove*，2009）說的是1993年發生的真實事件，當時新加坡警方在一次誘捕行動中逮捕了12名男同志。片子在數個影展表現亮眼，包括獲柏林影展泰迪熊獎提名以及都靈同志影展觀眾大獎。處女作《沙城》（*Sandcastle*，2010）獲選在2010年坎城影展上映。

26 羅子涵（Loo, Zi-han，1983-）新加坡導演、演員及藝術工作者。在半自傳式的同志電影 *Solos*（《單》，2007）中參與撰寫、聯導、合編以及主演，身兼多職。《單》獲得第二十三屆都靈同志影展「Nuovo Sguardi」大獎。由於片中男同性戀性愛場面過於露骨，*Solos* 在新加坡被禁至今。

Segay：首先，我們不可能把所有電影都選上，而且此影展也不放映短片。因此《叢林灣》沒選上。

許：但 *Solos* 並非短片。

Segay：是的，但這片子……該怎麼說呢？我們不願意觸怒新加坡電影局。如果我們一意孤行放映此片，他們可能會被惹惱。

許：那就會壞了大事。是吧？

Segay：當然我們也不至於全然妥協。要知道，我們可以放映一刀未剪的新加坡電影《15》；還有一部是許紋鸞（Sun Koh）[27] 的作品，她在新加坡也可算是個異端分子吧！

許：身為歐洲各個影展的顧問，你覺得馬新電影最缺乏的元素是什麼？

Segay：他們太過專注於複製成功模式以致停滯不前。但我想很快的，我們可以見證到大馬新浪潮電影的轉捩點：這些導演以華人占多數，正準備投入馬來語電影，以面向更廣闊的觀眾群。在創造力方面，我覺得（大馬電影人）沒啥大問題。只是他們始終無法通過商業管道在法國──這麼一座對外開放的國際電影市場中，發行他們的電影。對這些新浪潮導演而言，作品得以

27 許紋鸞憑著短片 *The Secret Heaven* 奪得2002年芝加哥國際影展雨果銀獎。她是第一位，也是目前唯一一位得此殊榮的新加坡人。

在影展上曝光，願亦足矣。他們更像探險者，更專注於實驗各種電影放映和發行的形式與途徑。當然，新加坡的電影發展光景也在持續改變中，在國家對電影生產的支持下，不斷有新人湧現。這樣得到國家支持的電影生產機制，在亞洲國家當中還是相當罕見的，縱使它會把電影工作者給寵壞。

在鹿特丹對談：Gertjan Zuilhof，林松輝與許維賢

許：能否告訴我們，歐洲影展主辦單位是如何看待馬新電影？

Zuilhof：我們都知道影展（的主題）也有一定的趨向與走勢。意識到這兩、三年大馬電影崛起的勢頭，好些影展包括鹿特丹國際影展在內，最早放映大馬電影特展，眼下還有正在巴黎進行中的馬新影展。但我想，這怕是開到荼蘼了。我想指出的是，這些現象有時候沒有直接和表面上的電影生產（效績）有關。即使來年大馬影壇豐收，比方說有五個優秀的導演完成新作——但由於這些大馬電影特展剛剛落幕，各個影展未必願意馬上放映這些新片。所謂國際社會的關注，無非好像是為了滿足當下一時的飢餐渴飲之需；這也是影展的生存之道。在法國也好，在韓國也罷，放不放映這些電影由不得你，都是他們說了才算。這意味著，接下來幾年可能將是大馬電影（在國際影展上）的「空窗期」，因為它已完成，也意味結束。至少在未來兩年內，也可能長達十年，釜山影展不太可能再搞一個大馬電影特展。這跟馬來西亞（電影）實際發展的成績無關，當然也不能標示大馬電影從此完結。（在國際電影展的舞臺上）你方唱罷，我登場：眼前在

聚光燈下是大熱門的菲律賓電影；而明後年，又將輪到羅馬尼亞或非洲。當然跳脫國界分類，比方說南美驚悚片，這也是可能的，只要有人可以說服我。

　　許：那歐洲觀眾本身如何看待馬新電影呢？

　　Zuilhof：我想，觀眾的反應也大致相同。電影觀眾基本上分成兩派。其一，固定的觀眾群，通常跟某個國家有某種淵源。好比說，接下來我要去看的一部印尼電影。觀眾群中，大約有百分之四十是印尼外僑，或者擁有來自印尼的血統。因為此一特殊關係，他們會無條件買票支持觀賞任何一部印尼片。當然，還是有一撮人對亞洲電影特別感興趣；但更多的觀眾只想看一部好看的（亞洲）電影。如果有一部有口皆碑的越南電影，他們也許會去看，但不會去深究片子的出產國到底是馬來西亞、泰國還是越南。對大部分的歐洲人而言，馬來西亞只是某個遠方，另一個國度。我到東南亞的菲律賓和柬埔寨時，當地人問我來自何方。他們不會知道荷蘭、比利時、丹麥之間的差別，也不知道阿姆斯特丹和哥本哈根分別是荷蘭和丹麥的首都。歐洲人也一樣：他們壓根兒沒聽過吉隆坡，也不會知道吉隆坡是馬來西亞的首都。

　　許：那新加坡呢？

　　Zuilhof：許多人並不知道新加坡（既）是一個城市（也是一個）國家。他們以為新加坡是位於某個國家的城市。

林：那作為一位選片人，你又是如何篩取與辨識其中優劣？

Zuilhof：覽閱物眾這些年，我在一個偶然的機緣下，接觸到第一部大馬電影。一部清新可喜不落俗套的獨立製作。當時我很好奇：「他們怎麼能夠製作出這樣的電影呢？」然後我意識到，憑一人之力難成氣候：這背後必然有著一群人。要知道一部電影的誕生，最先需要的不是觀眾，而是一幫並肩作戰的夥伴。我憑著此一判斷，順藤摸瓜，迅速攢積當地人脈。

林：馬新電影中，引起你注意的心儀之作是？

Zuilhof：過去我們曾有過一位名叫Simon Field的總監，專門負責亞洲區；當時的情況不需要選片人參與該區的選片工作。由於他比較重視日本或中國電影的發展，其他亞洲國家並沒有得到太多關注。當他離職以後，由另一位總監接替他的職務。當時我想：整個東南亞（的電影發展）是一片未經開發的處女地，便提出要到那裡去選片。耳聞印尼有個電影短片比賽，居然收到五百部參賽短片，可是我們影展卻不曾接到任何印尼片參賽。我想如果我到那裡走一趟，也許就有機會看到那五百部短片。於是我付諸行動，親身到雅加達影展，觀賞那五百部短片。逗留了幾天後，我心裡便有了個底，約莫知道當地電影人的風格以及怎麼樣的項目比較可行。有時候，你得先設想那裡有著什麼有待發掘。空白的影展放映紀錄，僅僅說明了有關項目研究的缺失，還不如直接到那裡去，親身考察比較有趣。這是我的想法。

林：所以，這是最近開始盛行的做法嗎？

Zuilhof：純屬個人作風。2004年我首次到東南亞，然後就搞了2005年的（東南亞）影展。往後的每一年，我都會到菲律賓、印尼、馬來西亞等國走一趟。憑著我對這個項目的深入了解，這樣的後續跟進並不困難。初初到埗，我誰也不認得，單憑著一、兩個聯絡人，就開始實地考察。然後在非洲多個國家，我又重施故技。會者不難：以此法操作，只消數日便可以找到當地的電影人。

許：你對陳翠梅[28]導演的電影有何看法？

Zuilhof：……讓我來告訴你，我第一次看翠梅電影的觀後感。

許：是哪一部呢？

Zuilhof：《丹絨馬林有棵樹》（*A Tree in Tanjung Malim*）。當時，我非常肯定我所看到的是一部極具才情、堅定並具備獨特的個人聲音表達方式的作品。至今我仍認為，那是她最好的作品之一。至少對我而言，那裡頭有著極其特殊的什麼。

28 陳翠梅（1978-）馬來西亞獨立電影導演、製片人、編劇、偶爾參與演出。2004年，連同其他大馬導演，Amir Muhammad（1972-）、李添興（James Lee，1973-）和劉城達（Liew, Seng-tat，1979-）創辦大荒電影公司。長片處女作 *Love Conquers All*（2006）奪得多項大獎，包括釜山影展新浪潮獎，鹿特丹國際影展金虎獎等。

許：可否跟我們說一說，你是如何認識翠梅？

Zuilhof：剛到吉隆坡時，我只認得何宇恆。我是在馬尼拉認識他的。當時他是那邊2004年影展的評審。我們談了很多，包括我當時正在進行的項目。然後他說：「我可以讓你看看大馬的短片。如果你願意來一趟，我可以代為安排。」就這樣，我到吉隆坡去了。作為東道主，宇恆把我介紹給Amir[29]等電影人；他們的電影我也全看了，翠梅與Deepak[30]製作的電影也不例外……這是我們初次見面。之後我們又在其他影展碰面……

林：我只觀賞過翠梅的 *Love Conquers All*，此外，我對大馬電影一無所知。但誠如你所言：那邊只要有這樣的一個人才，可想其背後必然濟濟有眾。

許：你對馬新電影工業有何想法？

Zuilhof：我對任何國家（商業）電影工業都不太感興趣，馬新也不例外。除卻泰國。我個人認為泰語片是最好的外語片，我也十分關注他們的成品。如果你看過此次影展中放映的 *Slice*，你

29 Amir Muhammad（1972-）是馬國首部數位電影 *Lips to Lips*（《唇對唇》）的導演與編劇，掀開大馬新浪潮電影的重要導演。作品計有 *6hort*（2002）、*Big Durian*（2003），*Tokyo Magic Hour*（2005），*The Year of Living Vicariously*（2005），*The Last Communist*（2006），*Susuk*（2007），和 *Village People Radio Show*（2007）。其中兩部 *The Last Communist* 和 *Village People Radio Show* 在大馬被禁。

30 Deepak Kumaran Menon（1979-）2001年畢業於馬來西亞多媒體大學電影與動畫系。目前在母校任教，負責媒體製作，電影學以及動畫。曾執導電影 *Chemman Chaalai*（*The Gravel Road*，2005）和 *Dancing Bells*（2007），也是陳翠梅成名短片 *A Tree in Tanjung Malim*（2004）的製片人。

也會認同泰語片表現出來的特質是相當可貴的。大馬商業電影普遍上水準低落，難登大雅之堂，較泰、日兩國是遠遠不及，甚至連新加坡也比不上。但其獨特之處在於：圈子雖小，也沒有大師級人馬，卻不乏精緻小品。而華人被排拒在馬來電影圈外，別無他法，只好投入獨立製作。由於法律規定，電影中百分之七十的語言必須是馬來語，（在這樣苛刻的條件下）想要搞一部有獨特氛圍的個人電影，那是不太可能做得到的。

　　許：這實在是太糟糕了。

　　Zuilhof：這並不全然是件壞事。對歷史學者如你而言，這可算是好事。這好比在實驗室裡（的顯微鏡下），你可以近距離觀察他們：如何為主流所屏棄、陷於絕境、急於尋找出路。現在，該由你去探討、去書寫有關他們的事蹟。

新浪潮？

與馬來西亞獨立電影工作者的對話

<div align="right">許維賢；楊明慧譯[31]</div>

前言

　　根據著名學者彭麗君（2008：116）〈馬華電影新浪潮〉一文的描述，馬華電影近年「造就了洶湧的馬國新浪潮，攻占了全球主要的電影節，贏了掌聲也摘了獎項」。的確，馬來西亞的獨立電影在21世紀初的國際影展異軍突起，而荷蘭的鹿特丹國際影展幾乎成了每個大馬獨立電影導演最初走入國際的必要舞臺。2010年1月27日到2月7日的鹿特丹國際影展，同樣吸引了一批來自大馬的電影工作者赴會，許維賢趁此機會在鹿特丹與數位大馬電影工作者展開對話，並全程追蹤這些電影工作者跨國跨界的蹤跡，從那年的鹿特丹國際影展，一直到巴黎的龐畢度國家藝術和文化中心（Centre Georges Pompidou）主辦的「馬來西亞和新加坡影展」。這些對話從聚集在鹿特丹酒店的沙發開始展開，在巴黎的餐館持續和結束。這場對話很榮幸首先邀請到《華語電影期

───────────

31 所有涉及對話的電影工作者，由許維賢全程聯繫，感謝林松輝的開場白。感謝黃佩娟協助整理英語錄音。訪談的注釋、編輯和前言撰寫則由許維賢完成。特別感謝研究助理楊明慧的翻譯，校譯由許維賢完成。有關林松輝發言部分，曾給林松輝過目和校訂。此研究計畫是筆者在新加坡南洋理工大學進行的研究項目「新馬華語電影文化」的部分田野調查成果，謹此向提供研究經費的人文與社會科學院致謝。

刊》（*Journal of Chinese Cinemas*）主編林松輝作了開場白。這些對話涉及他們如何思考自己的獨立電影普遍被報刊稱之為「新浪潮電影」、1997年蔡明亮導演回到大馬如何與他們在吉隆坡建立互動、追溯馬來西亞「新浪潮電影」的風起雲湧，剛好不約而同和上個世紀90年代末大馬「烈火莫熄」政治改革運動同步展開，以及近年15個大馬導演的短片合集*15Malaysia*，如何又和當前大馬政府提倡的治國原則1Malaysia產生對話和錯位？接受訪問的其中兩位導演：何宇恆和林麗娟，曾經和大馬籍的留臺導演蔡明亮有過接觸和互動，這場對話對我們重估蔡明亮在大馬的電影活動，以及他的電影活動如何鼓舞21世紀大馬獨立電影的發展，提供了第一手的材料。此外，此對話也希望能反思大馬獨立電影和本土政治頻密互相呼應背後的歷史困境和契機，這些電影工作者的存在窘境，如何迫使他們走出本土，走向世界。既要對進入全球「新浪潮電影」的想像共同體欲拒還迎，又要與當下大馬本土的種族政治生態和國族話語持續進行對話。或許不同時代不同地區都有成就其不同特色的新浪潮？或許已經沒有新浪潮，只有暗潮洶湧的大海？

主持

許維賢（Hee, Wai-siam，以下簡稱「許」）
　　新加坡南洋理工大學副教授，近年也製片和導演短片，作品有短片*Memorial tours*（導演）和《早期新加坡的電影場景和制片場》（製片人）。

林松輝（Lim, Song Hwee，以下簡稱「林」）

香港中文大學文化及宗教研究系任教授，專事電影研究。曾擔任英國艾塞特大學（University of Exeter）英文系高級講師。英國劍橋大學漢學系博士。個人學術著作 *Celluloid Comrades: Representations of Male Homosexuality in Contemporary Chinese Cinemas*（Honolulu: University of Hawai'i Press, 2006）、*Tsai Ming-liang and a Cinema of Slowness* (Honolulu: University of Hawai'i Press, 2014)；合編有 *The Chinese Cinema Book*（London and Basingstoke: British Film Institute and Palgrave Macmillan, 2011）, *Remapping World Cinema: Identity, Culture and Politics in Film*（Wallflower Press, 2006）。國際電影期刊 *Journal of Chinese Cinemas* 發起人兼主編。

訪談對像（排名順序，以他們英文名字的第一字母為準）

阿謬 · 穆罕默德（Amir Muhammad，以下簡稱「阿」）

阿謬於 1972 年在吉隆坡出生，巫裔。他從小學到中學就讀馬來國民學校，之後到英國的東英吉利大學（University of East Anglia）深造。雖擁有法律學士學位，卻沒有從事法律工作。他在紐約大學（NYU）修讀了 6 個月的電影課程。2000 年，他編導了大馬第一部數位（DV）長片 *Lips to Lips*。之後，他製作了短片集 *6horts*；另外也拍攝長片 *Big Durian*（2003）、實驗電影 *Tokyo Magic Hour*（2005）、紀錄片 *The Year of Living Vicariously*（2005）、紀錄片《最後的共產黨員》（*The Last Communist*，2006）、恐怖片 *Susuk*（2008）、紀錄片《鄉下人：你們還好嗎？》（*Village People Radio Show*，2007）和紀錄片 *Malaysian Gods* 等

等。其中，《最後的共產黨員》和《鄉下人：你們還好嗎？》涉及馬來亞共產黨的歷史，遭大馬官方禁映。

林麗娟（ Charlotte Lim Lay-kuen，以下簡稱「麗」）

林麗娟於 1981 年在大馬的馬六甲出生，華裔。她就讀華文小學，之後在馬來國民中學完成高中教育。她的小學和高中都是在女校完成。之後，她到吉隆坡修讀大眾傳播系。畢業後，她參與製作無數的電視廣告，並擔任多部電影的副導，包括擔任李安電影《色，戒》的第二副導和蔡明亮電影《黑眼圈》的助導。她曾導過幾部短片，例如 *Escape*（2008）。她的第一部長片是《理髮店的女兒》（*My Daughter*，2009）。此片榮獲 2010 年法國杜維爾（Deauville）亞洲影展國際影評人獎。

何宇恆（Ho, Yu-hang ，以下簡稱「何」）

何宇恆於 1971 年在大馬的八打靈出生，華裔。他就讀華文小學。之後，他曾到華文獨中繼續接受中學教育，但自稱因厭惡猶如軍營的宿舍生活，所以半年後便輟學。之後，他轉讀馬來國民中學。他在美國愛荷華州立大學考取工程學位，之後選擇投入電影事業。他的首部長片《敏》（*Min*），榮獲法國南特 Festival Des 3 Continents 的評審團特別獎。在此之後，他拍製的長片《霧》（*Sanctuary*）榮獲韓國釜山影展特別評審獎。2006 年，他的第三部長片《太陽雨》（*Rain Dogs*）榮獲香港亞洲電影節亞洲新導演獎，也成為第一部受提名參展威尼斯國際電影節的大馬電影。第四部長片《心魔》（*At the End of Daybreak*）在洛迦諾電影節（Locarno Film Festival）上榮獲 NETPAC 大獎以及 NETPAC 評

審團獎中的最佳亞洲電影獎項。

張子夫（Pete Teo，以下簡稱「張」）

　　張子夫於 1972 年在大馬的沙巴出生，華裔。他是引領大馬英語歌壇的創作歌手，同時也是著名的電影配樂作曲家和音樂製作人。之後，他成為了所謂的「馬來西亞新浪潮電影」所力捧的演員。2009 年 8 月，在大馬公司 P1 的贊助下，張子夫發行 15 部社會政治短片 *15Malaysia*（全部由他本人製作）。這 15 部短片分別由 15 位大馬青年導演執導，並收錄在 *15Malaysia* 的短片合集裡。參與此項計畫的，包括本地音樂家、演員和知名政治家。這些短片探討諸如貪汙、賄賂和種族歧視等課題。為了避開大馬嚴峻的廣播審查條令，此短片集僅在網路上發行，轟動全國，成為年度最引人矚目的流行文化事件。不超過 2 個月，此計畫的官方網站就已達到一千四百萬的瀏覽人次。其 Youtube 頻道連續三週以上，成為全球收視率排名第十的頻道。

胡明進（Woo, Ming-jin，以下簡稱「胡」）

　　胡明進於 1976 年在大馬怡保出生，華裔。他就讀馬來國民小學與馬來國民中學。美國聖地牙哥州立大學電影與電視製作碩士。1999 年，他回到大馬，參與製作一系列橫跨馬來語、英語和華語方言的電視節目、電視廣告、電影短片和長片作品。他的長片包括 *Monday Morning Glory*（2005）、《大象與海》（*The Elephant and The Sea*，2007），《不是師生戀》（*Days of the Turquoise Sky*，2007） 及 *Woman on Fire Looks for Water*（2009）等等。其中《大象與海》榮獲多倫多國際影展評審特別獎和義大

利都靈影展特別評審獎等等,《不是師生戀》榮獲曼谷國際影展東南亞作品項目之評審特別獎,他的幾部短片也在美國各獨立影展得獎。他的長片代表作《虎廠》(*The Tiger Factory*,2010),獲選參加 2010 年坎城影展的「導演雙週」。

黃德昌(Wong, Tuck-cheong,以下簡稱「黃」)

　　黃德昌是大馬電影藝術俱樂部(Malaysian Film Club)主席兼大馬英文報章知名影評人,華裔。他也是亞洲電影促進聯盟的榮譽祕書長、國際電影聯盟協會執行委員會委員和大馬國家電影發展公司董事會成員。他也一直從旁協助世界各地的國際影展推廣大馬電影,包括2009-2010年在巴黎龐畢度中心主辦的馬來西亞電影回顧展(1963-2009)。目前他在吉隆坡精英大學學院(Help University College)任職。

　　林:我感覺到大馬近年來似乎正經歷一波新浪潮電影的崛起,而你們當中許多人被認為是其中的參與者。你是否能為我們簡述這波新浪潮電影的來龍去脈、它在大馬電影裡的發展,及你自己在這波新浪潮電影裡的定位?你是否視自己為大馬新浪潮電影的一分子?抑或是,你只是一個電影工作者,不過剛好是個大馬華人,因而不願被當成(華語電影的)研究對象?

　　何:我覺得這類問題含有很多令人厭倦的假設。因為當你問這樣的問題,我們其實就已經被歸類其中。事情就變得容易多

了。記者們做這種事，是因為如此一來，寫報導就容易多了。
但我不這麼認為。我當然不這麼認為，因為那是不夠的。我只
是覺得要把我融入進這大局裡，對於我來說是非常不舒服的。
我知道這麼說會有些尷尬，但人們確實會這麼形容我們這樣的
人，或 Amir 或 James Lee[32]。這是好意的。他們可以更好地被歸類
其中。可是我覺得整體而言，我們的作品還沒達到出色的水準。
我不知道，這只是我個人的立場。我覺得我自己依然很困惑。對
我而言，這種歸類並不會為作品帶來任何意義，所以對於這種歸
類，我無法認同。我是一個華人又怎樣呢？我深感這個問題十分
麻煩。這對一部電影作品毫無意義，它不會為作品加分。我們應
該討論的，是這部電影是否是部好作品。我只知道這個，但我想
我們不會（再）談論作品的好壞了。我們開始談論社會學的層面
（笑）。對於我們（導演）而言，我們所關心的，是作品本身。
我認為，對於記者或大多數者，他們看到的是一種可以研究的現
象。我覺得這也是很公平的。因為反正在我們之前，影壇上也沒
有真正發生過什麼大事。十年前，我們僅出品了 10 至 12 部電影。

　　胡：這整個新浪潮的說法，明顯地是為了簡化事情而杜撰
的。當然，這種說法也有些好處。我們被視為是一個群體。這因
此把你歸類進某種範疇裡。我感覺自己是一個小群體的一部分。
這個小群體的成員們碰巧都是在幾乎同一時間裡，開始製作電
影，雖然我們都是獨立存在的個體。這「新浪潮」明顯是有人杜

32 李添興（1973-）大馬著名華裔電影導演。代表作有《美麗的洗衣機》（2005）和《黑夜行
　路》（2009）等等。《美麗的洗衣機》榮獲 2005 年曼谷國際電影節影評人費比西獎最佳亞洲
　影片；《黑夜行路》榮獲 2009 年香港國際電影節亞洲數碼電影組別銀獎。

撰的，所以對我而言，並不重要。

張：很多人問我，大馬新浪潮是什麼意思。我總會這樣回答：一、缺乏資金；二、缺乏資金（笑）。很多大馬新浪潮電影是用數位攝影機拍攝的，所以製作方面很便宜。但資金的缺乏並沒有阻止你去敘述你要說的故事。

林：我不是想為我提出的問題辯護，但我想我應該澄清，對於目前大馬的狀況，我其實一概不知，也還未有機會觀看你們的作品。因此，我目前無法在你們作品的層面上，與你們做進一步的交流。但身為《華語電影期刊》的主編，我希望支持與推廣新興電影。而我注意到，這在大馬確實正在發生。既然我知道有這個機會，我以為若能將大家聚集在一起，進行討論，那將會是很不錯的。這個問題所引起的反應其實本身就很值得研究。正是因為你認為作品，而非社會現象，才是最重要的——這對學者、評論家和記者而言，本身就是個有趣的現象。而我認為，當你說你的作品對你而言更加重要，但你們也屬於某個群體，在創作上互相幫助——這其實就是你們電影創作中的社會學層面。換言之，某種社會因素使你們能夠從事電影創作。但當然，對我而言，作品才是最關鍵的。在我觀看你們的作品之前，我無法在作品的層面上與你們進行交流。也正因如此，我才丟出了這個問題，作為拋磚引玉的開始。現在，維賢將提出較具針對性的問題，因為他認識你們的作品，也較了解大馬電影。謝謝。

許：一般認為，大馬新浪潮導演於1997-1999年風起雲湧。[33]
據說當時，你們一群人在吉隆坡的精英大學學院裡舉辦電影賞析
會。德昌，可否和我們分享，當時你們放映和討論哪些電影？

黃：我們通常一個月會舉行三次，一般是在星期一的時候。
我們通常放映外語片，但間中也會策畫國際導演個人影展單元，
例如我們會趁導演探訪吉隆坡時，放映他們一系列的電影。有一
次，我們放映了蔡明亮所有的電影作品，因為他剛好人在吉隆
坡。我們通過「駐馬來西亞臺北經濟文化辦事處」取得這些影
片。很幸運地，「駐馬來西亞臺北經濟文化辦事處」有足夠的資
金，引進這些影片和宣傳材料，有能力放映這些35毫米的電影。
所以很受歡迎，很多觀眾。蔡導演也很高興。他的電影第一次在
吉隆坡放映。我們主持了很長的交流會，長達兩個小時。我們租
下八打靈一整間的公共戲院。它已經倒閉了，但國泰機構把它租
給我們，讓我們重新運作。

許：宇恆曾透露第一次結識著名導演雅斯敏（Yasmin Ah-
mad，1958-2009）之際，大約就是在90年代末黃德昌等人在吉隆
坡策畫蔡明亮電影《河流》的放映會上。[34]宇恆，能否和我們分
享你和雅斯敏的相遇？能否分享你對她的回憶和看法？[35]

33 當然這不意味著在這之前，大馬在不同年代沒有新浪潮電影或者獨立電影。當代來自大馬
　 的著名華語電影研究學者張建德（Stephen Teo）即是其中的始作俑者之一，早在1980年代
　 中旬，他在大馬即自主拍攝數部短片，以及一部16毫米的紀錄片式電影。
34 參閱許通元（2007：114）。
35 雅斯敏是馬來西亞獨立電影最重要的推手之一，其電影風格與主題影響這一代的大馬獨立
　 電影導演。她也曾屢次客串在大馬獨立電影中演出，例如何宇恆的影片。雖然她是巫裔，
　 然而其執導的幾部電影都出現各種語言，包括華語和粵語。有關其電影的重要性和「華語
　 語系性」（Sinophonicity），參見Hee & Heinrich（2014：179-200）。

何：嗨我是宇恆！嗨我是雅斯敏！就這樣（笑）。她是我的朋友，我們認識彼此有一段時間了。這個問題很難回答。她是我很好的朋友。當我初次遇見她時，她在廣告界裡已經非常出名。但她很友善，很平易近人。她給了我她的電話號碼，我們很快就成了朋友。我可以打電話給她，說：「嗨，妳過得怎麼樣了？」等等。我們就這樣成了朋友。雖然我們認識不到一年，但感覺上似乎已經認識了很久。她經常說，我們好像已經認識了二十年。我們的關係挺密切的。我們可以談論很多事情──電影和電影以外的話題。

許：我知道麗娟是蔡明亮電影《黑眼圈》的助導。能否和我們分享您與蔡導演一起工作的經驗？

麗：那是個很好的經驗，因為在與他一起工作之前，我就很喜歡他之前的作品，如《洞》、《河流》和《愛情萬歲》。我真的很喜歡他的作品，但有時候當你和自己很喜歡的人一起工作時，又是另外一回事。當你和他太親近，就得應付他的脾氣和工作態度（笑）。那段經驗對當時的我很重要。當然我不能說他是怎樣影響了我，還是塑造了我，或許那是一種潛移默化的東西吧。其實當他的助導，有時候真是以很近的距離去看他。他創作的方式是，他會需要一個人，每當他有一個新的想法的時候，他就很需要一個對象，雖然那個對象不一定要跟他交流。不管多晚，他都會打電話來，也不是吵我，他就是覺得很重要，他需要跟一個人講。由於我是他的助導，因此我很自然就成為那個對象。所以我還蠻了解當時的他。現在的他，我不敢說我了解，雖然他電影風

316	華語電影在後馬來西亞：土腔風格、華夷風與作者論

格還是在，但是人畢竟一直在變。

　　許：宇恆在什麼情況下將自己的辦公室租給蔡明亮？租期維持多久？

　　何：半年。因為他在臺灣有一家公司，雖然他是大馬人，但是如果他在大馬拍片，法律上他還是需要跟一個本地公司合作。他在臺灣的公司在大馬算是外國公司，必須要註冊後才可以開拍。大馬政府是希望外資可以跟我們本地的一些技術人員有合作的機會。雖然你把錢帶進來，但是你還是需要所謂的技術轉移，所以他需要僱用一家本地公司去申請東西，所以我們的公司就會幫他處理這樣的事情。除了場地方面的合作，很多的技術人員也是大馬人。他需要大馬人幫忙找景，也要用到本地的演員，這些方面他都需要我們的幫忙。當然他會把主要的技術人員從臺灣帶過來。

　　許：那你們在合作的過程中，技術上有沒有什麼合作的機會？

　　何：我覺得有，大馬的工作人員肯定從臺灣那邊學到一點東西。我覺得他們也沒有看過這種拍片的方式。其實他一天可能只拍一場戲，或者兩場戲，有時候即使拍了也不一定會用，不像一般拍戲有很多場，一天要趕拍五、六場。他拍戲的自由空間比較大，他需要時間和精神。他累了就不拍了。所以他有這種自由度，他知道他拿了這筆錢，他可以撐可能兩個月，在這個時間

內把片子拍出來。過程也是很不容易的。這是我所觀察到的。他第一次來看鏡，那時候計畫還沒成，我剛認識他，他來大馬的時候，他就煮給我們吃。他去巴剎買菜，他很喜歡這種群體的活動。我們都會跟著他去吃飯和逛街。因為他需要不斷跟人說話。他也很好奇，因為他是古晉人，所以他需要花蠻長的一段時間來觀察吉隆坡。

許：你什麼時候認識蔡明亮？是不是在1998年，他回到大馬的時候？

何：對，就在那時。其實他的中學老師田思[36]，是我的叔叔何乃健的朋友。[37]當時我就說我很想認識蔡明亮。由於他是大馬人，所以在他回來的時候就介紹我們認識。我第一次見到他是在機場，他轉機而中間有一段很長的空檔，需要住一晚。我當時就跑去見他，和他聊。

許：你覺得你和蔡明亮的合作，最具挑戰的部分是什麼？

麗：我第一次見到蔡明亮就是在他下機的時候，我去接他。我們之前完全沒有過接觸，所以他一開始還蠻抗拒的，畢竟是一個新的人要跟他合作，而且是當他的助導。他都不知道我是誰，也不知道我幹嘛的，雖然是他（何宇恆）介紹的。蔡明亮很需要

36 田思（1948-）是馬華知名詩人，出生於砂拉越古晉。1970、80年代在砂拉越主編國際時報《星期文藝》副刊，刊登不少蔡明亮以「默默」為筆名的文學作品。
37 何乃健（1946-2014）是馬華知名詩人兼散文家。

和他主要的工作人員有所謂的親密度，不是肉體上的親密度，而是思想上、精神上的親密度。他很需要那份信任。我們剛開始認識，都不熟，所以就得一直慢慢地建立這份信任。這個很需要時間，其實就是這一塊還蠻難的。一旦你們建立了信任以後，而你又危及到那份信任的話，他對你這整個人的看法就會瓦解了，然後你又要重新去建立那份信任。所以對我來講，就是這個過程還蠻複雜的。他不是單純地把你看成一名工作人員，他有時候還需要你給他更多的東西。

許：人們常提起大馬第一部獨立數位長片，是 2000 年阿謬導演的《唇對唇》（*Lips to Lips*）。阿謬，你是否能和我們分享拍攝這部片子的靈感，以及放映後的反應？

阿：因為無聊，所以決定和幾個朋友一起做些事情。我參加過一些劇場工作，在紐約大學也修讀電影課程。但當然，要用 16mm 膠卷拍片是很昂貴的。所以我的一個研究數位錄影技術的朋友，就決定用數位錄影（DV）拍攝長片。因為它的形式，DV 開啟了很多令人振奮的可能性。這部片子是個可愛的喜劇，故事設在吉隆坡。很多受歡迎的英語劇場演員參與演出。我們在一個英語劇場的表演場地裡拍攝。所以這部片子有特定的觀眾群。我們收到很多觀眾反應。比起在戲院裡放映，這種形式帶來了更多的觀眾。我們只在吉隆坡 Actors' Studio 裡的一個展廳裡，放映三個星期。DVD 還沒出爐。所以只有那一群人看過這部電影，其他人目前還沒辦法觀看。連我也沒有一份拷貝。版權成了問題，因為三個人同時擁有版權，而他們無法在發行 DVD 的問題上取

得協議。

許：此片的靈感從哪裡來？

阿：這是一部黑色幽默喜劇（black comedy）。它的部分靈感來自阿莫多瓦（Almodóvar）的電影，帶點奇想和鬧劇成分，也參照其他傑出電影，例如凱文·史密斯（Kevin Smith）和瓦倫蒂諾（Valentino Orsini）導演的電影。這部電影有些傻裡傻氣，不是很有深度啦……坦白說，其實這部電影「改編」自其他眾多電影，例如有個場景，我從瓦倫蒂諾的電影偷來的。這更像是一部電影系學生的習作，你需要在作品中炫耀你對世界著名導演的參照能力。

許：大馬新浪潮電影的風起雲湧，在時間上正巧碰上安華（Anwar Ibrahim）發動的「烈火莫熄」（Reformasi）運動。可否請你們各自分享對於「烈火莫熄」運動的記憶和看法，或你們在那段時期所創作的作品？

阿：我覺得「烈火莫熄」是個很令人振奮的時期。不是人們現在理解的那種「烈火莫熄」運動，因為當年大眾不再感到害怕，非常自發發起的群眾運動，這是相當罕見的。1970年代，我們的社會政治運動，主要由大學生和知識分子發起，1980年代則由政治積極分子（activist）帶領，但是1998年的「烈火莫熄」運動，則是由大眾（mass）發起。我想我們不應該把烈火莫熄運動，解讀成是每個人都愛安華，包括安華本身也錯誤解讀了，他

以為每個人都支援他，但對我來說他不過是個政治人物，我們高
估了他的重要性。更重要的是當人們不再感到害怕，人們實際上
就可以貢獻更多，尤其是同時期出現了網路。雖然在那之前的
三、四年，網路已經存在了，但電子郵件和色情圖像還沒那麼普
遍。我覺得那是一個奇幻的時期，人們現在不誠實地解讀當年烈
火莫熄運動的影響和性質，往往會以為人們只是厭惡政府。其實
不然。所以現在我們的反對派裡，存在著一些愚蠢的人，只因我
們要為反對派投票。只要他是反對黨的人，我們就不管那人是否
真正有能力。這導致我們所有的反對黨和執政黨裡，都有很詭詐
的人。這已經不再是關乎意識形態的事情了。我們現在投票，不
是支持一個人，而是反對一個人。這是負面的。而很不幸地，很
多反對派的政策也是負面的。這是不健康的，因為它鼓勵人們不
為自己的行為負責。我認為目前大馬以種族主義為中心的政治結
構，不會長久維持下去，它奠基於一個過時的關於治理社會的理
念。為什麼來到21世紀，人們還在擔心各自的祖先來自哪裡？這
是非常可笑的，其他國家不會發生這些進退兩難的困境，然而人
們還縱容這些種族主義存活，因為它已成為這個政府權力的一切
基礎……我認為「烈火莫熄」運動還是很重要的，它至今還有火
花四處閃現，嘿嘿！

　　胡：1998 年，我還是個學生。「烈火莫熄」運動發生的時
候，我從美國回到大馬。我是在 1998 年初，國內騷亂的時候回
來的。我記得自己是從電視上得知有這麼一場運動。當時年僅 22
歲，覺得（國內）媒體的描述很虛假。我回國，事件發生了，然
後我又回到了美國。我沒有參與其中。但我看了（國內）新聞，

並記得新聞上說街上的那群人都是流氓，說他們的父母應該看管他們。

　　許：短片集《大馬15》（*15Malaysia*）成功地邀請了大馬政治人物，包括執政黨員和反對黨員，擔任電影裡的角色。[38]這包括許多顯著的政治人物，如大馬回教黨的精神領袖聶阿茲（Nik Aziz Nik Mat）、衛生部長廖中萊，和巫統青年團團長凱里（Khairy）。子夫，身為這部短片集的監製，你如何遊說他們擔任這些角色？

　　張：有的不需太多的遊說。有的樂於參與，因為他們信任我。他們知道我只做某種類型的項目，只做不關乎黨政的專案。他們的政治意味都很強，但並非政黨性──兩者之間，差別甚大。而且我會以識趣和幽默的方式處理，會使它能夠吸引國人。他們大多數不需太多的遊說就答應了。我也告訴他們，若要參與，各自就應願意以最起碼的身分──公民，而不是部長的身分參與。我覺得他們會答應，是因為感覺新鮮。目前為止，大多數的角色都是虛構的，是被捏造出來的。就像是和國家對話，玩樂性質的。我覺得他們在某種程度上也發現大馬的政治有時候太過瑣碎、太缺乏幽默感，缺乏魅力和機智。所以當他們有機會可以做些不一樣的事，就會想要去做。那應該不需太多的遊說。其實還蠻簡單的。你知道，我原本可以邀請安華的。但我其實不想要安華參與，因為要是安華參與了，我就得找（執政黨的）首相來，以取得平衡。我不想和首相周旋。因此並沒有那麼困難。如

38　該短片集可以免費在網路上瀏覽：http://15malaysia.com/films/（瀏覽2014年3月1日）

果沒有這份信任的話，就會困難很多。但我想他們都知道我不是
政治人物。這個時候，非政治人物還比政治人物更有權威，因為
他們對我並沒有防備。我告訴他們我要對付的是貪汙課題，是比
你的黨國還要龐大的課題。是關於整個國家，而不只是你的政黨
課題。而他們也接受了。所以我不會以具有政黨色彩的方式去呈
現。我的意思是，身為國民，你必須同意，這些是影響整個國家
的課題，無論你屬於哪一個政黨。

　　阿：對聶阿茲而言，那不是角色扮演；他是在扮演他自己，
並不是在演戲。我覺得如果要找這樣的人來演戲，會是困難的。
我只是要他陳述《聖訓》（*Hadith*）。我當時正探索著，《聖訓》
就像是一個短片，你可以把它視作是很小的東西，也可以將它無
限延伸。我想找一個人朗誦《聖訓》。而在所有可能朗誦《聖訓》
的名人之中，我覺得聶阿茲似乎最適合，因為他已成為大馬回教
徒心目中的「圖像」（icon）。雖然他是回教黨的重要政治元老，
我對他的政治身分不太感興趣。人們對他有所期望，是當他是一
般的政治人物，而不是聖人的時候。我之前並不認識他，我只是
為他安排了一次訪問。

　　許：你們涉及的短片合集 *15Malaysia* 持續得到熱烈的關注，
剛好是在大馬首相納吉提出 1Malaysia（「一個馬來西亞」）理念
作為治理國家的原則的時候。你們對 1Malaysia 有什麼看法？

　　張：我覺得定義不明確。一方面，這不是新的理念。從大
馬存在以來，就有了「馬來西亞人的馬來西亞」這個理念。用不

同的名字去稱呼它並不代表它就是個新的理念。再說，就算你用不同的名字去稱呼這個原本就已存在了的理念，就算這個理念提倡的是一個接納彼此的大馬，但現階段這更像是一種品牌定位而已。我的意思是，它是一個沒有確切反映在政策裡的公關宣傳活動。這就是問題所在。我相信首相很努力，但他在很多政策和政策的實行方面，確實沒有進行很好的監督。我是說，我們有一個根基於種族主義的官僚體制。你又能怎麼辦，對吧？我不是很願意把 *15Malaysia* 和 1Malaysia 牽扯在一起。我在大馬的媒體裡也表明過我不願意做這樣的聯繫。我支持 1Malaysia，但我不認為這個政治理念先行於我的創作理念。*15Malaysia* 比 1Malaysia 早了一年或甚至更早。所以它當然不是對 1Malaysia 的回應。

黃：唉！1Malaysia 都是胡說八道。那只是一個政治手段，僅此而已。裡頭沒有一點新意。他們只是想做最後努力，想贏回他們不斷失去民心的政治支持率。除此之外，別無他意。

何：我不知道 *15Malaysia* 的短片是否是對 1Malaysia 的直接回應。我們是之後才命名的，因為在製作的過程中，我們還沒想到要如何命名。但或許命名為 *15Malaysia* 是合理的。張子夫在這之前已製作過一個類似理念的音樂錄影，是雅斯敏和我執導的。我們和一群藝人製作出一個關於社群精神的音樂錄影。當時國家種族歧視的問題還是很嚴重，也依然存在著很多不平等的政策。但這個音樂錄影說的，是我們如何還是可以在一起生活。它很成功。這首歌長達四分半鐘，通過歌詞能說的，也只有那麼多。後來我們就想到另一種方式：我們可以找來年輕一代的電影工作

者，不是那些商業電影工作者，來做些事。我們聚集了 15 位和我們一樣的電影工作者，通過社會政治的方式，表達自己。不需要很強的政治性，但它必須是關於我們對於國家的情感。它是一種精神——15 名年輕一代的電影工作者一起表達對於國家的想法。這些想法可以是我們的愛國主義，但我們之中，沒有一個人這麼做。那是一種批判性的愛國主義。因為一些影片有政治人物的參與，所以期間發生了很多有趣的事情。我們找來了政治人物參與演出，有些是政府官員，有些是反對黨成員。如果找來了政府官員，就必須從非執政黨找個人來代表他們的觀點，這樣才公平。

麗：從一個電影工作者的角度來講，我只是覺得說政府提供這個1Malaysia的東西其實是一個很虛的東西。他們想要在填表格的時候廢除所謂種族的那個欄目。可是當我要跟國家電影發展局（FINAS）申請電影金額補助的時候，他們還是會非常直接地告訴我，馬來人有優先權，所以他們不能批准我的申請。所以1Malaysia本質上是不存在的。

何：我覺得就連政府也不清楚要怎麼定義1Malaysia。它就像美國的（泡沫）房地產一樣是在「賣空」，所以會垮。我覺得一個好的政府所實行的政策是很實在的，而1Malaysia卻是空洞的。我覺得我們的學校還是很窮，不僅是華校和淡米爾學校，有些馬來學校也很慘。它並非單純的是一個種族問題，而是一個階級的問題。這個問題永遠會存在，因為我們治理國家的方針還是很不公平。

　　阿：我覺得這只是個政治口號。他們要得到非巫族的支持。我不認為1Malaysia是以政策作為基礎。它聽起來很美式，我覺得它是由美國廣告高層人員創造出來的，聽起來沒有大馬色彩。如果首相是個更有遠見的人，他或許能成就些改變。但這些政治人物對於做出結構性的變化，並不感興趣。他們要維持現狀，但又渴望得到更多的選票。這樣的現狀，已無法回應時局的變化。

大荒電影的故事

兼側寫幾位大荒導演

許維賢[39]

大荒電影公司

　　2009年在吉隆坡和八打靈進行大馬獨立電影的田野調查，曾在大荒電影公司（以下簡稱「大荒」）的電影放映室，一個人觀賞一整個下午的電影和短片，感覺非常美好。這間公司當時在八打靈，租了一間獨立式的住宅當作辦公室，門前門外沒有任何的大荒招牌。由於屋主基於地方政府的規定，租約不允許他們在屋外掛上任何商業招牌。因此，花了不少時間，才找到這間外表看起來平凡，但周圍卻是綠意盎然、鳥語花香的電影公司。

　　大荒電影公司，於2005年在吉隆坡成立，由四位導演創辦。這些導演皆是七字輩，即陳翠梅（Tan, Chui-mui，1978-）、劉城達（Liew, Seng-tat，1979-）、李添興（James Lee，1973-）和阿謬（Amir Muhammad，1972-）。大荒雖然出品了不少華語片，然而它不算純粹意義上的華人電影公司，因為首先其成員跨族群，其中創辦人阿謬是馬來裔導演，拍的電影以馬來語片和英語片為主；再來成員之間具備多元的語言教育背景，兩位華裔導演劉城

───────────
39 感謝研究助理黃佩娟協助整理訪談的錄音，訪談修訂和編輯，則由筆者完成。

達和李添興，自小學到中學讀的均是國民型學校（馬來學校），華文書寫能力有限，僅有陳翠梅受的是華小教育，因此成員之間多半以英文互相溝通，也多用英語寫電影劇本，影片則摻雜華語、英語、馬來語、淡米爾語和各種華族方言等等，可謂眾聲喧譁。

何謂「大荒」？自稱喜歡莊子的陳翠梅，語帶無為而自在地回答：「從頭開始。什麼都沒有。其實那個什麼都沒有，是我自己相當喜歡的一個東西，就是從什麼都沒有，到最後也是什麼都沒有。」這看似會令人想起馬華文學的拓荒期，不少刊物或副刊愛以「荒」自居，例如1920年代《新國民日報》的副刊《荒島》。鮮為人知的是，大荒幕後，當初還有一個重要創辦人兼股東，即馬華新世代詩人楊嘉仁。據劉城達透露，起初想成立大荒純粹是「玩爽」，沒有做生意的概念。翠梅說這位比較有生意頭腦的楊嘉仁，是他漸漸把大荒的運作，當作一門生意來經營，每次公司要跟國外資金進行書面談判的時候，都會請嘉仁把關合約的條文。

翠梅說成立此公司的初衷，主要是一群導演為了要擁有一個比較正規的電影製作公司（production house），處理電影計畫的資金申請、拍攝執照和發行。城達把大荒看作是「一個很小的community（社群）」，讓公司內外的馬來西亞電影工作者，不分電影公司和種族，有機會通過這個平臺討論電影、彩排、製作電影DVD、分享資訊、互借器材或共同合作等等。尤其是國外影展的資訊，很多國外的選片人，會通過大荒了解馬來西亞的獨立電影，大荒會收集這些獨立電影，並把這些獨立電影的DVD和導演聯絡資訊，一起寄給國外的選片人。

　　翠梅透露「一開始就是我們沒有錢，大家不計較，互相幫忙，然後到了現在這友情的基礎一直有在。」很多新加坡和中國的獨立電影工作者，非常羨慕馬來西亞電影工作者的團結精神，不但大家經常可以互相客串擔任對方電影／短片的演員，而且也可以通過大荒進行朋友性質的互相幫忙，因此他們很想借鑑大荒的合作模式，但最終經常還是無法成事。另外，大荒幾年前也有計畫，每年提供三到五個學生一小筆錢，大約一人馬幣一千塊，進行短片拍攝，但是後來不是很滿意那些劇本和作品，因此最終停止了有關計畫。

　　大荒的收入，主要依靠售賣電影版權和影展得獎獎金維持運作，尤其依賴歐洲市場。另外，世界各地的電影愛好者通過大荒網站的online shop購買DVD，也幫補一點大荒的收入。翠梅透露，大荒導演不拿薪水，但是電影版權收入的百分之二十，歸屬導演，其餘百分之八十的收入，則屬大荒。

　　歐美很多的獨立電影資金，在城達看來，主要目的不在於投資，而是協助第三世界國家的獨立電影工作者。由於大馬還算是第三世界國家，而新加坡則不是，因此相比之下，大馬的獨立電影導演，比新加坡的獨立電影導演，更容易申請到歐美的獨立電影資金。但是，近些年來大馬的獨立電影導演，申請歐美的獨立電影資金，也比較困難了，因為歐美的獨立電影資金，更願意資助比較窮的第三世界國家，例如印尼、菲律賓和非洲國家。

　　問及上述的歐美電影資金評審，是否通過特定主題，要求申請者一定要在主題上，符合電影資金贊助方的社會意識預設？例如申請者如果是馬來西亞國籍，那麼就要在電影內容上，凸顯馬來西亞人的社會生活，而不是單一族群的生活而已？翠梅認為

評審對電影內容的考量，主要是看一部電影的美學水準（artistic quality），評審喜不喜歡申請者之前的電影和目前的電影劇本，社會意識不在他們的考量之內。那些主要再現馬來西亞華人的電影，也曾經得到贊助，例如翠梅的《用愛征服一切》（*Love Conquers All*）和何宇恆的一些短片，贊助方很清楚辨識到那是馬來西亞的華人電影，跟中國電影有所差別。

相比之下，歐美電影資金真的是在幫助電影工作者，反而是馬來西亞國家電影發展局（FINAS）的電影資金是有條件的，申請附有很多條件。據城達說：「它不是完完全全要幫你的，他們有自己的政治議程，例如要求電影要反映『一個馬來西亞』理念、電影要用多少馬來語等等。」例如翠梅透露，她的《無夏之年》即使全片用馬來語，也只可能在FINAS申請到貸款，而且只能通過大馬發展銀行（Bank Pembangunan Malaysia）申請貸款。整個申請程式要通過兩關。第一關是FINAS，首先你的電影要呈現一個形象良好的馬來西亞，以及要符合官方在推銷的一些意識形態。第一關通過了，FINAS會把申請者推薦給大馬發展銀行。這是第二關，銀行會把這個貸款申請，當成類似性質的房屋貸款或汽車貸款，去跟申請者接洽，也把申請者的獨立電影，當作商業電影進行商談，例如會過問這部片子可以賺多少錢？演員出名嗎？劇情有否票房的保障？由於大荒製作的電影不是商業電影，翠梅向FINAS諮詢後，最終也打消了以《無夏之年》向FINAS申請電影資金的念頭。

《無夏之年》出品後，近年翠梅在中國北京，追隨賈樟柯導演發展電影事業，參與賈樟柯的《語路》計畫，拍攝調查記者王克勤的紀錄短片，也在執導一部得到賈樟柯監製、張大春編劇的

古裝片《狀元圖》，這部片子在2012年的香港亞洲電影投資會
（HAF），榮獲Techicolor亞洲大獎，同時獲得價值25000美元的
電影後期製作服務。看來除了歐美電影資金，中國大陸和香港的
電影資金和援助，也是大馬導演可以繼續努力爭取的方向。2013
年7月在新加坡的電影研討會見到來賓劉城達，他說由於翠梅去
了中國發展，大荒目前的部分業務暫停，但公司還在。

側寫劉城達

自小受馬來文教育，然而劉城達會說一口相當流利的華語，
這令我驚訝。他解釋說當年的馬來小學已有華文課，不過僅是一
週一堂課，華文教學水準還是比較差，六年級的時候，還在學二
年級的華文，這導致他至今讀寫華文還是一個問題。之所以講得
比較流利，是因為後來進了馬來西亞多媒體大學，接觸了那些中
文教育的朋友，慢慢開始學會講流利的華語，再加上他後來也赴
巴黎參加一個電影劇本寫作計畫，長達四個月，除了學法語，從
中也認識了很多中國朋友，學會了一些北京腔華語，回來之後操
起華語，把翠梅等人嚇了一跳。

城達當初是在多媒體大學，初識陳翠梅。後來執導短片《麵
包皮和草莓醬》，由翠梅幫忙找題材，並把原本英語的電影對
白，翻譯成華語。翠梅當年還把城達推薦給蔡明亮，《黑眼圈》
那個頗長的花絮，由劉城達攝影，是他從頭到尾跟拍整部電影過
程的成果。城達說，他喜歡所有蔡明亮的電影，一直有興趣於蔡
明亮電影的實驗性，可以一直走到哪裡。

城達說得一口非常流暢的英語，但他說當他當起演員，要說

英語的時候，他卻不喜歡聽到自己講英語的聲音，覺得自己的英語發音「很怪」，詢及是否自卑於沒有那種美國英語或英國英語的 slang，他說可能是。他曾在陳翠梅的短片 *Strange Dream # 1: She sees a dead friend*，擔任男主角。這位男主角是女主角的已逝朋友，嘰哩咕嚕說著一些人類聽不懂的語言，我問城達，到底說的是什麼語言？城達笑著說其實本來是說英語，但剪片的時候看著「自己演這樣的角色講英語，我覺得不舒服。」於是索性就把聲音拷貝，倒反來放，結果出現一個意外的詭異效果，也符合片中鬼魂的角色。

　　我開始就注意到城達的影片對聲音的處理，有他敏銳和獨特之處，這在長片《口袋裡的花》和其花絮，都有所體現，那些聲音乍聽起來緩慢、自然和多元，彷彿也像一個個角色，紛紛來到他的影片，進行眾聲喧譁的演出。《口袋裡的花》請來李添興義務演繹一個沉默的父親。城達說寫劇本的時候，就想到父親的角色，非李添興莫屬。因為初識添興的時候，感覺他是一個沒有家庭的流浪漢和工作狂，漸漸知道原來他有家庭、太太和女兒，可是就是顯示出他那不會照顧小孩的樣子，這很符合片中單親家庭的父親角色，令他想起北野武電影的那些角色，對小孩子保持距離。

　　這部數位電影是城達的處女作，兩個星期拍完，一鳴驚人，榮獲 2007 年釜山電影節新潮流獎及觀眾獎，也在第 37 屆鹿特丹國際影展拿下「VPRO 虎獎」，並在瑞士和法國的國際影展奪下獎項。那天下午在大荒看電影，間中有人駕車在屋外按喇叭，走進來詢問有沒有售賣劉城達的得獎電影 DVD《口袋裡的花》？影迷找上門來了。

　　由於《口袋裡的花》的成功，讓城達的第二部電影 *Men Who Save the World* 可以籌資到更多的國外電影資金，走出數位電影的拍片模式，以高清攝影機（HD）拍攝。此電影劇本，是他於2008／09年坎城影展駐居當地期間編寫的成果。他透露故事：「劇本是關於一個馬來村裡，一個老人要把一間被廢棄的屋子（abandoned house），搬回他的老家。以前馬來人搬家，就是要把整個屋子搬走，叫所有村裡的人把屋子抬起來，抬去別的地方。那是以前馬來人的一種文化，現在已經慢慢沒有了。」這部以馬來人為主的電影劇本，讓他在2011年，奪下美國日舞影展的「環球製片人獎」，獎金一萬美元，他是當年在此項目中獲獎唯一的亞洲電影人。這部電影劇本，故事形成比起《口袋裡的花》還早，但由於過去籌不足資金，因此先開拍《口袋裡的花》。現在終於籌足資金，拍攝工作也早已如火如荼開始，2014年出品。

側寫李添興

　　李添興和阿謬，算是大馬數位電影的開山鼻祖之一，是他倆把當年的陳翠梅引進獨立製片的世界。添興初出道的時候，大概因為拍了一部帶點同志情愫的電影《有房出租》，被大馬電影文字工作者稱之為「蔡氏陰影」，蔡明亮的標籤有段時期跟他如影隨形。當年蔡明亮回吉隆坡拍攝《黑眼圈》，本來是想請李添興擔任副導，可惜添興的華語，那時候說得不好，因此後來未能用上他。走訪李添興的2009年，添興自學的華語摻雜英語和廣東話，但聽起來進步多了。至今添興拍的電影，除了那些叫座的商業馬來片和馬來電視劇，大部分還是以華語對白為主。添興是以

英語寫劇本，然後在電影彩排之際，再請演員把英語對白，半翻譯、半修改成華語。

　　總體上李添興的電影風格，其實跟蔡明亮的電影有很大不同，主要是因為李添興對類型電影的追求，跟蔡明亮的反類型電影風格，是南轅北轍的。添興的大多數獨立電影，在類型電影上至今離不開黑幫片和愛情片的風格。李添興的商業電影和獨立電影，在類型風格上，均明顯受到香港影片的影響。他透露1990年代，有些香港電視工作者，帶著來自香港公司的電視資金，來到大馬投資和製作一系列大馬本土的電視劇。他從基層開始一路參與他們的電視製作，漸漸掌握了拍攝技巧。他影片事業的起步，就是在那裡。

　　我問添興，有否興趣拍攝其他類型的電影，或反類型的電影？他回答說會嘗試拍恐怖片和動作片。看來他對類型片，的確有所偏愛。為什麼不拍歷史片？至今大馬華裔導演的獨立電影，很少對大馬歷史題材有直接的興趣，為什麼呢？添興解釋，第一、馬來西亞的歷史不是很長，沒有很大的戰役可以拍；第二、如果要拍二戰的馬來亞，免不了要涉及走在前線對抗日軍的馬來亞共產黨，而馬來西亞電影審查局，一直對涉及馬來亞共產黨歷史的影片，採取非常苛刻的審查標準，甚至好不容易拍完了，卻成為禁片。

　　其實添興反而曾以商業電視劇和商業電影的模式，涉及大馬歷史。前者是他跟大馬的華麗台（Astro）拍攝有關二戰歷史和二戰人物的電視劇。後者是他和香港導演袁再顯，一起執導的動作古裝喜劇電影《大英雄・小男人》。我尤其喜歡《大英雄・小男人》，這是我在新加坡南大的新馬電影教材之一。這部片子有

關南洋歷史和吉隆坡茨廠街的部分，讓我想起張大春多年前遊覽馬來西亞茨廠街，向記者透露，馬華作家不妨以茨廠街為歷史背景，寫一部屬於馬來西亞華人的武俠小說。《大英雄・小男人》當然不僅是打鬥式的大馬武俠電影，對馬來亞華僑的四面受敵，也有其幽微和戲謔的拿捏和再現。

　　過去至今的李添興，主要是依靠在大馬拍攝馬來電視劇和馬來電影，維持一個還算不錯的生計，他於2009年在馬來西亞推出的商業馬來電影《校園鬼降風》（Hysteria），是當年最賣座的國產電影。獨立電影，僅是他的業餘愛好，縱然這樣，他還是保持旺盛的創作能力，至今拍攝了多部的獨立電影和短片，代表作之一《美麗的洗衣機》，曾榮獲2005年曼谷影展東南亞最佳影片獎和國際電影評論協會大獎；近年的《黑夜行路》，也在2009年香港國際影展亞洲數位電影組別中榮獲銀獎。

　　這樣的一位跨族群和跨文化的馬來西亞華裔導演，他在商業電影和獨立電影的表現，的確讓人們看到馬來西亞華裔導演的能耐和適應能力。

無夏之年，老家沉進海底
走訪陳翠梅導演

許維賢[40]

一、前言

2009至2010期間，我斷斷續續走訪陳翠梅三次，從吉隆坡的十五碑（Brickfield——大荒電影辦公室的最初設址）到八打靈的大荒電影工作室，再到導演在東海岸的故鄉「蛇河村」（Sungai Ular）。我跟翠梅素昧平生，然而這位美麗的導演非常熱心和誠懇，提供她能給我的一切資訊和協助。包括在拍戲之前，就把寫好的英文劇本 *Year Without A Summer*，電郵給我拜讀，也在蛇河村給我閱讀此片的分鏡頭腳本。她的分鏡畫得非常詳細和流暢。翠梅不是那種一邊開拍、一邊修改劇本的導演，一切的鏡頭和畫面，都盡可能在她周詳的構想和計畫下，才來開麥拉。

40 感謝研究助理黃佩娟和劉子佳協助整理訪談錄音。訪談部分修訂由張百惠著手，其他訪談修訂、編輯和撰寫則由筆者完成。此研究計畫是筆者在新加坡南洋理工大學進行的研究項目「新馬華語電影文化」的部分田野調查成果，謹此向提供研究經費的人文與社會科學院致謝。

二、故鄉

　　2010年4月，陳翠梅拉隊到蛇河村和對岸的無名小島，開拍她的第二部電影《無夏之年》。蛇河村在關丹的不遠處。我有幸跟著她的團隊和攝影機，在翠梅的故鄉和小島來回遊走了一星期左右。除了驚嘆於沿途美麗的風光，還從頭到尾觀察她領導的團隊，如何把東海岸的陽光、海水、螃蟹、岩石、蜻蜓、樹林、月亮的光影，收藏進兩架分別簡稱DSLR（Canon 5D Mark II）和RED ONE的攝影機裡。《無夏之年》的拍攝難度非常高，有些鏡頭需要在海水中和月光下的船上進行聚焦。這個時候，租價昂貴的攝影機DSLR就需要派上用場。其他一些比較大的場景，例如在沙灘奔跑的鏡頭，則是以RED ONE進行拍攝。這是大荒電影公司，第一次以高成本的攝影技術嘗試拍攝一部高清（HD）電影，《無夏之年》是個里程碑。

　　在開拍《無夏之年》之前，演員已提早到蛇河村進行很長時間的訓練，包括學習捕魚、駕船、游泳和潛水等等（圖7.1）。之後陳翠梅帶領團隊，從白天到夜晚、從陸地到海島、從紅樹林到船上進行艱巨的拍攝工作，我驚嘆於美麗的導演非常有耐心，從頭到尾幾乎沒有一句怨言和一絲脾氣，連向工作人員皺一皺眉頭都沒有。這個人的美麗，真的是從外表一直美到內心去了。

　　馬來西亞長年是夏，如何把沒有夏天的一年，攝進電影裡？這題目本身，好像充滿玄機。我問翠梅，電影取名 *Year Without A Summer*（《無夏之年》）是從哪得到靈感？翠梅向我娓娓道來此名取自維基百科全書（Wikipedia）的敘述：

　　1816年全世界發生了大災難，很多國家夏天的時候溫度很低，有些地方是在夏天的時候下雪。那一年幾乎是沒有夏天的，所以就發生了一些災難啊，或者飢荒一類的事情。沒有人知道為什麼。到了現在科學家才相信是因為那年1815年印尼的一場火山大爆發，然後那些火山塵就遮蓋了整個大氣層……

　　翠梅喜歡閱讀維基百科全書，這延續自她小時候對很多事物持有的好奇心。她形容自己是那種小學時候會把《十萬個為什麼》從頭讀到尾的人。如何把這個名字和電影內容建立關係呢？翠梅不在乎說：「它跟我的片子沒有直接的關係，但是我是覺得整個事件的那個感覺很特別……其實我常有一些題目要用，但跟這個片子是沒有關係的。」翠梅說此片本來取名《在關丹等下雪》，劇本一開始有些甜美，後來整個劇本書寫卻偏向神祕，還有一點點的荒涼感，題目也因此改成現在的這個樣子。

　　我問翠梅，既然要拍童年的故鄉，當時你們作為村子裡唯一的華人家庭，附近村民不少到現在都對你父親記憶猶深，為什麼不把你父親的故事拍進去呢？翠梅說，她非常想要把童年記憶拍進去，其實電影劇本的初稿，有父親的影子和村裡的華人，但是回鄉看了整個狀況，就決定暫時不拍父親的故事，因為成本太高了，無論是在經濟能力或演員的選擇上，她無法在這部電影重現父親的故事和他的漁場規模，所以就索性完全不拍那個部分。

　　翠梅在蛇河村住了十一年，之後幾乎每個週末都回去這個老家，一直到她在都城修讀多媒體大學的多媒體課程，她的老家和整個漁場在一場意外中被燒掉為止。童年老家連著父親靠海的漁

場，規模很大，老家旁邊還有一大片的草地。翠梅短片集《歲月如斯》的封面，有一張她童年和姊姊合影的照片，旁邊有一隻牛在吃草。這即是翠梅的老家。翠梅透露故鄉的海水每年刮掉幾米的土地，目前老家和草地的位置已經沉進海底，海灘逐年慢慢延長，僅剩下一個高架的蓄水箱寂寞地豎立在沙灘上，成為《無夏之年》取景時唯一能見證童年記憶的座標（圖4.6）。突然明白這部電影的主角跳下海，在一個長鏡頭中，在月光下的海水中屏氣三分鐘，後來就決定沉下去了，沒有浮現上來。也許這不是自盡，他不過是要回到童年的老家，老家在海底誘惑著他。

　　翠梅的父親是個漁商，當年整個村子的馬來人，都跟著這位華人老闆打工，包括捕魚和賣魚。翠梅父親當年8歲就從金門攜同祖母，漂洋過海來到南洋投靠在南洋經商的祖父。翠梅的祖父是金門人，在金門上過私塾，飽讀詩書，因為戰亂，只好下南洋經商。一開始在寮國和新加坡，後來才從新加坡舉家搬到關丹的馬來漁村。根據翠梅的敘述，她的祖父在關丹做生意，業餘也寫了一些舊詩詞和文言雜記。舊詩詞提到自己現在有了幾間屋子和幾輛車，但是很不快樂，因為他原本想作讀書人，後來卻作了生意人。她祖父還有一篇文言雜記，記載村裡馬來男孩「割包皮」的成年儀式。祖父非常注重下一代的中文教育，為了讓孩子有機會上華校，特地在城裡關丹開了一間雜貨店，孩子藉此可以在關丹受華文教育。晚年祖父一直想要回返金門，但無奈戰亂，後來在關丹去世。翠梅透露，未來可能想拍一部有關於她家族史的電影，祖父金門的老家還在，尚保存著祖譜，一些金門親戚也還在。

三、再現馬來同胞

　　拍攝一部純粹再現馬來同胞生活的《無夏之年》，令這位華裔導演感到最大的挑戰，來自哪裡？導演覺得最麻煩的可能是在馬來人的文化和宗教方面，他們會有顧忌。因為導演不是伊斯蘭教徒，所以他們有些東西不太肯做，例如拍攝打山豬的那場戲，對他們來說已經很難了（圖7.2）。導演甚至擔心影片在馬來西亞放映後，馬來人打山豬的這一幕會引來抨擊。因此，翠梅覺得《無夏之年》是她的第一部馬來電影，也很可能是最後一部：「我想接下來我還是會拍回中文電影……我其實非常高興拍了這部電影，因為我們整個劇組都更了解一些馬來朋友，或者是馬來文化。我覺得那個過程是相當享受的，大家都有一直在學新的東西……我覺得那個過程倒是很重要，但是真的讓我們一下子被逼進入另外一個文化，在創作上真的比較辛苦，所以我不想再走這樣子的路線。我還是比較喜歡熟悉的語言和文化。所以應該不會再拍馬來片……用馬來文我覺得很辛苦，比較習慣用中文，用中文來寫比較可以控制你要的東西。我不太考慮要用英文，都覺得做得不好。有試過用馬來文和英文拍短片，不太可以接受。」

　　在拍《無夏之年》之前，翠梅拍了純粹馬來語的短片《夢境2：他沉睡太久了》（*Dream #2：He slept too long*）。其實拍得非常幽默，帶有科幻兼喜劇色彩。這是發生在未來馬來西亞的一個小故事，那個不斷以馬來語重複同一句說詞的馬來女護士，在耐心回答一個車禍受傷者的連串問題。受傷者在三年前的一場車禍中，喪失妻子和孩子，自己則斷手斷腳，軀體也沒了，最後才從馬來女護士的口中一一得知，所謂的「自己」只剩下一顆腦袋，

被養在醫院裡被人進行前沿實驗。翠梅說馬來觀眾看了此片，也會發笑。翠梅是完全以馬來文，撰寫此片的馬來臺詞。她透露故事是來自日本的一篇科幻小說，可惜她一直想不起作者名字和作品名字，無法在片末向該位日本作家致謝。

　　得獎的處女作電影《用愛征服一切》（*Love Conquers All*），釋放了對馬來同胞的極大善意。片中男主角載女主角到東海岸，沿途經過馬來甘榜，男主角順手就拉著女主角，來到一戶跟他們互不相識的馬來家庭，進去吃了一頓飯。我問導演，這是你想出來的情節嗎？導演很驚訝於我的這個問題，我跟她說在西海岸的馬來人家庭一般情況下，不太可能接受那些素不相識的異族來者突然上門要飯，然而導演說這是她自己親身的經驗，東海岸的馬來人很好客，可以允許路過的陌生人，進家一起共餐。

四、臨界點與蟲洞……

　　翠梅電影的男女主角，尤其男主角，大多數樣貌相當平凡。到底導演選角的時候，比較注意什麼？導演說：「好看的東西有點乏味，單單只是好看的東西其實很乏味。我的攝影師就一直問我是不是要換攝影師。[41]因為他拍東西只要隨便擺一擺就拍得出很好看的東西，所以我有的時候跟他說太美了。他是一個很厲害的攝影師，我隨便找一個很醜的角落，他擺一擺再放濾鏡，一看下去整個畫面就很美。然後我就會覺得是不是太美了，可不可以

41 這裡指的是《無夏之年》的攝影師張毓軒（俗名「阿Teo」）。他是馬來西亞人，早年在國立臺灣藝專（國立臺灣藝術大學的前身）學習。近些年來，他擔任多部馬來西亞獨立電影的攝影師，包括何宇恆的電影《心魔》。

弄得醜一點。美的東西我會乏味。」難道醜的東西就不會乏味
嗎？翠梅解釋：「醜的東西有一種破壞性，它會嚇一嚇你。美的
東西它會讓人舒服，然後很快就會乏味。」

　　我覺得翠梅的影片，很多細節的鋪墊，都是在等待一個突
發的破壞因素，突然把一個人推到一個盡頭──一個臨界點。例
如短片 *To Say Goodbye*，敘述一個女孩如何沉溺單戀一個年輕男
畫家。男畫家素描的一幅畫，打動了女孩的芳心，奈何男畫家始
終無動於衷。根據女孩的敘述，畫裡那個在海裡，快要淹死的女
生，她的手舉起來，不知道是在道別，還是在求救（此故事出自
村上春樹的小說《發條鳥年代記》），女孩覺得男畫家在畫的是
她。最後一幕，當天生日的女孩騎電單車載著男畫家，男畫家突
然從背後用雙手蒙住女主角的雙眼，影幕陷入漆黑，短片就此結
束。這些不斷逐步把自己推向臨界點的嘗試，既是敘述的中斷，
又是另一個開始。來到《無夏之年》，那個在海中央屏水的人，
突然就沉下去，沒有再上來。這些介於生命和死亡、已知和未知
的臨界點。這是導演著迷的境界嗎？究竟這是對人性陰暗面的展
示？抑或僅是日常生活的一種恐懼？

　　翠梅覺得兩者皆非：「它不是對人性陰暗一面的展示，更像
是天文學裡所謂的蟲洞（wormhole），你可以在很短的時間去到
另一個空間。或者你可以突然開悟。我比較喜歡的是這個東西。
我喜歡那種錯愕感的落差，或者是忽然間你可以這麼去想東西，
或者是忽然間你可以去到另外一個點。那個東西突然被切掉或者
拋掉，我很喜歡，但它跟恐懼無關，它是我想要的。結果我時常
做出人意表的東西，例如我會突然間去剪一個光頭回來。我會突
然間毫無原因地去剪一個很短的頭髮回來，或者是沒有人想像的

情況下，我會跳進水裡。我很享受給人的那種錯愕感，或者是自己可以毫無理由地完全轉變我的想法。這個東西跟恐懼無關，可以發現你一直持有的某一些成見是可以完全逆轉的。所以在電影裡面它會時常給人一種錯愕感……」

五、想念馬來西亞

　　還沒拍電影前，翠梅在本地的多媒體大學待了八年，四年學士，另外四年是修讀碩士兼助教。有沒有什麼老師特別影響她？她提到有一位名叫Che Ahmad Azhar的馬來裔老師，在剛開始的兩年有關於多媒體的設計學習裡，在藝術美學上啟發她。後來的日子，都是在靠自己。翠梅覺得：「我覺得所有學校最重要的東西應該不是它的課程，而是它帶給你怎麼樣的一班朋友？我最大的收穫應該是認識到劉城達。他幫我找到一些志同道合的朋友，就是之後可以繼續支持大家的。你在大學同學四年的感情是很不一樣的，一起學過同樣的東西，經歷過同樣的訓練，這個東西在之後的合作上，對對方的了解或者是美學上的喜好，這個東西沒有辦法從別的地方培養。我覺得所有的學校，不管它的課程好不好，它有沒有讓你在這個環境裡面找到團隊，這個對我來說比較重要。我比較高興的是認識了這一幫朋友。」

　　2006和2007年，翠梅的荷蘭男友，即鹿特丹國際影展的選片人Gertjan Zuilhof，他協助蔡明亮辦了兩次跟電影《不散》有關的裝置藝術。Gertjan Zuilhof聽不懂中文，蔡明亮也無法以英語跟他溝通，當時全程是翠梅充當兩人的翻譯，也因此認識了蔡明亮。翠梅很早就觀察到蔡明亮的電影，從《不散》開始，有逐

步走向裝置藝術的傾向。她喜歡蔡明亮的很多電影，尤其是《愛情萬歲》。因此，她覺得蔡明亮電影的製作模式和風格，至少對馬來西亞華人導演的視野開拓，還是有它的重要性。

翠梅曾在歐洲各地居住，最長僅是九個月。我問翠梅，將來有機會的話，想離開馬來西亞嗎？她說離開馬來西亞的機會，之前太多了：「我在歐洲的時候我覺得我非常難創作。當然那邊有那邊的好處，生活很舒服，但對於創作來說，我根本沒有什麼動力。那時候其實會非常想念馬來西亞，也特別喜歡這邊的朋友。」如果有一天不創作了，是否會考慮離開呢？她頓了一下，回答道：「有幾個很想去住的地方。我其實非常喜歡巴黎，就是在巴黎的日子當然很快樂，只是創作非常困難，不是不想住下去，而是人變得非常懶散。而且我的法語很差，沒有辦法真正地做些什麼，也沒有認真地想要住下去。但是如果說我不再想拍片，我會想回法國住。另外一個可能是義大利。義大利也是讓人舒服的。義大利的天氣好……過去的兩、三年，幾乎每個月或者是每個星期出國。那時候我對機場比對任何地方都熟悉。」

《無夏之年》其實是一個有關於回家的故事。初聽翠梅口述這部電影的內容，我即想到1990年代大馬另類音樂人唱碟裡的一首歌〈回家〉，由來自丁加奴的馬來地下音樂人Adi Jagat創作，悅耳動聽，訴說一個從都城回到丁加奴老家的馬來音樂人心聲，跟《無夏之年》以馬來音樂人為背景的內容和主角們一口丁加奴馬來語的腔調，不謀而合。〈回家〉是我年少時代閱讀《椰子屋》時期愛聽的一首歌，當時的《椰子屋》也刊登了Adi Jagat的訪問稿。翠梅承認此劇本的音樂，本來的確認真想過採用Adi Jagat的〈回家〉，後來找不到Adi Jagat和此歌的母帶，據說他回到丁加

奴，至今下落不明，最後只好作罷。

六、「到我老的時候……」

翠梅跟我同樣是七字輩，同樣是在閱讀《椰子屋》、試投「花蹤文學獎」的歲月中漸漸長大（翠梅曾參加「花蹤文學獎」的新秀獎，據說曾入圍呢）。她是我至今認識的最具有文學氣質的大馬導演。她的散文集《橫災梨棗》，封面是劉城達的一張極度痛苦的特寫，裡邊收錄不少充滿巧思的短文，有幾篇的內容，還是她一些影片的前身和預告。個人印象最深刻的一篇是〈當我老了的時候〉：

> 　到我老的時候，我要在一個美麗的海邊住下來，一間小小
> 的屋子，裡面只有書架和書桌……我的口頭禪會是：這一生
> 人，什麼也沒有，只有書和朋友。我想，到了生命的最後，
> 我要的，也只是朋友……我想，到我老的時候，你不會愛我
> 了。我也不想再愛誰了。我們不必再為愛煩惱，到我老了的
> 時候。（陳翠梅 2009：98）

我好奇地問翠梅，這個美麗的海邊，會是在蛇河村嗎？那個陽光明媚的早晨，《無夏之年》剛剛拍完，她在蛇河村靠河的馬來餐館沉思了片刻，淡淡地回答：「不一定，我只是喜歡海邊，但是不一定是這個海邊。金門的海邊也可以，或者義大利的海邊也可以。」

引用文獻

中文文獻

上官流雲。1996。《午夜香吻：上官流雲懷感錄》。新加坡：玲子傳媒。

王皓蔚。1997。〈不要交出遙控器：同志要有「現身」自主權〉。臺灣《騷動》第3期（1月號）：52-58。

王賡武。2002。〈單一的華人散居者？〉。劉宏、黃堅立主編。《海外華人研究的大視野與新方向》。新加坡：八方文化：3-31。

——2005。〈《海國聞見錄》中的「無來由」〉。王賡武。《移民與興起的中國》。新加坡：八方文化：137-152。

王墨林。2002。〈被貶黜的家神——蔡明亮電影中的父與子〉。《電影欣賞》3月：71-75。

王德威。2006。〈華語語系文學：邊界想像與越界建構〉。《中山大學學報（社會科學版）》第203期：1-4。

——2007。《後遺民寫作》。臺北：麥田。

——2013。〈「根」的政治，「勢」的詩學：華語論述與中國文學〉。《中國現代文學》第24期：1-18。

——2015。《華夷風起：華語語系文學三論》。高雄：國立中山大學文學院。

——2016。〈導言〉。王德威、高嘉謙和胡金倫主編。《華夷風：華語語

系文學讀本》。臺北：聯經：3-9。

尼采。2000。《權力意志》。北京：中央編譯出版社。

田思。2002。〈文學蔡明亮〉。《蕉風》第489期。新山：南方學院馬華
　　文學館：30-37。

史書美。2004。〈全球的文學，認可的機制〉。紀大偉譯。《清華學報》
　　34.1(6)：1-29。

——2007。〈華語語系研究芻議，或，《弱勢族群的跨國主義》翻譯專
　　輯小引〉。《中外文學》36：2（6月）：13-17。

——2017。《反離散：華語語系研究論》。臺北：聯經。

朱崇科。2008。《考古文學「南洋」：新馬華文文學與本土性》。上海：
　　三聯書店。

朱偉誠。2003。〈同志‧臺灣：性公民、國族建構或公民社會〉。《女學
　　學志》第15期（5）：115-151。

——2008。〈臺灣同志運動的後殖民思考：論「現身」問題〉。朱偉誠
　　編。《批判的性政治：台社性／別與同志讀本》。臺北：台灣社會
　　研究雜誌社：191-213。

西蘇‧埃萊娜。1992。〈美杜莎的笑聲〉。張京媛主編。《當代女性主義
　　文學批評》。北京：北京大學出版社：188-211。

李天鐸。1996。〈緒論：找尋一個自主的電影論述〉。李天鐸編著。《當
　　代華語電影論述》。臺北：時報文化：7-14。

——1996。〈重讀九〇年代臺灣電影的文化意涵〉。李天鐸編著。《當代
　　華語電影論述》。臺北：時報文化：103-119。

李有成。2010。〈緒論：離散與家國想像〉。李有成與張錦忠主編。《離
　　散與家國想像：文學與文化研究集稿》。臺北：允晨：7-45。

——2011。〈離散與文化記憶：談晚近幾部新馬華人電影〉。《電影欣賞學刊》第15期8.2：10-17。

——2013。《離散》。臺北：允晨。

李康生。2004。〈過去〉。張靚蓓。《不見不散：蔡明亮與李康生》。新加坡：八方文化創作室：8-12。

李道新。2011。〈電影的華語規劃與母語電影的尷尬〉。《文藝爭鳴》第9期：94-100。

——2014。〈重建主體性與重寫電影史：以魯曉鵬的跨國電影研究與華語電影論述為中心的反思和批評〉。《當代電影》第8期：53-58。

李鳳亮。2008。〈「跨國華語電影」研究的新視野：魯曉鵬訪談錄〉。《電影藝術》第5期：31-37。

佚名。1936。〈文化簡訊：其他文化掇拾：8‧日本將攝製華語電影〉。《圖書展望》1936年第1卷第7期：81。

佚名。1943。〈美國國務院大量輯制華語影片〉。《電影與播音》1943年第2卷第10期：28。

佚名。1956。〈電影感染觀眾情緒力強：低級無聊外國片，由美回香港輸入，進步的中印片反被擋駕〉。《新報》7月21日：第4版。

佚名。1959。〈播音車出動，邀人民赴會〉。《南洋商報》6月4日：第6版。

佚名。1959。〈幸福之門廣告〉。《南洋商報》12月3日：第8版。

佚名。2009。〈別了，雅斯敏……演藝圈和市民難過送程〉。《星洲日報》7月26日。http://www.sinchew.com.my/node/1150237（瀏覽2016年11月30日）

佚名。2011a。〈鄭建國：比預期更高《初戀紅豆冰》取回逾70萬娛樂稅〉。《南洋商報》6月17日。http://nanyang.com.my/node/316971?tid=704.（瀏覽2013年11月25日）

佚名。2011b。〈電影局頒發「本地電影證書」：《初戀紅豆冰》取回娛樂稅露曙光〉。《星洲日報》2月14日。http://ent.sinchew.com.my/node/25192（瀏覽2013年11月25日）

佚名。2011c。〈《黎群的愛》感動網民：反稀短片2週3萬人觀看〉。《光明日報》11月27日。http://www.guangming.com.my/node/119701（瀏覽2016年11月30日）

佚名。2013a。〈蔡明亮談李康生：認定終身伴侶〉。臺灣《中時電子報》9月6日 http://showbiz.chinatimes.com/2009Cti/Channel/Showbiz/showbiz-news-cnt/0,5020,130511+172013090600569,00.html（瀏覽2013年9月30日）

佚名。2013b。〈蔡明亮出櫃情定男演言稱：我們是終身伴侶〉。中國鳳凰網（陝西）9月6日。瀏覽2013年10月1日。http://sn.ifeng.com/yulepindao/yulequan/detail_2013_09/06/1195897_0.shtml

呂育陶。1999。《在我萬能的想像王國》。吉隆坡：千秋事業社。

宋明順。1980。《新加坡青年的意識結構》。新加坡：教育出版社。

沈春華。2007。《沈春華Life Show——在羅浮宮看見他的臉：蔡明亮》9月21日。http://v.youku.com/v_show/id_XMTIxOTUyOTY4.htm（瀏覽2016年11月30日）

沈雙。2016。〈背叛、離散敘述與馬華文學〉。《二十一世　》第158期：38-50。

何國忠。2002。《馬來西亞華人：身分認同、文化與族群政治》。吉隆

坡：華社研究中心。

呂新雨、魯曉鵬、李道新、石川、孫紹誼等人。2015。〈「華語電影」
　　再商榷：重寫電影史、主體性、少數民族電影及海外中國電影研
　　究〉。《當代電影》第10期：46-54。

吳詩興。2009。〈馬華文學：離走遊散或扎根本土？〉。馬來西亞《星
　　洲日報》2月15日「文藝春秋」版。

汪琪。2014。《邁向第二代本土研究：社會科學本土化的轉機與危
　　機》。臺北：臺灣商務印書館。

易水。1959。《馬來亞化華語電影問題》。新加坡：南洋印刷社。

林文淇、王玉燕。2010。〈用盡全部力氣，將電影推向極致的自由：
　　《臉》導演蔡明亮〉。林文淇、王玉燕《台灣電影的聲音：放映週報
　　vs台灣影人》。臺北：書林：163-176。

林志明、尚・皮耶李奧。2001。〈新浪潮的迴旋：訪尚・皮耶李奧〉。
　　《電影欣賞》第109期（秋季號）：59-67。

林松輝、許維賢。2011。〈你必須相信電影有一個作者：在鹿特丹訪問
　　蔡明亮〉。《電影欣賞》第147期（4月-6月）：69-76。

林勇。2008。《馬來西亞華人與馬來人經濟地位變化比較研究（1957-
　　2005）》。廈門：廈門大學出版社。

林春美。2012。〈獨立前的《蕉風》與馬來亞之國族想像〉。《南方華裔
　　研究雜誌》5：201-208。

林建國。2000。〈方修論〉。《中外文學》（9月）29.4：65-98。
──、蔡明亮。2002。〈蔡明亮閱讀〉。《蕉風》第489期：5-21。
──2004。〈為甚麼馬華文學？〉。陳大為、鍾怡雯、胡金倫主編。《馬

華文學讀本II：赤道回聲》。臺北：萬卷樓圖書股份有限公司：3-32。

林奕華。1997。〈小團圓──觀察《河流》〉。香港《明報》3月27日：D1版。

東尼雷恩斯。2006。〈低下階級的問題：蔡明亮訪談錄〉。蔡明亮DVD《黑眼圈》冊子。

周安華等。2014。《當代電影新勢力：亞洲新電影大師研究》。北京：北京大學出版社。

周華山。1997。《後殖民同志》。香港：香港同志研究社。

姚一葦。1994。〈一部沒有家的電影──我看《愛情萬歲》〉。馬來西亞《星洲日報》7月10日。

柯思仁、陳樂。2008。《文學批評關鍵字：概念‧理論‧中文文本解讀》。新加坡：八方文化。

柯嘉遜。2013。《513解密文件》。八打靈：人民之聲。

洪慧芬。2007。〈馬來西亞華人的語言馬賽克現象〉。《東南亞研究》第4期：71-76。

──2009。〈華語與馬來語的詞彙交流：馬來西亞文化融合的表現〉。《東南亞研究》第1期：84-88。

馬化影。1960。〈馬化電影縱橫談（2）〉。《電影週報》7月16日第25期：第1版。

馬侖。1991。《新馬文壇人物掃描1825-1990》。柔佛巴魯：書輝出版社。

馬來西亞留臺校友會聯合總會主編。2012。《馬華文學與現代性》。臺北：新銳文創。

容世誠。2009。〈圍堵頡頏，整合連橫：亞洲出版社／亞洲影業公司初探〉。黃愛玲、李培德編。《冷戰與香港電影》。香港：香港電影資料館：125-141。

陳旭光、魯曉鵬、王一川、李道新、車琳。2015。〈跨國華語電影研究：術語、現狀、問題與未來──北京大學「批評家週末」文藝沙龍對話實錄〉。《當代電影》第2期：68-78。

陳志明。2011。〈遷移、本土化與交流：從全球化的視角看海外華人〉。廖建裕、梁秉賦主編。《遷移、本土化與交流：華人移民與全球化》。新加坡：華裔館：3-23。

陳佩伶。2009。〈蔡明亮宣傳同志片《臉》：自曝李康生的臉給他幸福〉，中國淡藍網9月22日。瀏覽2013年10月1日。http://www.danlan.org/disparticle_24614.htm

陳林俠。2015。〈「華語電影」概念的演進、爭論與反思〉。《探索與爭鳴》第11期：44-49。

陳重瑜。1993。《華語研究論文集》。新加坡：國立大學華語研究中心。

陳原。2003。《語言和人》。北京：商務印書館。

陳犀禾、劉宇清。2008。〈重寫中國電影史與「華語電影」的視角〉。《學術月刊》第4期：86-89。

陳智廷。2014。〈祖根與足跟：東南亞華人導演短片集《南方來信》〉。《電影欣賞季刊》第168期：97-107。

陳善偉編著。1990。《唐才常年譜長編（上冊）》。香港：香港中文大學出版社。

陳翠梅。2009。《橫災梨棗》。吉隆坡：大將出版社。

——2011。"If Not Now, Then When?"陳翠梅部落格《靜靜地生活》。瀏覽2016年11月30日。http://www.got1mag.com/blogs/chuimui.php/2011/09/05/if-not-now-then-when#comments

陳慧思。2007。〈電檢局查禁蔡明亮《黑眼圈》——罪名：反映醜陋面不利旅遊年〉，http://webptt.com/m.aspx?n=bbs/Malaysia/M.1173181243.A.161.html（瀏覽2016年11月30日）

陳慧樺。1993a。〈世界華文文學：實體還是迷思〉。《星洲日報》4月27日副刊「文藝春秋」版。
——1993b。〈世界華文文學：實體還是迷思〉。《文訊》（5月）52：91：76-77。

陳寶旭。1994。〈「愛情萬歲」萬萬歲！〉。蔡明亮。《愛情萬歲》。臺北：萬象圖書：192-207。

特呂弗，弗朗索瓦。2010。《眼之快感：弗朗索瓦・特呂弗訪談錄》。長春：吉林出版集團。

唐宏峰、馮雪峰。2011。〈華語電影：語言、身分與工業——葉月瑜教授訪談錄〉。《文藝研究》第5期：72-80。

殷宋瑋。2004。〈築夢者：2003/4秋冬電影筆記〉。《聯合早報》副刊「文藝城」5月11日：3。

翁弦尉。2014a。〈華語語系的人文視野：譜系、中國研究和新馬經驗：王德威教授訪談錄〉。《蕉風》第507期：26-35。
——2014b。〈杜撰"Sinophone"的第一人：陳鵬翔教授回想「華語風」〉。《蕉風》第507期：39-41。

孫松榮。2014。《入鏡／出境：蔡明亮的影像藝術與跨界實踐》。臺北：五南圖書出版股份有限公司。

郭熙。2012。《華語研究錄》。北京：商務印書館。

高嘉謙。2004。〈邱菽園與新馬文學史現場〉。張錦忠編。《重寫馬華文
學史論文集》。南投：國立暨南國際大學東南亞研究中心：37-53。

唐曉麗。2012。〈戰後馬來西亞華人再移民：數量估算與原因分析〉。
《華僑華人歷史研究》3（9月）：35-43。

張小虹。2000。《怪胎家庭羅曼史》，臺北：時報。

張小燕、阿牛。2010。綜藝節目《SS小燕之夜》片段。http://www.
youtube.com/watch?v=0ZXVhIdk1fU（瀏覽2014年5月25日）

張宏敏。2011。〈「文化中國」概念溯源〉。《深圳大學學報》人文社會
科學版28.3：56-59。

張英進。2016。〈學術的主體性與話語權：「華語電影」爭論的觀察〉。
《二十一世紀雙月刊》（4月號）總第154期：47-60。

張哲鳴、蔡敦仰。2013。〈蔡明亮《郊遊》讓22年摯愛露鳥「終身伴侶」
告白〉。《蘋果日報》。瀏覽2016年11月30日。http://ent.appledaily.
com.tw/enews/article/entertainment/20130906/35274422/

張德鑫。1992。〈從「雅言」到「華語」：尋根探源話名號〉。《漢語學
習》第71期：33-38。

張錦忠。2009a。〈我要回家：後離散在台馬華文學〉。馬來西亞《星洲
日報》2月8日副刊「文藝春秋」版。
——2009b。〈Truly Malaysian／非常馬來西亞〉。《蕉風》第501期。新
山：南方學院出版社：10-11。
——2011a。《馬來西亞華語語系文學》。八打靈：有人出版社。
——2011b。〈保衛家園：關丹兒女攜手向LYNAS說不〉。《東方日報》9
月12日「東方名家」版。瀏覽2016年11月30日。http://www.got1mag.

com/blogs/jinzhong.php/2011/09/11/lynas

——、李有成。2013。〈離散經驗：李有成與張錦忠對談〉。李有成。
　　《離散》。臺北：允晨：149-175。

許通元。2007。〈聚光燈下：雅斯敏與何宇恆坦蕩蕩的對談〉。《蕉風》
　　第498期：110-123。

許晉榮、葉婉如、鄭偉柏。2007。〈蔡明亮此生不婚，情繫李康生〉。
　　《蘋果日報》。瀏覽2016年11月30日。http://ent.appledaily.com.tw/
　　enews/article/entertainment/20070325/3343378/

許維賢。2011a。〈華語電影——命名的起點：論易水的電影實踐與《馬
　　來亞化華語電影問題》〉。《電影欣賞學刊》第15期：42-61。
——2011b。〈新馬華人與華語（語系）電影〉。《電影欣賞學刊》第15
　　期：3-9。
——2013。〈新客：從「華語語系」論新馬生產的首部電影〉。《清華中
　　文學報》9（6月）：5-45。
——2014a。〈大荒電影的故事：兼側寫幾位大荒導演〉。《電影欣賞季
　　刊》第168期：51-55。
——2014b。〈新浪潮？與馬來西亞獨立電影工作者的對話〉。《電影欣
　　賞季刊》第168期：62-69。
——2014c。〈無夏之年，老家沉進海底：走訪陳翠梅導演〉。《電影欣
　　賞季刊》第168期：56-61。
——2015a。〈華語語系研究不只是對中國中心主義的批判：史書美訪談
　　錄〉。《中外文學》第44卷第1期（3月）：173-189。
——2015b。〈人民記憶、華人性和女性移民：以吳村的馬華電影為中
　　心〉。《文化研究》第20期：105-140。

麥留芳。1985。《方言群認同：早期星馬華人的分類法則》。臺北：中
　　央研究院民族學研究所。

崔貴強。2005。〈從「中國化」走向「馬來亞化」——新加坡華文教科書的嬗變（1946-1965）〉。葉鐘鈴、黃佟葆合編。《新馬印華校教科書發展回顧》。新加坡：華裔館：67-90。

——2007。《新馬華人國家認同的轉向1945-1959（修訂卷）》。新加坡：青年書局。

莊華興。2011。〈離散華文作家的書寫困境：以黃錦樹為例〉。陳建忠主編　。《跨國的殖民記憶與冷戰經驗：臺灣文學的比較文學研究》。新竹：國立清華大學臺灣文學研究所：485-502。

——2012。〈馬華文學的疆界化與去疆界化：一個史的描述〉。《中國現代文學》第22期：93-106。

曼儀。1996。〈賣粥的導演：蔡明亮侃侃而談「粥潤發」〉。《砂勝越晚報》（9月11日）。

游以飄。2016。《流線》。新加坡：光觸媒。

彭小妍。2010。〈《海角七號》：意外的成功？——回顧臺灣新電影〉。《電影欣賞學刊》總142期（1月-3月號）：124-136。

彭麗君。2008。〈馬華電影新浪潮〉。《字花》第13期（4月／5月）：116-117。

黃立詩。2013。〈馬來西亞華語以「了」（liao）充「了」（le）現象研究〉。《長江大學學報（社會科學版）》第36卷第7期：99-100。

黃衍方。2016。〈說一段被遺忘的歷史：專訪《不即不離》導演廖克發〉。《上報》網站瀏覽2017年9月26日。http://www.upmedia.mg/news_info.php?SerialNo=7790

黃錦樹。1994。《夢與豬與黎明》。臺北：九歌。

——2001。《由島至島》。臺北：麥田。

——2004a。〈東南亞華人少數民族的華文文學：政治的馬來西亞個
　　案——論大馬華人本地意識的限度〉。張錦忠編。《重寫馬華文學
　　史論文集》。南投：國立暨南國際大學東南亞研究中心：115-132。
——2004b。〈華文少數文學：離散現代性的未竟之旅〉。黃萬華主編。
　　《多元文化語境中的華文文學》。濟南：山東文藝出版社：282-293。
——2005。〈愛國主義者的指控〉。《星洲日報》「星洲廣場」版1月16
　　日。
——2007。《焚燒》。臺北：麥田。
——2012。〈馬華文學與（國家）民族主義：論馬華文學的創傷現代
　　性〉。馬來西亞留臺校友會聯合總會主編。《馬華文學與現代性》。
　　臺北：新銳文創：51-68。
——2015。〈Negaraku：旅台與馬共〉。黃錦樹。《華文小文學的馬來西
　　亞個案》。臺北：麥田：281-313。

楊艾琳。2015。〈我眼睜睜看著國家失敗〉。《東方日報》「山河歲月」
　　專欄8月25日。瀏覽2016年11月30日。http://www.orientaldaily.com.
　　my/columns/pl20151217

楊牧。1990。〈扣緊現實的透視〉。《中時晚報》「時代」副刊4月13日。

楊貴誼。1990。〈華文在多種語言社會中的交流作用〉。陳重瑜主編
　　《新加坡世界華文教學研討會論文集》。新加坡：新加坡華文研究所
　　編印：478-482。

楚浮。1968。〈法國電影的某一傾向〉，柯冠光、郭中興合譯。臺灣
　　《劇場》第9期：41。

煥樂。1957。〈星馬的華語問題〉。《南洋商報》9月18日：第16版。

葉鐘鈴。2005。〈新馬政府重編華校教科書始末（1951-1956）〉。葉鐘
　　鈴、黃佟葆合編《新馬印華校教科書發展回顧》。新加坡：華裔
　　館：91-114。

聞天祥。2002。《光影定格：蔡明亮的心靈場域》。臺北：恆星國際文
　　化。

廖克發。2015。〈膠林深處，不即不離〉。《燧火評論》2017年9月28
　　日。瀏覽網站http://www.pfirereview.com/20150207/

廖炳惠。1995。〈導論：文化批評與華語電影〉。鄭樹森主編《文化批
　　評與華語電影》。臺北：時報文化：10。

鄭樹森。1990。〈喜見反體制清流〉。《中時晚報》「時代」副刊。4月
　　13日。

魯迅。1973。〈無聲的中國〉。魯迅。《魯迅全集》第四卷。北京：人民
　　文學出版社：25-26。

魯曉鵬。2014a。〈華語電影概念探微〉。《電影新作》第5期：4-9。
——2014b。〈跨國華語電影研究的接受語境問題：回應與商榷〉。《當
　　代電影》第10期：27-29。
——2015。〈華語電影研究姓「中」還是姓「西」？〉。《當代電影》第
　　12期：105-109。
——、許維賢。2017。〈華語電影概念的起源、發展和討論：魯曉鵬教
　　授訪談錄〉。《上海大學學報》34.3：60-71。

劉宏。2010。〈海外華人與崛起的中國：歷史性、國家與國際關係〉。
　　《開放時代》8月第8期：79-93。

蔡明亮。1983。〈再見漁郎〉。田思、吳岸主編《串串椒實》。居鑾：曙
　　光出版社：64-65。
——1993。《房間裡的衣櫃》。臺北：周凱劇場基金會。
——1997。〈特寫：我的成長　我的電影〉。焦雄屏主編《河流》。臺
　　北：皇冠：14-33。
——2002a。〈我沒有網址〉。《蕉風》第489期。新山：南方學院馬華

文學館：52-53。

──2002b。〈導演手記〉。蔡明亮。《你那邊幾點》。臺北：寶瓶文化：
154-159。

──2006。Tsai Ming-liang，Director's Note。蔡明亮。《黑眼圈》（DVD）。
臺北：汯呄霖電影有限公司。

──2009。〈《臉》劇本〉。蔡明亮等《臉》。臺北：典藏藝術家庭股份
有限公司：63-194。

──李康生。2014。〈那日下午：蔡明亮對談李康生〉。蔡明亮等人。
《郊遊》。臺北：印刻文學生活雜誌出版有限公司：260-303。

蔣慧芬。2003。〈蔡明亮、李康生「同志情」告白〉。瀏覽2016年11
月30日。http://www.tvbs.com.tw/news/news_list.asp?no=jcw620200
30417021012

謝珮瑤。2011。《馬華離散文學研究──以溫瑞安、李永平、林幸謙及
黃錦樹為研究對象》。馬來西亞拉曼大學中文系碩士論文。

顏健富。2001。〈感時憂族的道德書寫──試論黃錦樹的小說〉。第4屆
臺灣青年文學會議論文：1-49。

羅友強。2007。〈如果・單眼皮〉。《蕉風》第498期：124-125。

關志華。2011。〈懷舊的迷戀：對兩部馬來西亞華語電影本土話語的一
些思考〉。《淡江人文社會學刊》48（12月）：51-72。

蘇穎欣。2009。〈Terima Kasih, Yasmin!〉。《蕉風》第501期：12-13。

Kent Jones。1998。〈粗糙與平滑：對《河流》的分析〉。焦雄屏、蔡明
亮編著。《洞》。臺北：萬象圖書：169-176。

Joyard, Oliver。2001。〈身體迴路〉。Rehm Jean-Pierre, Joyard Oliver and
Riviere Daniele。《蔡明亮》。臺北：遠流：36-59。

Riviere Daniele。2001。〈定位：與蔡明亮的訪談〉。Rehm Jean-Pierre, Joyard Oliver and Riviere Daniele。《蔡明亮》。臺北：遠流：60-101。

外文文獻

Abdul Razak Bin Hussein. 1969. *The May 13 Tragedy.* Kuala Lumpur: National Operation Council.

Adi Keladi. 2007. "Answers: Is Yasmin Ahmad (director of *Sepet*) a transsexual?" Access 30 Nov. 2016. https://answers.yahoo.com/question/index?qid=20071017130432AA6Ieay

Agnew, John. 2008. "Borders on the Mind: Re-framing Border Thinking," *Ethics & Global Politics* 1: 4: 175-191.

Amir Muhammad. 2009. *Yasmin Ahmad's Films.* Petaling Jaya: Matahari Books.

Anon. 2009a. "Takdir Yasmin: Mati sebagai wanita, diratapi peminat pelbagai kaum," *Kosmo*, 27 July. Kuala Lumpur: Utusan:1.
——. 2009b. "Daripada striker bola kepada pengarah tersohor," *Kosmo*, 27 July. Kuala Lumpur: Utusan: 2.
——. 2009c. "Keluarga Yasmin, Kosmo! mohon maaf," *Kosmo*. 30 July. Kuala Lumpur: Utusan: 1.

Anthias, Floya. 1998. "Evaluating 'diaspora': beyond ethnicity," *Sociology* 32.3(August): 557-580.

Appiah, K. Anthony. 1994. "Identity, Authenticity, Survival--Multicultural Societies and Social Reproduction," in *Multiculturalism: Examining the Politics of Recognition.* Amy Gutmann ed.. Princeton, N.J. : Princeton

University Press: 149-163.

Asher, R.E. ed. 1994. *The Encyclopedia of Language and Linguistics*. Vol. 1. New York: Pergamon Press.

Audrey Yue and Olivia Khoo. 2014. "Framing Sinophone Cinemas," Audrey Yue and Olivia Khoo. eds. *Sinophone Cinemas*. New York: Palgrave Macmillian: 3-12.

Bazin, Andre. 1985 . "On the *politique des auteurs*," in *Cahiers du Cinema: The 1950s. Neo-Realism, Hollywood, New Wave*. Jim Hillier ed.. Massachusetts: Harvard University Press: 248-259.

Bernards, Brian. 2017. "Reanimating creolization through pop culture: Yasmin Ahmad's inter-Asian audio-visual integration ," *Asian Cinema*. 28.1: 55-57

Bloom, Michelle E. 2005. "Contemporary Franco-Chinese Cinema: Translation, Citation and Imitation in Dai Sijie's *Balzac* and *the Little Chinese Seamstress* and Tsai Ming-liang's *What Time is it There?*" *Quarterly Review of Film and Video*. 22: 4: 318-319.

Bohan, J.S. 1996. *Psychology and sexual orientation: Coming to terms.* New York: Routledge.

Bordwell, David and Thompson, Kristin. 2008. *Film Art: An Introduction*. Boston: McGraw Hill.

Butler, Judith. 2004. "Imitation and Gender Insubordination," in *The Judith Butler Reader*. Sara Salih ed.. Malden: Blackwell Publishing: 119-137.

Chang, Hsiao-hung. 1998. "Taiwan Queer Valentines," in *Trajectories: Inter-Asia Cultural Studies*. Chen Kuan-hsing ed. London: Routledge: 257-

267.

Chion, Michel. 1994. *Audio-Vision: Sound on Screen*. New York: Columbia University Press.

Cohen, Robin. 2008. *Global Diasporas: An Introduction*. London and New York: Routledge.

Crystal, David. 1991. *A Dictionary of Linguistics and Phonetics*. New York: Blackwell.

David C.L. Lim. 2012. "Malay（sian）Patriotic Films as racial crisis and intervention," in *Film In contemporary Southeast Asia: Cultural interpretation and social intervention*. David C.L. Lim and Hiroyuki Yamamoto eds.. New York: Routledge: 93-111.

De Lauretis, Teresa. 1987. *Technologies of Gender: Essays on Theory, Film and Fiction*. Bloomington. Indiana: Indiana University Press.

Derrida, Jacques. 1978. *Writing and Difference*, trans. by Barbara Jonson. Chicago: University of Chicago Press.
——. 1996. *Archive Fever: A Freudian Impression*. trans. by Eric Prenowitz. Chicago: University of Chicago Press.

Devraux, Alain. 2010. "Mirror Man," in *Daily Tiger*. No. 5. 1st February. 39th International Film Festival Rotterdam: 1.

Eagleton, Terry. 1990. *The Ideology of the Aesthetic*. Oxford: Basil Blackwell Ltd..

Edmund Terence Gomez. 1990. *Politics in Business: UMNO's Corporate Investments*. Kuala Lumpur: Forum Enterprise.
——& Jomo K.S.. 1999. *Malaysia's Political Economy: Politics, Patronage*

and Profits. Cambridge and New York: Cambridge University Press.

Ezrow, Natasha M. and Frantz, Erica. 2013. *Failed States and Institutional Decay: Understanding Instability and Poverty in the Developing World*. New York: Bloomsbury.

Fausto-Sterling, Anne. 1993. "The Five Sexes: Why Male and Female Are Not Enough? " *The Sciences* (March/April): 20-24.

——. 2000. *Sexing the body: Gender politics and the Construction of Sexuality*. New York: Basic Books.

Francis Loh, Kok-wah. 2002. "Developmentalism and the Limits of Democratic Discourse," in *Democracy in Malaysia: Discourses and Practices*. Francis Loh Kok-wah and Khoo Boo-teik eds. Richmond: Curzon Press: 19-50.

Geisen, Thomas et al.. 2004. *Migration, Mobility, and Borders – Issues of Theory and Policy*, Frankfurt: Holger Ehling Publishing.

Gellner, Ernest. 2006. *Nations and Nationalism*. Oxford: Blackwell Publishing.

Groppe, Alison. 2013. *Sinophone Malaysian Literature: Not Made in China*. New York: Cambria Press.

Hall, Stuart. 1990. "Cultural Identity of Diaspora," in *Identity: Community, Culture, Difference*. Jonathan Rutherford ed.. London: Lawrence & Wishart: 222-237.

Hee, Wai-siam & Heinrich, Ari Larissa. 2014. "Desire Against the Grain: Transgender Consciousness and Sinophonicity in the films of Yasmin Ahmad," in *Queer Sinophone Cultures*. Howard Chiang Hsueh-hao &

Ari Larissa Heinrich eds.. New York; London: Routledge: 179-200.

Hee, Wai-siam. 2014. "Coming Out in the Mirror: Rethinking Corporeality and Auteur Theory with regard to the films of Tsai Ming-liang," *in Transnational Chinese Cinema: Corporeality, Desire, and the Ethics of Failure.* Brian Bergen-Aurand, Mary Mazzilli, Hee Wai-siam eds.. Los Angeles: Bridge21 Publications: 113-136.

──. 2016. "Ho Wi-ding: A Director who does not live for film festivals," *Moving Worlds: A Journal of Transcultural Writings.* 16.2: 95-105.

──. 2017. "Malayanized Chinese-language Cinema: On Yi Shui's *Lion City, Black Gold,* and Film Writings," *Inter-Asia Cultural Studies.* 18.1: 131-146.

Heng Pek-koon. 1988. *Chinese Politics in Malaysia: A history of the Malaysian Chinese Association* .Singapore: Oxford University Press.

Hobsbawm E.J.. 2004. *Nations and nationalism since 1780: Programme, Myth, Reality.* UK: Cambridge University Press.

Holden, Philip. 2008. *Autobiography and Decolonization: Modernity, Masculinity, and the Nation-State.* Wisconsin: The University of Wisconsin Press.

Hornby, A.S..2001. *Oxford Advanced Learner's English-Chinese Dictionary.* Beijing & Hong Kong: The Commercial Press & Oxford University Press. (霍恩比。2001。《牛津高階英漢雙解詞典》。李北達編譯。北京和香港：商務印書館和牛津大學出版社。)

Hwang, In-won. 2003. *Personalized Politics: The Malaysian State under Mahathir.* Singapore: Institute of Southeast Asian Studies.

Jameson, Fredrick. 1986. "Third World Literature in the era of Multinational

Capitalism," *Social Text*. 15(Autumn):65-88.

Jullien, François. 2004. *A Treatise on Efficacy: Between Western and Chinese Thinking*. Honolulu: University of Hawai'i Press. Trans. by Janet Lloyd.
——. 2013. *L'écart et l'entre: D'une stratégie philosophique,entre pensée chinoise et européenne*. Taipei: Wu-nan Book Inc.（朱立安。2013。《間距與之間：論中國與歐洲思想之間的哲學策略》。卓立、林志明譯。臺北：五南圖書出版公司）

Khairuddin Yusof, Low Wah-yun, Wong Yut-lin. 1987. "Social and Health Review Of Transexuals," *Seminar Mak Nyah Ke Arah Menentukan Identiti dan Status Mak Nyah Dalam Masyarakat*. Law Faculty, University of Malaya: 1-10.

Khoo, Gaik-cheng. 2006. *Reclaiming Adat: Contemporary Malaysian Film and Literature*. Toronto, Singapore: UBC Press & NUS Press.
——. 2007. "Just-Do-It(Yourself): independent filmmaking in Malaysia," *Inter-Asia Cultural Studies* 8.2: 227- 247.
——. 2009a. "Reading the Films of Independent Filmmaker Yasmin Ahmad: Cosmopolitanism, Sufi Islam and Malay Subjectivity," in *Race and Multiculturalism in Malaysia and Singapore*. Daniel P. S. Goh, Matilda Gabrielpillai, Philip Holden, & Khoo Gaik-cheng eds. London: Routledge: 107-123.
——. 2009b. "What is Diasporic Chinese Cinema in Southeast Asia?' *Journal of Chinese Cinemas* 3: 1: 69-71.
——. 2014. "Imaging hybrid cosmopolitan Malaysia through Chinese kung fu comedies: *Nasi Lemak 2.0*(2011) and *Petaling Street Warriors*(2011)," *Journal of Chinese Cinemas*. 8: 1: 57-72.

Koh, Keng-we. 2008. "A Chinese Malaysian in Taiwan: Negarakuku and a Song of Exile in the Diaspora," *Studies in Ethnicity & Nationalism*.

(Mar) 8.1: 63-66.

Kratoska, Paul et al.. 2005. *Locating Southeast Asia: Geographies of Knowledge and Politics of Space*. Leiden: KITLV Press.

Kua, Kia-soong. 2007. *May 13: Declassified Documents on the Malaysian Riots of 1969*. Petaling Jaya: Suaram.

——. 2010. *The Patriot Game: Writings on the Malaysian Wall*. Kuala Lumpur: Oriengroup.

Lawrence, Michael. 2010. "Lee Kang-sheng: Non professional star," in *Chinese Film Stars*. Mary Farquhar and Zhang Ying-jin eds. London and New York: Routledge : 151-162.

Leach, E.R. 1960. "The Frontiers of 'Burma'," *Comparative Studies in Society and History* 3: 1: 49-68.

Lee, Hock-guan. 2008. *Education and Ethnic Relations in Malaysia*. Singapore: Institute of Southeast Asian Studies.

Lee Yuen-beng. 2014. "The Art of Eating in Malaysian Cinema: The Malaysian Sinophone Hunger for a National Identity," in *Transnational Chinese Cinema: Corporeality, Desire and the Ethics of Failure*. Brian Bergen-Aurand, Mary Mazzilli and Hee Wai-siam eds.. Los Angeles: Bridge21 Publication: 188-194.

Lim Danny. 2005. "Going places: indie James Lee and his ongoing crusade," *Off the Edge*: 14.

Lim, Song Hwee & Hee, Wai-siam. 2011. "You must believe there is an author behind every film: An interview with Tsai Ming-liang" , *Journal of Chinese Cinemas*, 5: 2: 181-191.

Lim, Song Hwee. 2012. "Speaking in Tongues: Ang Lee, Accented cinema, Hollywood," in *Theorizing World Cinema*. Nagib Lúcia, Perriam Chris & Dudrah Rajinder. eds.. London & New York: I.B.Tauris: 129-144.

——. 2014a. *Tsai Ming-liang and a cinema of slowness*. Honolulu: University of Hawai'i Press.

——. 2014b. "The voice of the Sinophone," in Audrey Yue and Olivia Khoo. eds. *Sinophone Cinemas*. New York: Palgrave Macmillian: 62-76.

Liu Jen-peng & Ding Nai-fei. 2007. "Reticent poetics, queer politics," in *The Inter-Asia cultural studies reader*. Chen Kuan-hsing & Chua Beng-huat eds.. London and New York: Routledge: 395-424.

López, Carolina. 2007. "Globalisation, state and g/local human rights actors: Contestations between institutions and civil society," in *Politics in Malaysia: The Malay dimension*. Edmund Terence Gomez. ed. London and New York: Routledge: 2007: 59-60.

Lupton, Catherine. 2005. *Chris Marker: Memories of the Future*. London: Reaktion Books.

Malvezin, Laurent. 2004. "The Problems with (Chinese) Diaspora: An interview with Wang Gungwu," in *Diasporic Chinese Ventures, The life and work of Wang Gungwu*. Gregor Benton and Liu Hong eds. London and New York: 49-57.

Marina Mahathir. 2009. "Yasmin Ahmad(1958-2009),"Access at 30 Nov 2016. http://rantingsbymm.blogspot.com/2009/07/yasmin-ahmad-1958-2009.html

Mitsuyo Wada-Marciano. 2012. *Japanese cinema in the digital age*. Honolulu : University of Hawai'i Press.

Miyoshi Masao. 2001. "Turn to the Planet: Literature, Diversity, and Totality," *Comparative Literature* 53.4 (Fall): 283-297.

Naficy, Hamid. 1996. "Phobic spaces and liminal panics: Independent transnational film genre," in *Global/Local: Cultural Production and the Transnational Imaginary*. R. Wilson and W. Dissanayake eds. Durham: Duke University Press: 119-144.

——. 2001. *An Accented Cinema: Exilic and Diasporic Filming*. New Jersey: Princeton University Press.

——. 2009. "From Accented Cinema to Multiplex Cinema," in *Convergence Media History*. Staiger Janet & Hake Sabine eds.. New York and London: Routledge: 3-13.

——. 2012. "Teaching Accented Cinema," in *Teaching Film*. Fischer, Lucy & Petro, Patrice eds..New York: The Modern Language Association of America: 112-118.

Najib, Razak. 2011 "Saya Sokong Usaha Namewee: Najib (30 September 2011) ," http://www.youtube.com/watch?v=D2b6jt6-MOg（Accessed 30 May 2014）

Ooi, Kee-beng. 2007. *The Reluctant Politician: Tun Dr. Ismail and His Time*. Singapore: Institute of Southeast Asian Studies.

Oong, Hak-ching. 2000. *Chinese Politics in Malaya 1942-55: The Dynamics of British Policy*. Bangi: Universiti Kebangsaan Malaysia.

Pejabat Perdana Menteri. 2009. *1Malaysia booklet*. Accessed 10 January 2012. www.1malaysia.com.my.

Peng Hsiao-yen. 2012. "*Auteurism* and Taiwan New Cinema," *Journal of Theater Studies*. 9 (January) : 125-148.

Prasithrathsint, Amara. 1993. "The Linguistic Mosaic," *Asia's Cultural Mosaic: An Anthropological Introduction*. Grant Evans ed. New York: Prentice Hall: 63-88.

Punday, Daniel.2000. "A Corporeal Narratology?" *Style*. 34: 2(Summer) : 227-242.

Puthucheary, Mavis C.. 2008. "Malaysia's 'Social Contract': The Invention & Historical Evolution of an Idea, " in *Sharing the Nation: Faith, Difference, Power and the State 50 years after Merdeka*. Norani Othhman, Puthucheary Mavis C. & Clive S. Kessler eds. Petaling Jaya: Strategic Information and Research Development Centre: 1-28.

Raju, Z. H.. 2008. "Filmic imaginations of the Malaysian Chinese: '*Mahua* cinema' as a transnational Chinese cinema," *Journal of Chinese Cinemas* 2: 1: 67-79.

Ruth Keen. 1988. "Information is all that Counts: An Introduction to Chinese Women's Writing in German Translation, " *Modern Chinese Literature*. 4: 1&2: 225-234.

Safran, William. 1991. "Diasporas in Modern Societies：Myths of Homeland and Return," *Diaspora: A Journal of Transnational Studies*. 1: 1(Spring) : 83-99.

Sarris, Andrew. 1981."*Preminger's two periods,*" in *Theories of Authorship*. John Caughie ed.. London: Routledge & Kegan Paul: 66-67.
——. 1985. *The America Cinema: Directors and Directions, 1929-1968*. Chicago: The University of Chicago Press.
——. 2003. "The Auteur Theory Revisited," in *Film and Authorship*. Virginia Wright Wexman ed.. New Brunswick, New Jersey and London: Rutgers

University Press: 21-29.

——. 2004. "Notes on Auteur Theory in 1962," in *Film Theory: Critical Concepts in Media and Cultural Studies*(Volume II). Simpson Philip, Utterson Andrew and Shepherdson K.J. eds., London & New York: Routledge: 21-33.

Sheldon H. Lu and Emilie Yeh. 2005. "Mapping the Field of Chinese-Language Cinema," in *Chinese-Language Film: Historiography, Poetics, Politics*. Sheldon H. Lu and Emilie Yeh eds.. Honolulu: University of Hawai'i Press: 1-24.

Sheldon H. Lu. 2008. "Book Review: *Visuality and Identity: Sinophone Articulations Across the Pacific,*"
http://u.osu.edu/mclc/book-reviews/visuality-and-identity/#fnb3
（Accessed 16 Jan 2016）

——. 2012. "Notes on four major paradigms in Chinese-language film studies," *Journal of Chinese Cinemas* 6:1:15-25.

Shih, Shu-mei. 2004. "Global Literature and the Technologies of Reco-gnition," *PMLA* 119.1: 16-30.

——. 2007. *Visuality and Identity: Sinophone Articulations across the Pacific*. Berkeley: University of California Press.

——. 2010a. "Against Diaspora: The Sinophone as Places of Cultural Production," in *Global Chinese Literature: Critical Essays*. Jing Tsu and David Wang eds.. Leiden: Brill: 29-48.

——. 2010b. "Theory, Asia and the Sinophone," *Postcolonial Studies*. 13: 4: 465-484.

——. 2011."The Concept of the Sinophone," *PMLA* 126. 3: 709-718.

——. 2012. "Foreword: The Sinophone as history and the Sinophone as theory," *Journal of Chinese Cinemas* 6.1: 5-7.

S. Husin, Ali. 1981. *The Malay: their problems and future*. Kuala Lumpur: Heinemann Asia.

Snodgrass, Donald R..1980. *Inequality and Economic Development in Malaysia*. Kuala Lumpur: Oxford University Press.

Sontag, Susan. 1996. "The Decay of Cinema," *The New York Times*. 25 Feb. http://www.nytimes.com/books/00/03/12/specials/sontag-cinema.html

Stam, Robert. 2000. *Film Theory: An Introduction*. Malden: Blackwell Publishing.

Suner, Asuman. 2006. "Outside in: 'accented cinema' at large," *Inter-Asia Cultural Studies*. 7: 3: 363-382.

Tan, Chee-beng. 2004. *Chinese Overseas: Comparative Cultural Issues*. Hong Kong: Hong Kong University Press.

Tan E.K. 2013. *Rethinking Chineseness: Translational Sinophone Identities in the Nanyang Literary World*. New York: Cambria.

Teh, Yik-koon 2002. *The Mak Nyahs: Malaysian Male to Female Transsexuals*. Singapore: Eastern University Press.

Tu, Wei-ming. 1991. "Cultural China: The Periphery as the Center," *Daedalus*. 120.2 (Spring) : 1-32

Wang, Gung-wu. 1970. "Chinese Politics in Malaya," *The China Quarterly*. 43: 1-30.
——. 1988. "The Study of Chinese Identities in Southeast Asia," in *Changing identities of the Southeast Asian Chinese since World War II*. Jennifer W. Cushman & Wang, Gung-wu eds.. Hong Kong: Hong Kong University Press.

Wang Ling-chi. 2006. "The structure of dual domination: toward a paradigm for the study of the Chinese diaspora in the United States," in Liu Hong ed.. *The Chinese Overseas: Routledge Library of Modern China*. London and New York: Routledge: 279-296.

Williams, Raymond. 1988. *Keywords*. London: Fontana.

Woolf, Virginia. 2005. *Selected Works of Virginia Woolf*. Ware: Wordsworth.

Yow, Cheun-hoe. 2013. *Guangdong and Chinese Diaspora: The changing landscape of qiaoxiang*. London & New York: Routledge.

Zawawi Ibrahim. 2013. "The New Economic Policy and the Identity question of the Indigenous People of Sabah and Sarawak," in *The New Economic Policy in Malaysia: Affirmative Action, Ethnic Inequalities and Social Justice*. Edmund Terence Gomez, Johan Saravanamuttu eds.. Singapore: NUS Press and ISEAS Publishing: 293-313.

本書各章發表出處

〈導論〉部分改寫之論文〈華語電影的說法和起源：回應近年的華語電影爭論〉，刊登於中國大陸《當代電影》第5期（2017）：46-50。

第一章〈在鏡像中現身：重探蔡明亮電影的作者論和肉身化〉曾於英文版本的題目 "Coming Out in the Mirror: Rethinking Corporeality and Auteur Theory with regard to the Films of Tsai Ming-liang," 刊登於 *Transnational Chinese Cinema: Corporeality, Desire, and the Ethics of Failure.* With Brian Bergen-Aurand, Mary Mazzilli (eds.). Los Angeles: Bridge21 Publications (2014) : 113-136.

第二章〈鏡外之域：論雅斯敏電影的國族寓言、華夷風和跨性別〉的部分原文，曾於英文版本的題目 " Desire Against the Grain: Transgender Consciousness and Sinophonicity in the films of Yasmin Ahmad," （With Ari Larissa Heinrich）刊登於 *Queer Sinophone Cultures*. Howard Chiang Hsueh-hao & Ari Larissa Heinrich (ed.) New York & London: Routledge (2014) : 179-200. 本章大幅度改寫自〈夭折的羅曼史：「一個馬來西亞」與「陰陽同

體」在雅斯敏電影中的「鏡外之域」〉，刊登於廖建裕、梁秉賦主編《華人移民與全球化：遷移，本土化與交流》新加坡：華裔館，南洋理工大學（2011）：193-218。

第三章〈離散的邊界：離散論述、土腔電影與《初戀紅豆冰》〉，曾以同名論文刊登於臺灣《文化研究》第26期（2018）：59-96。

第四章〈反離散的在地實踐：以陳翠梅和劉城達的大荒電影為中心〉，大幅度改寫自論文〈反離散的華語語系：以陳翠梅和劉城達的大荒電影為中心〉，刊登於中國大陸《文藝爭鳴》第6期（2016）：45-73。

第五章〈土腔風格：以黃明志的饒舌歌和土腔電影為例〉，改寫自〈馬華電影的土腔風格：以黃明志《辣死你媽！ 2.0》為例〉，刊登於香港大學《東方文化》（2016）48：2：75-95。

導演和選片人訪談發表出處

1. 林松輝、許維賢〈你必須相信電影有一個作者：在鹿特丹訪問蔡明亮〉。《電影欣賞》。臺北：臺北國家電影資料館。2011年4月—6月，第29卷第3期，總第147期：69-76。

2. 許維賢〈放映馬來西亞和新加坡：在巴黎和鹿特丹與選片人的一席談〉。《電影欣賞》。臺北：臺北國家電影資料館。2014年春季號，第32卷第1期，總第158期：73-79。

3. 許維賢〈新浪潮？與馬來西亞獨立電影工作者的對話〉。《電影欣賞》。臺北：臺北國家電影資料館。2014年春季號，第32卷第1期，總第158期：62-69。

4. 許維賢〈大荒電影的故事：兼側寫幾位大荒導演〉。《電影欣賞》。臺北：臺北國家電影資料館。2014年春季號，第32卷第1期，總第158期：51-55。

5. 許維賢〈無夏之年，老家沉進海底：走訪陳翠梅導演〉。《電影欣賞》。臺北：臺北國家電影資料館。2014年春季號，第32卷第1期，總第158期：56-61。

致謝

　　本書得以面世，我要感激兩位匿名評審給予正面的評審報告
和修改意見，以及聯經出版公司的學術編委會和總編輯的支持。
本書是筆者在新加坡南大進行有關東南亞電影的兩項研究計畫
（分別編號為RGT26/13和RG73/17）的部分研究成果，特別感謝
南大的陳金樑、陸鏡光、劉宏、郭建文、羅仁地、C.J. Wee Wan-
ling、李晨陽、孫曉莉、張建德、游俊豪、柯思仁和沈偉起等人的
支持。我也要衷心感激哈佛大學的王德威、美國賓夕法尼亞州立
大學的沈雙和紐約州立大學石溪分校的陳榮強鼎力支持筆者申請
美國傅爾布萊特研究基金在哈佛大學進行研究和交流，從而完成
此書的定稿。

　　書稿的〈導論〉和五章，都曾以論文或報告受邀在各種形式
的研討會跟學界同仁切磋，或者得以發表在各學術期刊與專書，
抑或得到諸位學界前輩先進的指正，我要排名不分先後感謝臺灣
國立交通大學的林建國和張靄珠、美國加州大學戴維斯校區的魯
曉鵬、加州大學聖地牙哥校區的 Ari Larissa、加州大學洛杉磯校
區的史書美、南加州大學的 Brian Bernards 和德州大學奧斯汀校區
的蔡建鑫、美國 Bellevue College 的 Brian Bergen-Aurand、臺灣中
央研究院的李有成、彭小妍和王智明、臺灣國立中央大學的林文

淇、臺灣大學的高嘉謙、臺灣東華大學的須文蔚和劉秀美、北京大學的陳曉明、中國人民大學的程光煒、南京大學的周憲、劉俊和周安華、馬來西亞博特拉大學的莊華興、上海紐約大學的洪子惠、香港大學的朱耀偉、吳存存和林姵吟，以及新加坡南大國立教育學院和孔子學院的梁秉賦。

　　本書稿的田野調查、訪問和資料收集耗時耗力，感謝香港中文大學的林松輝、臺灣國立中山大學的張錦忠、臺灣國立臺南藝術大學的孫松榮、馬來西亞南方大學學院的王潤華、陳鵬翔和許通元、法國龐畢度國家藝術和文化中心的電影顧問以及坎城影展選片人Jérémy Segay、鹿特丹國際影展策畫兼選片人Gertjan Zuilhof、導演蔡明亮、李康生、陳翠梅、劉城達、李添興、Amir Muhammad、廖克發、何蔚庭、胡明進、何宇恆和林麗娟等人給予的配合或協助，亦特別感謝各別電影公司同意把相關的電影劇照刊登於拙書。此外，我也要謝謝杜漢彬、王曉亞、Richard、陳智廷、楊明慧等人在資料整理或校閱上提供的協助。最後，我要感謝聯經出版公司編輯和美編的細心編製和設計。

索引

中文

12劃

華語電影在後馬來西亞：土腔風格、華夷風與作者論

2018年4月初版　　　　　　　　　　　　　定價：新臺幣650元
2021年12月初版修訂二刷
有著作權・翻印必究
Printed in Taiwan.

著　　者	許　維　賢	
叢書編輯	張　　　擎	
校　　對	蘇　暉　筠	
封面設計	兒　　　日	
內文排版	極翔企業公司	

出　版　者	聯經出版事業股份有限公司	副總編輯	陳　逸　華	
地　　址	新北市汐止區大同路一段369號1樓	總編輯	涂　豐　恩	
叢書主編電話	(02)86925588轉5305	總經理	陳　芝　宇	
台北聯經書房	台北市新生南路三段94號	社　長	羅　國　俊	
電　　話	(02)23620308	發行人	林　載　爵	
台中分公司	台中市北區崇德路一段198號			
暨門市電話	(04)22312023			
台中電子信箱	e-mail：linking2@ms42.hinet.net			
郵政劃撥帳戶第0100559-3號				
郵撥電話	(02)23620308			
印　刷　者	世和印製企業有限公司			
總　經　銷	聯合發行股份有限公司			
發　行　所	新北市新店區寶橋路235巷6弄6號2樓			
電　　話	(02)29178022			

行政院新聞局出版事業登記證局版臺業字第0130號

本書如有缺頁，破損，倒裝請寄回台北聯經書房更換。　　ISBN 978-957-08-5098-7 (精裝)
聯經網址：www.linkingbooks.com.tw
電子信箱：linking@udngroup.com

鳴謝泓晉霖電影、MHz Film、Verygood Movie (M) Sdn Bhd、Greenlight Pictures、大荒電影、Namewee Studio Production 和蜂鳥影像有限公司同意本書使用有關圖片。

國家圖書館出版品預行編目資料

華語電影在後馬來西亞：土腔風格、華夷風與
作者論/許維賢著．初版．新北市．聯經．2018年4月（民
107年）．392面．14.8×21公分
ISBN 978-957-08-5098-7（精裝）
[2021年12月初版修訂二刷]

1.影評　2.文化研究　3.馬來西亞

987.013　　　　　　　　　　　　　　107003734